GRAFISCH ONTWERP

CAUSING ONE TO HAVE A CLEAR PICTURE IN THE MIND

GD-10026

GRAPHIC DESIGN

EEN OVERZICHT
VAN DE BEROEPS
NEDERLANDSE
BNO EN HUN WE

A SURVEY OF MEMBERS OF
DUTCH DESIGNERS BNO AN

BIS PUBLISHERS, AMSTERDAM 2002

DUTCH DESIGN

AN LEDEN
ORGANISATIE
NTWERPERS
RK

HE ASSOCIATION OF
THEIR WORK

COPYRIGHTS

COLOFON / COLOPHON

Het auteursrecht op de afzonderlijke bijdragen berust bij de desbetreffende auteurs, ontwerpers, ontwerpbureaus of hun opdrachtgevers. De Beroepsorganisatie Nederlandse Ontwerpers BNO en Uitgeverij BIS zijn niet verantwoordelijk voor de inhoud van de ingezonden bijdragen en kunnen niet aansprakelijk worden gesteld voor schade, voortkomend uit nalatigheid van deelnemende ontwerpers en ontwerpbureaus met betrekking tot het treffen van een regeling voor auteursrechten of andere rechten van intellectueel eigendom. Niets uit deze uitgave mag worden verveelvoudigd en/of openbaar worden gemaakt op welke wijze dan ook zonder voorafgaande schriftelijke toestemming van de uitgever.

The copyright on the individual entries is held by the respective authors, designers, design agencies or their clients. The Association of Dutch Designers BNO and BIS Publishers are not responsible for the content of the submitted contributions and cannot be held responsible for claims arising from losses due to negligence of the contributing designers and design agencies with relation to copyright agreements or other intellectual property rights. No part of this publication may be reproduced in any form by print, photoprint, microfilm or any other means without prior written permission from the publisher.

Voor een aantal BNO-leden werd deelname aan deze uitgave mogelijk gemaakt door een financiële bijdrage van het Voorzieningsfonds voor Kunstenaars en de BNO.

For a number of BNO members participation in this publication was made possible by a financial contribution from the Voorzieningsfonds voor Kunstenaars and BNO.

Beroepsorganisatie Nederlandse Ontwerpers BNO
Weesperstraat 5, 1018 DN Amsterdam
Tel +31 (0)20-624 47 48, Fax +31 (0)20-627 85 85
Email bno@bno.nl, Website www.bno.nl

BIS
BIS Publishers
Nieuwe Spiegelstraat 36, 1017 DG Amsterdam
Postbus 15751, 1001 NG Amsterdam
Tel +31 (0)20-620 51 71, Fax +31 (0)20-627 92 51
Email bis@bispublishers.nl, Website www.bispublishers.nl

© 2002 BIS Publishers & Beroepsorganisatie Nederlandse Ontwerpers BNO, Amsterdam

ISBN 90-6369-006-1

Eindredactie / Editorial board
BIS Publishers, Amsterdam: Willemijn de Jonge, Susanne Verhoog
BNO, Amsterdam: Rita van Hattum, Rob Huisman

Ontwerp / Design
Vanessa van Dam, Amsterdam
Anneke Saveur, Amsterdam

Fotografie omslag / Cover photography
Lard Buurman, Amsterdam

Inleidende tekst / Introductory text
Martin Bril, Amsterdam

Tekstcorrectie / Text revision
Inger Limburg, Amsterdam

Vertaling / Translation
Tibbon Translations, Amsterdam: Sam Herman

Opmaak / Layout
Backup grafisch vormgeven, Amsterdam: Onno de Haan
Jos B. Koene grafische dienstverlening, Amsterdam: Jos Koene
Studio Swaalf & Winkelmann, Amsterdam Zuidoost: Nicolai Winkelmann
Jaap Swart, Amsterdam
Vinz, Leiden: Vincent Westerbeek van Eerten

Database publishing
Iticus, Amsterdam: Marco Kijlstra

Druk / Printing
Hollandia Equipage, Heerhugowaard

Binder / Binding
Binderij Hexspoor, Boxtel

Papier / Paper
binnenwerk / book block: Proficoat uni silk, 135 grs, kwaliteit Sappi, geleverd door Proost en Brandt, Diemen
omslag / cover: Invercote, 300 grs, kwaliteit Iggesund, geleverd door Proost en Brandt, Diemen

Lettertypen / Typefaces
Vag Rounded Bold
Imago Book

Met dank aan / Acknowledgements
Grafische Cultuurstichting, Amstelveen: Alwin van Steijn
Voorzieningsfonds voor Kunstenaars, Amsterdam

INFORMATIE / INFORMATION

Dit boek is een van de zeven delen van Dutch Design 2002/2003, een uitgave van Uitgeverij BIS en de Beroepsorganisatie Nederlandse Ontwerpers. De totale reeks wordt geleverd in een op maat ontworpen draagtas. Boekdeel 1 t/m 6 zijn ook afzonderlijk verkrijgbaar. Kijk voor meer informatie op de website van Uitgeverij BIS:
www.bispublishers.nl

This book is part of the seven-part series Dutch Design 2002/2003, published by BIS Publishers and the Association of Dutch Designers (BNO). The whole set is available in a specially designed carrier bag. Volume 1 to 6 are also available separately. For more information see the BIS Publishers website:
www.bispublishers.nl

The Dutch Design 2002-2003 volumes are distributed throughout the world by many distributors: contact BIS Publishers for a distributor in your country.

Dutch Design 2002-2003
ISBN 90-6369-008-8 (complete set)
1. Industrieel Ontwerp / Industrial Design
ISBN 90-6369-005-3
2. Grafisch Ontwerp / Graphic Design
ISBN 90-6369-006-1
3. Nieuwe Media / New Media
ISBN 90-6369-007-x
4. Ruimtelijk Ontwerp / Environmental Design
ISBN 90-6369-001-0
5. Verpakkingsontwerp / Packaging Design
ISBN 90-6369-002-9
6. Illustratie / Illustration
ISBN 90-6369-003-7
7. Adressen Register / Index Addresses
ISBN 90-6369-004-5

QUOTES

De BNO vertegenwoordigt circa 2400 individuele ontwerpers en 200 ontwerpbureaus en interne ontwerpafdelingen van bedrijven en instellingen. Dit boek wil een (potentiële) opdrachtgever de mogelijkheid bieden een overwogen keuze te maken uit het rijke aanbod van ontwerpers en ontwerpbureaus in Nederland.

Ondernemingen kunnen niet bestaan zonder design, dat wil zeggen het design van hun basis-identiteit is essentieel. Reclame, public relations of promoties zijn dat niet.
De vormgeving van deze basis-identiteit loopt daarom altijd vooruit op de overige communicatiemix-instrumenten. Sterker nog, zij bepalen in sterke mate de beeldtaal van die instrumenten.
Peter Kersten, voorzitter BNO

Net zo min als de absolute waarheid bestaat, bestaat de absolute deurknop. Een ontwerper streeft misschien het eerste niet, maar het tweede echter steeds vasthoudend na. Naar de mate waarin de wereld onoverzichtelijker wordt, neemt het belang van het goede ontwerp toe. Het geeft ons een direct houvast en ordent de chaos.
Stevijn van Heusden, penningmeester BNO

Nooit eerder zijn ontwerpers zo sterk geconfronteerd met de consequenties van hun handelen, van hun invloed op de kwaliteit van leven voor het individu, de duurzaamheid van de samenleving en de wereld en het behoud van sociale en culturele waarden.
Deze collectieve verantwoordelijkheid zal onze professie, niet één discipline uitgezonderd, blijvend veranderen.
Theo Groothuizen, bestuurslid BNO

Zonder identiteit geen bedrijf? Stabiliteit vooruit op kortstondigheid? Absoluut ontwerp? Ontwerpen belangrijker in onoverzichtelijke wereld? Moet chaos geordend? Gevolgen van ontwerp? Kwaliteit van individueel leven? Hoe lang is duurzaam? Behouden waarden? Wiens verantwoordelijkheid? Disciplines? Bestuurslid?
Annelys de Vet, bestuurslid BNO

De combinatie van economisch nut en maatschappelijke relevantie maakt design tot één van de meest actuele zaken van dit moment. Nederlands design voegt daar nog een dimensie aan toe: nuchterheid en humor, relativering en vormkracht, diversiteit en ontwerpplezier.
Rob Huisman, directeur BNO

**The BNO represents around 2400 individual designers and 200 design agencies and design departments of companies and institutions.
This book is intended to provide (potential) clients with the opportunity to make a balanced choice from the rich variety of designers and design agencies in The Netherlands.**

Companies can no longer exist without design; the design of their basic identity has become essential. Unlike advertising, public relations or promotions. The design of this basic identity always precedes the other instruments in the communications mix. Indeed, it largely dictates the visual idiom of these instruments.
Peter Kersten, chairman BNO

Like absolute truth, there's no such thing as the absolute doorknob. But while designers may not be searching for the first, they continue to pursue the second.
As the world becomes smaller, the importance of good design increases. It gives us something immediate to hold on to and creates order from chaos.
Stevijn van Heusden, treasurer BNO

Never before have designers found themselves as confronted by the consequences of their actions, their influence on the individual's quality of life, the durability of society and the world and the preservation of social and cultural values. This collective responsibility will fundamentally transform each and every discipline in our profession.
Theo Groothuizen, board member BNO

No identity no company? Long-term not short-term? Absolute design? Increasing importance of design in a chaotic world? Should chaos be ordered? Consequences of design? Individual quality of life? How long is durable? Conservative values? Whose responsibility? Disciplines? Board member?
Annelys de Vet, board member BNO

The combination of economic value and social relevance makes design one of today's most relevant issues.
Dutch design adds an extra dimension: sobriety and humour, perspective and power, diversity and enjoyment.
Rob Huisman, managing director BNO

INHOUD / CONTENTS

- X — **Klare lijnen** — Martin Bril
- XIV — **Plain Lines** — Martin Bril
- XVI — **Presentaties / Showcases** — **Legenda / Key to symbols**
- 2 — 124 Design
- 4 — 178 aardige ontwerpers
- 6 — 2D3D Bureau voor 2- en 3-dimensionale vormgeving
- 8 — 2D-sign
- 10 — 72dpi
- 12 — Accentdesign
- 14 — Aestron
- 16 — Animaux !
- 20 — Anker x Strijbos
- 22 — Artmiks (vormgevers)
- 24 — AVM Amsterdamse Vormgevers Maatschappij
- 28 — awd grafisch ontwerpers
- 30 — Barlock
- 34 — Studio Bassa
- 36 — Bataafsche Teeken Maatschappij BTM
- 38 — Studio Bauman
- 42 — Studio Anthon Beeke
- 44 — Beelenkamp Ontwerpers
- 46 — Be One
- 48 — Berkhout Grafische Ontwerpen
- 50 — Birza Design
- 52 — Blink ontwerpers
- 54 — Leon Bloemendaal
- 56 — Buro Petr van Blokland + Claudia Mens
- 60 — Studio Jan de Boer
- 62 — Studio Boot
- 66 — Borghouts Design
- 68 — Studio 't Brandt Weer
- 72 — Brienen & Baas
- 74 — Ad Broeders
- 76 — Brordus Bunder
- 78 — Vincent Bus
- 82 — CARTA
- 84 — Annette van Casteren
- 86 — Eric van Casteren ontwerpers
- 90 — Jean Cloos Art Direction
- 92 — Corps 3 op twee
- 94 — Creatieve Zaken
- 96 — Curve
- 98 — Daarom Ontwerpburo
- 100 — Vanessa van Dam
- 104 — Damen Van Ginneke
- 108 — Dedato Europe
- 110 — Design Factory
- 112 — Design Works!
- 114 — De Designpolitie
- 118 — Dickhoff Design
- 120 — Dietwee
- 124 — Nicolette Dikkema
- 126 — Dissenyo!
- 128 — Driest
- 130 — Studio Dumbar
- 134 — Van Eck & Verdijk grafisch vormgevers
- 136 — Eden
- 140 — en/of ontwerp
- 142 — eyedesign
- 144 — Fabrique (design, communicatie & nieuwe media)
- 146 — Andrew Fallon
- 148 — Fickinger Ontwerpers
- 150 — Ferdinand Folmer
- 152 — Frisse Wind
- 156 — Funcke Ontwerpers
- 158 — G2K designers
- 160 — Arno Geels
- 162 — Bureau Piet Gerards
- 164 — Marjan Gerritse
- 166 — Bureau van Gerven Grafisch Ontwerpers
- 168 — GM
- 170 — Greet
- 174 — Groninger Ontwerpers
- 176 — deGroot Ontwerpers
- 180 — Hansom
- 184 — Mirjam van den Haspel
- 186 — HEFT.
- 188 — Heijdens Karwei
- 190 — Eric Hesen
- 192 — de Heus & Worrell communicatie ontwerp
- 194 — Buro voor Vormgeving Marcel van der Heyden
- 198 — Hollands Lof ontwerpers
- 200 — hollandse meesters
- 202 — Hotel
- 206 — (i-grec)
- 208 — In Beeld
- 210 — In Ontwerp
- 212 — Inizio
- 214 — Interbrand
- 216 — Jeronimus|Wolf
- 218 — Karelse & den Besten
- 220 — Keja Donia
- 222 — Annette van Kester
- 224 — Kinkorn
- 226 — Studio Kluif
- 228 — Marise Knegtmans

230 Koeweiden Postma	296 Ontwerpwerk	354 Ontwerpbureau Smidswater	420 Klaas van der Veen		
234 Koningsberger & van Duijnhoven	298 Opera ontwerpers	356 Pim Smit	422 Vermeulen/co		
236 Krakatau	300 Oranje boven	358 Solar Initiative	424 VierVier		
238 Kris Kras Design	302 Studio van Joost Overbeek	360 springVORM	426 Volle-Kracht		
240 Kummer & Herrman	304 Dennis Parren	362 Stadium Design	428 Vorm Vijf Ontwerpteam		
244 L5 Concept Design Management	306 Polka design	364 Stang	430 Vormgevers Arnhem		
246 Het Lab	Nawwara	308 Studio Paul C. Pollmann	366 Ster design	432 Vormgeversassociatie	
248 Studio Laucke	310 PPGH/JWT Groep	368 The Stone Twins	434 de vormheren		
250 De Zaak Launspach	312 Primo Ontwerpers	370 StormHand	436 Vormplan Design		
252 Lauría Grafisch Ontwerp	314 Proforma	374 STPK/Studio Paul Koeleman	438 Wanders Creatieve Communicatie		
254 Lava	316 ProjectV	376 Straver grafisch ontwerp	440 Mart. Warmerdam		
256 Lawine	318 QuA Associates	378 Studio 1	442 WeLL Creative Branding		
258 Looije Vormgevers	320 QuaOntwerp	380 -SYB-	444 Bobbert van Wezel Ontwerpers		
260 Made of Man	322 raster	384 Taluut	446 de Wilde Zeeuw		
262 Maestro Design & Advertising	324 Henk de Roij	386 TBWA\Designers Company	448 Studio Bau Winkel		
264 Manifesta	326 Room for ID's	390 Tel Design	450 Edwin Winkelaar, Chantal Vansuyt		
268 MB Communicative Design	328 Studio Roozen	394 Thonik	452 Studio Eric Wondergem		
270 Mediamatic IP	330 De Rotterdamsche Communicatie Compagnie	396 Total Identity	456 Works ontwerpers		
272 Metaform	332 Cees van Rutten Grafische Vormgeving BNO	400 TradeMarc	458 Wrik ontwerpbureau		
274 Mooijekind ontwerpers	334 Samenwerkende Ontwerpers	402 Uittenhout Design Studio	460 Harry Zijderveld		
276 NAP	336 Van Santen Design	404 UNA (Amsterdam) designers	462 ZITRO		
278 Ontwerpbureau NEO	338 Anneke Saveur	406 Gerard Unger	464 Zizo: creatie en litho		
280 Neon	340 Scherpontwerp™	408 Utilisform	XVIII Adverteerders / Advertisers		
282 Nies & Partners	342 Schoep & Van der Toorn	410 V. Design grafische ontwerpers			
286 Nijhuis + Van Den Broek	344 Schokker Grafische Vormgeving/ Media Design	412 studio V&V			
288 n	p	k industrial design	346 Semtex Design International heet voortaan Allegro design	414 VANBERLOSTUDIO'S	
290 Okapi Ontwerpers	348 Shape	416 vanosvanegmond			
294 Studio Olykan	350 Sirene	418 VBAT Enterprise			

Klare lijnen
door Martin Bril

Een van mijn beste vrienden is grafisch ontwerper. Zijn naam doet er niet toe. Hij heet Peter en hij kan er wat van.

Peter en ik gaan af en toe het land in, dat wil zeggen: de paden op, de lanen in, om met Gorter te spreken. Het liefst zou hij met mij bergen beklimmen, maar ik hou niet van bergen - uitzicht genoeg als je boven bent, maar tot die tijd is het een en al beklemming - en dus behelpen wij ons met Drenthe waar hij een knus boerderijtje bezit. Een van de dingen die Peter en ik doen als we door Drenthe wandelen, sjokken zou een beter woord zijn, is praten over ons werk. Het zal wel komen omdat wij mannen zijn, denk ik. Met vrouwen praat ik zelden over mijn werk, en alleen over hun werk als zij daar prijs op stellen.

Peter kan zeer smakelijk over zijn werk vertellen. Dat is altijd zo geweest. We hebben ook regelmatig samengewerkt, dus ik weet dat hij niet overdrijft als hij zegt dat hij heel wat af lacht. Ik op mijn beurt lach zelden als ik werk, want niets is erger dan iemand die lacht om zijn eigen grappen. Daarbij: ik heb geen gevoel voor humor. Peter wel.

Hij is een man die zichzelf enorm kan relativeren. Dat is vaak het begin van humor, zoals bekend. Je kan er ook te ver in gaan, en dan blijft er niets van je over. Ik waarschuw mijn vriend daar vaak voor en hij raakt dan in diep gepeins verzonken.

Na enig aandringen komt hij dan met vrienden van vroeger op de proppen die in hetzelfde beroep als hij zitten en die niet alleen een muisarm of een speciale stoel hebben, maar ook al hun eigenwaarde hebben verloren, helemaal aan stukken gerelativeerd hebben ze zichzelf.

Peter niet.

Hij is een succesvolle grafisch ontwerper in zoverre dat hij niet maalt om succes. Dat is een gezonde instelling, maar wie niet maalt, krijgt ook geen meel en dus geen brood. Alleen graankorrels kun je niet eten. Af en toe maalt Peter er dus wel om, en steekt hij handen extra uit de mouwen. Dan ontwerpt hij het een na het ander; van bierviltjes tot posters, van boekomslagen tot complete tijdschriften en postzegels zelfs (het hoogtepunt voor iedere grafische ontwerper). Maar hoe trots hij is op zijn eigen werk kan ik nooit goed peilen.

Het hoogtepunt van ons slenteren door Drenthe is altijd het bezoek aan steengrill-pannenkoekenhuis Het Molentje, een uitspanning die in niets op een molen lijkt, of het moet zijn dat de naam verwijst naar de speelgoedmolen die in de voortuin van de uitbater tussen de tuinkabouters staat. Ik vrees het, de mensen zijn erg dom soms. Hoe dan ook: in Het Molentje eten Peter en ik pannenkoeken; hij met appel en ik met spek. We drinken er melk bij. We praten nog steeds over ons werk. Peter gebruikt zijn placemat (en vaak ook de mijne) om zijn gedachten kracht bij te zetten. Hij verzint dingen waar je bij zit. Zijn beeldtaal is dan ook oer-Hollands: klare lijnen, duidelijke letters, primaire kleuren. In zijn borstzak heeft hij altijd een paar viltstiften zitten. Geel, rood, blauw. Vierkanten en cirkels, daar houdt hij ook erg van. Ik zeg wel eens dat hij nooit verder is gekomen dan de kleuterschool, en daar is hij trots op.

Foto / Photo p. XII Lard Buurman
Lokatie / Location Meglisalp, Zwitserland / Switzerland

Laatst waren we weer in Drenthe. In al die jaren dat ik hem nu ken, heeft hij me eigenlijk nooit uitgelegd hoe hij nou iets maakt. De indruk die ik er van heb is er eentje van placemats, bierviltjes en servetjes - daar wil hij ook wel eens iets op maken. Als hij achter de computer zit en al die vodjes en schetsen en aantekeningen liggen om het toetsenbord heen, maakt hij er iets van. Er komt een merkwaardige concentratie bij kijken, en een grote snelheid. Ik vroeg hem hiernaar. Hoe zat het nou, had hij ook inspiratie? Waar haalde hij het allemaal vandaan?
Hij keek mij zeer duister aan. "Heb jij daar last van?" vroeg hij.
"Waarvan?" Ik begreep niet waar hij heen wilde.
"Van inspiratie."
Ik schoot onmiddellijk in de lach.
"Inspiratie is voor amateurs," zei hij.
Aha.
Dat wist ik natuurlijk al lang. En als iemand mij vraagt waar ik het vandaan haal, zeg ik vaak dat ik in geval van het niet meer weten het telefoonboek ga overtikken. Toch kwam het antwoord als een verrassing. Want je wilt weten waarom iemand doet wat ie doet. Dus ik veranderde de vraag: waarom hij zo werkte als hij werkte, en waarom niet anders? Waarom niet in een andere stijl bijvoorbeeld? Er waren toch heel veel dingen waar zijn stijl niet bij paste?
"Klopt," zei hij, "maar dan vragen ze maar iemand anders. Ik ben mijn eigen stijl. Klaar. Klare lijnen. Helder."
Ik begon me aardig lullig te voelen. We liepen op dit moment net een bos uit en kwamen op een smal pad door een weiland heen. Aan beide kanten stond prikkeldraad, maar nergens was een koe te bekennen. Het gras was nat en de zon scheen. Tussen het prikkeldraad hadden ontelbare spinnen hun net gespannen. Het pad was te smal om naast elkaar te lopen en Peter liep dus voorop. We zwegen.
"We moeten echt eens naar de bergen," zei mijn vriend toen we halverwege het weiland waren, "ijle lucht is goed voor je. Het houdt je simpel."
"Goed," zei ik, "we gaan een keer naar de bergen."

Plain Lines
by Martin Bril

One of my best friends is a graphic designer. His name isn't important. Actually, he's called Peter and he's good at what he does.

Peter and I sometimes go into the country to wander down the highways and byways of the Dutch provinces. Ideally he'd prefer it if we climbed mountains, but I don't like mountains - great view when you're at the top, but until then it's stress all the way - and so we make do with Drenthe where he has a cosy farm house.

One of the things Peter and I do as we wander around Drenthe, rambling would be a better word, is talk about our work. That's probably because we're men, I suppose. I rarely talk about my work with women, and only about their work if they insist. Peter can get quite lyrical about his work. He's always been like that. In fact we often used to work together, so I know he isn't exaggerating when he says that it always makes him laugh. When I work I rarely ever laugh, because there's nothing worse than someone who laughs at their own jokes. And of course: I don't have a sense a humour.

Peter does.

He's a person who knows how to view things in perspective. That's often how humour starts, as everybody knows. But you can take it too far, and then you're left with nothing at all. I often warn my friend about it, at which point he sinks into a deep reverie. With a little encouragement he'll recall friends from the past who are in the same profession as he is and who not only suffer from repetitive strain injury or have to sit in a special chair, they've also lost all their self-esteem, reduced to nothing by their sense of perspective.

Not Peter.

He's a successful graphic designer, but he doesn't get worked up about success. That's a healthy attitude, but sometimes you need to get worked up to work. You can't live off thin air. So occasionally Peter gets worked up and goes the extra mile. Then he designs one thing after another; from beer mats to posters, from dustcovers to complete magazines and even stamps (the high point of every designer's career). But I can never quite gauge how proud he is of his work.

The highlight of every hike through Drenthe is invariably a visit to Het Molentje, a stone-grill pancake restaurant, an establishment that in no way resembles a mill - although the name may refer to the toy mill surrounded by gnomes in the owner's front garden. I expect so; people can be quite silly sometimes. Either way: at Het Molentje Peter and I eat pancakes; he orders apple pancakes, I bacon. And we drink milk. We still talk about work. Peter uses his placemat (and often mine as well) to emphasise his point. He invents things on the spot. And his visual idiom is typically Dutch: plain lines, clear letters, primary colours. In his shirt pocket he always has a couple of felt-tips. Yellow, red, blue. Squares and circles, those are his favourite. I often tell him he hasn't progressed much since infant school, and he's proud of it.

We were in Drenthe again a while ago. In all the years I've known him he's never

once explained how he makes things. The impression I have is of placemats, beer mats and napkins – he uses those too. I see him sitting at his computer with those scraps and notes and sketches scattered around, turning them into something. It must take a remarkable kind concentration, and speed. I asked him about it. How did he do it, was it inspiration? Where did it all come from?

He looked at me darkly. "Is that your trouble?" he asked.

"What?" I didn't understand what he meant.

"Inspiration."

I started to laugh.

"Inspiration is for amateurs," he said.

Aha.

I already knew that. If anyone asks where I get my ideas I tell them that when I no longer have anything to write I just start copying out the telephone book. But his answer came as a surprise. Because you want to know why a person does what they do. So I changed the question: why did he work the way he did, and not any other way? Why not in a different style, for example? Surely there were plenty things that didn't fit with his style?

"True," he said, "but then they ask someone else. I have my own style. That's it. Plain lines. Clear."

I suddenly felt rather uncomfortable. We were walking in a wood at the time and came out onto a narrow path across a meadow. Both sides were fenced in with barbed wire, although there wasn't a cow in sight. The grass was wet and the sun shone. Countless spiders had spun their webs in the barbed wire. The path was too narrow to continue side by side, so Peter walked on ahead. Neither of us spoke.

"We really should go to the mountains," my friend remarked halfway into the meadow, "thin air is good for you. It keeps you simple."

"Okay," I said, "we'll go to the mountains one day."

LEGENDA

Linksonder op elke eerste presentatiepagina van een ontwerpbureau staat het paginanummer in een gekleurd driehoekje. Als het bureau ook in andere delen van Dutch Design 2002/2003 werk laat zien, zijn extra driehoekjes toegevoegd met een verwijzing naar de pagina's in de andere delen.

Page numbers are shown in the coloured triangle in the bottom left corner of each design agency's first presentation page. Additional triangles with page references indicate presentations by the same agency in other volumes of Dutch Design 2002/2003.

INDUSTRIEEL ONTWERP
INDUSTRIAL DESIGN

GRAFISCH ONTWERP
GRAPHIC DESIGN

NIEUWE MEDIA
NEW MEDIA

RUIMTELIJK ONTWERP
ENVIRONMENTAL DESIGN

VERPAKKINGSONTWERP
PACKAGING DESIGN

ILLUSTRATIE
ILLUSTRATION

PRESENTATIES

SHOWCASES

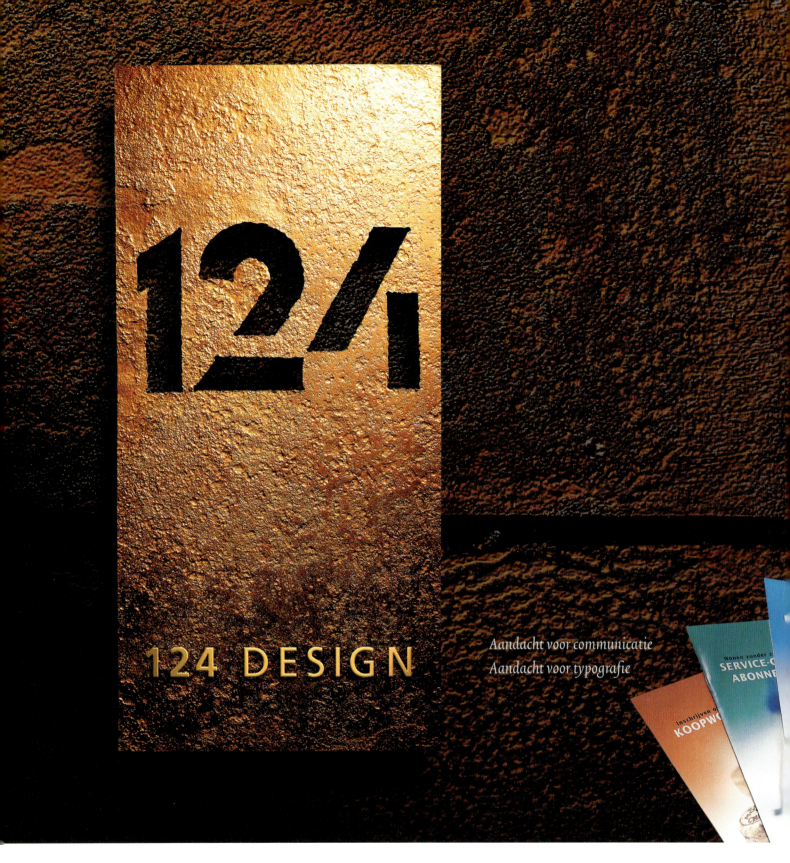

124 DESIGN

Adres / Address Prins Hendrikkade 124, 1011 AN Amsterdam
Tel 020-626 30 62 **Fax** 020-638 30 09
Email s124@xs4all.nl

Directie / Management Philip de Josselin de Jong
Contactpersoon / Contact Philip de Josselin de Jong
Vaste medewerkers / Staff 4 **Opgericht / Founded** 1974

124 Design is een bescheiden ontwerpbureau met een opmerkelijke staat van dienst. Meer dan 25 jaar maken wij op hoog niveau zeer divers werk voor een al even gevarieerd klantenpakket.

Wat In de loop der jaren hebben we een ruime ervaring opgedaan op het gebied van corporate design en PR-publicaties.

Hoe Aandacht voor communicatie, aandacht voor typografie.
Vanuit kennis van communicatie ontstaat de vormgeving.
Details dienen het grote geheel, maar zijn daarom niet minder belangrijk.

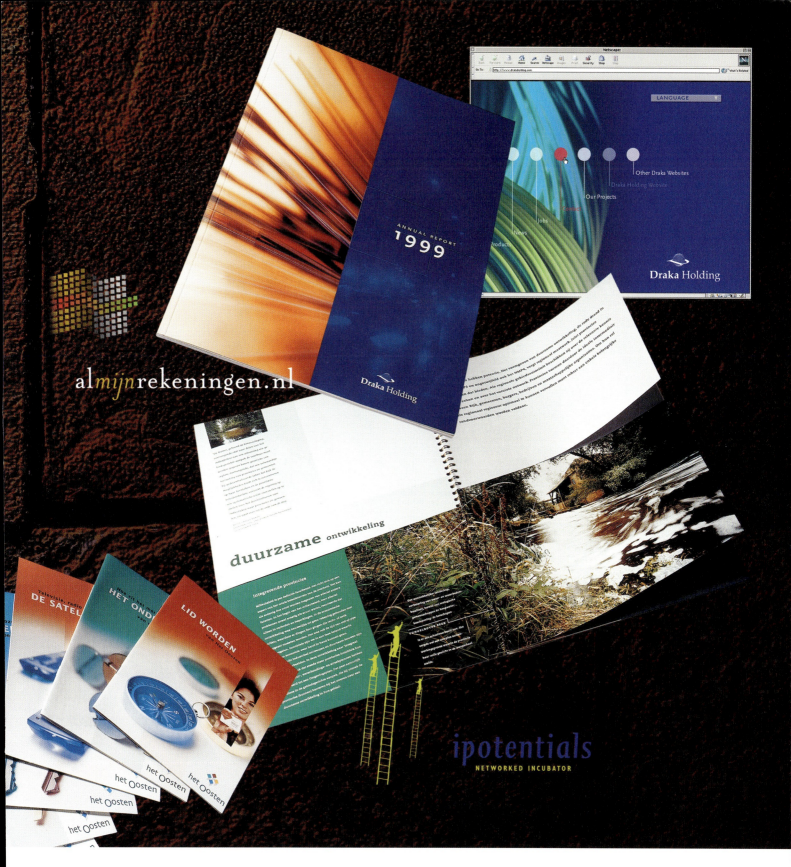

124 Design is a small design company with some remarkable achievements to its name. For over 25 years we have supplied a wide range of high-quality work to an equally diverse clientele.

What Over the years we have acquired considerable experience in corporate design and PR publications.

How Focusing on communication, focusing on typography.
Design develops from a knowledge of communication.
Details serve the greater whole, but that does not make them any less important.

Opdrachtgevers / Clients Ahold; Akzo Nobel; Amersfoortse Verzekeringen; ANWB; Arbeidsvoorziening; Artsen zonder Grenzen; ASR Verzekeringsgroep; BDO Accountants; Belastingdienst / Tax department; Bonaventura; Brocacef; Budget Phone Card; Bijenkorf; Corp Consultants; Draka Holding; Escrow Europe; Gamma Holding; Groen Milieu en Communicatie; Van Hulzen Public Relations; IPO; Ipotentials; Jonkergouw & Van den Akker; Libertel; Kapsenberg; Lakatex; Mercis; Ministerie van Financiën / Ministry of Finance; Ministerie van Justitie Ministry of Justice; Nationale WoningraadGroep; Natuur Monumenten; Nederlandse Philips Bedrijven; Nederlandse Spoorwegen; Notu; Het Oosten; Het Parool; Patrimonium; Pylades; Quintis; Rabobank; Shell; Westland Utrecht Hypotheekbank; Wessanen; Woonplus Schiedam; Van Lindonk Special Projects; Vlisco; ZeemanGroep.

178 AARDIGE ONTWERPERS

Adres / Address Cornelis Trooststraat 20-HS, 1072 JE Amsterdam
Tel 020-770 08 78 **Fax** 020-770 08 78
Email info@178aardigeontwerpers.nl **website** www.178aardigeontwerpers.nl

Vaste medewerkers / Staff 5

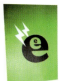

→ Voorkant/ILLUSTRATIES--EURONEXT brochures

GEEF GIDS voor Better than roses

:HUISstijl:Uitgeverij--Better-than-roses---
BETTER THAN ROSES

---Huiststijl-:PRE-PAY

//--Poster voor W&C
(STRAATSTAAL)

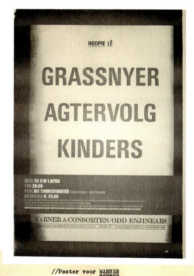

//Poster voor WARNER &
CONSORTEN

--Diverse ILLUSTRATIES
(een greep uit)
.....

+...:TIJDSCHRIFT voor W & C
c.q(Magazine)

//:-Huisstijl-

!!!! HALLO, HALLO

://We doen veel, dat kun je zo zien...WIJ zijn met de helft van 10. SAMEN staan WIJ sterk. Dit is een greep uit ons WERK! Samen we beter waar HET heen moet gaan»»Niemand laten we in zijn/haar →zien hempie staan. Onze smaak groeit omdat we van veel zaken proeven. Zo maken we onze tongen los. Zo zien we door de bomen nog het bos. 1,2,3...dit is dit, dat was dat...Had je ONS maar als ontwerpburo gehad! Maar het is nog niet te laat. Je weet nu in ieder geval wie je moet hebben als je dit boek nog eens openslaat...Kijk eens WIE er voor de deur staat!?

gegroet, 178 aardige ontwerpers}}}

1

2

3 4 5 6

2D3D
Bureau voor 2- en 3-dimensionale vormgeving

Adres / Address Mauritskade 1, 2514 HC Den Haag
Tel 070-362 41 41 **Fax** 070-365 54 81
Email info@2d3d.nl **Website** www.2d3d.nl

Directie / Management Matt van Santvoord, Gerard Schilder, Ron Meijer
Vaste medewerkers / Staff 20 **Opgericht / Founded** 1977

Het overdragen van informatie, daarop richten de ontwerpers van het bureau hun werk. Soms door het oproepen van emotie, soms door het objectiveren van de inhoud, altijd vanuit het doel van de opdracht.

2D3D lost informatie- en communicatievraagstukken op voor opdrachtgevers en gebruikers van diverse aard. Ervaren ontwerpers - generalisten met een specialisme - ontwikkelen en geven vorm aan heldere en oorspronkelijke concepten voor uiteenlopende media. Voor grafische, ruimtelijke en digitale toepassingen.

2D3D ontwerpt en adviseert.

Het bureau is gespecialiseerd in corporate identity programma's en is ervaren in het vormgeven van communicatie: van het wegwijzen in musea, openbare gebouwen en internetsites, informeren door middel van advertenties, affiches en tv-spots tot het inzichtelijk maken van gegevens in digitale presentaties, schema's en ruimtelijke installaties.

9

10

11

12

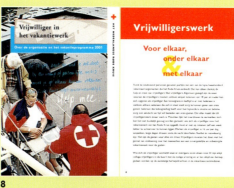
7 8

To convey information: that's the aim of our agency's designers. Sometimes by evoking emotion, sometimes from an object perspective, always focusing on the assignment. 2D3D solves information and communication problems for clients and a range of users. Experienced designers - generalists with a specialisation - develop and design clear and original concepts for various media. For graphic, environmental and digital applications. 2D3D advises and designs.

The agency specialises in corporate identity programmes and is experienced in designing communication: from signing for museums, public buildings and on Internet sites, informing by advertisements, posters and TV spots to clarifying information in digital presentations, diagrams and environmental installations.

1 Affiche / Poster, Studium Generale, Haagse Hogeschool
2 Tentoonstellingsaffiche / Exhibition poster, 'Smakelijk Weten', Museum Boerhaave
3 Jaarverslag 1999 / Annual report 1999, Museum Boerhaave
4 Huisstijlwijzer / New corporate identity, GDVV groep
5 Omslag / Cover, Ministerie van Verkeer en Waterstaat, afdeling Milieuzorg
6 Programmaboekje / Programme, het Nationale Toneel
7 Boek / Book, 'Spaarbanken in Nederland', Uitgeverij Boom
8 Brochure, het Nederlandse Rode Kruis
9 Logo, CreAim
10 Logo, het Nationale Toneel
11 Logo, Habiforum
12 Logo, GDVV groep

2D-SIGN
Grafische Vormgeving

Adres / Address Juliana van Stolberglaan 2-A, 3051 CE Rotterdam
Tel 010-418 85 85 **Fax** 010-285 09 09
Email info@2d-sign.nl **Website** www.2d-sign.nl

Contactpersoon / Contact Sandra Beekveld, Dieke Hameeteman
Vaste medewerkers / Staff 6 **Opgericht / Founded** 1996

Opdrachtgevers / Clients ADA software; Bennekom Advies; BigDog Software Solutions; Breur IJzerhandel; CAV; Coenecoop College; De Deurkruk; Docklands Trust & Financial Services; eFormity Software; Eetcafé De Gouden Snor; Iris Huisstijlautomatisering; Jonker Advies; Kempen Capital Management; Matrix Executive Search; de Mondriaan onderwijsgroep; Opmeer Drukkerij bv; OTC Haaglanden; Scheepvaart en Transport College; Sophia Revalidatie; Uitgeverij TCM; Ursus BV; kinderdagverblijf Zazou.

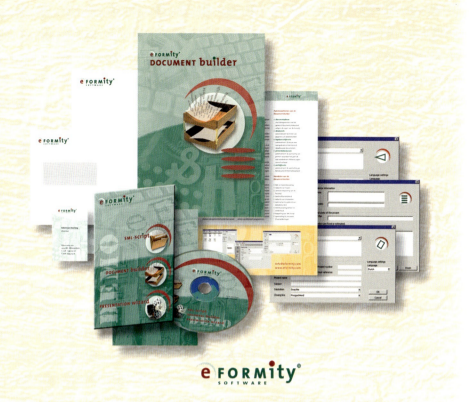

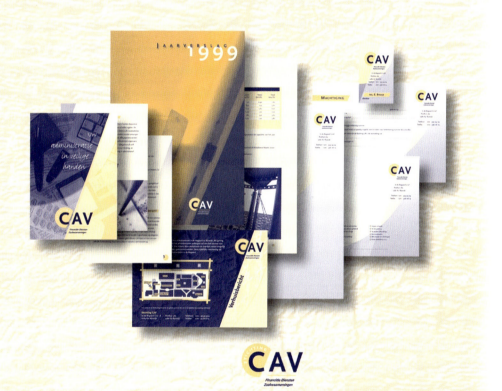

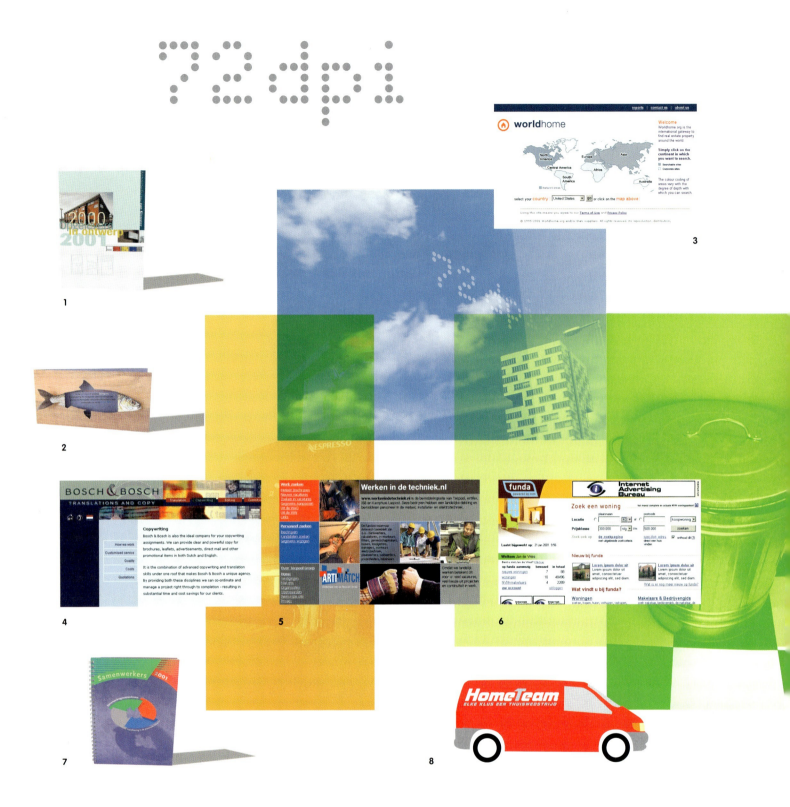

72DPI
Bureau voor interactieve en grafische vormgeving

Adres / Address C. van Eesterenlaan 48, 1019 JN Amsterdam
Tel 020-772 93 77 **Fax** 020-772 93 70 **Mobile** 06-26 95 87 78
Email info@72dpi.nl **Website** www.72dpi.nl

Directie / Management Jonathan van den Bosch, Krijn Verhoek
Contactpersoon / Contact Jonathan van den Bosch, Krijn Verhoek
Vaste medewerkers / Staff 4 **Opgericht / Founded** 2000

Bedrijfsprofiel Waar houdt grafische vormgeving op en waar begint interactief design? Klikken of bladeren, scheuren of downloaden. Hink, stap, sprong van papier naar scherm en weer terug. Van huisstijlontwerp tot portal-design, we hebben er ervaring mee. Kijk op www.72dpi.nl.

Company profile Where does graphic design end and where does interactive design begin? Click or browse, cut or download. Hop, skip and jump from paper to screen and back again. From housestyle to portal design, we have the experience. Click to www.72dpi.nl.

Opdrachtgevers / Clients Bosch & Bosch; Drukkerij Kapsenberg; Freeler.nl (ING); Funda.nl (NVM/Wegener); Hometeam; Merkenbureau Bouma; MoveNext; Ponte Olandese; Provincie Utrecht; Trendslator; Van Dale Data; Van Klooster Architecten.

9

10

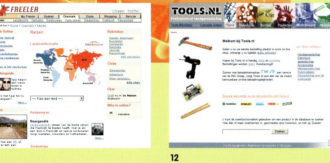

11 12 13 14

15 16 17

1 Architectenbureau Van Klooster, nieuwjaarsmailing 2001 / New Years mailing 2001
2 Drukkerij Kapsenberg, uitnodiging haringparty / herring party invitation
3 Funda website, www.worldhome.org
4 Vertaalbureau Bosch & Bosch website, www.boschbosch.nl /
 Bosch & Bosch translation agency website, www.boschbosch.nl
5 MoveNext website, www.werkenindetechniek.nl
6 Funda website, www.funda.nl
7 Provincie Utrecht, gids samenwerkers - milieuhandhaving /
 Province of Utrecht enviromental maintenance co-operators guide
8 Hometeam, huisstijl franchiseketen / Hometeam, franchise business identity

9 Funda, affiches en advertenties voor makelaarskantoren /
 Funda, posters and ads for real estate-agents
10 Trendslator website, www.trendslator.nl
11 Freeler website, www.freeler.nl version 2.0
12 Movenext website, www.tools.nl
13 MoveNext website, www.plantagebos.nl
14 Funda website symbols, www.funda.nl
15 Merkenbureau Bouma, logo / Trademark agency Bouma, logo
16 Van Dale Data, salesmap / sales brochure
17 Funda, salesmap / sales brochure

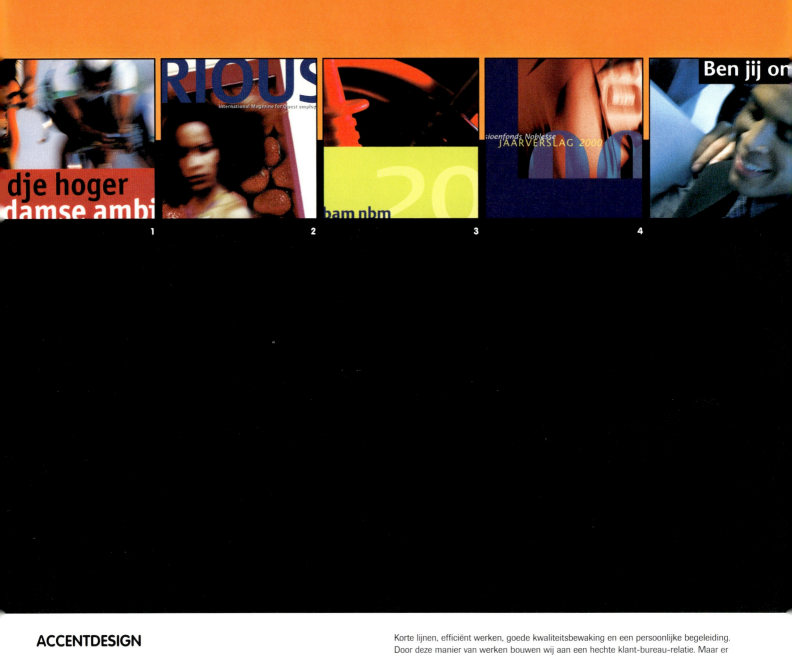

1 2 3 4

ACCENTDESIGN

Adres / Address Communicatieweg 1, 3641 SG Mijdrecht
Postadres / Postal address Postbus 50, 3640 AB Mijdrecht
Tel 0297-23 12 60 **Fax** 0297-23 12 61
Email info@accentdesign.nl **Website** www.accentdesign.nl

Directie / Management Paul Wester, Wouter van der Velde
Contactpersoon / Contact Paul Wester, Wouter van der Velde
Vaste medewerkers / Staff 10 **Opgericht / Founded** 1983
Samenwerking met / Collaboration with Communicasa

Korte lijnen, efficiënt werken, goede kwaliteitsbewaking en een persoonlijke begeleiding. Door deze manier van werken bouwen wij aan een hechte klant-bureau-relatie. Maar er is meer: een goede kijk op creatie en vormgeving en een brede ervaring op grafisch gebied. Volledige verzorging van grafische producties en coördinatie van het hele communicatietraject tot en met de uitvoering. Accentdesign werkt daarvoor in voorkomende gevallen, nauw samen met specialisten van andere communicatiedisciplines. Geen 'L'art pour l'art' maar werken volgens een afgesproken budget. Een breed scala aan duurzame opdrachtgevers is het resultaat. Accentdesign: aangenaam zakelijk, transparant en resultaat gericht.

6 7 8

www.accentdesign.nl

Accentdesign
creatieve communicatie

Immediacy, efficiency, quality control and personal supervision. These are our watchwords for close client-agency relations. And there's more: a professional eye for creativity and design and a broad range of graphic-oriented experience. Full service graphic productions and coordination of the entire communications process down to actual production. Accentdesign works closely with experts on other communications disciplines. The result is a wide range of long-standing clients. Accentdesign: pleasantly business like, transparent and result-oriented. Not 'L'art pour l'art', but commissions to agreed budgets.

Wij werken voor / We work for AMS Automation; BAC; BAM NBM; De Boer Tenten; Beukers Vloeren; CMG; DCE; Ernst & Young; Gassan Diamonds; Gemeente Amsterdam; Giarte Media Group; Grafische Bedrijfsfondsen; Intersweets; Mandev; Noblesse; O.L.C.; Quest; RWA; Sinemus; Turnkiek; Vereniging Comfortabel Wonen; Vereniging Eigen Huis; Verweij Printing en anderen / and others.

1. 'Tandje hoger', brochure voor de Sociale Dienst Amsterdam / 'Tandje Hoger', pamphlet for Amsterdam Social Services
2. 'Qurious', internationaal magazine voor Quest Naarden / 'Qurious' international magazine for Quest Naarden
3. Jaarverslag 2000 BAM NBM / BAM NBM annual report, 2000
4. Jaarverslag 2000 Noblesse / Noblesse annual report, 2000
5. Personeelsadvertenties Turnkiek / Employment advertisement, Turnkiek
6. Brochure, M-Business CMG
7. Actieposters Sinemus Laren / Campaign posters, Sinemus Laren
8. Handboek Reïntegratie in de Installatietechniek, O.L.C. / Installation technology reïntegration manual, O.L.C.

Aestron werkt voor: 3M, ABN AMRO, Ambi Toys B.V., Bartiméus, Datacard, De Keurslagers, Duyvis B.V., Excellent Products (Jumbo), Gemeente Haarlem, Gulden Krakeling, Hollandia Matzes, Iglo/Mora groep, IKEA, Intratuin, Joh. Enschedé, Koninklijk Instituut voor de Tropen, Ministerie van Justitie, Multi-Post, NOS/Kirill Kondrashin, NS, Nutricia Nederland, Ouwehands Dierenpark, Postkantoren, Priority Telecom, Provincie Zuid-Holland, Remia, Royal Talens, Small Business Link, St. Nationale Platenbon, Tchibo, UPC, VBN (Vereniging Bloemenveiling Nederland), Vertas, Verwet, Voortman Bedrijfsmeubelen, Zuivelfabriek de Kievit, Metrium, Branddoctors.

AESTRON

Adres / Address Snelliuslaan 10, 1222 TE Hilversum
Postadres / Postal address Postbus 315, 1200 AH Hilversum
Tel 035-623 10 79 **Fax** 035-621 51 80
Email aestron@aestron.nl **Website** www.aestron.nl

Contactpersoon / Contact R.J.H. Keizer
Vaste medewerkers / Staff 40 **Opgericht / Founded** 1989

Zie voor meer over Aestron de boeken Nieuwe media en Verpakkingsontwerp.

For more about Aestron see the New Media and Packaging Design volumes.

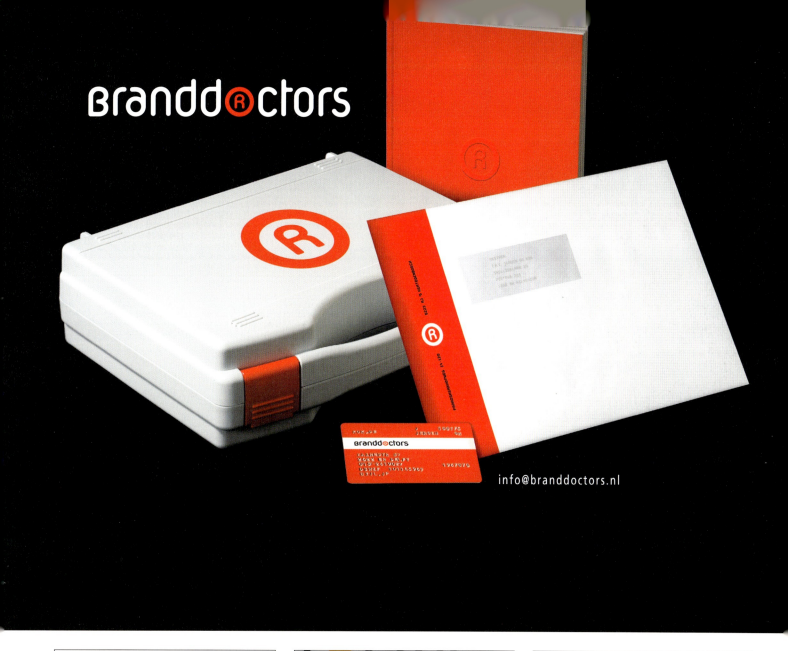

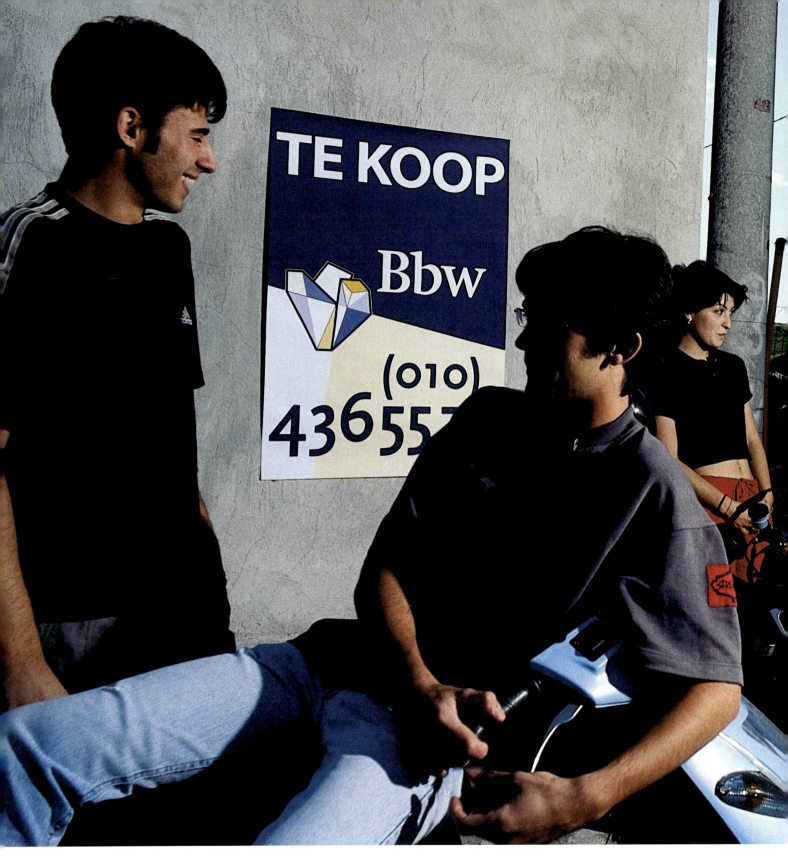

ANIMAUX
Bureau voor grafische vormgeving en nieuwe media BNO

Adres / Address Westplein 8, 3016 BM Rotterdam
Postadres / Postal address Postbus 21522, 3001 AM Rotterdam
Tel 010-243 00 43 **Fax** 010-243 00 44 **Mobile** 06-54 76 50 42
Email info@animaux.nl **Website** www.animaux.nl

Directie / Management Christian Ouwens
Contactpersoon / Contact Christian Ouwens
Vaste medewerkers / Staff 5 **Opgericht / Founded** 1995

Animaux is een multidisciplinair, nationaal en internationaal opererend ontwerpbureau met als kerncompetenties: grafische vormgeving, ruimtelijke vormgeving en nieuwe media.

Vormgeving en design; ze zouden niet kunnen ontstaan zonder specifieke, onderscheidende details en aandacht voor kleine zaken. Zo ontstaat er ruimte voor groei en voortgang.

Opvallende vormen, onderscheidend kleur- en materiaalgebruik en verfijnde typografie, aangevuld met details in drukwerk, fotografie en programmeertalen karakteriseren het werk van Identity company. Interactief communiceren is altijd de missie.

Bezieling, diepgang, humor, oog voor detail en strategische expertise zijn steekwoorden bij het uitwerken van opdrachten. Voorop staat altijd de intentie om vormgeving te creëren, die betekenis heeft in commerciële, culturele, maatschappelijke of sociale zin.

Animaux is a multi-disciplinary design agency operating nationally and internationally with a core competence in graphic design, environmental design and new media.

Design would be impossible without specific, recognisable details and attention to the finer points. It's often from the finer points that the essential emerges. That's how the wider picture evolves and grows.

Distinguishable forms, distinctive typography and sophisticated use of colours and materials, with detail in print, photography and programming languages characterise and typify Animaux's work. Interactive communication is a constant mission.

Conviction, depth, humour, eye for detail and strategic expertise are key themes when working on projects. Principal objective is always to create design with a commercial, cultural or social purpose.

Opdrachtgever / Clients Biotechnologie / Biotechnology; Cultuur / Culture; Gezondheidszorg / Health sector; ICT; Industrie / Industry; Overheid / Government; Retail; Sociaalmaatschappelijk / Social sector; Telecommunicatie / Telecommunications; Verkeer en vervoer / Transport; Zakelijke dienstverlening / Corporate services.

1 Huisstijl Bbw makelaars en taxateurs bv: steen is de basis van bijna ieder huis en gebouw; deze steen heeft een ruimtelijke vorm en staat voor ervaring en waarde / Bbw makelaars en taxateurs bv housestyle: brick and stone, the basic elements of every house and building, here spatial in shape and representing experience and value

2 Draagtassen en inpakpapier ANWB: ingetogen feestelijk / ANWB carrier bag and wrapping paper: modestly festive

3 Huisstijl Beyond gardens; één briefpapier waaruit het visitekaartje, with compliments en de sluitzegel voor de envelop kan worden gescheurd / Beyond Gardens housestyle; letter-headed notepaper from which a business card, with a compliments slip and a seal for the envelope can be torn

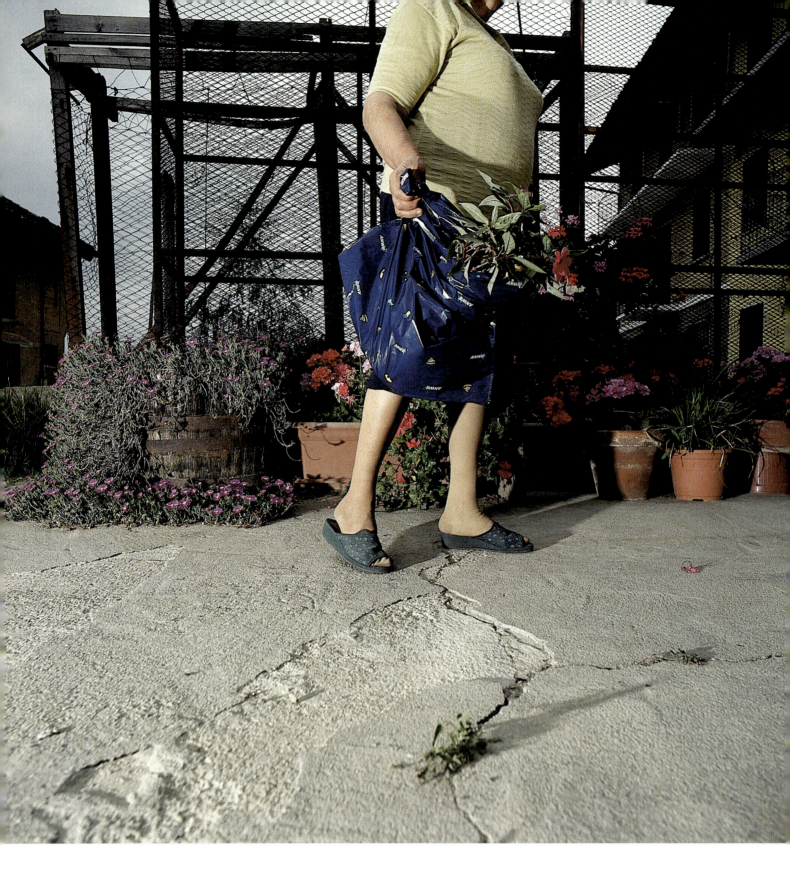

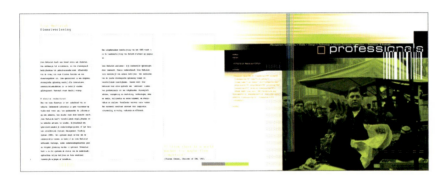

ANKER X STRIJBOS
grafisch ontwerpers bno

Adres / Address Maliesingel 27, 3581 BH Utrecht
Tel 030-231 82 88 **Fax** 030-236 91 59
Email info@ankerxstrijbos.nl **Website** www.ankerxstrijbos.nl

Directie / Management Menno Anker, Hans Strijbos
Contactpersoon / Contact Menno Anker
Vaste medewerkers / Staff 8 **Opgericht / Founded** 1990

Profiel Anker x Strijbos streeft naar een combinatie van verbeelding en durf. Naast de esthetische vorm is het concept voor ons van groot belang. We ontwikkelen of versterken het imago van onze opdrachtgevers door grafische vormgeving van huisstijlen, jaarverslagen, publiciteitsmateriaal en internetsites (zie boek Nieuwe Media). We zien onze specialiteit niet los van het totale communicatietraject. Wij verzorgen dan ook zonodig de aansluiting met gespecialiseerde bureau's in het voor- en natraject.

Profile Anker x Strijbos combines imagination and boldness. Besides aesthetic form, we consider the concept vitally important. We develop and reinforce our clients' image with graphic design of housestyles, annual reports and Internet sites (see New Media volume). We consider our specialisation to be part of a total communications approach. So where required we arrange introductions to agencies specialised in the preparatory and concluding phases.

Opdrachtgevers /Clients Aegon; BOVAG; Bolder en Plante; Commissariaat voor de Media; CPNB; Cultuurnetwerk.nl; DHV; Edon; Festival Oude Muziek; Gemeente Utrecht; Glaxo Smithkline; Grafisch Lyceum Utrecht; Haagse Hogeschool; Icon Medialab; Nederlands Spoorwegmuseum; Nederlands Tuberculosefonds; Scoot; Stibat; Stivoro; ROC Utrecht; Podium; Theatergroep Aluin; PTT Post International; Transvision; Vereniging Spierziekten Nederland en anderen / and others.

ZWEERS . VAN DEN BELT . LABLANS

 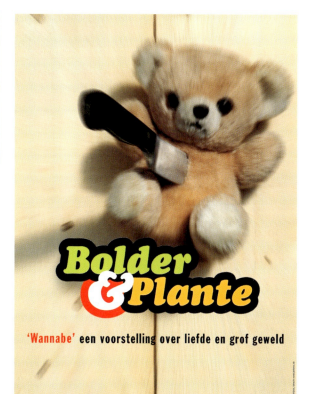

Beste Menno,

Hierbij het setje posters, folders en uitnodigingen voor jullie archief. Ik weet helaas nog niet of we nog A0 posters over hebben. Als dit zo is, laat ik er zeker nog een aantal jullie kant op komen.

Ik weet niet of je de tentoonstelling al hebt gezien, maar het sfeerbeeld van het affiche komt heel goed overeen met de sfeer van de tentoonstelling. Kortom jullie hebben weer schitterend werk verricht! Nogmaals bedankt hiervoor.

Groetjes,

Cindy van Meulenborg
Communicatie Manager

PS: Kun jij mij nog laten weten hoe het zit met de factuur voor de cd-rom van het affiche?

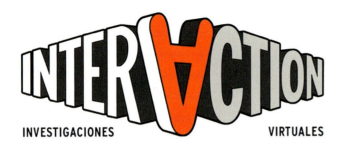

INVESTIGACIONES VIRTUALES

LA CONEXIÓN MORTAL
(EPISODIO UNO)

1. Lunes por la tarde y la internet no funciona. Estaba contemplado el estado de las advercidades modernas cuando...

2. El teléfono suena...

3. InterAction Investigaciones Virtuales©
¿en que puedo ayudarle?

4. Soy el C.E.O de Image Builders®. Dos miembros de nuestro staff han sido encontrados muertos bajo las circunstancias mas mysteriosas... Tiene que venir inmediatamente, **es urgente**.
- Estoy en camino...

5. La hora de la muerte según la policía fue alrededor de la media noche. No se encontraron señales de entrada, forcejeo o robo. Parece ser que ambas muertes fueron causadas por demasiada exposición del cerebro a radiación. Parece ser que tenían una **linea de muerte** y estuvieron mas de sesenta horas pegados a la pantalla.

6. ¿Quién encontró los cuerpos?

ARTMIKS [VORMGEVERS]

Adres / Address Sint Pieterspoortsteeg 23-A, 1012 HM Amsterdam
Tel 020-423 35 55 **Fax** 020-423 36 66
Email hugo@artmiks.nl **Website** www.artmiks.nl

Directie / Management Hugo Kalf, Marco de Boer
Contactpersoon / Contact Hugo Kalf, Barbara Slagman
Vaste medewerkers / Staff 10 **Opgericht / Founded** 1995

The Lethal Link Episode 1
(Episode 2 in New Media book)

Would have been another Monday morning at Image Builders® (bureau for print and web design), if only two of the staff had not been found dead behind their workstations by the manager. The immense amount of stress due to a tight deadline and the constant sixty-hour exposure to monitor radiation fail to explain the mysterious peaceful smile on their dead faces and the fact that both their hard-disks are completely erased. Devastated by the loss of his two friends and colleagues and in fear of further danger for the rest of the staff including himself, the manager has little choice but to call on InterAction Virtual Investigations© for help ...

Opdrachtgevers / Clients KesselsKramer; PCM Landelijke Dagbladen; VNU Tijdschriften/Vrouw Online; LABORATORIVM; LAgroup; XS4ALL; Heineken; Paul de Leeuw; HetHol; Demon Internet; Hotel Arena; Telfort; Virtueel Platform; Ileia; Ilse Mediagroep; Stang Gubbels; Orkater; NUON; het Hoofdbureau; BIS Publishers; WeLL Industrial Design; Fashion Institute Arnhem.

7. Yo mismo los encontré a las 9:00 cuando yo entre esta mañana. Sabía que algo estaba mal, las luces todavía estaban encendidas...

8. Estaban delante de las pantallas, pantallas en blanco... estaban tirados en sus sillas... tenían una expresión ciertamente peculiar en sus caras. No comprendo.. aunque estaban bajo **mucho estrés**, tenían una sonrisa falsa en sus caras y, ... y parecían **aliviados**...

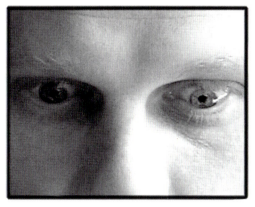

9. Yo estaba **profundamente** asombrado y inmediatamente llame a la policía...

10. ¿Que quiere decir con lo de "las pantallas en blanco"?

11. Extrañamente, sus discos duros están borrados, nada que recobrar... Todo su trabajo ha desaparecido y no tenemos idea de lo que paso.

12. A lo mejor se bajaron un **virus muy poderoso** o algo... Pero ¿cree que fue la excesiva exposición a la radiación que mato a sus staff?

13. **No**, eran profesionales entrenados. Creo, que ha debido de ser algún tipo de shock, probablemente causado por algo que vieron... **algo que experimentaron...**

14. Quiero saber que pasó aqui. Ellos eran colegas y amigos. Además tengo miedo de que el resto de los empleados y yo estemos en grave peligro.

15. Investigue y encuentre **quien** o **que** esta detrás de este acto.

16. Esto es definitivamente un **caso misterioso**. Había investigado incidentes en los que personas habían sido heridas de gravedad...

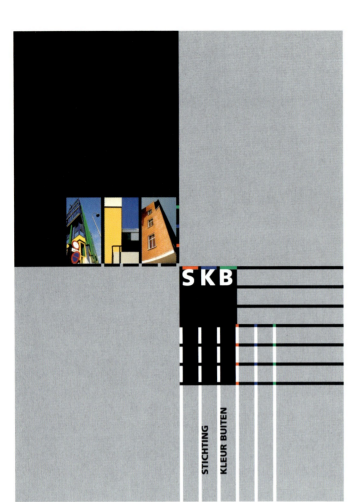

1

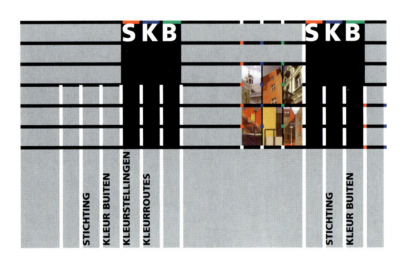

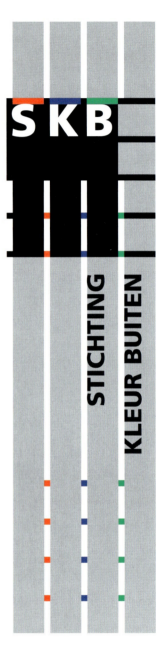

AVM
amsterdamse vormgevers maatschappij

Adres / Address Bredeweg 24, 1098 BR Amsterdam
Postadres / Postal address Postbus 94459, 1090 GL Amsterdam
Tel 020-663 10 43, 663 06 89 **Fax** 020-663 09 15
Email avm@avm.net

profiel Ontwerpbureau met specifieke ervaring in redactionele vormgeving en business to business projecten. Zelf kleinschalig van organisatie werkt AVM voor grote opdrachtgevers uit de industrie, de dienstverlening en de uitgeverswereld. De ontwerpers van AVM werken conceptmatig, nauwgezet en in een functionele stijl. Creativiteit en heldere perceptie zijn daarbij kernbegrippen.

profile Design agency with specialist experience in editorial design and business-to-business projects. A small-scale operation itself, AVM works for major clients in industry, the services sector and publishing. AVM's designers work on a concept basis, with a meticulous eye for detail and in a functional style. Creativity and a clear perception of the clients need are key.

1 Huisstijl Stichting Kleur Buiten / Housestyle, Stichting Kleur Buiten
2 Tentoonstellingspanelen 50 jaar Luxaflex (zie ook Theo Barten in deel Illustratie) / Panels for Luxaflex 50th anniversary exhibition (see Theo Barten in Illustration volume)

3 Essay 'Aan de andere kant' door Claudio Magris, Sikkens Foundation / 'Aan de andere kant', essay by Claudio Magris, Sikkens Foundation
4 Sikkens Bouwbulletin 66, met onder meer infographic '4000 jaar schilderwerk' door Theo Barten (zie deel Illustratie) / Sikkens Bouwbulletin 66, including '4000 jaar schilderwerk' infographic by Theo Barten (see Illustration volume)

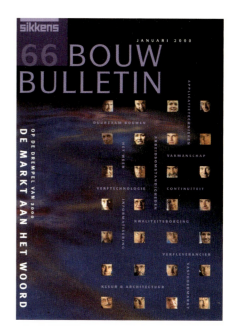

4

AWD GRAFISCH ONTWERPERS

Adres / Address Melbournestraat 42, 3047 BJ Rotterdam
Tel 010-434 14 81 **Fax** 010-437 09 03
Email info@awd.nl **Website** www.awd.nl

Contactpersoon / Contact Arno Wolterman
Vaste medewerkers / Staff 3 **Opgericht / Founded** 1996

Awd is een full-service ontwerpbureau gespecialiseerd in visuele communicatie. Awd ontwerpt en geeft vorm aan communicatiemiddelen; zowel traditionele als nieuwe media.

Awd is a full-service design agency specialising in visual communication. Awd designs and develops communications material; in both traditional and new media format.

Opdrachtgevers / Clients 4 partners; Active8; Actuera; Advocatenkantoor Westerlee; Backshop; Exact Software; Expansion; Fino groep; Green Valley; HDOS; Impresariaat Jacques Senf; Integrate; KPMG; Notaris Geldens; NOVE; Segment interactieve media; Spaarbeleg; Sparta Business Club; Spijker Woon- & Slaapcomfort; Syntens; Tri-ennium; TV Rijnmond; Van Viersen Communicatie.

corporate identity Spijker woon- en slaapcomfort

programme booklet theatreshow Joop Braakhekke

cd-rom packaging MCA® - KPMG Accountants

internetsite www.awd.nl

1A

1B

1C

BARLOCK

Adres / Address Pastoorswarande 56, 2513 TZ Den Haag
Postadres / Postal address Postbus 913, 2501 CX Den Haag
Tel 070-345 18 19 **Fax** 070-361 78 92 **Mobile** 06-53 29 51 93, 06-51 42 31 88
Email info@barlock.nl **Website** www.barlock.nl

Directie / Management Hélène Bergmans, Marc van Bokhoven, Saskia Wierinck
Vaste medewerkers / Staff 7 **Opgericht / Founded** 1992
Samenwerking met / Collaboration with RUIM10

Opdrachtgevers / Clients Bedrijven, overheidsinstellingen en culturele instellingen / Companies, government agencies, cultural institutions.

Activiteiten / Activities Huisstijlen (advies, ontwerp en onderhoud), folders, tentoonstellingen, tijdschriften en advies communicatiemanagement / Corporate identities (advice, design and support), brochures, stands, magazines and advice communication management.

1D

1E

1F

1. Ontwikkeling van een uniforme identiteit voor alle TNO-instituten en businesscentra, die zich op 14 kerngebieden manifesteren (excl. logo). A. rapport, B. instituutsbrochures, C. jaarverslagen, D. productfolders, E. speciale items 'TNO Kennismarkt', F. informatiebladen / Developing an unambiguous corporate identity (excl. logo) for all TNO institutes and business centres manifested in 14 different areas. A. report, B. intitute brochures, C. annual reports, D. product brochures, E. special items 'TNO Kennismarkt', F. information leaflets
2. Logo en huisstijl Railverkeersleiding. Omslag en handboek algemeen leider / Logo and corporate identity for Railverkeersleiding. Cover and manual
3. Affiche voor de stad Zwolle / Poster for Zwolle municipality
4. Naamontwikkeling, logo en folderlijn, My Car Finance. Omslag en spreads brochures / Name, logo and brochure line developed for My Car Finance. Brochure cover and spreads
5. Huisstijl voor congres 'A day of visions', Zweedse Kamer van Koophandel. Spread congreskrant en advertentie. / Corporate identity for conference 'A day of visions', Swedish Chamber of Commerce. Spread conferencepaper and advertisement.
6. Nederlands Politie Instituut, 'NPI in beeld'. Omslag/Poster / Nederlands Politie Instituut, 'NPI in beeld', half year report. Cover/Poster
7. 'SMAAK', tijdschrift uitgegeven door de Rijksgebouwendienst. Omslag en spreads / 'SMAAK', Rijksgebouwendienst magazine. Cover and spreads
8. Jaarverslag Rijksgebouwendienst. Spreads / Annual report, Rijksgebouwendienst. Spreads
9. Logo en huisstijl Mevrouw van Harte, kinderopvang. Omslag brochure en kerstkaart / Logo and corporate identity, Mevrouw van Harte, child care. Cover brochure and christmas card

2

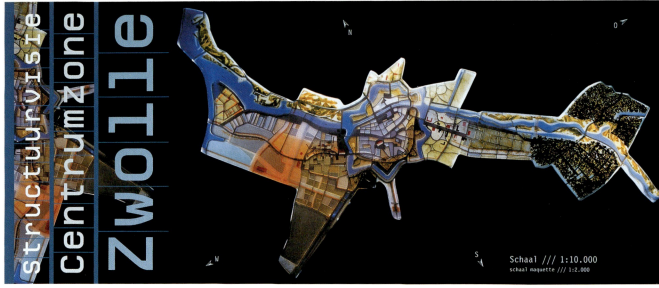

3

4

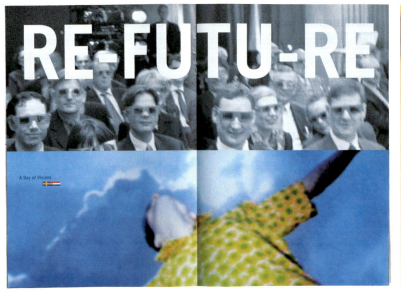
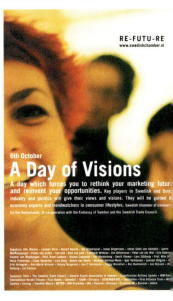

5

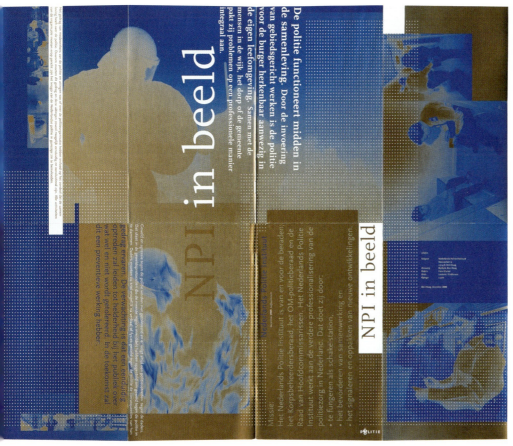

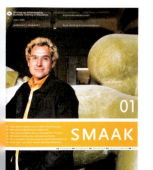

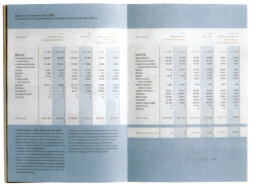

STUDIO BASSA
Grafisch ontwerp & advies

Adres / Address Randweg 3-a, 4104 AC Culemborg
Postadres / Postal address Postbus 404, 4100 AK Culemborg
Tel 0345-53 30 00 **Fax** 0345-53 34 11
Email mail@bassa.nl **Website** www.bassa.nl

Directie / Management Hans Bassa
Contactpersoon / Contact Hans Bassa
Vaste medewerkers / Staff 6 **Opgericht / Founded** 1989

Opdrachtgevers / Cliënts Bohn Stafleu Van Loghum; Kluwer; Wolters Noordhoff; Papyrus; Fair Trade Organisatie; Gemeente Culemborg; Museum Elisabeth Weeshuis; Regionaal Archief Rivierenland; Waterschap Polderdistrict Tieler- en Culemborgerwaarden; Stichting Betuwse Combinatie Woongoed; NijghVersluys; Brickworks; Bureau Waardenburg; Buysse Immigration Consultancy; Stichting Informatievoorziening Landbouwonderwijs.

www.bassa.nl

Geen Kunst?

BATAAFSCHE TEEKEN MAATSCHAPPIJ BTM

Adres / Address Max Euwelaan 27, 3062 MA Rotterdam
Postadres / Postal address Postbus 4315, 3006 AH Rotterdam
Tel 010-453 10 33 **Fax** 010-453 02 80
Email ruud@btm.nl **Website** www.btm.nl

Directie / Management Robert van der Aa, Ruud Boer, Jan Daan Kloezeman
Contactpersoon / Contact Ruud Boer
Vaste medewerkers / Staff 14 **Opgericht / Founded** 1974

Profiel De Bataafsche Teeken Maatschappij ontwerpt verpakkingen, productconcepten, huisstijlen en brochures vanuit het credo 'Geen Kunst om de Kunst'. Per opdracht zoeken we naar de optimale balans tussen creativiteit, functionaliteit en bedrijfsimago.

Profile The Bataafsche Teeken Maatschappij designs packaging, product concepts, housestyles and brochures with the motto 'No Art for Art's sake'. For every new job, we find the best possible balance between creativity, functionality and company image.

Opdrachtgevers / Clients 1. Total Interservice; 2. Avandis (voorheen / formerly Bols Profill); 3. Vacu Vin; 4. Avandis (voorheen / formerly Bols Profill); 5. Galileo Management Consultants.

Ons credo **'Geen Kunst om de Kunst'** werkt. Als we tenminste onze opdrachtgevers mogen geloven. Zij zijn blij met de juiste balans tussen creativiteit, functionaliteit en bedrijfsimago. En wij dus ook. Hoezo 'Geen Kunst'?

BATAAFSCHE TEEKEN MAATSCHAPPIJ

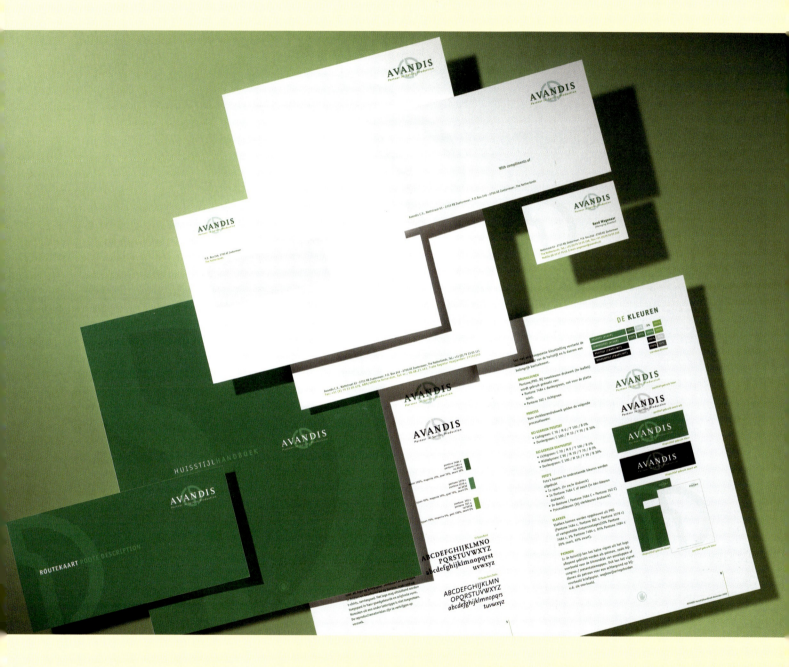

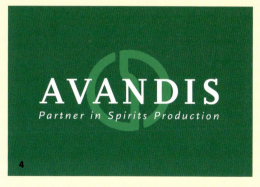

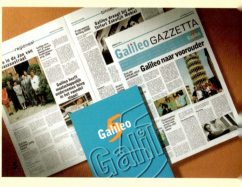

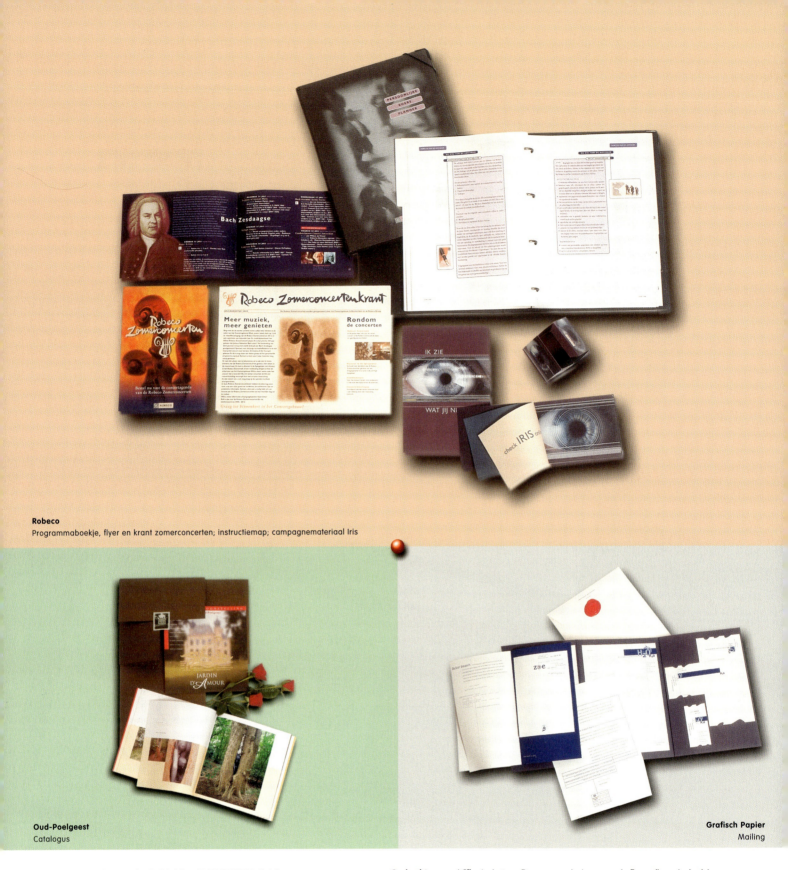

Robeco
Programmaboekje, flyer en krant zomerconcerten; instructiemap; campagnemateriaal Iris

Oud-Poelgeest
Catalogus

Grafisch Papier
Mailing

STUDIO BAUMAN BNO, ROTTERDAM

Adres / Address Heemraadssingel 68, 3021 DC Rotterdam
Tel 010-477 21 55 **Fax** 010-244 09 94
Email bauman@euronet.nl **Website** www.studiobauman.nl

Directie / Management A.J. Bauman
Contactpersoon / Contact A.J. Bauman
Vaste medewerkers / Staff 7 **Opgericht / Founded** 1981

Opdrachtgevers / Clients Autron; Bouman verslavingszorg; de Bruyn financieel adviseurs; Grafisch Lyceum Rotterdam; Groeneweg tuinarchitecten; Erasmus Universiteit Rotterdam; Euchner Benelux; EUR Plus; Faro architecten; Harent Binnenbouw; Landelijke Klachtencommissie voor het openbaar en het algemeen toegankelijk onderwijs; Ministerie van Verkeer en Waterstaat / Ministry of Transport and Public Works; Nationaal Fotorestauratie Atelier; NZ Parts; Openbare basisschool 't Palet; conferentiecentrum Oud-Poelgeest; Robeco; Rotterdams Philharmonisch Orkest; Segment Scholing Advies Detachering; Shatho Beheer; Snoeck electrogroothandel; Theater Plus; 2 DVLOP Vastgoed; Vereniging Hendrick de Keyser; Wolter & Dros Groep; Gemeente Zwijndrecht.

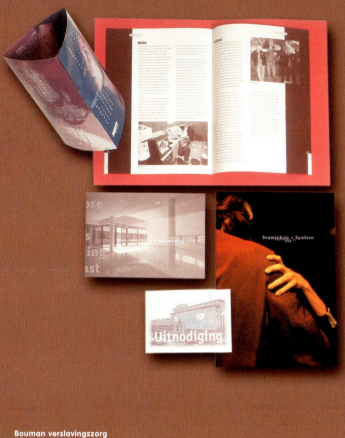

Bouman verslavingszorg
Kalender, jaarverslag, uitnodigingen

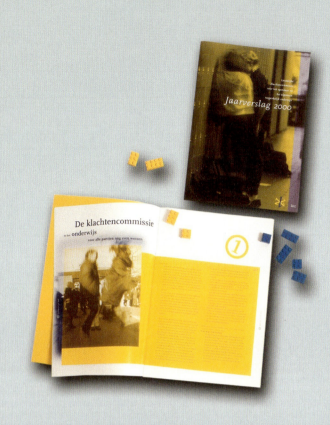

LKC
Jaarverslag

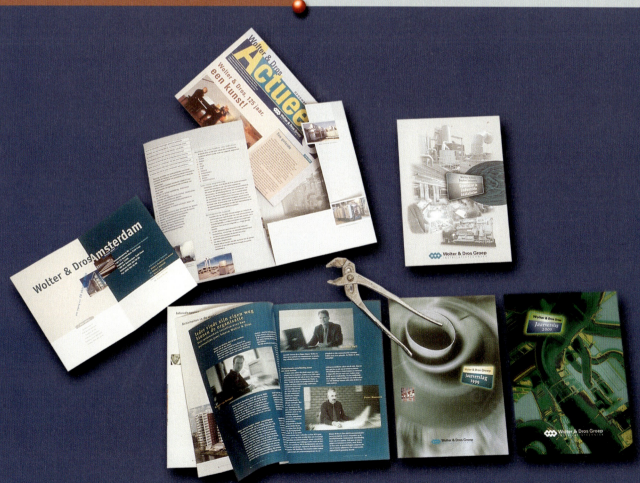

Wolter & Dros Groep
Verhuisbericht, jaarverslagen, brochure, nieuwsbrief

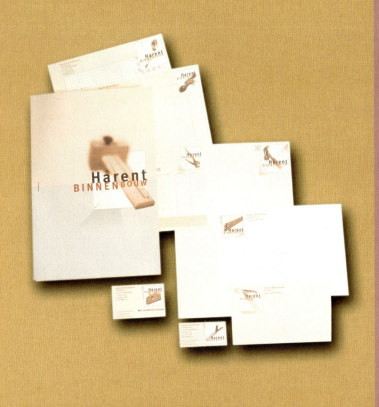

Harent Binnenbouw
Huisstijl

Vereniging Hendrick de Keyser
Jaarverslag, folder

Erasmus Universiteit Rotterdam
Catalogi, brochures, folders

Ministerie van Verkeer en Waterstaat
Brochures

EUR Plus
Cursusmap, brochures

Segment Scholing Advies Detachering
Huisstijl, brochure, certificaat, uitnodiging

STUDIO ANTHON BEEKE* 020 419 4 4 19

*contact Sacha Happée / Paulina Matusiak

STUDIO ANTHON BEEKE BV

Adres / Address Keizersgracht 451, 1017 DK Amsterdam
Tel 020-419 44 19 **Fax** 020-419 46 26
Email sacha@beeke.nl, paulina@beeke.nl

Contactpersoon / Contact Sacha Happée, Paulina Matusiak

JAC. VAN LOOY 1855·1930
VOORT MUIL...

Poem	Spice
VOORT MUIL, WIENS OREN WIJZEN ONS NAAR FEZ;	saffraan
EERWAARDE MUIL, NESTOR VAN TANGER'S MUILEN	koriander
MENS-KNORREND DIER, DAT OP JE RUG-MET-KUILEN,	komijn
MIJ DRAAGT, EN EEN ROOD ZADEL, SPLENDID, YES.	kardemom
OP JE OUWE BOTTEN SPEELT MIJN STOK: KLES-KLÉS;	chillies
'RA!'–'K BEN ZO HEERLIJK WREED; 'T IS OM TE HUILEN;	kaneel
IK ZEG 'T MET NADRUK, 'K KAN NIET MEER JE RUILEN,	mariuana
WE ZIJN TÉ-VER VAN HONK, ZELFS VAN MEKESS.	gedroogde rozen
VOORT! DA'S KRITIEK EN DAT HEET NABETRACHTEN;	couscous
TAAI, WIT, EÊL BEEST, SYMBOOL VAN MIJN GEDACHTEN,	gember
STOK- HOEF- OF HART-SLAG, 'T IS MAAR 'N ANDER WOORD.	paprika
JIJ, ZON EN STOF, DAT ZIJN KLASSIEKE DINGEN.	maanzaad
BILEAM. 'RA, 'IK SLA, EN 'T GAAT ALS ZINGEN:	munt
'ARRAZIB, TSJA, HA-HÄ; ARRA, ZID, VOORT.'	sesamzaad

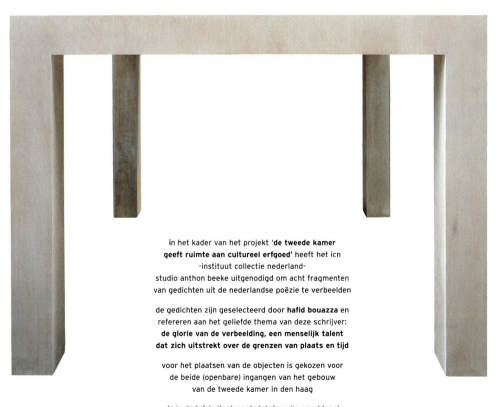

in het kader van het projekt '**de tweede kamer geeft ruimte aan cultureel erfgoed**' heeft het icn -instituut collectie nederland- studio anthon beeke uitgenodigd om acht fragmenten van gedichten uit de nederlandse poëzie te verbeelden

de gedichten zijn geselecteerd door **hafid bouazza** en refereren aan het geliefde thema van deze schrijver: **de glorie van de verbeelding, een menselijk talent dat zich uitstrekt over de grenzen van plaats en tijd**

voor het plaatsen van de objecten is gekozen voor de beide (openbare) ingangen van het gebouw van de tweede kamer in den haag

de in de tafel uitgelaserde teksten zijn gevuld met marokkaanse kruiden die er voor zorgen dat de statenhal geurt als een arabische markt

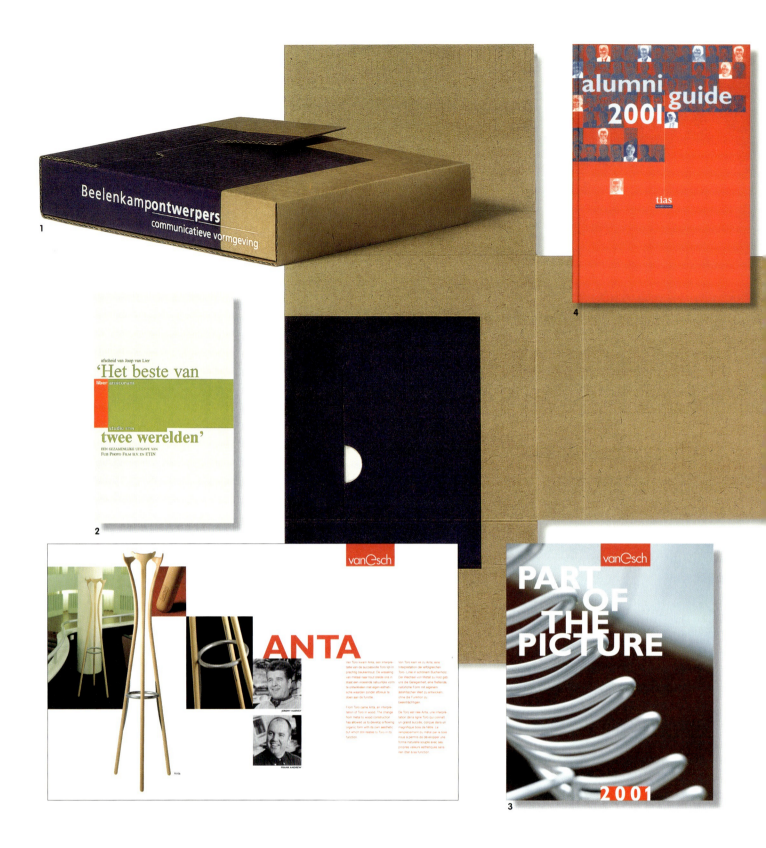

BEELENKAMP ONTWERPERS

Adres / Address Bredaseweg 385, 5037 LD Tilburg
Tel 013-594 56 56 **Fax** 013-594 56 57 **Mobile** 06-51 41 72 15
Email bureau@beelenkamp.com **Website** www.beelenkamp.com

Directie / Management Joost Beelenkamp
Contactpersoon / Contact Joost Beelenkamp, Peer Dobbelsteen
Vaste medewerkers / Staff 8 **Opgericht / Founded** 1979

Bedrijfsprofiel Al ruim 20 jaar zijn wij gespecialiseerd in het projectmatig ontwerpen en vormgeven van identiteitsprogramma's en bedrijfs- en productpresentaties. Uitgaande van een grondige analyse van de bedrijfscultuur en het gewenste imago van onze opdrachtgevers creëren wij communicatieproducten met een hoog onderscheidend en associatief karakter.
Wij streven ernaar een emotionele dimensie te leggen in onze ontwerpen, waardoor de beoogde doelgroep zich aangesproken voelt en betrokken raakt bij het communicatieproces. In onze optiek is vormgeving niet het vertrekpunt in het creatieve proces, maar het gevolg van een intensieve samenwerking tussen opdrachtgever en ontwerpbureau. Het doel, effectieve communicatie, bereiken we in het vinden van de juiste balans tussen creativiteit en functionaliteit.
Beelenkamp Ontwerpers voert opdrachten uit voor zakelijke dienstverlening, industrie, overheid en semi-overheid, onderwijsinstellingen en non-profitorganisaties.

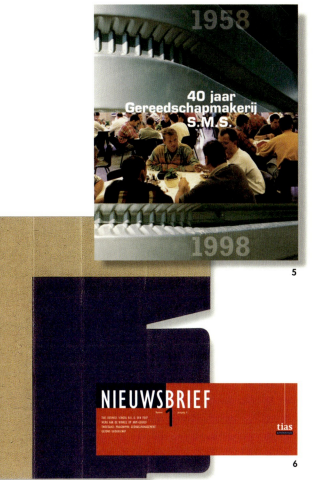

Company profile For more than twenty years we have specialised in project-based design and in developing identity programs, as well as company and product presentations. We create highly distinctive and associative communication products based on a thorough analysis of the client's corporate culture and desired image. Our aim is to imbue a design with an emotional dimension that appeals to the target group and ensures their involvement in the communication process. In our view, the design is not the starting point of the creative process, but the result of intense collaboration between client and designer. We achieve our objective of effective communication by finding the perfect balance between creativity and functionality. Beelenkamp Ontwerpers produces designs for business services, industry, government and semi-private enterprise, educational institutions and non-profit organisations.

1 Bureaupresentatie Beelenkamp Ontwerpers / Beelenkamp Ontwerpers corporate presentation
2 Liber amicorum Fuji Tilburg
3 Productcatalogus Van Esch bv / Van Esch bv products catalogue
4 Tias Business School Alumni guide
5 Jubileumboek S.M.S. Gereedschapmakerij / S.M.S. Gereedschapmakerij anniversary book
6 Nieuwsbrief Tias Business School / Tias Business School newsletter
7 Uitnodiging Montis 25 jaar / Montis 25th anniversary invitation

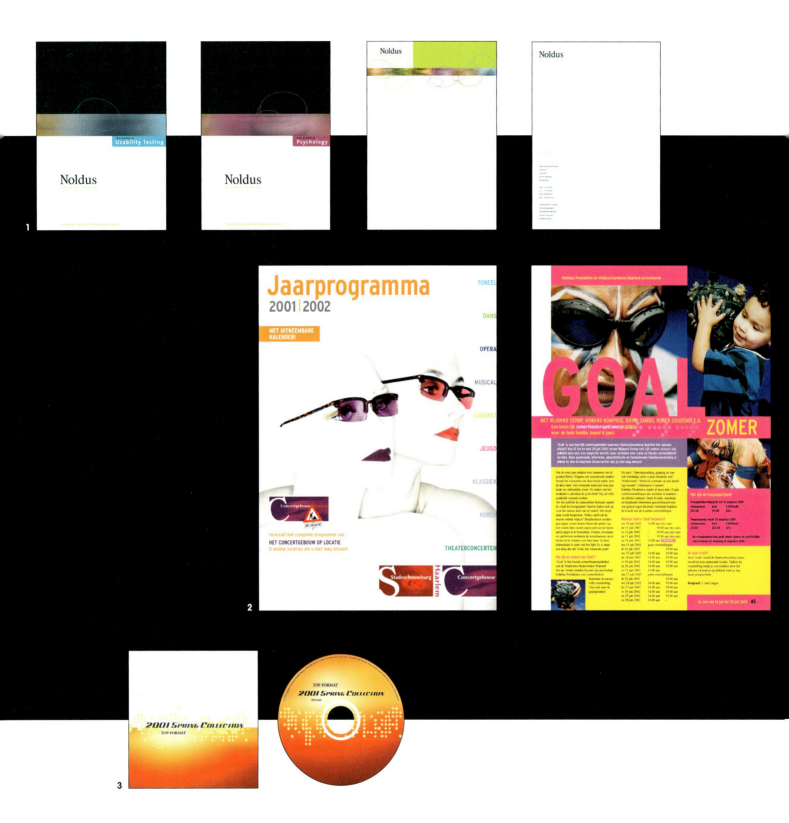

BE ONE
Not only visual aspects of identity

Adres / Address Wagenweg 6, 2012 ND Haarlem
Postadres / Postal address Postbus 3217, 2001 DE Haarlem
Tel 023-534 45 11 **Fax** 023-534 50 89
Email mail@beone.nl **Website** www.beone.nl

Directie / Management A.M. Adriaans, N. Henning, M. Wolterbeek
Contactpersoon / Contact A.M. Adriaans, N. Henning
Vaste medewerkers / Staff 14 **Opgericht / Founded** 1992

Bureauprofiel Als uw organisatie, merk, product of evenement een herkenbare visuele identiteit nodig heeft; als uw doel is om de eigen aardigheden van uw imago aan te scherpen, zodat bij de doelgroep de gewenste aandacht en voorkeur worden gerealiseerd; als dialoog en gelijkwaardigheid uitgangspunten zijn om vernieuwende, creatieve concepten met een lange levensduur te realiseren; dan is het tijd voor één visie, één imago, één stijl.

Agency profile If your organisation, brand, product or event needs a recognisable visual identity; if your aim is to reflect the characteristics of your image, so the desired attention and preference are realised towards your target group; if dialogue and equivalence are basic assumptions to create innovative concepts that last; then it's time for one vision, one image, one style.

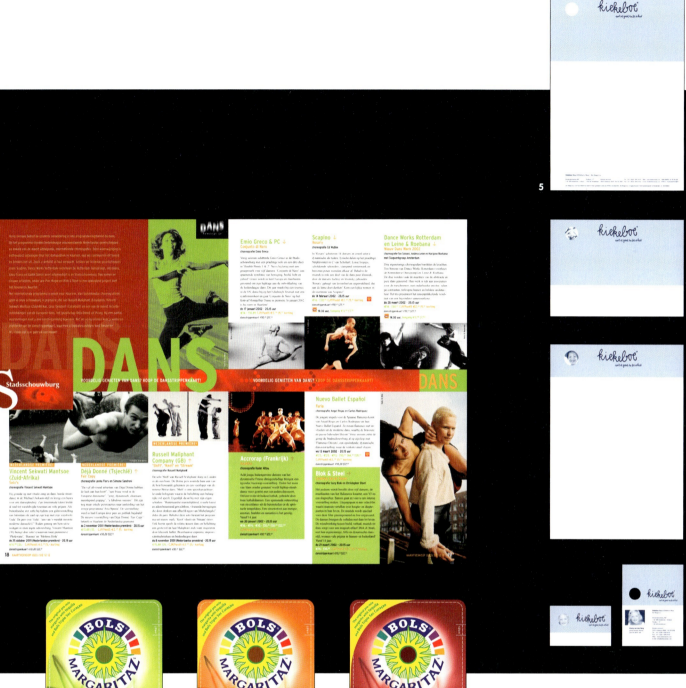

Opdrachtgevers / Clients de Alliantie; Andes; Atrium; Bokma Nederland; Bols Nederland; BAT; De Hooge Waerder Accountants en Adviseurs; DVB Nedship Bank; for Fellows; Gemeentevervoerbedrijf Amsterdam; IDMK; Kiekeboe; Ministerie van Landbouw, Natuurbeheer en Visserij / Ministry of Agriculture, Environment and Fisheries; Nationale Nederlanden; Noldus Information Technology; Omnidata; Pirelli; PTT-Post; Stadsmobiel Amsterdam; Stadsschouwburg en Concertgebouw Haarlem; Stichting Kunst en Cultuur Noord-Holland; TMI Holding; Top Format; Uitgeverij Zwijsen; Visa Card Services.

1 Complete huisstijl Noldus Information Technology: restyle logo, stationary, brochures, website / Complete housestyle for Noldus Information Technology: restyle logo, stationary, brochures, website
2 Complete huisstijl Stadsschouwburg en Concertgebouw Haarlem: logo, stationary, posters, advertenties, website, jaarbrochure / Complete housestyle for Stadsschouwburg en Concertgebouw Haarlem: logo, stationary, posters, advertisement, website, annual programme
3 Top Format: ontwerp voor cd-hoesjes, cd's / Top Format: design for CD-wallets, compact discs
4 Bols Margaritaz: logo, etiketten, branding voor de frozen drinks van Bols / Bols Margaritaz: logo, labels, branding for frozen drinks from Bols
5 Huisstijl Kiekeboe: stationary met kinderfoto's van werknemers / Housestyle for Kiekeboe: stationary with childhood pictures of employees

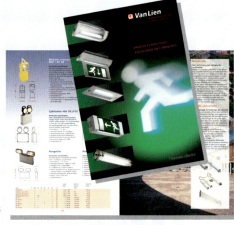

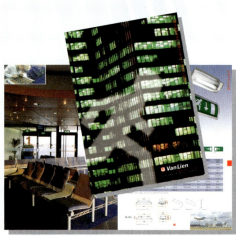

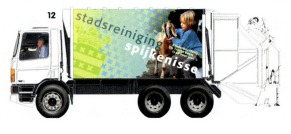
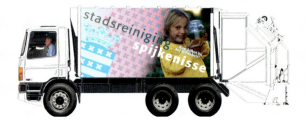

BERKHOUT GRAFISCHE ONTWERPEN

Adres / Address Tuinderij 3, 3481 TW Harmelen
Tel 0348-44 22 59 **Fax** 0348-44 38 51
Email berkhout.ontwerp@wxs.nl

Directie / Management Joop Berkhout
Vaste medewerkers / Staff 4 **Opgericht / Founded** 1985

Lidmaatschappen / Memberships ACDN, BNO

Bedrijfsprofiel Berkhout Grafische Ontwerpen, gestart in 1985, is actief op het brede terrein van ruimtelijke en grafische vormgeving. Van advies tot en met de controle op het grafische productieproces. Het werk kenmerkt zich door een conceptmatige aanpak, resulterend in een helder en direct beeld van de communicatie-opdracht. Ons bureau is ervaren in kortlopende opdrachten, maar ook omvangrijke projecten zijn bij ons in goede handen. 4 medewerkers, ieder met z'n eigen werkwijze, zorgen voor de uitvoering van het gevarieerde opdrachtenpakket. Waar onze vaardigheden tekortschieten, zoals tekst, illustratie en fotografie, werken wij samen met een vaste kring specialisten.

Agency profile Berkhout Grafische Ontwerpen, founded in 1985, provides a broad range of environmental and graphic design services. From advice to control of the graphic production process. A characteristic of the agency is its conceptual approach, allowing a clear and direct view of the communications assignment. The agency has experience in short-term projects, while large-scale assignments are also in safe hands with us. A staff of four, each with their own way of working, ensures the completion of the various commissions. But where our expertise falls short, as in text, illustration and photography, we employ the services of a regular selection of specialists.

1 Orde van Medisch Specialisten (branche-organisatie / branch organisation), vademecum
2 Bylan (Accountants en Adviseurs), huisstijl / housestyle
3 Stichting Pensioen Opleidingen (training, educatie), voorlichtingsfolders / (training, education), advisory folders
4 VNI, mailing garantielabel Total Control / VNI, Total Control guarantee label mailing
5 Van Lien Noodverlichting (noodverlichtingsarmaturen), productcatalogi / Van Lien Noodverlichting (emergency light fittings), product catalogues
6 VNI, mailing Sanitair Goldlabel en Nieuwsbrief / VNI, Sanitair Goldlabel mailing and Nieuwsbrief
7 Akro Consult (bureau voor ruimtelijke processen), jubileumboekje PPS / Akro Consult (environmental process agency), PPS anniversary booklet
8 Hein Smit, boekje / booklet, 'Outplacement'
9 Amstelland NV (bouw- en handelsconcern), jaarverslag 2000 / Amstelland NV (construction and commercial concern), 2000 annual report
10 A-point (truck en trailer service), uitnodiging / A-point (truck and trailer service), invitation
11 Atlantic Hotel, kerstmailing / Christmas mailing
12 Gemeente Spijkenisse (Stadsreiniging), bedrukking huisvuilwagens / refuse vehicle livery

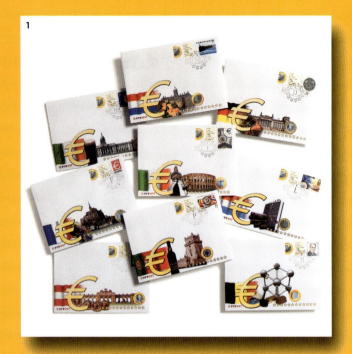

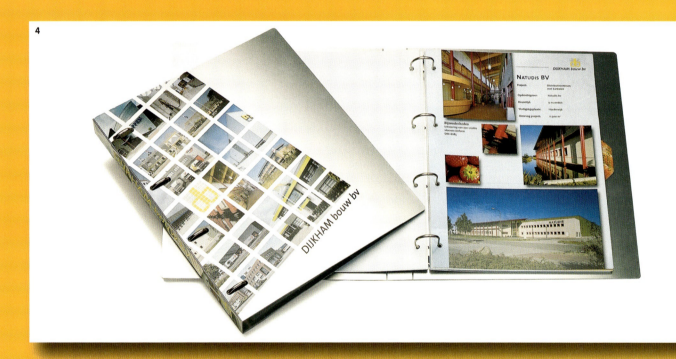

BIRZA DESIGN
Reclame- en grafische vormgeving

Adres / Address T.G. Gibsonstraat 19, 7411 RP Deventer
Postadres / Postal address Postbus 415, 7400 AK Deventer
Tel 0570-61 31 36 **Fax** 0570-61 17 82
Email post@birzadesign.nl **Website** www.birzadesign.nl

Directie / Management Be J. Birza, Diny Birza-Boon, Ingmar Birza
Contactpersoon / Contact Be J. Birza, Ingmar Birza
Vaste medewerkers / Staff 3 **Opgericht / Founded** 1970

1 Euro-enveloppen, Koninklijke PTT-Post / Euro envelopes, Royal Dutch PTT-Post
2 Huisstijl / Housestyle, Flierman Techniek
3 Huisstijl Hoog-Stoevenbeld, Engineering en Tekenbureau /
 Hoog-Stoevenbeld, Engineering and Technical drawing agency housestyle
4 Bedrijfsdocumentatie Dijkham bouw / Dijkham bouw, company documentation
5, 6 Thema-boeken Nederlandse postzegels, Uitgeverij DAVO /
 DAVO Philatelic Publishers, theme books on Dutch Stamps
7 Tentoonstellingscatalogus Tim Pomeroy / Exhibition catalogue, Tim Pomeroy

5

6

7

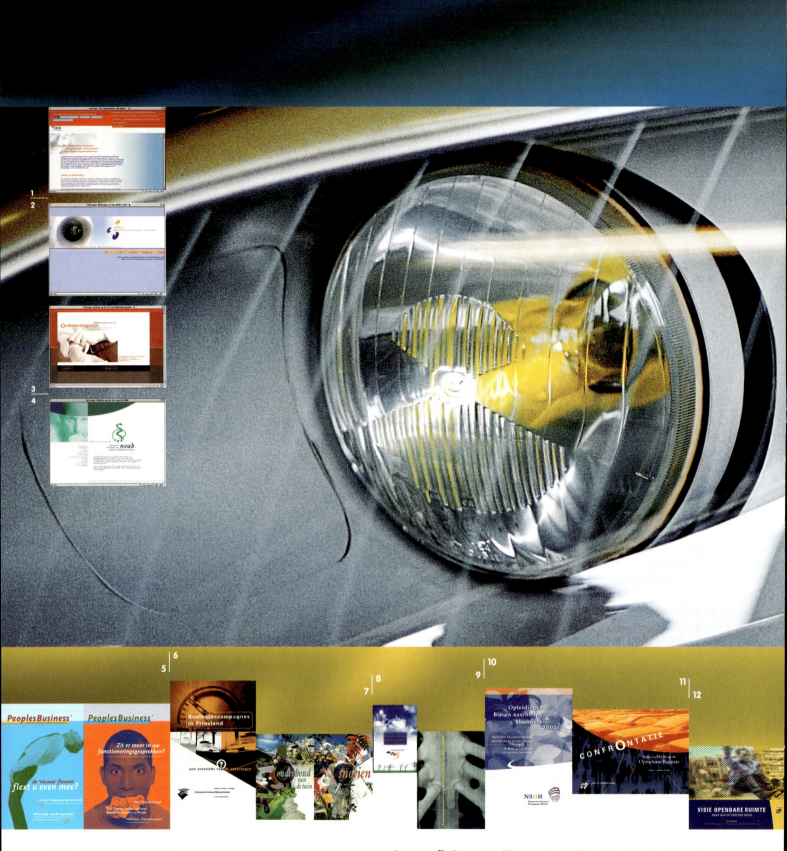

BLINK ONTWERPERS
Bureau voor grafisch ontwerp en multimedia

Adres / Address Etta Palmstraat 106, 2135 LH Hoofddorp
Tel 023-557 55 58, 023-562 33 65 **Fax** 023-557 55 60
Email info@blink-ontwerpers.nl **Website** www.blink-ontwerpers.nl

Directie / Management Joyce Janse, Pieter Hordijk

Bedrijfsprofiel Blink ontwerpers wordt door opdrachtgevers gewaardeerd om het vermogen tot meedenken; de functionaliteit van het ontwerp staat ons daarbij helder voor ogen. Maar er is meer dan dat alleen: of we nu een sprankelende brochure ontwerpen, een conceptmatig jaarverslag, een esthetisch logo, een ingetogen huisstijl, een trendy boekomslag, een hippe website, een vernuftig boekwerk, een uitdagende multimediapresentatie of een inzichtelijk rapport, we laten het eindresultaat altijd blinken.

Agency profile Clients value Blink ontwerpers' ability to empathise; that's because we always keep the functionality of the design in mind. But there's more to it: whether we're designing a dazzling brochure, a concept-oriented annual report, an aesthetic logo, a restrained housestyle, a trendy dustcover, a hip website, an ingenious book, a challenging multimedia presentation or an incisive report, we always ensure that the final result is sparkling.

Opdrachtgevers / Clients AMCC Aircraft Maintenance Capacity Consultancy; Fysion medische mensen; Gemeente Haarlemmermeer; Hoveniers InformatieCentrum; IMK Opleidingen; NSOH Netherlands School of Occupational Health; NSPH Netherlands School of Public Health; NVAB Nederlandse Vereniging voor Arbeids- en Bedrijfsgeneeskunde; Stichting Thuiszorg Groot Rijnland; VANCO Euronet; VHG Vereniging van Hoveniers en Groenvoorzieners.

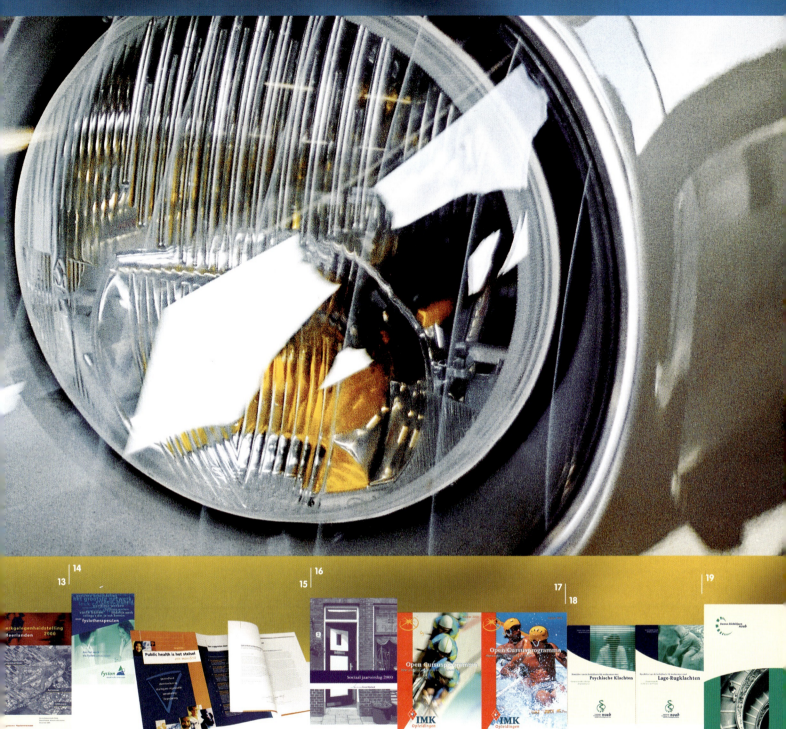

1	Website, IMK Intermediair
2	Website, AMCC
3	Website, Ondernemingsplan BV
4	Website, NVAB
5	'PeoplesBusiness', magazine IMK Opleidingen
6	Onderzoeksrapportage Snelheidscampagne, Rijkswaterstaat / Speeding campaign research report, Rijkswaterstaat
7	Promotiebrochures voor hoveniers, Hoveniers InformatieCentrum / Promotional brochures for gardeners, Hoveniers InformatieCentrum
8	Prentbriefkaartenboekje / Postcard booklet, Galerie en Beeldentuin De Blauwe Roos
9	Proefschrift / Dissertation, T.P. van Staa, Proctor & Gamble
10	Opleidingenbrochure / Course brochure, NSOH
11, 12	Verslag en Beleidsnota 'Visie Openbare Ruimte', Gemeente Haarlemmermeer / 'Visie Openbare Ruimte' report and policy document, Haarlemmermeer municipality
13	Werkgelegenheidsrapport, Gemeente Haarlemmermeer / Employment report, Haarlemmermeer municipality
14	Brochure voor Werving & Selectie, Fysion medische mensen / Recruitment and Selection brochure for Fysion medische mensen
15	Manifest / Manifesto, Public Health sector
16	Jaarverslag 2000 / 2000 Annual Report, Stichting Thuiszorg Groot Rijnland
17	Cursusbrochures / Course brochures, IMK Opleidingen
18	Richtlijnenreeks / Guideline series, NVAB
19	Map uit correspondentiereeks, Bureau Richtlijnen NVAB / Correspondence series folder, Bureau Richtlijnen NVAB

1

2

3

4

5

6

7

9

LEON BLOEMENDAAL
ontwerper

Adres / Address Anna Spenglerstraat 73, 1054 NH Amsterdam
Tel 020-618 21 86 **Fax** 020-618 21 16 **Mobile** 06-14 44 84 66
Email leonbloemendaal@hetnet.nl

Directie / Management Leon Bloemendaal
Contactpersoon / Contact Leon Bloemendaal
Vaste medewerkers / Staff 1 **Opgericht / Founded** 1999
Samenwerking met / Collaboration with Patricia Dekkers

1 Catalogus 'Nominaties 1999' voor de Hogeschool voor de Kunsten Utrecht / 'Nominations 1999' catalogue for Utrecht School of the Arts
2 Uitnodiging en antwoordkaart 'Amsterdam Kosmopolitische Stad' voor De Amsterdamsche Kring / 'Amsterdam Kosmopolitische Stad' invitation for De Amsterdamsche Kring
3 Boekomslag 'Het zwarte boek' voor UNA/Uitgeverij De Arbeiderspers / Book cover, 'Het zwarte boek' for UNA/Uitgeverij De Arbeiderspers
4 Boek 'Het zout van Afrika' voor Uitgeverij De Arbeiderspers / Book, 'Het zout van Afrika', for Uitgeverij De Arbeiderspers
5 Affiche 'Karate voor kids' voor Shotokan Karate Centrum Amsterdam / 'Karate voor kids' poster for Shotokan Karate Centrum Amsterdam
6 Briefpapier voor celliste Scarlett Arts / Letterhead for Scarlett Arts, cello player
7 Fotoboek 'Luister met je ogen' voor het Jostiband Orkest / 'Luister met je ogen', photo book for the Jostiband Orkest

8 Boek 'Humanual', eigen initiatief, uitgegeven door Uitgeverij BIS. Concept, beeldredactie, tekst en ontwerp door Leon Bloemendaal in samenwerking met Patricia Dekkers / Book 'Humanual', own initiative, published by BIS Publishers. Concept, picture editing, text and design by Leon Bloemendaal together with Patricia Dekkers
9 Spreads uit 'Humanual' / Spreads from 'Humanual'

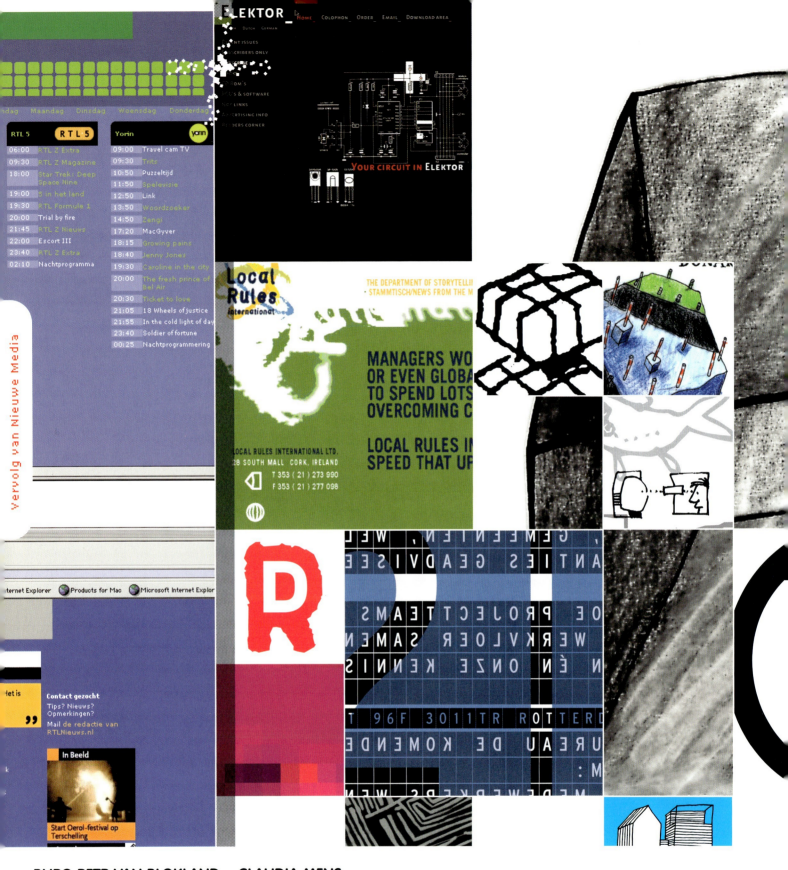

BURO PETR VAN BLOKLAND + CLAUDIA MENS

Adres / Address Rietveld 56, 2611 LM Delft
Tel 015-219 10 40 **Fax** 015-219 10 50
Email buro@petr.com **Website** www.petr.com

Vaste medewerkers / Staff 5 **Opgericht / Founded** 1980

Studio + Design

Twee stappen vooruit, één stap terug: ontwerpen is een iteratief proces. De ontwerper herhaalt steeds, waarbij de parameters wijzigen na toetsing van het resultaat. De mate van detaillering neemt steeds toe. Een ontwerp is nooit af. Maar na een tijdje wel goed genoeg.

Two steps forward, one step back: design is an iterative process. The designer constantly repeats and adjusts parameters, reviews, refines and improves on previous results. A design is never finished, but at some point it is good enough.

Patiëntenwijzer

nummer
16/2001

Wegv

Afdelingshoofd Jo
Poli wordt cor

'Haalbaar' maken

Niettemin staat het afdelingshoofd volledi
richte aanpak. Om die 'haalbaar' te maker
nodig. Zo accentueert hij het belang van
Amerika denk ik dat de poliklinische zorg
voor het ziekenhuis. De verpleegduur wor
groeit en het werk in de poli ook. Afdeling
niet voldoende kennis om het logistieke p
ren. Dat vraagt dus extra aandacht".

Corporate + Design

In de traditionele opvatting bestaat een bedrijfsstijl alleen uit een set van regels die iets zeggen over de samenhang van de identiteit van een organisatie. Maar de regels moeten ook vastleggen wat de verschillen zijn tussen technieken (lichtbak en papier) en tussen toepassingen (een brochure en een jaarverslag). Het ontwerpen van een bedrijfsstijl bestaat voor een groot deel uit het vinden van de juiste balans tussen samenhang en diversiteit.

The traditional view of a corporate identity program is just a set of rules that at best tells something about the coherency of the identity of an organization. But the rules also have to define the differences between media (lightbox and paper) and between applications (brochure and annual report). Building a corporate identity consists mainly of finding the required balance between coherency and diversity.

STUDIO JAN DE BOER

Adres / Address Van Diemenstraat 140, 1013 CN Amsterdam
Tel 020-423 11 14 **Fax** 020-423 11 42
Email sjb@euronet.nl

Directie / Management Jan de Boer
Vaste medewerkers / Staff 5 **Opgericht / Founded** 1984

Opdrachtgevers / Clients Ambo|Anthos; De Bezige Bij; De Boekerij; Gottmer Becht Aramith; Van Buuren; Boekencentrum; Uitgeverij Maarten Muntinga; Ten Have; Strengholt; Tirion; De Prom/Fontein; Swets & Zeitlinger; L.J. Veen; Contact; Arena; Schuyt & Co.; Nijgh & Van Ditmar; The House of Books; Circle Partners; Prometheus; De Geus; Elsevier Science; Kosmos Z&K; De Notarissen; Podium; Luitingh-Sijthoff; Mix Communicatie; Bosch & Keuning; A.A. Balkema; Het Spectrum; Nederlands Zuivelbureau; Utrechtse Oratorium Vereniging; Business Bibliotheek; Cantecleer; ECI.

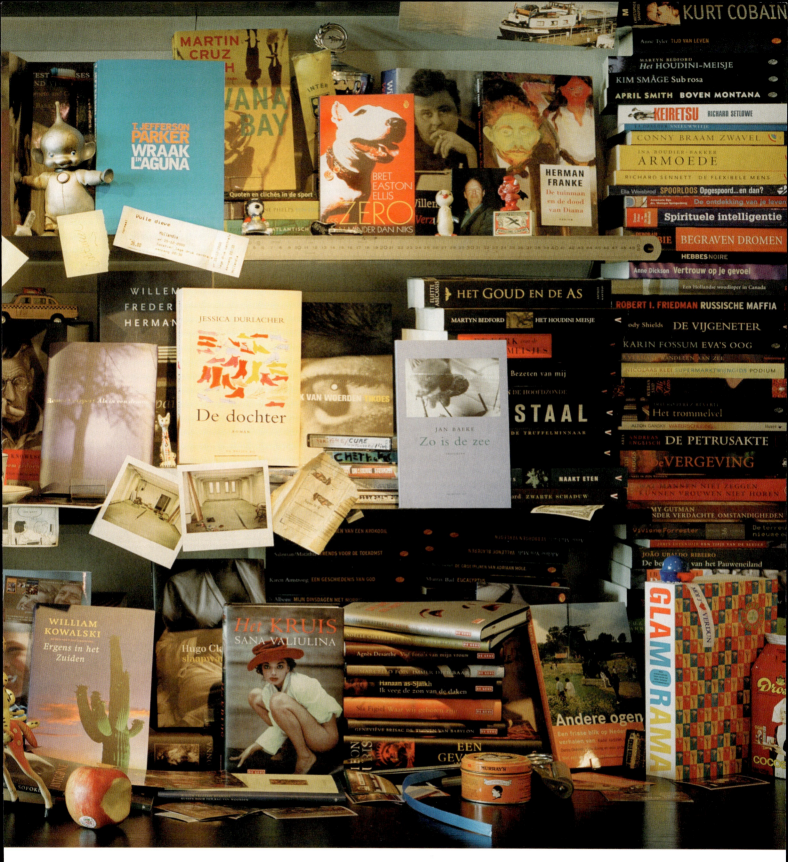

Foto: Tessa Posthuma de Boer

STUDIO BOOT

Adres / Address Brede Haven 8-A, 5211 TL 's-Hertogenbosch
Tel 073-614 35 93 **Fax** 073-613 31 90 **Mobile** 06-51 11 56 18
Email edwin@studioboot.nl **Website** www.studioboot.nl

Contactpersoon / Contact Petra Janssen, Edwin Vollebergh
Vaste medewerkers / Staff 2 **Opgericht / Founded** 1993

Opdrachtgevers / Clients BAI (Bosch Architectuur Initiatief); Brabants Dagblad; CJIB; Coca Cola Europe/McCannErickson; Hogeschool 's-Hertogenbosch, Mediatheek; Klerx schoenen/Lumberjack/N.O.B.S.; Koninklijk Instituut voor de Tropen/Samsam; KPN Kunst & Vormgeving; Nedap/AGH & Friends; Sacha Shoes; Stadsschouwburg Kampen; Theater Geert van den Berg; Uitgeverij Malmberg; VNU en anderen / and others.

BORGHOUTS DESIGN

Adres / Address Houtplein 10, 2012 DG Haarlem
Tel 023-532 21 49 **Fax** 023-532 99 35
Email borghdes@euronet.nl

Directie / Management Paul Borghouts
Contactpersoon / Contact Paul Borghouts, Myrtle Vos
Vaste medewerkers / Staff 5 **Opgericht / Founded** 1993

Bedrijfsprofiel Bij Borghouts Design vertalen we de eigenheid van onze opdrachtgevers naar oorspronkelijke, creatieve concepten. De gewenste boodschap geven we stem in onderscheidende uitvoering. Subtiel en ondubbelzinnig, dat is volgens ons de kunst. Graag nemen we de regie op ons. Met veel aandacht voor het eigen geluid van onze klanten. En met respect voor bestaande elementen. Soms verfrissend of gedurfd. Maar altijd met als doel het werk te laten spreken voor onze opdrachtgevers. Wat voor Borghouts Design spreekt, zijn onze duurzame klantrelaties.

Agency profile At Borghouts Design we translate the individual character of our clients into original, creative concepts. We give the desired message a distinctive voice. In our opinion the art is to do so subtly and unambiguously. We are pleased to assume responsibility for overall production. Paying particular attention to the individual tone of our clients. With due respect for existing elements. Sometimes refreshing or daring. But always with the aim of allowing the work to speak on behalf of our clients. What speaks on our behalf is our lasting relationships with clients.

Opdrachtgevers / Clients Geveke Holding; Helios (recording & broadcasting); iFHP (internationale federatie zorgverzekeraars / international federation of health insurers); Indover Bank (financiële dienstverlening / financial services); Imas Groep (handelsorganisatie / trade organisation); JBK (kantoorinrichting / office interiors); NFGV (wervingsfonds / recruitment fund); NVA (assurantie branchevereniging / national association of insurers); Plusine; Rabobank Groep; Rabobank Pensioenfonds; de Roo & Sainthill (lijstenmakers / frame makers); Sancho Trading; Siebel; Stadtman (presentatie- en opbergsystemen / presentation and storage systems); Stellingwerff Beintema; TNO-FEL (fysisch en electronisch laboratorium / physics and electronic laboratory); VNV (facilitaire dienstverlening en beveiliging / facility services and security).

1 TNO-FEL jaarverslag / TNO-FEL annual report
2 Rabobank Groep jaarverslag / Rabobank Group annual report
3 Stadtman huisstijl, corporate- en productbrochure en website / Stadtman housestyle, corporate brochure, product leaflets and website
4 NFGV huisstijl, jaarverslag en voorlichtingsbrochures / NFGV housestyle, annual report and information brochures
5 Imas Groep huisstijl / Imas Group housestyle
6 Geveke Holding jaarverslag / Geveke Holding annual report
7 JBK symposiumuitnodiging / JBK invitation to symposium
8, 9 Rabobank Pensioenfonds voorlichtingsbrochures / Rabobank Pension fund information brochures
10 Siebel productbrochure / Siebel product brochure

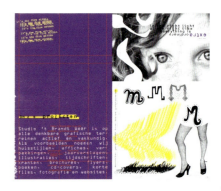

STUDIO 'T BRANDT WEER

Adres / Address Sumatrastraat 231-I, 2585 CR Den Haag
Tel 070-354 74 54 **Fax** 070-354 74 54
Email studio@tbrandtweer.nl **Website** www.tbrandtweer.nl

Contactpersoon / Contact Koen Geurts, Marenthe Otten
Vaste medewerkers / Staff 2 **Opgericht / Founded** 1999

1 It's time for a new fire: mailing / self-promotion, Studio 't Brandt Weer, 2001
2 Huisstijl / Housestyle, Studio 't Brandt Weer, 2001
3 De Meisjes, affiche / poster, 2001
4 It's a colourful life, illustratieserie Santogen i.o.v. Reclamij, 1999 / It's a colourful life, illustration series Santogen commissioned by Reclamij, 1999
5 Horoscope, illustratieserie / illustration series, 2001
6 Art direction & ontwerp tijdschrift en logo Beau! i.o.v. VNU Tijdschrift, 2000 / Art direction & design and logo for Beau! magazine, commissioned by VNU Tijdschriften, 2000
7 Ontwerp flyer en gidsen: Quote Professionals en Quote Venture Capital, 2000-2001 / Flyer and handbook design: Quote Professionals and Quote Venture Capital, 2000-2001

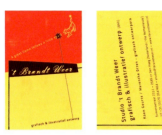

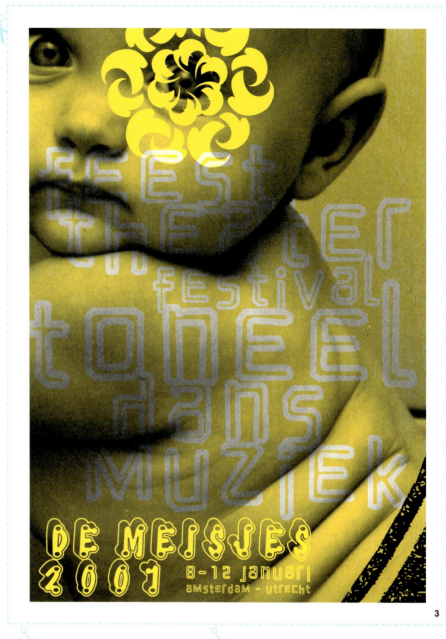

3

4

5

8 Nijntje, kaart ter gelegenheid van expositie Dick Bruna i.o.v. Centraal Museum Utrecht, 2000 / Miffy card for Dick Bruna exhibition, commissioned by Central Museum Utrecht, 2000

9 Stickers voor goudkleurige koffieverpakkingen Toradja Prince Koffie, 2000-2001 / Stickers for gold-coloured Toradja Prince Coffee packs, 2000-2001

10 Typografie en illustraties voor 4 boekjes i.o.v. Swets Test Publishers, 1999 / Typography and illustrations for 4 booklets commissioned by Swets Test Publishers, 1999

11 Krant voor Artsen Zonder Grenzen ter gelegenheid van het ontvangen van de Nobelprijs voor de Vrede, 1999 / Nobel Peace Prize Journal for Médecins sans Frontières to mark their Nobel Peace Prize, 1999

12 Pictogram voor de Metro-bijlage, Olympische Spelen in Sydney 2000, i.o.v. Metro Holland, 2000 / Metro enclosure pictogram, Sydney Olympic Games 2000, commissioned by Metro Holland, 2000

13 Kreadoe, kerstaffiche / Christmas poster, 2000

14 Horoscoopboekje Flair, 2000 / Horoscope booklet, Flair, 2000

15 Pictogram uit de serie Picto Mania, 2000 / Pictogram for the Picto Mania series, 2000

16 Ontwerp features voor krant Metro, 1999-2000 / Design features for Metro Newspaper, 1999-2000

17 Ontwerp en fotografie cd-boekje voor internationaal kunstcollectief Karakta, 2001 / Design and photography for cd booklet for Karakta international art collective, 2001

18 Illustratie / Illustration Flair, 2001

Beau!

10

11

12

13

14

15

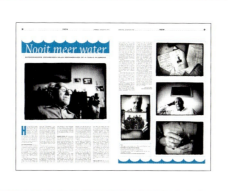

16

17

18

BRIENEN & BAAS
Bureau voor communicatie en vormgeving

Adres / Address Laan Copes van Cattenburch 46, 2585 GB Den Haag
Postadres / Postal address Postbus 85512, 2508 CE Den Haag
Tel 070-350 40 00 **Fax** 070-351 28 28
Email info@brienen.nl **Website** www.brienen.nl

Directie / Management René Brienen, Jon Meibergen
Contactpersoon / Contact René Brienen
Vaste medewerkers / Staff 6 **Opgericht / Founded** 1968

Profiel Kernactiviteit van Brienen & Baas is: opdrachtgevers helpen effectiever en professioneler te communiceren, zowel intern als extern. Een brede doelstelling met als basis de creatie van communicatiemiddelen, analoog en digitaal. Het werkgebied omvat het gehele traject van denken en doen. Door deze aanpak worden de belangrijkste fasen in het proces geïntegreerd: strategie, creatie en productie.

Profile Core activities at Brienen & Baas involve helping clients communicate more effectively and professionally, both internally and externally. An ambitious objective, based on creating the means of communication, both analogue and digital. This approach covers the whole range of thought and action. The principal phases of the process - strategy, creation and production - are therefore integrated.

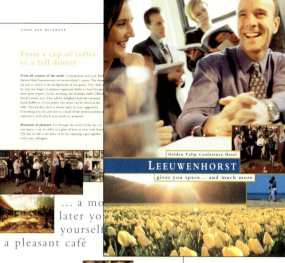
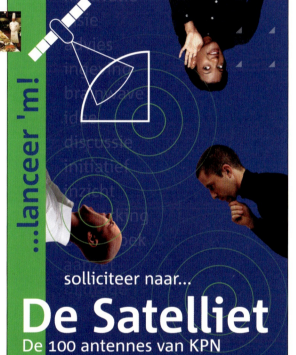

Opdrachtgevers / Clients Acta; Gemeente Den Haag; Gemeente Haarlemmermeer; Intermax; Instituut Clingendael; KPN Telecom; Golden Tulip Conference Hotels Koningshof en Leeuwenhorst; Diverse ministeries / various ministries; PAC; SKON; Vakbeurs Theatertechniek en vele andere / and many others.

1 Briefpapier / Stationary, De Blauwe Dierenparade
2 Bus / Van, De Blauwe Dierenparade
3 Tarieflijst / Price list, SKON
4 Brochure, De Blauwe Dierenparade
5 Rapportomslag / Report cover, De Blauwe Dieren Kinderverblijven
6 Logo's diverse / Various logos, De Blauwe Dieren Kinderverblijven
7 Informatiepaneel / Info panel, SKON
8 Brochure, Manifest Toolenburg-Zuid, Gemeente Haarlemmermeer
9 Corporate brochure, Golden Tulip Conference Hotel Leeuwenhorst
10 Brochure seniorenvakanties / Holidays for seniors brochure, Koningshof/Leeuwenhorst
11 Poster, KPN
12 Nieuwjaarskaart / New Years card, PAC informatisering
13 Cd-rom bedrukking / Printing cd-rom, PAC Informatisering
14 Wanddecoratie / Mural, Acta Organisatie en Communicatie
15 Logo 275-jarig bestaan / 275th anniversary logo, Synagoge LJG

Huisstijl Taal in Bedrijf
briefpapier

Ad Broeders Grafische Vormgeving bv
t.a.v. Ad Broeders
Rozenplein 8
5091 AG Middelbeers

Hilvarenbeek, 29 mei 2001

Beste Ad,

Geweldig dat je ontwerp voor Taal in Bedrijf is genomineerd voor de Nederlandse Huisstijlprijs 2001. Van harte gefeliciteerd met dit prachtige resultaat.

Ik ben zelf ook heel gelukkig met het ontwerp. Van mijn opdrachtgevers krijg ik louter positieve reacties.

Graag nodig ik je uit om samen met Femia een glas te komen drinken op de goede afloop. Binnenkort neem ik contact met je op om een afspraak te maken.

Hartelijke groet,

Gon Boers

Postbus 162 5080 AD Hilvarenbeek
Telefoon (013) 505 62 56
Telefax (013) 505 62 58
info@taalinbedrijf.nl
www.taalinbedrijf.nl
Rabobank 12.23.19.095
KvK Tilburg 18050840

AD BROEDERS
Grafische Vormgeving BV

Adres / Address Rozenplein 8, 5091 AG Middelbeers
Tel 013-514 16 19 **Fax** 013-514 29 15
Email info@adbroeders.nl

Directie / Management Ad Broeders
Vaste medewerkers / Staff 2 **Opgericht / Founded** 1974

Profiel Twee- en driedimensionale vormgeving, Corporate Identity & Package Design. Ad Broeders is tevens als parttime ontwerpdocent verbonden aan de afstudeerrichting Communication van The Design Academy Eindhoven.

Profile Two- and three-dimensional design, Corporate Identity & Package Design. Ad Broeders also lectures part-time on design for the department Communication at the Design Academy, Eindhoven.

Opdrachtgevers / Clients Frits Philips Jr.& Partners; Taal in Bedrijf; GITP International; Rijkswaterstaat; Ministerie van Buitenlandse Zaken; Algemeen Pedagogisch Studiecentrum; RNF Regine Nusselein Fashion Trendconsultancy; Gemeente Museum Helmond; Scope; Gitz & van der Hagen; Facing Stone Ltd.

Achterzijde briefpapier
zilverdruk

Landse Huisstijlprijs 2001

Cursusmap voor bedrijfstrainingen
Taal in Bedrijf
▼

BRORDUS BUNDER

Adres / Address Kloveniersburgwal 65, 1011 JZ Amsterdam
Tel 020-625 89 50 **Fax** 020-624 19 54
Email bunder@euronet.nl

Vaste medewerkers / Staff 2 **Opgericht / Founded** 1970

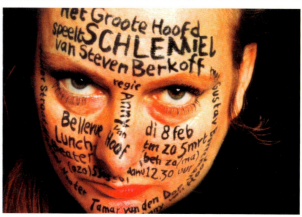
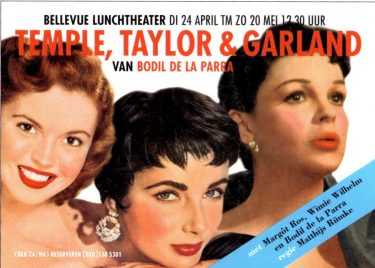
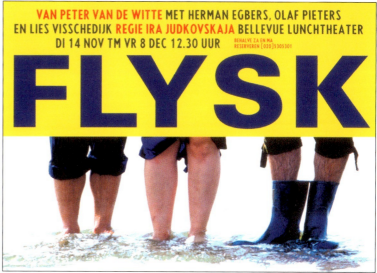

1 2 3 4

 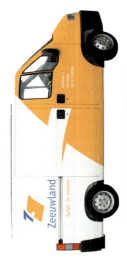

VINCENT BUS
buro voor grafische vormgeving bv

Adres / Address Lammenschansweg 138-D, 2321 JX Leiden
Postadres / Postal address Postbus 1005, 2302 BA Leiden
Tel 071-531 01 01 **Fax** 071-531 06 01
Email bushalte@euronet.nl **Website** www.vincentbus.com

Directie / Management Vincent Bus
Contactpersoon / Contact Vincent Bus, Koen Zwarts, Charles Julien
Vaste medewerkers / Staff 5 **Opgericht / Founded** 1986

Profiel De basis van het bureau bestaat uit vijf mensen, waaromheen een netwerk van freelancers is gecreëerd in de vorm van ontwerpers, dtp-ers, fotografen, tekstschrijvers en illustratoren. Onze doelstelling is het ontwikkelen van functioneel onderscheid voor onze opdrachtgevers op het gebied van visuele identiteit, zakelijke communicatie en nieuwe media.

Profile The firm has an in-house team of five, operating at the hub of an extensive network of freelancer designers, dtp-specialists, photographers, copywriters and illustrators. We aim to provide our clients with functional distinctiveness in the fields of visual identity, business communications and new media.

Opdrachtgevers / Clients De Beer verpakkingen; Drukkerij Karstens; Educatieve Partners Nederland; Esprit Telecom Benelux; Est8 automatiseringssystemen, Freeport Netwerk Limited; It Cares; Koninklijke Zeelandia; Nivel Nationaal instituut voor beleidsonderzoek van de gezondheidszorg; Railned; Rijksverkeersinspectie; Stichting Adhesie; Stichting Indicatie Orgaan; Stichting Sociale Huisvesting Wageningen; Studio America; Technische Hogeschool Rijswijk; Van Reijzen en Verbeek Architecten; Vuilafvoerbedrijf Duin en Bollenstreek; Vereniging Sociale Verhuurders Haaglanden; Woningbouwvereniging Zeeuwland; Woningstichting Hellendoorn; zorgcentrum de Robijn

1 Pagina's uit huisstijlhandboek voor Nivel / Pages from the housestyle book produced for Nivel
2 Beeldmerk en bedrijfsnaam voor Est8 automatiseringssystemen / Name and logo for Est8 IT systems
3 Service-auto voor woningbouwvereniging Zeeuwland / Service vehicle for Zeeuwland Housing Association
4 Selectie uit posterreeks geprint op verschillende materialen voor Studio America / Selection from poster series printed on various materials for Studio America
5 Beeldmerk voor Kwaliteit van Zorg, onderdeel van Nivel / Logo for Kwaliteit van Zorg, part of Nivel
6 Spread uit jaarverslag 1999 voor de Rijksverkeersinspectie / Spread from the National Traffic Inspectorate's 1999 annual report
7 Omslag en binnenwerkpagina uit brochure voor Drukkerij Karstens / Cover and inside page from brochure produced for Drukkerij Karstens
8 Spread uit boekje voor en over rechtbankarchivarissen / Spread from a booklet for and about court archivists
9 Beeldmerk voor Nivel / Logo for Nivel

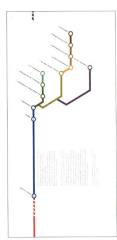
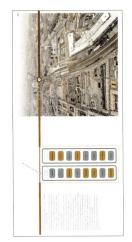

10 Beeldmerk voor European Health Care, onderdeel Nivel / Logo for European Health Care, part of Nivel
11 Spread uit jaarverslag 1999 voor woningbouwvereniging Zeeuwland / Spread from Zeeuwland Housing Association's 1999 annual report
12 Spreads uit jaarverslag 1999 voor Railned / Spreads from Railned's 1999 annual report
13 Pagina uit website voor Nivel / Page from website designed for Nivel
14 Beeldmerk voor Drukkerij Karstens / Logo for Drukkerij Karstens
15 Pagina uit jaarverslag 1999 voor de Rijksverkeersinspectie / Page from National Traffic Inspectorate's 1999 annual report
16 Pagina uit website voor De Beer Verpakkingen / Page from website designed for De Beer Verpakkingen
17 Beeldmerk voor Tweede Nationale Studie, onderdeel Nivel / Logo for Tweede Nationale Studie, part of Nivel
18 Spread uit brochure van Koninklijke Zeelandia / Spread from brochure produced for Koninklijke Zeelandia
19 Beeldmerk voor De Beer Verpakkingen / Logo for De Beer Verpakkingen
20 Advertentie voor Studio America / Advert for Studio America

15 16 17 18 19 20

www.

illustraties
pictogrammen
folders
jaarverslagen
powerpointpresentaties
boeken
boekomslagen

1 2

CARTA
grafisch ontwerpers bv

Adres / Address Oudegracht 376, 3511 PR Utrecht
Postadres / Postal address Postbus 1210, 3500 BE Utrecht
Tel 030-223 22 40 **Fax** 030-231 21 60
Email info@carta.nl **Website** www.carta.nl

Directie / Management Rob van den Eertwegh, Anky Neut, Lian Oosterhoff
Vaste medewerkers / Staff 5 **Opgericht / Founded** 1985

Opdrachtgevers Bartiméus; Consumentenbond; Entree, Woningaanbod voor Gelderland; Gemeente Utrecht; Ministerie van Sociale Zaken en Werkgelegenheid; Ministerie van Onderwijs, Cultuur en Wetenschappen; Mitros Woningcorporatie; Nederlands Instituut voor Zorg en Welzijn; Slachtofferhulp Nederland; Stadsschouwburg Utrecht; Stichting Natuur en Milieu; Trimbos Instituut; Uitgeverij Van der Wees; Vormgevingsinstituut; Wolters-Noordhoff; VluchtelingenWerk; Zorgservice Vitras.

Clients Bartiméus - Education, Care and Service for the Visually Handicapped; Consumers' Association; Dutch Refugee Council; Entree, Housing Stock for Gelderland; Health Care Vitras; Ministry of Education, Culture and Science; Ministry of Social Affairs and Employment; Mitros, Housing Association; Municipal Theater Utrecht; Municipality Utrecht; National Victim Support Organization; Netherlands Design Institute; Netherlands Institute for Mental Health and Addiction; Netherlands Society for Nature and Environment; Regional Institute for Mental Health Care Amsterdam; Van der Wees Publishers; Wolters-Noordhoff Publishers.

CARTA.nl

brochures · websites · affiches · tijdschriften · teksten · huisstijlen · logo's · catalogi

3

4

5

1 Map Jeugdgezondheidszorg Den Haag, 2001 / Youth Health Care folder, The Hague, 2001
2 Jaarverslag Vormgevingsinstituut, 2001 / Netherlands Design Institute Annual Report, 2001
3 Website Van Zoelen Recruitment, 2001 / Van Zoelen Recruitment Website, 2001
4 Nieuwsbrief Gezonder Zorgen in opdracht van de Sectorfondsen Zorg en Welzijn, 2001 / Netherlands Care and Well-being Foundation Newsletter, 2001
5 About English, Training and Text, 2001; Enserve, woningmanagement Gelderland, 2001; Communities that Care, project NIZW, 2001; EasySite, webbuilding en databases, 2001 / About English, Training and Text, 2001; Enserve, housing management Gelderland, 2001; Communities that Care, project NIZW, 2001; EasySite, web-building and databases, 2001

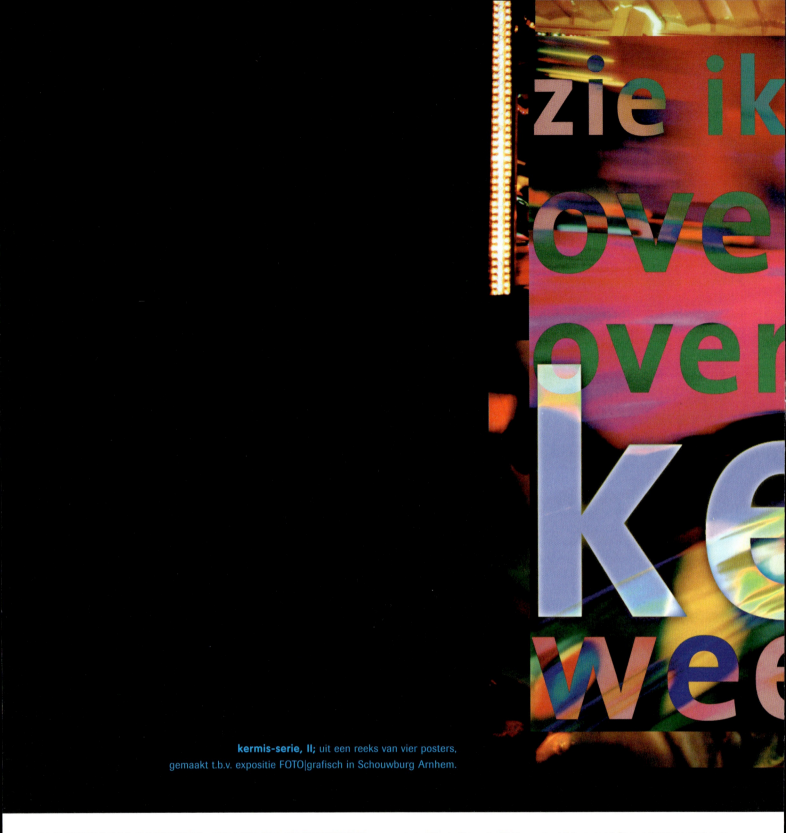

kermis-serie, II; uit een reeks van vier posters, gemaakt t.b.v. expositie FOTO|grafisch in Schouwburg Arnhem.

ANNETTE VAN CASTEREN, GRAFISCH ONTWERPER

Adres / Address Koepoortstraat 6, 6981 AS Doesburg
Tel 0313-47 51 71 **Fax** 0313-47 67 97 **Mobile** 06-23 47 68 81
Email info@avc.nl.com **Website** www.annettevancasteren.nl

Opdrachtgevers / Clients Gemeente Doesburg: huisstijl / housestyle; Stichting voor Kunst en Cultuur Gelderland, Gelders Cahier 'FotoFinish', Jac. Toes & publiciteitsmateriaal Gelders filmfestival 'Nieuwe Blikken'; FIUC (Féderation International Universitaire Catolique), Parijs: ontwerp website en begeleidend promotiedrukwerk / website and accompanying promotion; GX-groep, Nijmegen: ontwerp van Internetsites voor o.a. / Internet site design for Compuserve Nederland, Akzo Nobel, SNV (stg. Nederlandse Vrijwilligers) en UCI (KUN) Nijmegen; HKU (Hogeschool v.d. Kunsten) Utrecht: ontwerp websites /website design 'Onderwijs publicatie systeem' en 'Tutorenweb'; Schouwburg Arnhem: expositie FOTO|grafisch [i.s.m. Bas Mariën, fotograaf] en divers publiciteits- materiaal TheaterRetour / exhibition and publicity material; Diverse theatergezelschappen w.o. / various theatre companies, Keesen & Co, ATI, Memory Lane/Theater v.h. Oosten, Gelders Toneel, oRare vertellerscollectief: huisstijl en publiciteitsmateriaal theaterproducties / housestyles and publicity material theater production; [Z]OO producties, Eindhoven: [Z]OO agenda 1998; i.s.m. Eric van Casteren ontwerpers, Den Haag, o.a.: Ministerie Verkeer en Waterstaat / Ministry of Transport and Public Works, Ministerie Buitenlandse Zaken / Ministry of Foreign Affairs, OctoPlus, Gemeente Den Haag, Koninklijke Schouwburg Den Haag, Rijkswaterstaat en Shell Nederland; Walburg Pers, Zutphen: boekontwerp en anderen / and others.

Rodamco North America	Medsciences Capital	Staal Banking		
1	2	3	4	
51	52	53	54	55
Ministerie van Justitie	Ministerie van Buitenlandse Zaken	Ministerie van Verkeer en Waterstaat	Ministerie van Volksgezondheid, Welzijn en Sport	Ministerie van Economische Zaken

2000

NOV				DEC		
HTM lightrail brochure Sprongen	**Awareness** website: www.awareness.nl	**Crucell** prospectus	**Crucell** website: www.crucell.com		**Crucell** brochure Mabstract	
	Crucell beursgang begeleiding	**Crucell** brochure PERC.6	**Rijkswaterstaat** beleidsnota Benutten		**OctoPlus** vormgeving symposium 'Visions'	

ERIC VAN CASTEREN ONTWERPERS
It doesn't take a big hammer to build a solid identity.

Adres / Address Wassenaarseweg 7, 2596 CD Den Haag
Tel 070-324 28 44 **Fax** 070-324 76 22
Email studio@evc-ontwerpers.nl **Website** www.evc-ontwerpers.nl

Directie / Management Eric van Casteren, Monique van Kempen
Contactpersoon / Contact Eric van Casteren, Beleke Bagchus
Vaste medewerkers / Staff 12 **Opgericht / Founded** 1990

Profiel Hoe kunnen we, op dit platte vlak, laten zien wat we doen? We hebben ervoor gekozen een plattegrond te maken met daarop de diverse regio's waar binnen we werkzaam zijn en we selecteerden enkele voorbeelden van recent werk. Details hiervan zie je boven de gele tijdsbalk.
Wat doen we nu precies? Grafische vormgeving, corporate identity of strategische communicatie? Ben je nieuwsgierig? Bel ons, we laten je heel graag meer zien.

Profile How can we represent what we do on the flat two-dimensional landscape of a page? Well, we decided to make a map which could represent some of the client regions we work in, and we picked out some of our favourite examples of recent work produced for people in these regions. You can also see visual details of the different assignments above the yellow timeline.
What is it that we do exactly? Graphic design, corporate identity design, communication consultancy? If you are curious to know more about the studio or our work, call us, we would love to show you the rest of that map.

18 Haagse Tramweg Maatschappij (HTM) / The Hague Tram Company (HTM); brochure 'Light Rail: Innovative Combinations' [2000]
66 AllforSite; postorder catalogus, e-commerce website (www.allforsite.com) [2000]
52 Ministerie van Buitenlandse Zaken / Ministry of Foreign Affairs; Jaarverslag 2000 [2001]

10 Gemeente Den Haag / City Council of The Hague; logo en boek Binnenstadsplan Den Haag 2000-2010 [2001]
6 Provincie Zuid-Holland / Province of South Holland; Sociaal jaarverslag 2000 en Corporate jaarverslag 2000 [2001]
68 Ministerie van Justitie / Ministry of Justice; concept en uitvoering, zowel grafisch als ruimtelijk voor de conferentie 'Global Forum on Fighting Corruption and Safeguarding Integrity II' [2001]

2001

	Provincie Zuid-Holland	Ministerie Justitie	Den Haag		Rodamco North America	Ministerie van Buitenlandse Zaken
	corporate jaarverslag 2000	Global Forum II programmaboek, agenda, CD-cover	krant Binnenstadsplan Den Haag 2000-2010		jaarverslag 2000 NL / ENG	jaarverslag 2000 brochurereeks t.b.v. buitenlandbeleid

MAR • • • • • • APR • • • • •

Ministerie van Verkeer en Waterstaat
DGTP: website verdelen van radio-frequenties
www.meerruimtevoorradio.nl

68 Ministerie van Justitie / Ministry of Justice, concept en uitvoering, zowel grafisch als ruimtelijk voor de conferentie 'Global Forum on Fighting Corruption and Safeguarding Integrity II' [2001]
56 Hoenders Dekkers Zinsmeister architekten / Hoenders Dekkers Zinsmeister architects; logo en huisstijl [2001]
12 Crucell (biopharmaceuticals); logo, huisstijl en jaarverslag 2000 [2000/2001]
13 Pharming (biopharmaceuticals); logo, huisstijl en jaarverslag 2000 [2001]
7 Nederlandse Gezinsraad / Dutch Board of Family Planning; boek en brochure in cassette over 'Gezin: beeld en werkelijkheid', gevisualiseerd d.m.v. infographics [2001]
58 Flexus Organisatie voor Jeugdhulpverlening / Flexus Association for Youth Welfare; logo en huisstijl [2000]

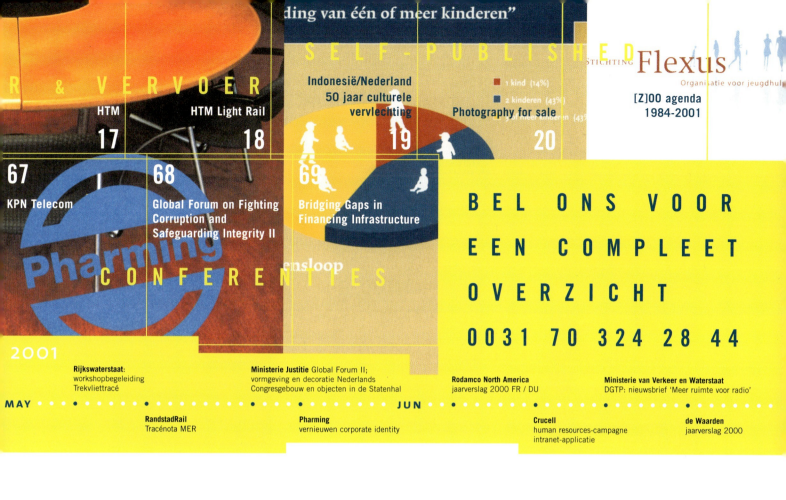

1

2

3

4

5

6

7

8

9

JEAN CLOOS ART DIRECTION

Adres / Address Juffrouw Idastraat 20, 2513 BG Den Haag
Tel 070-360 81 99 **Fax** 070-356 26 90
Email cloos@euronet.nl

Directie / Management Bianca Wesseling, Jeroen Leupen
Contactpersoon / Contact Bianca Wesseling, Jeroen Leupen
Vaste medewerkers / Staff 4 **Opgericht / Founded** 1970

Opdrachtgevers / Clients Amstelland; Betjeman and Barton Theekopers; Binnenbuiten industrieel en interieurontwerp; Ministerie van Buitenlandse Zaken; Bureau Voorlichting Tabak; CPS; Elsevier; gemeente Den Haag; Gispen Kantoorinrichters; Hotelschool Den Haag; in-architectuur; Innovam; Interprovinciaal Overleg; Nationale-Nederlanden; Nederlands Balletorkest; Nederlandse Orde van Advocaten; Paul Kok Consultants; provincie Zuid-Holland; Punt & Van de Weerdt Belastingadviseurs; Samsom; TH-Rijswijk; TU-Delft; Joop van den Ende Theaterproducties; Vereniging van Financierings-ondernemingen Nederland; WintelligeNT IT Solution Provider.

Zwemmen is alleen toegestaan in zwemkleding

1 Huisstijl Amstelland nv / Amstelland nv housestyle
2 Huisstijl Hotelschool Den Haag / Hotelschool The Hague housestyle
3 Huisstijl Binnenbuiten industrieel en interieurontwerp / Binnenbuiten industrial and interior design housestyle
4 Nú, periodieke uitgave van Nationale-Nederlanden voor verzekeringsadviseurs / Nú, Nationale-Nederlanden periodical for insurance advisors
5 Brochure uit een serie productbrochures voor Gispen Kantoorinrichters / Brochure, from the Gispen Kantoorinrichters product brochure series
6 Rapport uit een serie voor het Interprovinciaal Overleg / Report, from the Interprovinciaal Overleg series
7 Folder ter promotie van Nederlandse informatiefilms voor het Ministerie van Buitenlandse Zaken / Folder promoting Dutch information films for Foreign Ministry
8 Brochure voor de Hotelschool Den Haag / The Hague Hotelschool brochure
9 Begrotingskrant 2001 voor de provincie Zuid-Holland / Budget paper 2001 for the province of South Holland
10 Pictogram uit een serie voor project Vrolijk en Veilig van de Samenwerkende Zwembaden Zuid-Holland, in opdracht van de gemeente Den Haag / Pictogram from South Holland Joint Swimming Pool's 'Happy and Safe' project, for The Hague municipality

CORPS 3 OP TWEE
grafische vormgeving & nieuwe media

Adres / Address Tournooiveld 3, 2511 CX Den Haag
Tel 070-360 03 16 **Fax** 070-345 82 91
Email corps@corps3optwee.nl **Website** www.corps3optwee.nl

Directie / Management Marcel Douw, Nico Mondt
Contactpersoon / Contact Erik Mastebroek, Marcel Douw
Vaste medewerkers / Staff 25 **Opgericht / Founded** 1989

Opdrachtgevers / Clients Aedes vereniging van woningcorporaties; Algemene Rekenkamer; AMC/Emma Kinderziekenhuis; ANWB Media; De Brauw Blackstone Westbroek; Cramer Consultancy; Emid; EVD; uitvoeringsinstelling GUO; Hoofdbedrijfschap Detailhandel HBD; KPN; KPN Telecom; KPNQwest; Memisa; Ministerie van Justitie; Ministerie van Volkshuisvesting, Ruimtelijke Ordening en Milieubeheer; Ministerie van Verkeer en Waterstaat; Nozema; Deelgemeente Overschie; PDC Informatie Architectuur; PTT Post; Rijksvoorlichtingsdienst; Sdu Uitgevers; TNT Post Groep; Veenstra Los & Sitsen; Xantic.

CREATIEVE ZAKEN
identiteitscommunicatie / indentity communications

Adres / Address Anthonetta Kuijlstraat 12, 3066 GS Rotterdam
Postadres / Postal address Postbus 8703, 3009 AS Rotterdam
Tel 010-412 21 98 **Fax** 010-412 23 19
Email identity@creatievezaken.nl **Website** www.creatievezaken.nl

Directie / Management R. Klaaijsen
Contactpersoon / Contact R. Klaaijsen, J. Nijman, M. Schollen, H. van Rooij
Vaste medewerkers / Staff 4 **Opgericht / Founded** 1995

Bedrijfsprofiel Creatieve Zaken is specialist op het gebied van corporate communicatie. Omdat onze interesse daar ligt, omdat we daar goed in zijn en omdat het merendeel van onze klanten ons daarvoor benadert. Die samenwerking begint vaak met het ontwikkelen van een logo en een huisstijl en groeit dan meestal uit naar een volledig pakket aan communicatie-middelen: jaarverslagen, folderlijnen, communicatieplannen, advertentie-concepten en het ontwikkelen van websites. Eén woord staat bij al die verschillende items centraal: identiteit. Vandaar dat wij onze activiteiten samenvatten onder de noemer 'identiteitscommunicatie'.

Agency profile Creatieve Zaken specialises in corporate communication. Because of our interest in that field, because we are good at it and because that is what most of our clients come to us for. These partnerships often start with the development of a logo and a housestyle and gradually expand to include a full package of communicative expressions like annual reports, brochure lines, communications plans, advertising concepts and websites. The keyword is identity. That's why we describe our work as 'identity communication'.

Opdrachtgevers / Clients Agrifirm; Agrocare; Stichting Fida; FloraHolland; Gezamenlijke Brandweer; Groeinet Informatiesystemen; Koppert Biological Systems; LTO Groeiservice; De Mathenesser Bogert; Milieu Project Sierteelt; Multiweld; NetMarketing Nederland; Overveld Groep; PCC; PR Land & Tuinbouw; Productschap Tuinbouw; Ridderkerks Symfonie Orkest; Verzorgingstehuis de Rustenburg; SEM Company; Waar & Partners; de Witt Siat; van Wijnen; ZHBC Betonbouw.

1 Logo, NetMarketing Nederland
2 Financial annual report, Bloemenveiling Holland
3 Social annual report, Bloemenveiling Holland
4 Housestyle, Groeinet Informatiesystemen
5 Brochure, Ridderkerks Symfonieorkest

Forum, tweewekelijks verschijnend opinieblad van VNO-NCW

Aedes-magazine, tweewekelijks verschijnend vaktijdschrift voor woningcorporaties van Aedes vereniging van woningcorporaties

De Waterkampioen tweewekelijkse uitgave van ANWB-media

CURVE
grafische vormgeving

Adres / Address Waarderweg 52-D, 2031 BP Haarlem
Tel 023-553 01 11 **Fax** 023-531 22 98
Email info@curve.nl **Website** www.curve.nl

Directie / Management Henk Stoffels en Ton Wegman
Vaste medewerkers / Staff 12 **Opgericht / Founded** 1993

Curve heeft sinds 1993 ruime ervaring in redactionele vormgeving opgebouwd. Magazines, maar ook boeken, jaarverslagen en brochures worden in hechte samenwerking met redacties en opdrachtgevers gerealiseerd. Vaste aanspreekpunten zorgen voor een vloeiend verloop van de producties, waarin continuïteit en betrouwbaarheid voorop staan. Projecten worden van art-direction tot en met compleet opgemaakte digitale pagina's verzorgd. Ook infographics kunnen binnen het eigen bureau worden vervaardigd.

Since 1993 Curve has built up extensive experience in editorial design. Magazines, books, annual reports and brochures are realised in close cooperation with editors and clients. Regular, dependable contacts guarantee a smooth production process, with the priority on continuity and reliability. Projects are completed from art-direction to fully designed digital pages. Curve also produces infographics.

Uit&thuis, tweemaandelijks verschijnend ledenmagazine van de Stichting Woonzorg Nederland

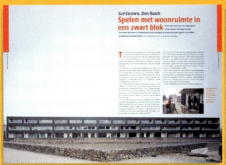

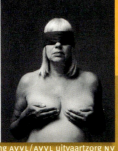

Vij stervelingen, fotoboek van de Vereniging AVVL / AVVL uitvaartzorg NV Kiezen nu het kán, jaarverslag 2000 van VNO-NCW Brochurelijn voor Focus Conferences

Sawasa, tentoonstellingscatalogus van het Rijksmuseum Amsterdam Een beeld van een eeuw, uitgave van Aedes Vereniging van Woningcorporaties

1

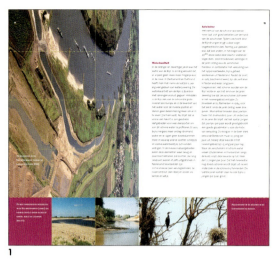
4

5

6

2

7

7

3

8

9

DAAROM ONTWERPBURO

Adres / Address Sickeszplein 5, 6821 HV Arnhem
Tel 026-442 25 78 **Fax** 026-351 45 55
Email daarom@daaromontwerpburo.nl **Website** www.daaromontwerpburo.nl

Directie / Management Marcel te Brake, Gertjan Visser
Vaste medewerkers / Staff 4 **Opgericht / Founded** 1995

Opdrachtgevers / Clients 3g communicatie; Ameron International-coatings; Van Beek Ingenieurs; Projectbureau Duurzame Energie; FPO (Fruitteelt Praktijk Onderzoek); FysioSport en Bewegingscentrum; provincie Gelderland; gemeente Arnhem; Gelderse Ontwikkelingsmaatschappij (GOM); de Gelderse Roos - geestelijke gezondheidszorg; jongerenhuis Harreveld; Hekkelman Terheggen & Rieter-advocaten en notarissen; Kamerbeek van Hemmen Lippmann; de Kunstenarij; K+V organisatie adviesbureau bv; KSI International nv.; Landstede-opleidingen; de Meentgronden-scholengemeenschap; Neta-agricultural education and training; NOC*NSF; Siza Dorp Groep - zorg- en dienstverlening aan mensen met een handicap; SPD (Sociaal Pedagogische Dienst); Trix & Rees - kleding; Voomies communications; Werk en Scholing; Wisse Kommunikatie; Businesspark IJsseloord 2.

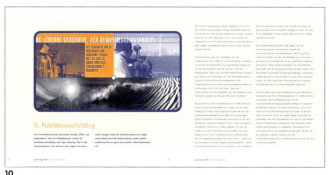

10 10 11

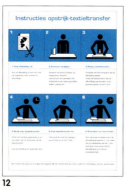

12 12 13

14 16 15

1 Poster, brochure en routekaart voor natuurgebied De Rijnstrangen, Stichting Ark (i.s.m. Huis Aerdt en Staatsbosbeheer) / De Rijnstrangen nature reserve poster, brochure and map, Stichting Ark (with Huis Aerdt and Staatsbosbeheer)
2 Logo en huisstijl voor World Sport for All Congress, NOC*NSF / World Sport for All congress logo and housestyle, NOC*NSF
3 Spread jaarverslag, Woningcorporatie Over Betuwe / Over Betuwe housing association annual report spread
4 Omslag jaarverslag, Siza Dorp Groep / Annual report cover, Siza Dorp Groep
5 Logo en huisstijl Anti-Doping congres, NOC*NSF / Anti-Doping congress logo and housestyle, NOC*NSF
6 Opleidingenbrochures, Landstede / Course brochures, Landstede
7 Campagne voor werving van buitenlandse studenten voor het Hoger Agrarisch Onderwijs, Neta / Campaign to encourage foreign students to join agricultural further education courses, Neta
8 Folder en uitnodiging voor 'Bescherming natte natuur', provincie Gelderland / Poster and invitation for protection of wetlands, Gelderland province
9 Ansichtkaart-uitnodiging voor visiedag, gemeente Arnhem / Postcard invitation for vision day, Arnhem municipality
10 Jaarverslag, Projectbureau Duurzame Energie / Annual report, Projectbureau Duurzame Energie
11 Website, Siza Dorp Groep
12 Jaarverslag met transfer waarmee de lezer zijn eigen t-shirt kan bedrukken, NOC*NSF / Annual report with transfer for readers to print their own t-shirts, NOC*NSF
13 Spread Reisjournaal, gemeente Arnhem / Travel magazine spread, Arnhem municipality
14 Omslag personeelsblad, De Gelderse Roos / Personnel magazine cover, De Gelderse Roos
15 Affiche, Projectbureau Duurzame Energie / Poster, Projectbureau Duurzame Energie
16 Campagne voor kledingmerk, Trix & Rees / Clothing brand campaign, Trix & Rees

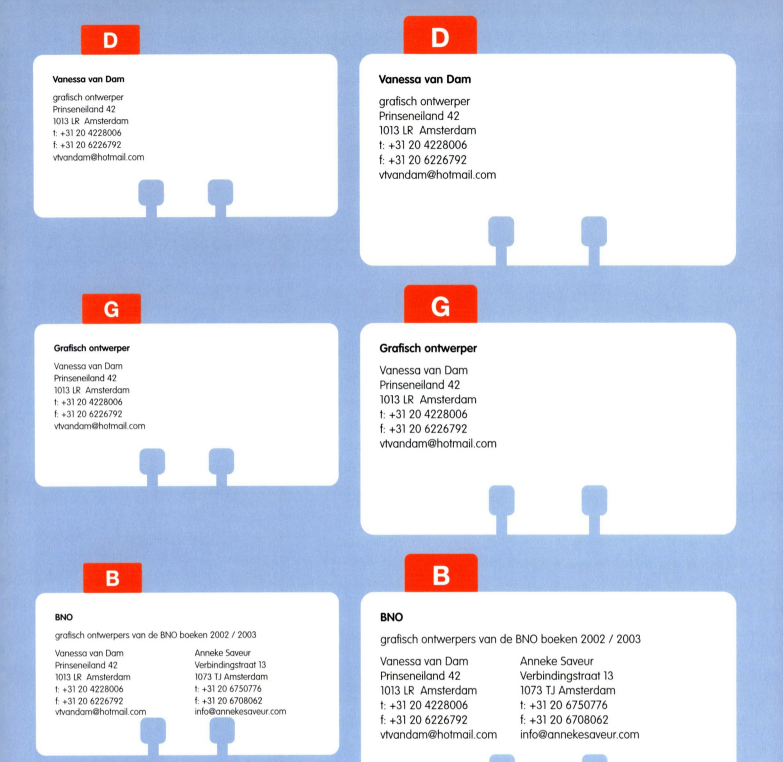

VANESSA VAN DAM

Adres / Address Prinseneiland 42, 1013 LR Amsterdam
Tel 020-422 80 06 **Fax** 020-622 67 92
Email vtvandam@hotmail.com

Vanessa's

Vanessa Melkzuurdeskundige / Zangeres
Vanessa Beecroft Kunstenaar
Vanessa van Dam Grafisch ontwerper*
Vanessa Mae Violist
Vanessa Paradis Zangeres
Vanessa Redgrave Actrice
Vanessa Williams Actrice / Zangeres

* Prinseneiland 42
 1013 LR Amsterdam
 t: +31 20 4228006
 f: +31 20 6226792
 vtvandam@hotmail.com

Vanessa's

Vanessa Melkzuurdeskundige / Zangeres
Vanessa Beecroft Kunstenaar
Vanessa van Dam Grafisch ontwerper*
Vanessa Mae Violist
Vanessa Paradis Zangeres
Vanessa Redgrave Actrice
Vanessa Williams Actrice / Zangeres

* Prinseneiland 42
 1013 LR Amsterdam
 t: +31 20 4228006
 f: +31 20 6226792
 vtvandam@hotmail.com

Amsterdamse grafisch ontwerper

Vanessa van Dam
Prinseneiland 42
1013 LR Amsterdam
t: +31 20 4228006
f: +31 20 6226792
vtvandam@hotmail.com

Amsterdamse grafisch ontwerper

Vanessa van Dam
Prinseneiland 42
1013 LR Amsterdam
t: +31 20 4228006
f: +31 20 6226792
vtvandam@hotmail.com

Ontwerper (grafisch)

Vanessa van Dam
Prinseneiland 42
1013 LR Amsterdam
t: +31 20 4228006
f: +31 20 6226792
vtvandam@hotmail.com

Ontwerper (grafisch)

Vanessa van Dam
Prinseneiland 42
1013 LR Amsterdam
t: +31 20 4228006
f: +31 20 6226792
vtvandam@hotmail.com

T

Typografie

Vanessa van Dam
grafisch ontwerper
Prinseneiland 42
1013 LR Amsterdam
t: +31 20 4228006
f: +31 20 6226792
vtvandam@hotmail.com

T

Typografie

Vanessa van Dam
grafisch ontwerper
Prinseneiland 42
1013 LR Amsterdam
t: +31 20 4228006
f: +31 20 6226792
vtvandam@hotmail.com

B

Beeld

Vanessa van Dam
grafisch ontwerper
Prinseneiland 42
1013 LR Amsterdam
t: +31 20 4228006
f: +31 20 6226792
vtvandam@hotmail.com

B

Beeld

Vanessa van Dam
grafisch ontwerper
Prinseneiland 42
1013 LR Amsterdam
t: +31 20 4228006
f: +31 20 6226792
vtvandam@hotmail.com

C

Concepten (grafisch)

Vanessa van Dam
grafisch ontwerper
Prinseneiland 42
1013 LR Amsterdam
t: +31 20 4228006
f: +31 20 6226792
vtvandam@hotmail.com

C

Concepten (grafisch)

Vanessa van Dam
grafisch ontwerper
Prinseneiland 42
1013 LR Amsterdam
t: +31 20 4228006
f: +31 20 6226792
vtvandam@hotmail.com

F

Flyer- & affiche-ontwerp

Vanessa van Dam
grafisch ontwerper
Prinseneiland 42
1013 LR Amsterdam
t: +31 20 4228006
f: +31 20 6226792
vtvandam@hotmail.com

F

Flyer- & affiche-ontwerp

Vanessa van Dam
grafisch ontwerper
Prinseneiland 42
1013 LR Amsterdam
t: +31 20 4228006
f: +31 20 6226792
vtvandam@hotmail.com

B

Boekontwerp (catalogi / kunstboeken / tijdschriften)

Vanessa van Dam
grafisch ontwerper
Prinseneiland 42
1013 LR Amsterdam
t: +31 20 4228006
f: +31 20 6226792
vtvandam@hotmail.com

B

Boekontwerp (catalogi / kunstboeken / tijdschriften)

Vanessa van Dam
grafisch ontwerper
Prinseneiland 42
1013 LR Amsterdam
t: +31 20 4228006
f: +31 20 6226792
vtvandam@hotmail.com

C

CD-ontwerp

Vanessa van Dam
grafisch ontwerper
Prinseneiland 42
1013 LR Amsterdam
t: +31 20 4228006
f: +31 20 6226792
vtvandam@hotmail.com

C

CD-ontwerp

Vanessa van Dam
grafisch ontwerper
Prinseneiland 42
1013 LR Amsterdam
t: +31 20 4228006
f: +31 20 6226792
vtvandam@hotmail.com

T

Trefwoorden

Amsterdamse grafisch ontwerper
Beeld
BNO
Boekontwerp
CD-ontwerp
Concepten
Flyer- & affiche-ontwerp
Grafisch ontwerper
Ontwerper
Typografie

T

Trefwoorden

Amsterdamse grafisch ontwerper
Beeld
BNO
Boekontwerp
CD-ontwerp
Concepten
Flyer- & affiche-ontwerp
Grafisch ontwerper
Ontwerper
Typografie

N

Notities

Vanessa van Dam
grafisch ontwerper

N

Notities

Vanessa van Dam
grafisch ontwerper

DG

DAMEN VANGINNEKE BNO

1 2 3

DAMEN VAN GINNEKE
Ontwerpbureau voor visuele communicatie

Adres / Address Bronckhorststraat 14, 1071 WR Amsterdam
Postadres / Postal address Postbus 75149, 1070 AC Amsterdam
Tel 020-676 83 31 **Fax** 020-676 84 21
Email viscom@damenginneke.nl **Website** www.damenginneke.nl

Directie / Management Gerard van Ginneke
Contactpersoon / Contact Gerard van Ginneke, Mirjam Schutte
Vaste medewerkers / Staff 12 **Opgericht / Founded** 1984

Bedrijfsprofiel Uw bedrijf communiceert dagelijks met in- en externe doelgroepen. Dat bepaalt tevens het profiel van uw bedrijf. Vormgeving aan dat imago speelt een essentiële rol.
DG Ontwerpers BNO staat sinds 1984 garant voor een grote mate aan diversiviteit in grafische vormgeving. Het ontwikkelen van corporate identities, huisstijlen, logo's, brochures, jaarverslagen, boeken, tijdschriften, kranten, newsletters, magazines, advertising, sales promotie- en winkelmateriaal. Projecten worden in overleg van concept tot en met eindproduct verzorgd en serieus genomen. Klanten voelen zich bij ons thuis en kunnen te allen tijde bij ons aankloppen, met welk verzoek dan ook. Wij communiceren direct en zonder poespas.
Vanaf december 2000 bracht StageHolding NV haar volledige creatie en uitwerking bij ons onder. Zoals te zien op de volgende spread passen wij onze expertise toe op theateraffiches, -brochures, mupi's en billboards, mailingen en advertenties.
De studio is up-to-date geoutilleerd. Ons pand in Amsterdam biedt ruime bespreek-ruimten. Parkeren kunt u direct voor de deur!

New name, same quality →

DG
ONTWERPERS BNO

Company profile Your company communicates with internal and external target groups on a daily basis. Communication that partly determines the image of your company. Graphic design plays an important role in this process.
Since 1984 DG Ontwerpers BNO has become well known for the diversity of its graphic design. We develop corporate identities, housestyles, logos, brochures, annual reports, books, magazines, newspapers, newsletters, advertising, sales promotion material and in-store communication. Projects are treated seriously and realised in close cooperation with clients from concept to final product. We make clients feel at home and offer a helping hand no matter what. We communicate in a direct, no-nonsense manner.
Since December 2000 StageHolding NV has trusted us with its complete creation and execution. As you can see in this spread, we use our expertise for playbills, brochures, mupis and billboards, mailings and advertisements.
Our studio is state-of-the-art. Our location in Amsterdam offers spacious meeting-rooms. Parking space is available directly in front of the office!

Opdrachtgevers / Clients IBM Nederland N.V.; Polaroid Europe; Buhrmann nv; Kappa Packaging Europe; Pactiv Corporation; Catch of the Day Perception Management; Transposafe Systems; Buma/Stemra; Lexmark International B.V.; Gemeente Amsterdam Economische Zaken / City of Amsterdam Economic Development Department; Rodamco Nederland N.V.; Rodamco Continental Europe N.V.; Stichting Pensioenfonds Buhrmann; Stichting Pensioenfonds IBM Nederland; VNP Vereniging van Nederlandse Papier- en Kartonfabrieken / VNP Netherlands' Paper and Board Association; Stichting Informatiecentrum Papier en Karton; VNG Vereniging Golfkarton; PRN Papier Recycling Nederland; SVF Stichting Verwijderingsfonds Nederland; RAI Vereniging; Stage Holding NV; Joop van den Ende Theaterproducties B.V.; Circustheater Scheveningen C.V.; De Reserveerlijn B.V.; Holiday on Ice Productions B.V.; Wentink Events B.V.; Event Centre Aalsmeer.

New client, same quality

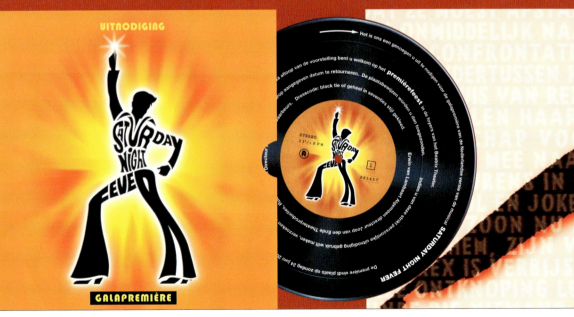

1. DG ontwerpers BNO, foto uit DG Euro-kalender, locatie café Beveren, Antwerpen (fotografie Reinier Gerritsen) / DG ontwerpers BNO, picture from DG Euro calendar, location café Beveren, Antwerp, Belgium (photography Reinier Gerritsen)
2. Gemeente Amsterdam Economische Zaken, projectbrochure Urban 2 / City of Amsterdam Economic Development Department, Urban 2 project brochure
3. Rodamco Europe, jaarverslag 2000 in vijf taalversies / Rodamco Europe, 2000 annual report in five languages
4. IBM Nederland N.V., projectstijl IBM Learning Services / IBM Nederland N.V., IBM Learning Services project identity
5. Buhrmann nv, jaarverslag 2000 / Buhrmann nv, 2000 annual report
6. Musical AIDA, cd-ontwerp / Musical, AIDA, cd design
7. Musical AIDA, affiche-ontwerp / Musical, AIDA, poster design
8. Musical Saturday Night Fever, uitnodiging voor galapremière / Musical, Saturday Night Fever, invitation for opening night
9. Musical REX, spread uit programmaboek / Musical, REX, spread from programme
10. Musical Titanic, affiche-ontwerp / Musical, Titanic, poster design
11. Joop van den Ende Theaterproducties, brochure theaterseizoen 2001/2002 / Joop van den Ende Theaterproducties, 2001/2002 theatre season brochure

DEDATO EUROPE
Designers & Architects; Interior, graphic, architecture, multimedia

Adres / Address Keizersgracht 22, 1015 CR Amsterdam
Tel 020-626 62 33 **Fax** 020-622 75 80
Email staff@dedato.com **Website** www.dedato.com

Directie / Management Harry Poortman
Contactpersoon / Contact Jaap Bruynen, Peter van Dijk, Dick Venneman, Anton Vos
Vaste medewerkers / Staff 41 **Opgericht / Founded** 1966

Profiel Dedato Europe bv is een multidisciplinair en internationaal opererend designbureau op het gebied van architectuur, interieurarchitectuur, industriële en grafische vormgeving en multimedia.
Vanuit het besef dat een eenduidig imago het beste wordt gerealiseerd door een geïntegreerde aanpak van alle disciplines, werkt het bureau met zijn opdrachtgevers stelselmatig en strategisch aan de realisatie en behartiging van dit imago.
Dedato zoekt in zijn werkzaamheden aansluiting bij het bedrijfsplan voor korte en lange termijn, de mission statement en het company profile van zijn opdrachtgevers.

Profile Dedato, Designers and Architects, is a multi-disciplinary and international agency specialising in architectural and interior design, industrial and graphic design and multimedia.
To create an unambiguous image it is vital to adopt an integrated approach: we work systematically and strategically with clients to realise this.
Dedato connects with the short and long term plans of clients, their mission statements and company profiles.

Opdrachtgevers / Clients Achmea; Akzo Nobel; Artesia Banking Corporation; Bacobbank; Bedrijfschap Schildersbedrijf; Bosch (Willem van Rijn); Bouwmaat Nederland; Cardio Medical; Centrum voor Marketing Analyses; CJIB; Cok Hotels; Dienst Maatschappelijke Zorg Delft; Dubois & Co.; EAN Nederland; Elco Printers/Elco Extension; Fetim; Florsheim Shoes; GCI Holland; Gemeente Delft; Gemeente Zoetermeer; Het Glaspaleis; Grey Advertising; Gouden Gids; Hotel The Hempel England; Hunter Douglas Europe bv; Imation; Intergamma (Gamma Karwei); Music & Images; NOA; Noordhollandsche van 1816; Pauw; PGGM; Plieger sanitair; PQR; Rosenthal; Sociale Zaken Rotterdam; Society Shop; Solvay; Sony; SPS; Stoel van Klaveren; Theriak apotheken; Tulp keukens; Van Oosten & partners; Verenigde Bloemenveiling Aalsmeer; Waterland; Yakult.

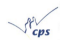

DESIGN FACTORY

Adres / Address Achter St. Pieter 11, 3512 HP Utrecht
Postadres / Postal address Postbus 265, 3500 AG Utrecht
Tel 030-232 60 00 **Fax** 030-232 60 01
Email info@design-factory.nl **Website** www.design-factory.nl

Directie / Management Hans Kip (directeur), Bert van Gemerden (creatief directeur), Arnold Slaa (financieel directeur)
Contactpersoon / Contact Hans Kip, Bert van Gemerden
Vaste medewerkers / Staff 23 **Opgericht / Founded** 1998
Samenwerking met / Collaboration with Lid van Publicis Groep Nederland

Profiel Design Factory is een nieuw bureau met een rijk verleden. Vormgeven aan de totale visuele verschijningsvorm van een organisatie, product of merk. Multidisciplinaire, complexe designprojecten. Kruisbestuiving van 2D en 3D disciplines. Gespecialiseerd in corporate identities en implementaties hiervan.

Profile Design Factory is a new company with a rich past. Design of the total visual appearance of an organisation, product or brand. Multi-disciplinary, complex design projects. Cross-fertilisation of 2D and 3D disciplines. Specialised in producing and implementing corporate identities.

Opdrachtgevers / Clients Arcadis; Consumentenbond; CPS Onderwijsontwikkeling en Advies; DTZ Zadelhoff; Fortis; Holland Railconsult; Interpolis; Nederlandse Spoorwegen; Publicis Consultants; Railned; Railpro; Telfort; Thalys Nederland; Transvision.

DESIGN IS DE PRIMAIRE UITING VAN WIE JE BENT.

4

5

6

10

11

12

16

17

18

1 Corporate brochure, Publicis Consultants
2 Jaarverslag 2000, CPS Onderwijsontwikkeling en Advies / 2000 annual report, CPS Onderwijsontwikkeling en Advies
3 Boekje Medewerkers, Design Factory / Staff booklet, Design Factory
4, 5 Jaarverslag 2000, Fortis / 2000 annual report, Fortis
6 Website Jaarverslag 2000, Fortis / 2000 annual report website, Fortis
7, 8 Kalender, NS Corporate Communicatie / Calendar, NS Corporate Communicatie
9 Internationale Management Meeting, Arcadis / International Management Meeting, Arcadis
10 Werkboek voor Werknemers, NS Concernstaf Sociale Zaken / Employee work-book, NS Concernstaf Sociale Zaken
11, 12 Het ideeënboekje voor een dagje uit, NS Reizigers / Day trip ideas booklet, NS Reizigers
13 Jaarverslag 2000, Railinfrabeheer / 2000 annual report, Railinfrabeheer
14 Keuzeplan bij CAO, Railinfrabeheer / Employee contract option plan, Railinfrabeheer
15 Uitnodiging, DTZ Zadelhoff / Invitation, DTZ Zadelhoff
16 Internetsite, Transvision / Internet site, Transvision
17 Internetsite, Treintaxi / Internet site, Treintaxi
18 Pitch restyling magazine, NS Stations

visual identity
corporate literature
communication management
magazine design
annual reports
information design

You see some pages from the magazine Kwintessens. Representative of our approach. Creative and communicative, with attention to detail. Designworks!

U ziet pagina's uit Kwintessens, tijdschrift van het VIZO. Representatief voor ons werk. Creatief en communicatief, met oog voor detail. Designworks!

DESIGNWORKS!

Adres / Address Zijlweg 76, 2013 DK Haarlem
Postadres / Postal address Postbus 37, 2060 AA Bloemendaal
Tel 023-538 87 99 **Fax** 023-539 31 09
Contactpersoon / Contact Arie van Rijn
Opgericht / Founded 1995

Adres 2 / Address 2 Landvoogddreef 54, 1180 Brussel (België)
Tel +32 2 282 4810 **Fax** +32 2 282 4819
Contactpersoon / Contact Jan van Son
Opgericht / Founded 1995

Email info@designworks-nl.com
Website www.designworks-nl.com

OPLEIDING E.D.

Ars Ornata Europeana
6de Internationale conferentie in Krakaw, Polen, en dit van **30 juni tot 2 juli 2000**.
INFO Andrzej Bielak | President STFZ | Ul. Halczyna 3 | 30 086 Krakow |
T/F +48(0)126 374 634 |
E babielak@netart.com.pl

keramiek

Académie International de la Céramique AIC – Frechen
Deze jaarlijkse vergadering vindt

Werkbeurs Minnesota
Keramisten kunnen gebruik maken van een driemaandelijks verblijf in het *Northern Clay Center* in Minnesota, in het kader van de *McKnights Artist Residencies for Ceramic Artists*. BEURZEN Zij ontvangen een beurs van 3500 USD, het gebruik van faciliteiten en een vergoeding voor materiaal- en stookkosten. Aan het eind van het verblijf moet een workshop of lezing gegeven worden. Jaarlijks worden 4 beurzen toegekend.

VARIA

Glasroute
Hubert Carpentier, Willy Thaey, Hennie Van Engeland, Patrick Van Tilborgh en Odette Vermeire organiseren de 3de glasroute van **29 april tot 1 mei 2000**, telkens van 13 tot 18 uur.
De ateliers liggen verspreid in het *Pallieterland* tussen Lier en Hove; de route loopt over een afstand van ca. 9 km. In de diverse ateliers stellen in totaal 26 glaskunstenaars tentoon.
INFO Myriam Somers | Regenboogstraat 3 | 2500 Lier

▼ Foto's van objecten rond het thema tafelen | Lieven Herreman

VIZO NIEUWS

Galerie van het VIZO
▶ Tot 12 maart nog zijn de resultaten van de *Henry van de Velde-Prijzen* te bekijken.
▶ Vanaf 31 maart tot 7 mei loopt in de galerie de tentoonstelling *De Nieuwe Oogst* met werk van de ontwerpers die in de lente- en herfstselectie.
▶ In de vitrines van de mediatheek zal in maart en april werk te zien zijn van *Frank Steyaert* en *Ingrid Arts*.

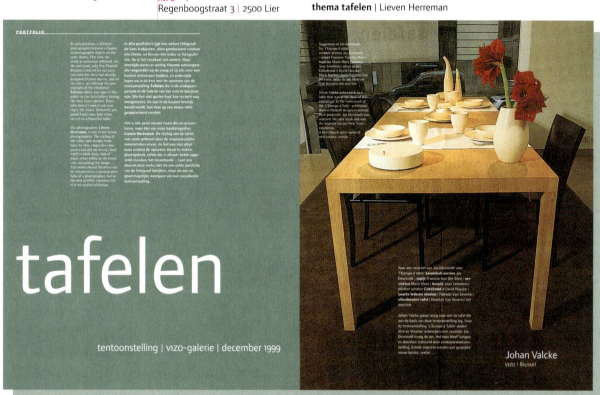

Johan Valcke
VIZO | Brussel

OPDRACHTGEVERS

Clients|projects

Accenture brand management | **Akzo Nobel** brochures | **ASML** internal communication | **AGJPB** **AVBB** magazine, brochures | **Commission of the EU** brochures, posters, consultancy | **Crosspoints** magazine ON | **Darwin BBDO** annual reports | **DHL Worldwide Express** internal communication | **HIM** NL|FR|BE visual identity | **ICE International** highspeed rail link Köln-Frankfurt visual identity | **Landmarks** annual reports, consultancy | **Lemberger & Cie** visual identity | **Ministerie VROM** books | **Nederlandse Ambassade Brussel** information design | **Nederlandse Spoorwegen Internationaal** visual identity, communication management | **S.W.I.F.T** annual report, information design | **To The Point Communicatie** troubleshooting | **VNU** NL|BE magazines | **VSM Geneesmiddelen** visual identity

verleend aan diegenen die reeds de cursus *Van vezel tot papier* volgden. DEELNAME 9750 BEF.
3 Van **17 tot 20 augustus 2000** doceert Catherine Nash rond *Sculptural Paper. Molds and relief techniques*. DEELNAME 13 750 BEF.

designworks!

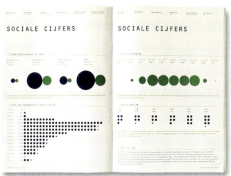

Jaarverslag voor *KPN Personeelszaken*.
Uitgangspunt voor dit verslag was het thema 'verbinden'.
Wat bindt jou als werknemer aan KPN?

Le rapport annuel des employés de KPN.
Le point de départ de ce rapport fut le thème 'liaison'.
Quelle est ta jonction en tant qu' employés de KPN?

Årsrapport for KPN Personell.
Utgangspunktet for denne rapporten var temaet 'forbindelse'. Hva binder deg som arbeidstaker til KPN?

DE DESIGNPOLITIE

Adres / Address Graaf Florisstraat 1-A, 1091 TD Amsterdam
Tel 020-468 67 20 **Fax** 020-468 67 21
Email studio@designpolitie.nl **Website** www.designpolitie.nl

Directie / Management Richard van der Laken en Pepijn Zurburg
Contactpersoon / Contact Karianne Rienks
Vaste medewerkers / Staff 4 **Opgericht / Founded** 1995
Samenwerking met / Collaboration with Rotiperiko, Dietwee Ontwerpers, Herman van Bostelen

De Designpolitie werkt (of heeft gewerkt) voor / works (or has worked) for KPN; KPN Mobile; Hogeschool voor de Kunsten Utrecht; Turnover; Dockers; Novib; PTT Post; FHV/BBDO; PMSvW/Y&R; Blvd; het Parool; Karavaan; de Raad voor Cultuur; De Verbeelding; Atelier Zeinstra van der Pol; B+B; NEXIT; VMX; Orgacom; Spaghetti; de Bijenkorf; FRAME; Bijzonderwijs; Centraal Museum; De Bussy Ellerman Harms; FTTF; VSB Poëzieprijs en anderen / and others.

Bekroningen + nominaties / Awards + nominations 1995: 1 nominatie ADCN, 1996: 3 nominaties ADCN, 2 selecties longlist Designprijs Rotterdam, 1997: 1 nominatie ADCN, 2 Best Verzorgde Boeken, 1998: 2 nominaties ADCN, waarvan 1 bekroning, 2 nominaties Designprijs Rotterdam, 1 Best Verzorgd Boek, 1999: 4 nominaties ADCN, 2 nominaties Nederlandse Huisstijlprijs, 1 Best Verzorgd Boek, 2000: 3 nominaties ADCN, 1 nominatie Designprijs Rotterdam.

Tentoonstellingen / Exhibitions MOMA New York; Stedelijk Museum Amsterdam; Brno Tsjechië; MOMA San Fransisco; Bijenkorf Arnhem; Baby Amsterdam.

Studie-informatieboek voor toekomstige studenten van de HKU. In de beeldtaal is uitgegaan van het zelfgelanceerde thema 'metamorfose'.

Livre informateur pour les futurs étudiants de l'école supérieur des beaux arts d'Utrecht. 'Metamorphose' est le thème lancé au travers du langage visuel.

Studieinformasjons-bok for framtidige HKU-studenter. Utgangspunkt for billedspråket er det selvlanserte temaet metamorfose.

Brochure voor de Softwear-zomercollectie van Turnover. In deze brochure was een reeks slapende vrouwen te zien, gehuld in de rustgevende kleding van Turnover.

Brochure de la collection été-Softwear de Turnover. Cette brochure montre une série de femmes endormies, emmitouflées dans le vêtement reposant de Turnover.

Brosjyre for Softwear sommerkolleksjon fra Turnover. I denne brosjyren ble en serie sovende kvinner avbildet, omsvøpet av de beroligende klærne fra Turnover.

Laatste editie van *MillenniuM*, het tijdschrift voor kunst en literatuur verscheen om 00:00 uur op de millenniumwissel. De pagina's tellen terug; van '99 tot '00.

Dernière edition du MillenniuM, le magazine artistique et littéraire á 00:00 heure d'échéance du nouveau millenium. Les pages se comptent à l'envers; de '99 á '00.

Den siste utgaven av MillenniuM, tidskrift for kunst og litteratur, ble utgitt klokken 00:00 ved tusenårsskiftet. Sidene er nummerert baklengs, fra '99 til '00.

Pers-mailing voor Dockers Pants collectie EFL. Deze collectie bevatte 13 broeken en was uitgangspunt voor 13 foto's waarin 13 ongelukken plaatsvonden.

Le courrier de presse pour la collection EFL de Dockers-Pantalons. Cette collection comprend 13 pantalons et fut le point de départ de 13 photos dans lesquelles ont lieu 13 accidents.

Presse-mailing for Dockers Pants kolleksjonen EFL. Denne kolleksjonen bestod av 13 bukser og var utgangspunkt for 13 bilder der 13 ulykker fant sted.

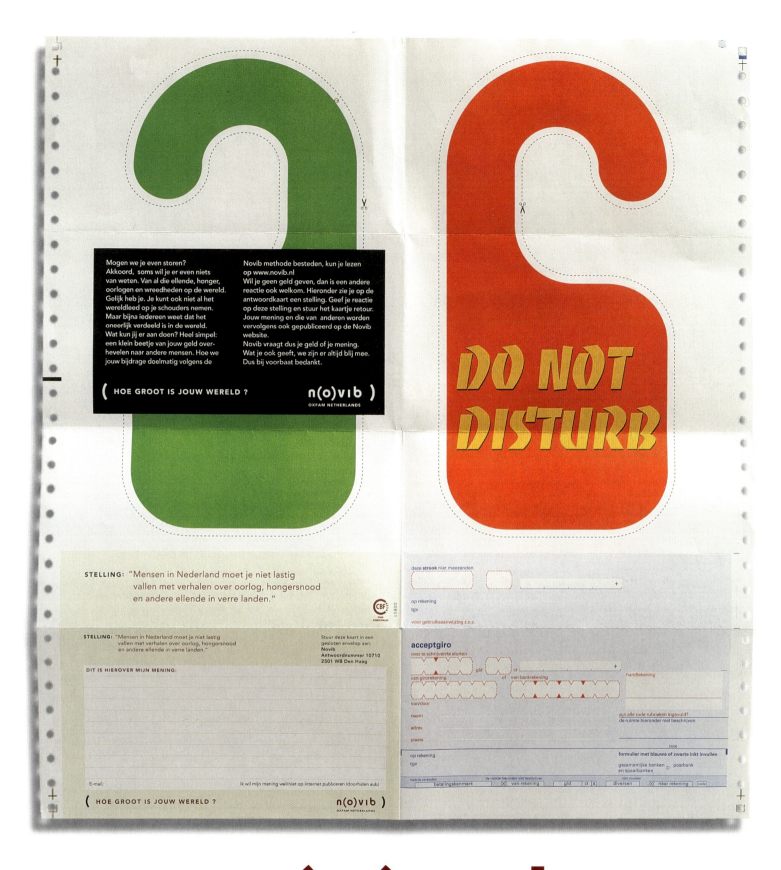

Nieuwe corporate identity en directmarketing campagne voor Novib, gebaseerd op hun nieuwe mission statement 'Hoe groot is jouw wereld?'.

Campagne pour la nouvelle identité et le marketing direct de Novib, basée sur leur nouvelle déclaration 'quelle est la taille de ton monde?'

Ny corporate identity og directmarketing kampanje for Novib, basert på deres nye slagord 'Hvor stor er din verden?'.

1

6

DICKHOFF DESIGN
Creatieve communicatie

Adres / Address Laagte Kadijk 153, 1018 ZD Amsterdam
Tel 020-620 10 80 **Fax** 020-620 10 79
Email post@dickhoffdesign.com **Website** www.dickhoffdesign.com

Directie / Management David Dickhoff
Vaste medewerkers / Staff 3 **Opgericht / Founded** 1980

Profiel Gespecialiseerd in corporate en web design.

Profile Specialised in corporate and web design.

Opdrachtgevers / Clients Arbeidsbureau Nederland; Biblion/NBLC Systemen; Boundless Technologies; Compaq Nederland; DGV Nederlands Instituut voor verantwoord medicijngebruik; Fiditon debiteurenbeheer en incasso; De Geestgronden (instelling voor geestelijke gezondheidszorg / mental health institution); Gemeente Amsterdam; Gemeente Geldermalsen; Huising Communicatie- & BeleidsAdvisering; Ident.nl; Jeugdriagg Noord Holland Zuid; Joods Maatschappelijk Werk (JMW); Landelijke Huisartsen Vereniging; MedWeb/MedLab; Ministerie van Binnenlandse Zaken en Koninkrijksrelaties; Ministerie van Sociale Zaken en Werkgelegenheid; MKB Nederland; Nederlands Ambulance Instituut (NAI); Regionale Ambulance Voorziening Utrecht (RAVU); Regionale Patiënten/Consumenten Federatie Gelderland (RP/CF); SAP Nederland; Servicepunt Arbeidsmarkt mkb; Stimio Communicatie Projecten; Stichting Werkgroep Antibiotica Beleid (SWAB); Vereniging Regionale Zorgverzekeraars; Eiko Waleson Photography; Max Verstappen (poppentheater en -film; Vissers Marketing Services; Zuiveringsschap Rivierenland.

1 Brochure uit de campagne van MKB Nederland, Ministerie van Binnenlandse Zaken en Koninkrijksrelaties, Ministerie van Sociale Zaken en Werkgelegenheid en Arbeidsbureau Nederland / Brochure for MKB Nederland, Ministry of the Interior, Ministry of Social Affairs and Employment and Arbeidsbureau Nederland
2 Presentatiewand voor Regionale Patiënten/Consumenten Federatie Gelderland (RP/CF) / Display for Regional Patients/Consumers Federation Gelderland (RP/CF)
3 'Waterkansenkaart', Zuiveringsschap Rivierenland brochure
4 'Kleurrijk ondernemen', brochure voor Ministerie van Binnenlandse Zaken en Koninkrijksrelaties, Ministerie van Sociale Zaken en Werkgelegenheid en veertien grote ondernemingen waaronder Coca-Cola, ABN AMRO, Randstad en KLM / 'Kleurrijk ondernemen', brochure for Ministry of the Interior, Ministry of Social Affairs and Employment and fourteen large companies incl. Coca-Cola, ABN AMRO, Randstad and KLM
5 Programma symposium Nederlands Ambulance Instituut (NAI) / Dutch Ambulance Institute (NAI) symposium programme
6 Logo, Pericon Business Solutions Consulting
7 Logo De Geestgronden, instelling voor geestelijke gezondheidszorg / Logo, De Geestgronden, mental healthcare institution
8 Logo, DGV Nederlands Instituut voor verantwoord medicijngebruik
9 Jeugdriagg Noord Holland Zuid / Southern North Holland youth psychiatric clinic

1

2

3

DIETWEE
communicatie en vormgeving

Adres / Address Kruisdwarsstraat 2, 3581 GL Utrecht
Tel 030-234 35 55 **Fax** 030-233 36 11
Email secretariaat@dietwee.nl **Website** www.dietwee.nl

Directie / Management Ron Faas, Tirso Francés, Joseefke Brabander
Contactpersoon / Contact Martin Bos, Tirso Francés
Vaste medewerkers / Staff 26 **Opgericht / Founded** 1988

Profiel Dietwee is uitgegroeid tot een multi-disciplinair communicatiebureau waar vormgeving de hoofdrol speelt. Zelfstandig of in samenwerking met anderen werken we voor een gevarieerd scala aan commerciële en culturele opdrachtgevers. Strategie en conceptontwikkeling vormen de basis voor de vertaling naar een 'look and feel'. Ons werk kan variëren van flyers, affiches, jaarverslagen, periodieken, boeken en websites (zie deel Nieuwe Media) tot complete merkidentiteiten en reclamecampagnes. Een overzichtsboek van het werk van Dietwee is in 2001 verschenen bij BIS Publishers.

Profile Dietwee (Dutch for 'Those Two') has developed into a multi-disciplinary communication agency where design plays the leading part. Our work for a variety of both cultural and commercial clients extends from strategic consultancy and creative concept development to 'look and feel' designs for clients and brands. We create flyers, posters, annual reports, books and websites (see New Media volume) but also corporate and brand identities as well as advertising campaigns. A BIS book on Dietwee is published in 2001.

4

5

6

1 Jaarverslag voor private bank Insinger de Beaufort / Annual report for Insinger de Beaufort private bank
2 Jaarverslag ONVZ Zorgverzekeraar / Annual report for ONVZ Health Insurance Company
3 Studentenwervingscampagne voor de Hogeschool van Utrecht / Student recruitment campaign for Utrecht School of Higher Education
4 Brochures en billboards voor PTT Post zakelijke markt, in samenwerking met FHV/BBDO / Brochures and billboards for PTT Post business service
5 Brochure kinderopvang KPN / Brochure children daycare for KPN Dutch Telecom
6 KPN personeelsjaarverslag 2000 / KPN Dutch Telecom internal annual report 2000
7 Flyers en affiches voor nachtclub De Nachtwinkel in de Winkel van Sinkel / Flyers and posters for nightclub De Nachtwinkel at Winkel van Sinkel
8 Affiches voor Club Risk / Posters for Club Risk, House & Techno party organisers
9 Affiche voor filmtheater 't Hoogt / Poster for 't Hoogt arthouse cinema
10 Affiche voor Northsea Jazzfestival 2001 / Poster for 2001 North Sea Jazz Festival
11 Affiche voor jongerentheaterfestival 'De Opkomst' / Poster for youth theatre festival
12 Affiche voor filmfestival in kerken / Poster for arthouse cinema festival in churches
13 Maandelijkse flyer en affiche voor Club Risk in nachtclub More / Monthly flyer and poster for Club Risk, House & Techno party organisers at nightclub More
14 Affiche voor Europees Kampioenschap voor Fietskoeriers / Poster for European Championship for bike messengers
15 Flyers Club Met, Funky Latin nights at Winkel van Sinkel
16 Programmaboekje voor Moviezone, jongeren filmprogramma / Mini-magazine for Moviezone, youth film programme
17 Huisstijl en brochure voor Tinker Imagineers / Corporate identity and brochure for Tinker Imagineers, concept developers and creative consultants
18 Huisstijl voor Factor H, bureau voor Mood Marketing in horeca / Corporate identity for Factor H, Mood Marketing agency
19 Bureaukalender voor TDS drukwerken / Calendar for TDS Printers

13 8

 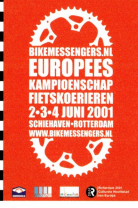

14 15

16

17 18

19

NICOLETTE DIKKEMA
canter cremers bureau voor beeld en tekst

Adres / Address Hoofdweg 40, 2908 LC Capelle a/d IJssel
Tel 010-450 45 97 **Fax** 010-450 75 86
Email nicolet@cremers.demon.nl

Directie / Management Dr. H.C.J. Canter Cremers
Contactpersoon / Contact N. Dikkema
Vaste medewerkers / Staff 4 **Opgericht / Founded** 1995
Samenwerking met / Collaboration with Volvo P1800S, Mazda 626

Profiel U & uw opdracht, uw organisatie, uw doelgroep en uw behoeften. Dit zijn de uitgangspunten waar onze tekstschrijvers en grafisch vormgevers mee aan de slag gaan. Wat we doen? Ons stinkende best om u de best mogelijke kwaliteit te leveren. Een sterk groeiende, zeer trouwe klantenkring is wellicht het beste bewijs dat we daar in ieder geval de afgelopen jaren in geslaagd zijn.
O ja: we werken natuurlijk efficiënt, leveren aansprekende ontwerpen, gebruiken de nieuwste computers en programma's, de sportiefste vervoersmiddelen, hebben hoge opleidingen en werken samen met op kwaliteit, inzet en klantvriendelijkheid geselecteerde drukkerijen, fotografen, illustratoren, vertalers en adviseurs.
Tot slot: we zijn een gespecialiseerd bureau. Omdat we begrijpen waar ze het over hebben is circa 80% van ons werk voor bedrijven en organisaties uit de sectoren milieu, onderzoek en techniek. Die andere 20% bestaat uit verzekeringsmaatschappijen, maatschappelijke organisaties, overheden en (management)adviesbureaus die ook heel tevreden zijn met ons werk.

[canter cremers] beeld & tekst

Profile You and your order, your organisation, your target group and your needs. These are the starting points for our text writers and graphics designers. What we do? We do our utmost to serve you with the best possible quality. A fast growing, loyal group of clients is perhaps the best proof of our success in the past couple of years.
We work efficiently, using the latest computers and programs, drive the fastest cars, our staff are university educated and our photographers, illustrators, printers, translators and consultants are specially selected for their quality, drive and friendliness.
Moreover, we are a specialised agency. Up to 80% of our work is for organisations and companies involved in environmental research and/or technology, because we understand what they are talking about. Our other clients include insurance companies, social institutions, public authorities and management consultancies. They too are more than satisfied with what we deliver.

Opdrachtgevers / Clients Erkend voorkeursleverancier Wageningen-UR; Stichting Kennisontwikkeling Kennisoverdracht Bodem (SKB); Provincie Noord-Holland; Project Actief Bodembeheer de Kempen; Hannover International Insurance (Nederland); Intervien Management Consultants; Rijksinrichting voor jeugdigen De Hartelborgt; Biosoil; Bos Nieuwerkerk schoorsteentechniek; BGS Holland; Mediforce; Cervix Elementa.

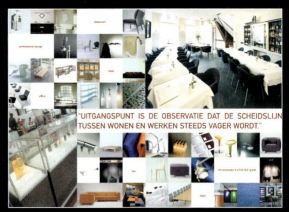

1

2

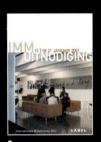

3 4

5 6 7

DISSENYO!
Yolanda Gené grafisch ontwerp

Adres / Address Leeuwendaallaan 77, 2281 GL Rijswijk
Tel 070-415 23 14 **Fax** 070-415 23 15 **Mobile** 06-22 45 02 37
Email info@dissenyo.com **Website** www.dissenyo.com

Directie / Management Yolanda Gené
Contactpersoon / Contact Yolanda Gené
Vaste medewerkers / Staff 1 **Opgericht / Founded** 2000

Hoofdactiviteiten / Main activities Editorial design; corporate identity; signing; web design; photography; illustration.

1 Uitnodiging voor de projectdag 'Huiswerk' bij het Dutch Design Center, Utrecht / Invitation to the 'Homework' project design day at the Dutch Design Center, Utrecht
2 Leaflet Dutch Design Center voor de Metamorfose beurs, Nieuwegein / Dutch Design Center leaflet for the Metamorphosis Interiors Exhibition, Nieuwegein
3 Uitnodiging Label Produkties voor de Internationale Meubelbeurs, Keulen / Invitation for Label Produkties to the International Furniture Exhibition, Cologne
4 Identiteit voor 'e-nail', een e-commerce concept / Corporate identity for 'e-nail', an e-commerce concept

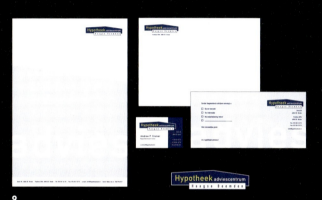

5 Verhuisbericht voor Network Appliance BV, Hoofddorp / Change of address card for Network Appliance BV, Hoofddorp
6 Uitnodiging voor een house-warming / House-warming party invitation
7 Trouwkaart / Wedding invitation
8 Uitnodiging projectdagen Label Produkties en Karma Design, Breda / Invitation to the Label Produkties and Karma Design product show, Breda
9 Huisstijl voor Hypotheekadviescentrum Haagse Beemden, Breda / Corporate identity for mortgage consultants Haagse Beemden, Breda
10 Huisstijl voor Atripel accountants en belastingadviseurs, Den Haag / Corporate identity for Atripel accountants and tax consultants, The Hague
11 Website voor Cuba Design, Den Haag / Website for Cuba Design, The Hague

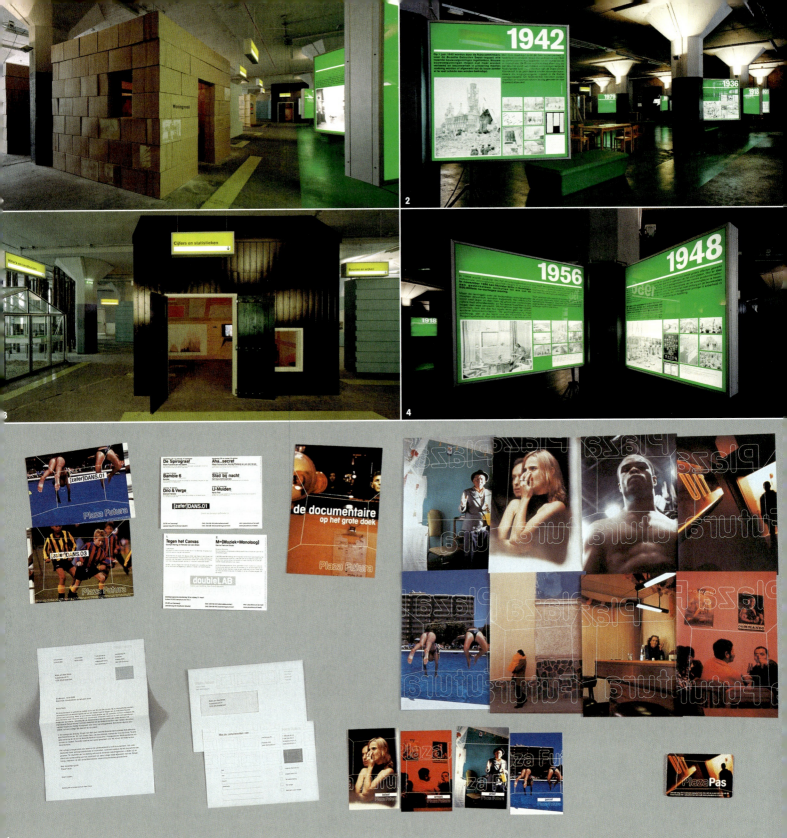

DRIEST

Adres / Address Tollensstraat 60, 1053 RW Amsterdam
Postadres / Postal address Postbus 59733, 1040 LE Amsterdam
Tel 020-670 01 16 **Fax** 020-670 01 17 **Mobile** 06-24 60 62 62
Email mark@driestdesign.nl **Website** www.driestdesign.nl

Directie / Management Mark van den Driest
Contactpersoon / Contact Mark van den Driest
Vaste medewerkers / Staff 1

1-5 Grafisch ontwerp voor de tentoonstelling '6,5 miljoen woningen' in gebouw Las Palmas te Rotterdam in het kader van Rotterdam 2001, Culturele Hoofdstad van Europa (in samenwerking met Schie 2.0 en Dumoffice). Fotografie Ralph Kämena / Graphic design for the '6.5 million houses' exhibition in the Las Palmas building, Rotterdam as a part of Rotterdam 2001, Cultural Capital of Europe (in cooperation with Schie 2.0 and Dumoffice). Photography Ralph Kämena

6 Huisstijl voor film- en theatercentrum Plaza Futura, Eindhoven. Fotografie Paul Tolenaar / Corporate design for cinema/theatre Plaza Futura, Eindhoven. Photography Paul Tolenaar

7 Grafisch ontwerp voor het symposium Sale Amsterdam, de Balie, Amsterdam. Fotografie Thijs Wolzak / Graphic design for Sale Amsterdam symposium, de Balie, Amsterdam. Photography Thijs Wolzak

8 Close-up van gevelbanieren Sale Amsterdam, de Balie, Amsterdam / Close-up of Sale Amsterdam banners, de Balie, Amsterdam

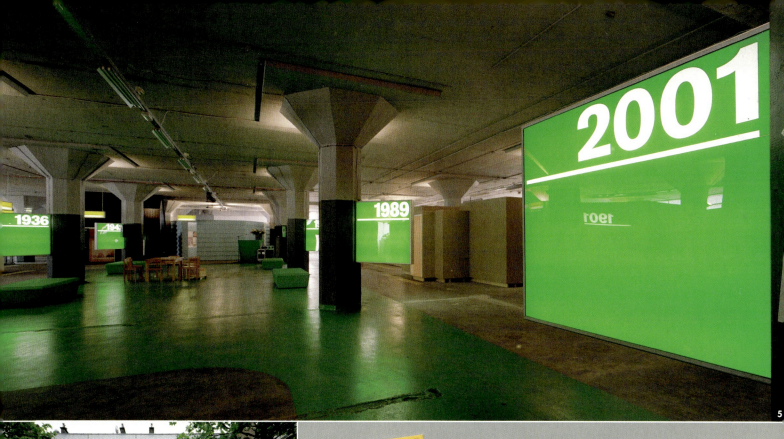

9 Vormberichten, grafisch ontwerp van het ledenblad van de Beroepsvereniging Nederlandse Ontwerpers (in samenwerking met Dirk Laucke) / Vormberichten, graphic design of the magazine for members of the Association Dutch Designers (in cooperation with Dirk Laucke)

10 Huisstijl voor architectenmaatschap Diederen, Dirrix en Van Wylick, Eindhoven / Corporate design for architects Diederen, Dirrix and Van Wylick, Eindhoven

STUDIO DUMBAR
2-, 3- en 4-dimensionale vormgeving

Adres / Address Bankaplein 1, 2585 EV Den Haag
Tel 070-416 74 16
Email studio@dumbar.nl

Frankfurt
Adres 2 / Address 2 Holbeinstrasse 25, 60596 Frankfurt, Duitsland
Tel +49 (0)69-66 05 98 60
Email studio@dumbar.de

Rotterdam
Adres 3 / Address 3 Weena 723, 3013 AM Rotterdam
Tel 010-411 90 10
Email studio@dumbar-rdam.nl

Samenwerking met / Collaboration with Emery Vincent Design (Australia), Wang Xu Design (P.Rep. of China)

Opzienbarend ontwerp op het gebied van visuele communicatie. Gedreven door het creatieve proces. Leidraad: innovatie en verbeeldingskracht. Alom erkend als grensverlegger. Geprezen om het verrassende visuele resultaat, terwijl ons succes op lange termijn gefundeerd is op degelijke commerciële waarden.

1,2 Affiches voor Pulchri Studio, Den Haag
3 Maandprogramma voor Theater Zeebelt
4,5 Affiches voor Randstad Nederland
6 Tabel uit 'Feiten en Cijfers', het statistisch jaarboek van het Ministerie van LNV
7 Brochurelijn voor Capac Inhouse Services
8 Brochurelijn voor PTT Post
9 Jaarverslag Shell pensioenfonds
10 Affiche voor het North Sea Jazzfestival (detail)

Outstanding design in the field of visual communications. Driven by the creative process. Consistently applying innovation, imagination, recognised for having successfully raised the standards of design quality. Renowned for stunning visual impact, our long-term success is founded on sound commercial values.

1,2 Posters for Pulchri Studio (society of fine art painters), The Hague
3 Monthly programme for Theater Zeebelt, The Hague
4,5 Posters for Randstad Nederland, job agency
6 Chart from 'Facts & Figures', the statistic annual of the Ministry of Agriculture, Nature Management and Fisheries
7 Cover concept for Capac Inhouse Services, a Randstad company
8 Cover concept voor PTT Post
9 Annual report Shell pension fund
10 Poster for the North Sea Jazz festival in The Hague, the world's largest jazz festival

STUDIO DUMBAR

Adres / Address Bankaplein 1, 2585 EV Den Haag
Tel 070-416 74 16
Email studio@dumbar.nl

Frankfurt
Adres 2 / Address 2 Holbeinstrasse 25, 60596 Frankfurt, Duitsland
Tel +49 (0)69-66 05 98 60
Email studio@dumbar.de

Rotterdam
Adres 3 / Address 3 Weena 723, 3013 AM Rotterdam
Tel 010-411 90 10
Email studio@dumbar-rdam.nl

Samenwerking met / Collaboration with Emery Vincent Design (Australia), Wang Xu Design (P.Rep. of China)

Opzienbarend ontwerp op het gebied van visuele communicatie. Gedreven door het creatieve proces. Leidraad: innovatie en verbeeldingskracht. Alom erkend als grensverlegger. Geprezen om het verrassende visuele resultaat, terwijl ons succes op lange termijn gefundeerd is op degelijke commerciële waarden.

Oplossingen die de opgave overstijgen. In onze visie is een geslaagde huisstijl een levend samenspel van iconen en grafische 'taal'. Huisstijlen die tegen het leven kunnen, meebewegend met de veranderende organisatie. Complexe opgaven, zoals in geval van ingrijpende reorganisaties, slagen mede door krachtige, zichtbare signalen. Door ontwikkeling van grafische taal en logo te koppelen, bieden wij organisaties duurzaam werkkapitaal dat zelfs naamsveranderingen overleeft. Huisstijlprojecten worden volgens een gefaseerd plan ontwikkeld, geïntroduceerd, geïmplementeerd, gedocumenteerd en door middel van gebruiksvriendelijke elektronische toolkits ontsloten. Naast huisstijlen

Vertical lift.

> Graphic Design p. 130
> Industrial Design p. 14
> New Media Design p. 38
> Environmental Design p. 12

ontwerpt Studio Dumbar voor alle grafische toepassingen, van jaarverslag tot billboard.

Outstanding design in the field of visual communications. Driven by the creative process. Consistently applying innovation, imagination, recognised for having successfully raised the standards of design quality. Renowned for stunning visual impact, our long-term success is founded on sound commercial values.

Solutions beyond the brief. Identity programs that survive, keeping up with changing organisations. Complex assignments, such as reorganisations, are facilitated and supported by powerful visual signals. Our pioneering corporate identity projects remain in use today, decades after their initial development, often surviving corporate restructuring and even renaming! In this respect, Studio Dumbar's product is deliberately far-sighted and therefore often perceived as a highly visible, functional and enduring asset.

Opdrachtgevers / Clients AMS; Amstelland Ontwikkeling; ANP; Capac; Crédit Lyonnais; Czech Telecom; Danish Post; Dresdner Bank; Gemeente Rotterdam; Hydron; Inspectie Verkeer en Waterstaat; KPN; Leger des Heils; Ministeries van LNV, Algemene Zaken, Binnenlandse Zaken en Koninkrijksrelaties, Justitie / Ministries of Agriculture, Nature Management and Fisheries, General Affairs, Interior and Kingdom Relations, Justice; Museum Valkhof; Nationale Parken; PinkRoccade; PlantijnCasparie Groep; Politie; PTT Post; Pulchri Studio; PVF; Randstad; Rijksmuseum; Pantares (Fraport & Schiphol Groep); Shell; De Singel Antwerpen; Sphinx; Staatsbosbeheer; Staatsloterij; Toerisme Recreatie Nederland; UCC; Universiteit Maastricht; Vescom; Theater Zeebelt.

VAN ECK & VERDIJK GRAFISCH VORMGEVERS

Adres / Address Prins Hendrikkade 22-III, 1012 TM Amsterdam
Tel 020-627 75 49 **Fax** 020-421 74 53
Email studio@vaneck.verdijk.nl **Website** www.vaneck.verdijk.nl

Profiel Symboliek die verhelderend werkt, esthetiek die het imago functioneel ondersteunt. Van Eck & Verdijk geven vorm aan bedrijfsfilosofieën opdat deze gezien, gelezen en begrepen worden. De commerciële boodschap wordt gevisualiseerd in krachtige en oorspronkelijke uitingen. Het werkterrein is breed, opdrachten zijn afkomstig van nationele en internationale ondernemingen.

Profile Van Eck & Verdijk shape corporate philosophies to be seen, read and, most importantly, understood. To make sure we communicate a message effectively, we design to clarify, not cloud a subject, ensuring that form complements function. Our powerful and original solutions have been successful for clients across Holland and at an international level.

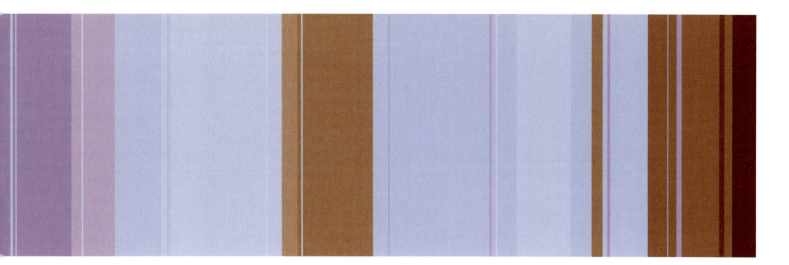

5 6

1 Stichting Adverteerdersjury Nederland, jaarboek / yearbook, 2000
2 De Nederlandsche Bank, brochures en formulieren / brochures and forms
3 De Amersfoortse Verzekeringen, profielbrochure / profile brochure, 1999-2001
4 Grolsch, jaarverslag, website, corporate video / annual report, website, corporate video, 2000
5 ASR Verzekeringsgroep, jaarverslag 1997-2000, website / annual report 1997-2000, website
6 Wolters Kluwer, jaarverslag / annual report, 1999-2000

EDEN
Design & Communication

Adres / Address Nieuwe Prinsengracht 89, 1018 VR Amsterdam
Tel 020-712 30 00 **Fax** 020-712 31 23
Email mail@edendesign.nl **Website** www.edendesign.nl

Directie / Management A. A-Tjak, S. Wolters, W. Woudenberg (managing partner)
Contactpersoon / Contact Willem Woudenberg
Vaste medewerkers / Staff 95 **Opgericht / Founded** 1999
Samenwerking met / Collaboration with E.D.E.N. European Designers Network

Bedrijfsprofiel Eden draagt als toonaangevend multidisciplinair design- en communicatiebureau bij aan het succesvol functioneren van bedrijven en non-profitorganisaties. Door optimale samenwerking met opdrachtgevers bereikt Eden creatieve oplossingen en hoge effectiviteit.

Agency profile Eden helps companies and non-profit organisations function optimally. By ensuring the best possible collaboration with clients, Eden achieves creative solutions and a high level of effectiveness.

Opdrachtgevers/ Clients ABN AMRO; Adformatie; Ahrend; Belastingdienst; Casema; Forbo; Heineken; KLM; Kluwer; Ministerie van Justitie / Ministry of Justice; NS; Nuon; Open Universiteit Nederland; Rabobank; Robeco; Rijksmuseum; Spaarbeleg; Universiteit van Amsterdam; Vrije Universiteit Amsterdam; Wellowell; XS4ALL en anderen / and others.

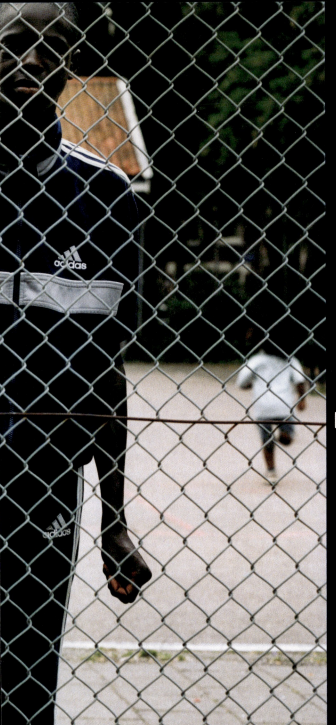

DE TAAL VAN DE STRAAT

Raad voor de Kinderbescherming
De taal van de straat
Om de jongeren op straat te bereiken. moet je hun taal kunnen spreken. Dát doet de Raad voor de Kinderbescherming. Niet alleen in woorden, maar ook in presentatie. Hoe overtuig je jongeren dat ze houvast kunnen vinden binnen de hulpverlening. Door drempels te verwijderen en bruggen te slaan. Een constant proces, waaraan Eden een waardevolle bijdrage levert. Want Eden brengt culturen bij elkaar.

Portretfotografie: Femke Reijerman

Child Care and Protection Board
Street talk
To reach kids on the street, you have to speak their language. And that's what the Child Care and Protection Board does. Not just in words; with body language too. How do you convince young people that this is a service that can help them? By breaking down barriers and building bridges. It's an on-going process, and one to which Eden makes a valuable contribution. Because Eden brings cultures together.

Portrait photography: Femke Rijerman

Nuon
Een zonnige toekomst
Nuon is inmiddels de meest vooroplopende investeerder in wind- en zonne-energie in Nederland. Waarom? Omdat Nuon verantwoordelijkheid neemt voor een duurzame samenleving in de toekomst. Deze visie wil Nuon uitstralen in haar identiteit en zij vond daarbij in Eden de meedenkende partner.

Portretfotografie: Femke Reijerman
Productfotografie: Joost Guntenaar

Nuon
A bright future
Nuon leads the way in wind and solar energy investment in the Netherlands. Why? Because Nuon takes responsibility for a sustainable society in the future. Nuon wants its image to project this philosophy, and Eden turned out to be the perfect brainstorming partner to do so.

Portrait photography: Femke Reijerman
Product photography: Joost Guntenaar

ZONNIGE TOEKOMST

EN/OF ONTWERP

Adres / Address Krugerstraat 3, 3531 AL Utrecht
Postadres / Postal address Postbus 6006, 3503 PA Utrecht
Tel 030-232 30 60 **Fax** 030-232 30 61
Email post@enof.nl **Website** www.enof.nl

Directie / Management Annemieke Bron, Ron Wittebol, Angelique Ketelaar
Contactpersoon / Contact Annemieke Bron
Vaste medewerkers / Staff 12 **Opgericht / Founded** 1994

Profiel En/of ontwerp is sinds het najaar van 2000 gehuisvest in een eigenhandig verbouwde fabriekshal in Utrecht. Ons team bestaat uit tien ontwerpers en twee bureaucoördinatoren. We werken regelmatig samen met een aantal gespecialiseerde partners en freelancers. Onze missie is: het optimaliseren van communicatie door toegankelijke vormgeving en beeldende concepten. Wij zijn werkzaam in drie disciplines: grafisch ontwerp, nieuwe media en ruimtelijk ontwerp.

Profile In the autumn of 2000 En/of ontwerp moved to a renovated factory hall in Utrecht. Our team consists of ten designers and two office coordinators. We regularly work with specialised partners and freelancers. Our mission: to optimise communication through accessible design and visual concepts. We are active in three disciplines: graphic design, new media and 3D design.

Opdrachtgevers / Clients ANWB; Cap Gemini Ernst & Young; Centraal Boekhuis; CG-raad; Communicatiebureau Synergie; De Verbeelding; Difrax babyartikelen; Elsevier Science; Hasbro; Het Nieuwe Rijden; Homij Technische Installaties; Inkt tekstbureau; Kosmos Z&K Uitgevers; Lever Fabergé; Minkema College; Nederlands Centrum voor Handelsbevordering; Podium bureau voor educatieve communicatie; Schlössergroep; Sophia Kinderziekenhuis; Syntens; Tegelgroep Nederland; Uitgeverij Tirion; Unilever; Unilever Bestfoods; V&S; Verloskundigen; Vitalisé; Zorgcombinatie Zwolle.

1 Afficheserie nieuw gebouw, Unilever Bestfoods / New building poster series, Unilever Bestfoods
2 Correspondentieset, journalist / Correspondence set, journalist
3 Brochure Aquatic Biology & Ecology, Elsevier Science / Aquatic Biology & Ecology brochure, Elsevier Science
4, 5 Adressenboekje Zakenlift, Syntens / Zakenlift address book, Syntens
6, 7 Agenda ter introductie van een intern ontwikkelingsplan voor de secretaresses en management-assistenten van Unilever, Unilever / Agenda introducing an internal development plan for Unilever secretaries and management assistants, Unilever
8 Kunstuitgave Johfra, Kosmos Z&K Uitgevers / Johfra art publication, Kosmos Z&K Uitgevers
9, 10 Growth Journey, studiemateriaal en huisstijl voor de studiereis van topmanagers van Unilever, Unilever / Growth Journey, study material and corporate identity for Unilever upper management study trip, Unilever

EYEDESIGN

Adres / Address De Were 26, 3332 KE Zwijndrecht
Tel 078-620 91 71 **Fax** 078-620 91 72
Email eye.design@worldonline.nl **Website** www.eye-designbno.nl

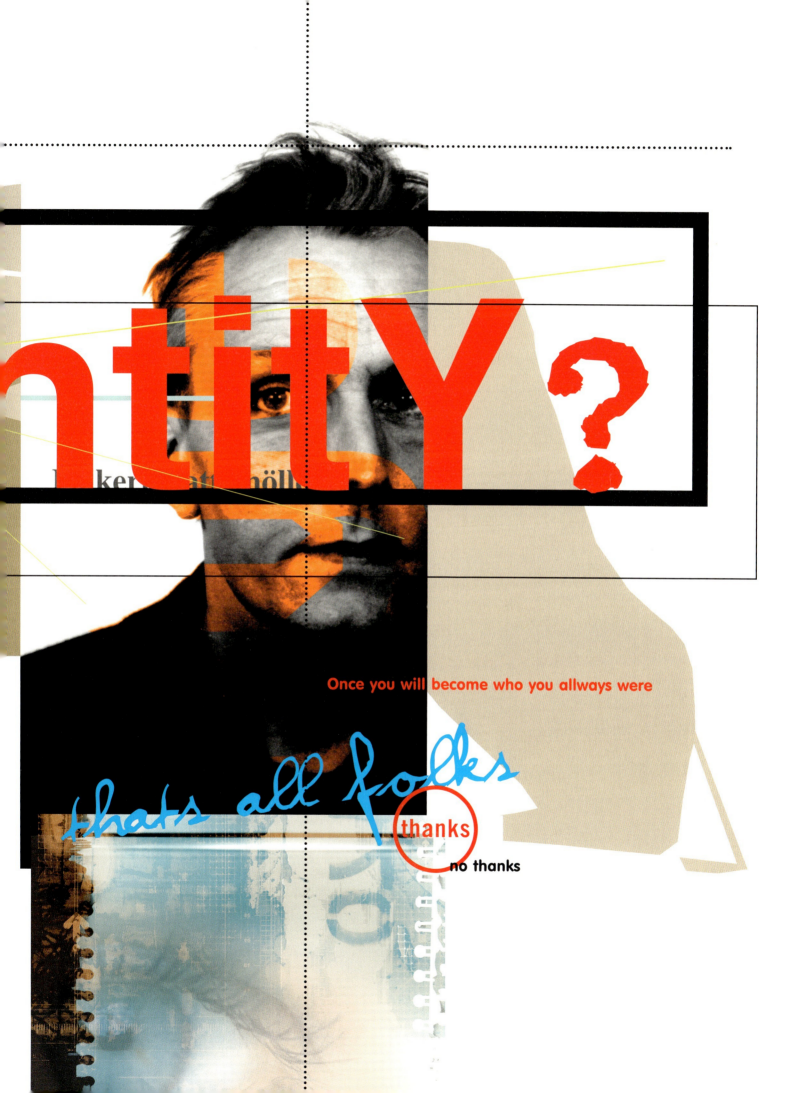

1
2
3
4
5

FABRIQUE
[DESIGN, COMMUNICATIE & NIEUWE MEDIA]

Adres / Address Oude Delft 201, 2611 HD Delft
Tel 015-219 56 00 **Fax** 015-219 56 01
Email info@fabrique.nl **Website** www.fabrique.nl

Directie / Management Jeroen van Erp, Paul Roos
Contactpersoon / Contact Jeroen van Erp, Paul Roos
Vaste medewerkers / Staff 69 **Opgericht / Founded** 1992

Profiel Fabrique is een veelzijdig ontwerpbureau waar de verschillende disciplines nauw met elkaar verweven zijn. Door een brede vakkennis wordt een maximaal synergie-effect bereikt. Desgewenst is Fabrique betrokken bij het hele traject: van het ontwikkelen van een merk en bijbehorende communicatiedoelstellingen tot aan de realisatie van drukwerk, websites, verpakkingen en campagnes. Fabrique zoekt constant naar een evenwicht tussen tijdgeest en tijdloosheid.

Profile Fabrique is a versatile design agency in which various disciplines are brought together in close combination. Our broad professional knowledge enables the greatest possible synergy. Where required Fabrique can work on entire projects: from the original development of brand and communications objectives to the development of print work, websites, packaging and campaigns. Fabrique is constantly searching for a balance between the contemporary and the timeless.

6

7

8

9

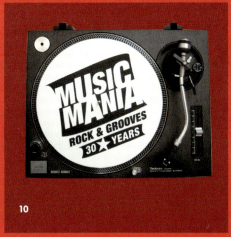

10

11

12

| Industrieel Ontwerp pagina 18 | Nieuwe Media pagina 48 | Ruimtelijk Ontwerp pagina 20 | Verpakkingsontwerp pagina 18 |

Opdrachtgevers / Clients Algemeen Rijksarchief; Cameretten; Conamus; Gemeente Delft; Gemeente Rotterdam; GMW Ltd.; Freek de Jonge; Legermuseum; Mojo Concerts; Music Mania; The Music Store; Peplab; Pias; Sony Music Entertainment; Techniek Museum; TNO; Universal Music; Vara; Warner Music.

1. Complete identiteit voor Abel. Afgebeeld: cd-hoes + video-stills van 'Onderweg' / Complete identity for Abel. Afgebeeld: cd cover + video stills from 'Onderweg'
2. Diverse logo's voor Night of Comedy / Various logos for Night of Comedy
3. Huisstijl voor Rijksarchief inspectie / State Archive Inspectorate housestyle
4. Poster voor Anouk AA tour / Anouk AA tour poster
5. Cd-hoes voor Kinderen voor Kinderen deel 21 / CD cover for Kinderen voor Kinderen vol. 21
6. Identiteit voor oudjaarsshow de Gillende Keukenmeid, Freek de Jonge / Identity for Gillende Keukenmeid New Years Eve show, Freek de Jonge
7. Vormgeving van tentoonstelling Hub. van Doorne / Design for Hub. van Doorne exhibition
8. Logo voor Peplab / Peplab logo
9. Brochure binnenstad Rotterdam / Rotterdam inner city brochure
10. Huisstijl voor Music Mania. Afgebeeld: slipmat / Music Mania housestyle. Detail: slip mat
11. 'Komt dat Zien!', State Archive publication
12. Huisstijl voor Theater de Veste in Delft. Afgebeeld: lustrumboek / Housestyle for Theater de Veste in Delft. Detail: anniversary publication

ANDREW FALLON
Design consultant

Adres / Address Dopheidestraat 124, 2165 VT Lisserbroek
Tel 0252-41 88 85 **Fax** 0252-42 66 33 **Mobile** 06-54 36 36 00
Email andrew@fallon.nl **Website** www.fallon.nl

Profiel Andrew Fallon is zelfstandig grafisch ontwerper en design consultant. Van 1976 tot 2000 was hij ontwerper/directeur bij Tel Design. Daar was hij verantwoordelijk voor uiteenlopende bekende huisstijlprojecten, ondermeer voor Cito, ECI, Gasunie, Nuon en Transavia airlines. Deze huisstijlen staan na jaren nog steeds stevig overeind. Tot Andrews huidige opdrachtgevers behoren zowel grote internationale ondernemingen als bescheiden culturele instellingen, en diverse communicatie- en ontwerpbureaus. Zie www.fallon.nl.
Andrew Fallon is voorzitter van het Nederlands Archief Grafisch Ontwerpers (NAGO).

Profile Andrew Fallon is an independent graphic designer and design consultant. From 1976 to 2000 he was designer/director at Tel Design. There he was responsible for many well-known corporate design schemes, including those of Cito, ECI, Gasunie, Nuon en Transavia airlines, all of which are still going strong. Andrew's present clients include large international companies and small cultural organisations alike, and several communication and design consultancies. See www.fallon.nl.
Andrew Fallon is president of the Netherlands Graphic Designers Archive (NAGO).

andrew's alphabet?
WWW.FALLON.NL

FICKINGER ONTWERPERS
vormgeving en art direction

Adres / Address Hinthamerstraat 193-A, 5211 ML 's-Hertogenbosch
Postadres / Postal address Postbus 1266, 5200 BH 's-Hertogenbosch
Tel 073-614 54 87 **Fax** 073-612 31 59 **Mobile** 06-51 64 50 51
Email fickinger@wxs.nl **Website** www.fickinger.nl

Directie / Management Hans Fickinger
Contactpersoon / Contact Hans Fickinger, Bianca de Haas
Vaste medewerkers / Staff 4 **Opgericht / Founded** 1991
Samenwerking met / Collaboration with tekstschrijver

Profiel Gespecialiseerd in redactionele, business-to-business en communicatieve projecten. Analytische, creatieve benadering. Sterk in conceptontwikkeling. Werkzaam op het gebied van bedrijfsidentiteit, boeken, jaarverslagen, affiches, tijdschriften en bedrijfscommunicatie. Hoofdactiviteit: 60% communicatie, 40% redactioneel.

Profile Specialised in editorial, business-to-business and communicative projects. Analytic, creative approach. Strong point: concept development. Active in corporate identity and corporate communications, books, annual reports, posters and magazines. Main activities: communication (60%), editorial (40%).

4

Opdrachtgevers / Clients Uitgeverij VNU; Docdata; Uitgeverij Malmberg; Katholiek Pedagogisch Centrum; Koninklijke IBC; Alcoa Nederland; Gemeente 's-Hertogenbosch; November Music festival.

1 Logo / Corporate Image
2 Jaarverslagen / Annual Reports
3 Boek en brochure / Book and Brochure
4 Personeelstijdschrift / Corporate Magazine

1

2

3

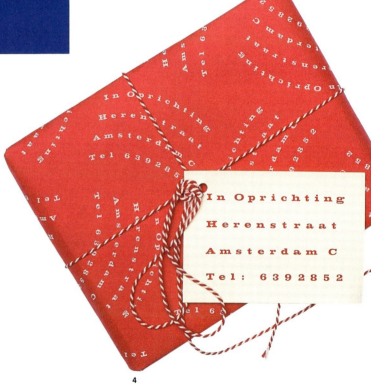

4

FERDINAND FOLMER
Atelier voor grafische en ruimtelijke vormgeving
Workshop for graphic and environmental design

Adres / Address Tweede Weteringdwarsstraat 5, 1017 SR Amsterdam
Tel 020-625 53 16 **Fax** 020-624 04 53
Email ferdinand@folmer-designs.com

Opgericht / Founded 1978

Profiel Samen plannen maken. Soms beleid ontwikkelen maar dan van begin tot eind. Vastleggen in omschrijving, planning en begroting. Eigen concepten realiseren in vormgeving. Zorgvuldig ordenen, meten, afwegen en kiezen. Met telkens andere tekst en beelden, gegevens en getallen, grids en fonts. Prima de weg weten in de productieindustrie. Instructies formuleren voor digitale technieken tot proeven en loepzuivere films of files voor (re)productie. Ontwerpen zinvol maken en mooi, toegankelijk en effectief.

Profile Making plans together. Sometimes developing policy from start to finish. But always outlined, planned and costed. My own concepts realised in design. Every day. Carefully measured and arranged, considered and selected. Different materials each time, copy, images, data, fonts and grids. Excellently familiar with the production industry. Formulating and implementing computing instructions to proof stage, supplying perfect films or files for (re)production. Creating designs which are both useful and beautiful, accessible and effective.

Opdrachtgevers / Clients A+D+P architecten; Stichting Ad Forum; Bureau Emancipatiezaken; Cerg Finance; Friesland Bank Securities; Integrity Management Group; The English Bookshop; In Oprichting; ITM; Architectengroep Naarding Straesser Van der Linden; Stadhuis Purmerend; SwissRe; Uitgeverij Thoth; Vereniging Handelaren in Oude Kunst; Wetering Galerie; Welstandszorg Noord-Holland; Woodcare; Zuiveringschap Amstel en Gooiland.

Onderhanden / Present cases Jaarcijfers / Corporate Report, Swiss Re Netherlands. Nieuwsbrief / Newsletter, A+D+P architecten, Jaarverslag / Annual Report 2000, WZNH. Restyling housestyle, IMG. Draagtas / Carrierbag, WZNH. Restyling housestyle & corporate presentation, A+D+P architecten. Oeuvreboek / Artbook of works, Dieuwke Abma-ter Horst. Restyling housestyle, Woodcare. Brochure Contracts, FBS. Documentationset, IMG. Kwartetspel / Quartette cardgame, WZNH. T-shirts, Auberge Kasbah Adrar. Tentoonstellingspaneel / Display, WZNH.

1 Omslag bureaufolder NSL, 6 pag's 21 x 21 cm, full-colour, 216 grs Strathmore elements plain / Cover of corporate folder for Architects Group Naarding Straesser Van der Linden, Amsterdam, 1998
2 Geboorteannonce Jeppe Kal, PMS 138 & 632, 308 x 308 mm, 115 grs Bioset, 2 slagen kruisslag gevouwen / Birth announcement, 2 crossfolds, New York, 2001
3 Vlag SwissRe / Flag SwissRe Insurance Company, Zürich, 2001
4 Pakpapier cadeauwinkel In Oprichting, PMS 199, 70 grs Kraft natural, A2, card A7, in PMS 199, 160 grs Colorit ivory / Wrapping paper, Giftshop In Oprichting, Amsterdam, 1997
5 Hotel folder, 6 pages, 9 x 19 cm, full-colour, 120 grs, Promail Recycled, Imilchil, 2001
6 Omslag in 3 kleuren brochure Procedures en regelingen, Friesland Bank Secrurities, 16 pag's selfcover 196 x 196 mm, 135 grs Fastprint / Cover in 3 colours, Procedures and arrangements brochure, Friesland Bank Secrurities, Amsterdam, 1999
7 Card Excursions au Maroc, full-colour, 50 x 90 mm, 250 grs, Savatree, Imilchil, 2001
8 Verhuisbericht Stichting Welstandszorg Noord-Holland, 14 x 61 cm, full-colour, 135 grs Transparence Technic, 3 slagen zig-zag gevouwen / Change of address card, Foundation Builded Property Qualification, 3 swathes, 196 x 140 mm, Alkmaar, 2001

FRISSE WIND
grafisch ontwerp en advies

Adres / Address W.G. Plein 112, 1054 SC Amsterdam
Tel 020-689 81 81 **Fax** 020-689 18 58
Email info@frissewind.nl **Website** www.frissewind.nl

Directie / Management Anneke Maessen en Don Wijns
Contactpersoon / Contact Anneke Maessen en Don Wijns
Vaste medewerkers / Staff 9 **Opgericht / Founded** 1986

Frisse Wind denkt mee Designmanagement stuurt onze kernactiviteiten: adviseren, ontwerpen en produceren van veelsoortige producties binnen één communicatieve context. Projectmatig werken is de basis voor een resultaatgerichte werkwijze.

Onze opdrachtgever staat centraal De identiteit en stijl van de klant vormen het kader waarbinnen we werken. Interactie, discussie, uitwisseling van ideeën zijn een wezenlijk onderdeel van het proces.

Perfecte teamspirit Het persoonlijke contact, inspiratie en aspiraties, zowel intern als met onze klanten; dat zijn onze drijfveren.

Nieuwe inspiratie Nieuwe media dienen zich aan. Ook hier is een heldere functionele structuur de basis van het ontwerp. Nieuwe inspiratie vinden wij in het interactieve element.

Frisse Wind helps think Design management is the key driving force: advice, design and supply of a variety of products within a single communicative context. Project assignments provide the foundation for a result-oriented method.

Our client is central A client's identity and style form the framework in which we work. Interaction, discussion, exchange of ideas are essential elements in the process.

Perfect team spirit Personal contact, inspiration and ambition, both internally and with clients; that's what motivates us.

New inspiration New media has arrived. Here too, an unambiguous, functional structure is the foundation for design. We find new inspiration in the interactive element.

Opdrachtgevers / Clients BNA; STARO; BBHD; Bouwfonds Wonen; Stichting Nationaal Restauratiefonds; Nationaal Groenfonds; AEDES Woningbedrijf Amsterdam; Copijn; Zuid-Hollands Landschap; Ministeries van LNV, BZ en VWS / Ministries of Agriculture, Land and Fisheries, of Foreign Affairs and of Housing, of Transport and Public Works; Gemeente Almere: Dienst Gemeentewerken, Dienst R.V.M. en Grondbedrijf; Gemeente Amsterdam: DRO, Sociale Dienst en Projectburo Zuidas; FDRO (facilitaire dienst rechterlijke organisatie); PRISMA (organisatieontwikkeling r.o.); Arrondissements-rechtbank Haarlem; Corus; Bureautribune; Nederlandse Vereniging van Banken; Nijkamp & Nijboer; Paragon; Schermer Trommel & De Jong/Arbodienst; CBE-group, -consultants, -accountants, -lawyers, -staffing, en -init; U-POINT uitzendwerk; De Meren; 'PSY', tijdschrift over de geestelijke gezondheidszorg; NB/na- en bijscholing in de gezondheidszorg; Averroès; IICD; Novib.

01 (èn detail 04 van vorige pagina)
Opdrachtgever: Bouwfonds Wonen
Product: Relatie-magazine
Opdrachtstelling
Vanuit een folder- en brochurereeks een relatiemagazine ontwikkelen dat de brochures zal kunnen vervangen.

01 (plus detail 04 of previous page)
Client: Bouwfonds Wonen
Product: Relation magazine
Commission: Developing a relation magazine from a set of leaflets and brochures to replace the latter

02 (èn detail 03 van vorige pagina)
Opdrachtgever: Projectbureau Zuidas
Product: Veelsoortige publicaties
Opdrachtstelling:
Eenheid ontwikkelen in de publicaties betreffende de ontwikkeling van de Zuidas in Amsterdam.

02 (plus detail 03 of previous page)
Client: Projectbureau Zuidas
Product: Diverse publications
Commission: Developing uniformity in publications concerning the development of the Amsterdam Zuidas

03 (èn detail 05 van vorige pagina)
Opdrachtgever: Nat. Groenfonds
Product: Publicatie Boscertificaten
Opdrachtstelling:
Handleiding over subsidieregelingen t.a.v. bosbouw, uitgevoerd binnen de huisstijl.

03 (plus detail 05 of previous page)
Client: Nat. Groenfonds
Product: Informational booklet
Commission: Manual on subsidy schemes regarding forestry, produced in the company logo

04 (èn detail 06 van vorige pagina)
Opdrachtgever: Schermer, Trommel & de Jong
Product: Publicatiereeks
Opdrachtstelling:
Huisstijlontwikkeling, uitgaande van bestaand logo.

04 (plus detail 06 of previous page)
Client: Schermer, Trommel & de Jong
Product: Series of publications
Commission: Developing a company logo, going from existing logo

01

04

05 (èn detail 02 van vorige pagina)
Opdrachtgever: Rechtbank Haarlem
Product: Jaarverslag 2000
Opdrachtstelling:
Thema-ontwikkeling binnen de serie jaarverslagen die we de laatste 3 jaren ontworpen hebben.

05 (plus detail 02 of previous page)
Client: Rechtbank Haarlem
Product: Annual report 2000
Commission: Theme development in the series of annual reports which we drafted over the last three years

(detail 01 van vorige pagina)
Opdrachtgever: O2Gateway
Product: www.yourhotshot.com
Opdrachtstelling:
Supporterssite van voetbalclub NAC.

(detail 01 of previous page)
Client: O2Gateway
Product: website
Commission:
Supporters site of Football Club NAC

02

03

05

Leave your mark

Funcke *Ontwerpers*
Communication by design

Concept
Communication
Design
Strategy

FUNCKE ONTWERPERS
Communicatieve vormgeving

Adres / Address Stolbergstraat 9, 2012 EP Haarlem
Postadres / Postal address Postbus 330, 2000 AH Haarlem
Tel 023-540 05 54 **Fax** 023-540 09 94
Email ontwerpers@funcke.com **Website** www.funcke.com

Directie / Management Joris Funcke, Richard van Tiggelen, Roel Stavorinus
Contactpersoon / Contact Joris Funcke, Richard van Tiggelen, Roel Stavorinus
Vaste medewerkers / Staff 9 **Opgericht / Founded** 1990
Samenwerking met / Collaboration with Why Creative, Seattle USA

Profiel Funcke Ontwerpers is een bureau voor communicatieve vormgeving. Dat betekent dat wij samen met onze opdrachtgevers zoeken naar de beste oplossingen voor hun communicatieprobleem. Vanuit een sterk concept en een doordachte strategie creëren we effectieve vormoplossingen. Altijd met een duidelijke boodschap. Want vorm communiceert.
We ontwikkelen huisstijlen, websites, periodieken, brochures en verpakkingen. Soms als losse uiting maar meestal binnen een totale huisstijl of complete campagne.

Profile Funcke Ontwerpers is a forward thinking communicative design agency. We look together with the client for the best solutions to deal with communications problems. Starting from a strong concept and a well thought-out strategy, we create an effective solution in our design. A design that consistently contains a clear message, because form communicates.
We develop corporate identities, websites, periodicals, brochures and packaging design. Sometimes as single items but often in the context of a housestyle or coherent campaign.

Opdrachtgevers / Clients KLM Engineering & Maintenance; KLM DCp; Blue Sky Group; Rijkswaterstaat; Gemeente Amsterdam; Gemeente Haarlemmermeer; GEM Saendelft beheer bv; GEM Vleuterweide; Necarbo; Pepscan Systems; Virtual Central Laboratory; Biomentor; SHL; MiQ; Key Automation; Dispro; Jungle Gym; Stichting Internet Domeinregistratie Nederland; Future Engineers; Van Luyken Communicatie; OCG, Luxottica; Nederlands Instituut voor Lastechniek.

G2K DESIGNERS

Adres / Address Van Diemenstraat 136, 1013 CN Amsterdam
Tel 020-423 31 12 **Fax** 020-423 31 13
Email amsterdam@g2k.nl **Website** www.g2k.nl

Adres 2 / Address 2 Hereplein 4, 9711 GA Groningen
Tel 050-589 14 44 **Fax** 050-589 14 55
Email groningen@g2k.nl **Website** www.g2k.nl

Directie / Management Alexander Bergher, Michael Klok, Anne Stienstra
Contactpersoon / Contact Amsterdam: Alexander Bergher, Anne Stienstra; Groningen: Michael Klok
Vaste medewerkers / Staff 25 **Opgericht / Founded** 1993

Opdrachtgevers / Clients Bizz Travel; Brocacef Holding nv; Conservatorium Groningen; Condor Post Production; Corus Perfo; Johan Cruijff; CSM nv; De Digitale Stad Amsterdam; EMI Music; Gemeente Groningen; GGZ Drenthe; Groninger Archieven; Hanzehogeschool Groningen; ING Bank; Intergamma bv; Luchtverkeersleiding Nederland; Martinair Holland nv; Martiniplaza; Nederlands Zuivelbureau; Skets; Van Wijnen Groep nv; VastNed Groep; Visa Card Services; Warner Music; Wolters-Noordhoff.

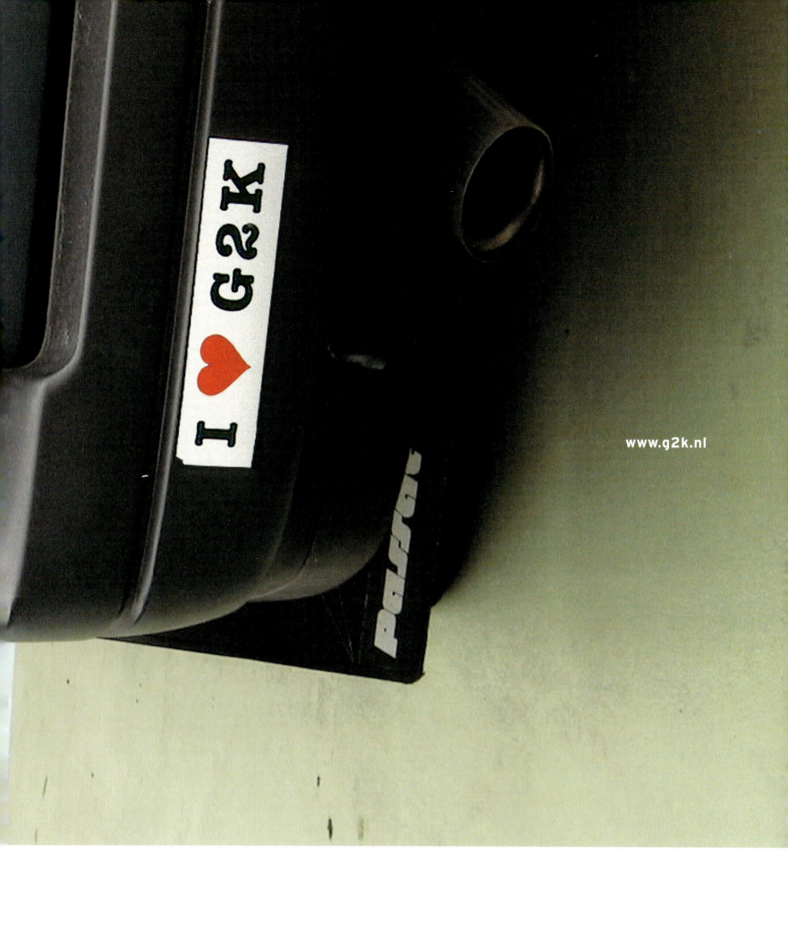

www.g2k.nl

71.500.

1990 – 2002

ARNO GEELS
Grafische en ruimtelijke vormgeving

Adres / Address Van Swindenstraat 12, 2562 RL Den Haag
Tel 070-363 87 80 **Fax** 070-356 28 06 **Mobile** 06-22 23 65 17
Email arno@grafiekas.nl

Directie / Management Arno Geels
Contactpersoon / Contact Arno Geels
Vaste medewerkers / Staff 1 **Opgericht / Founded** 1987

Profiel In de afgelopen 14 jaar heb ik met mijn dienstverlening een stabiele groep van grote, middelgrote tot gespecialiseerde en vaak kleine opdrachtgevers opgebouwd. Klanten die vooral zijn gesteld op mijn flexibele en directe werkwijze. Eén van de specialismen waar regelmatig door hen gebruik van wordt gemaakt is mijn vaardigheid in het ontwerpen en (laten) produceren van bijzondere uitgaven in zeer kleine oplagen. Al met al varieert mijn werk dus van ontwerpen voor een oplage van 1 tot 71.500.000.

Wat dat laatste betreft: het enige wat gedurende 12 jaar aan bovenstaand drukwerk is veranderd, zijn de tarieven (60, 70, 80c). Alleen door de komst van de euro in 2002 is deze alom bekende verhuiskaart in zijn huidige vorm aan zijn natuurlijke einde gekomen.

000 ex.

ADRESWIJZIGING	
Naam	Arno Geels
Straat en huisnummer	
Postcode en woonplaats	
Nieuw adres Ingangsdatum	1 september 1996
Straat en huisnummer	Van Swindenstraat 12
Postcode en woonplaats	2562 RL DEN HAAG
Aanvullende informatie	arno@grafiekas.nl
Postbusnummer Postcode en woonplaats van postbus	
Telefoon	070-3638780 Handtekening
Telefax	070-3562806

Form Follows Function? Vorm is de functie!

Profile As a graphic designer, over the past 14 years I have assembled a stable group of large, medium-sized and specialised clients. Customers who are attracted to my flexible and direct style of working.
One of my specialties, which clients often ask for, is the design and production of unusual limited-edition publications. My work ranges from editions with a circulation of 1 to 71,500,000.

As for the latter, all that was changed during its twelve years of production is the price - from 60 cent, to 70, to 80. The arrival of the euro in 2002 heralds the end of the change of address notification in its current familiar form.

Opdrachtgevers / Clients ATOS Beleidsadvies en -onderzoek; Bouwfonds Woningbouw; BP Energie Nederland BV; Brienen Holding (projectontwikkeling); FNV (Federatie Nederlandse Vakvereniging); HBKK (Haagse Beeldende Kunst & Kunstnijverheid); Ministerie van Financiën / Ministry of Finance; Museum voor Communicatie; Naktuinbouw (Netherlands Inspection Service for Horticulture); Partij van de Arbeid; PR Adviesbureau Hollander & Van der Mey; PTT Post; Vermeerderingstuinen Nederland; Stichting Weten (Wetenschap & Techniek).

1

2 3

4 5 6 7

BUREAU PIET GERARDS

Adres / Address Akerstraat 86, 6411 HC Heerlen
Tel 045-571 99 20 **Fax** 045-571 98 05
Email bureaupietgerards@planet.nl

Adres 2 / Address 2 Prinsengracht 409-F, 1016 HM Amsterdam
Tel 020-626 92 42

Directie / Management Piet Gerards
Contactpersoon / Contact Piet Gerards
Vaste medewerkers / Staff Ton van de Ven, Maud van Rossum, Maaike Klijn, Bianca Schreijen
Opgericht / Founded 1980

hoofdactiviteiten (Typo)grafisch ontwerp voor boeken, periodieken, huisstijlen en tentoonstellingen.

main activities (Typo)graphic design of books, periodicals, house styles and exhibitions.

1 Twee series postzegels / Two series of stamps, PTT Post (1999-2001)
2 Jaarverslag (voor-en achterkant) / Annual Report (cover and back), Mondriaan Stichting (2001)
3 Kunstcatalogus / Artbook, ABP (1999)
4 Architectuurboek / Architectural book, NAi publishers (2000)
5-6 Architectuurboeken / Architectural books, 010 publishers (2001)
7 Poëzie-bloemlezing / Anthology of poetry, Uitgeverij Plantage (1999)
8 Affiche / Poster, Huis Marseille (2001)

huis Marseille
stichting voor fotografie

28.04–26.08.2001

Axel Hütte 'Nachtstukken'

Dr. Erich Salomon in Hotel Kaiserhof, Berlijn, 1931

dinsdag–zondag, 11.00–17.00 uur

Keizersgracht 401

Amsterdam

t 020 5318989

www.huismarseille.nl

Dr. Erich Salomon, Premier Aristide Briand met zijn ministers Paul Reynaud, Champetier de Rives, Edouard Herriot en Léon Bérard, Parijs 1931 (coll. Berlinische Galerie)

1

2

MARJAN GERRITSE

Adres / Address Jacob Obrechtstraat 6, 1071 KL Amsterdam
Tel 020-638 59 42 **Fax** 020-620 43 40
Email marjgerr@euronet.nl

Opgericht / Founded 1981

Profiel Redactioneel en boekontwerp: boeken, brochures, jaarverslagen, tijdschriften en huisstijlen.
Specialiteit: het verwerken en toegankelijk maken van een complexe inhoud, het voeren van de beeldredactie en het verwerken van tekst tot een heldere en sprankelende typografie.

Profile Editorial and book design: books, brochures, company reports, magazines and housestyles.
Specialities: processing complex content and making it accessible to the reader, image editing and styling text with clear, lively typography.

1. Reeks studieboeken voor het Hoger Beroepsonderwijs Bouw, basisontwerp reeks en uitwerking omslag, Uitgeverij ThiemeMeulenhoff / Series of text-books for Building and Construction courses at Polytechnic Colleges, cover design, ThiemeMeulenhoff Publishers
2, 3 Van Dale idioomwoordenboek, verklaring en herkomst van uitdrukkingen en gezegden, ontwerp omslag, binnenwerk en art-direction illustraties, kleurillustraties Valentine Edelmann, zwartwitillustraties Marijke Apeldoorn, Uitgeverij Van Dale Lexicografie / Van Dale Idiomatic Dictionary, book design and art direction illustrations, commissioning colour illustrations by Valentine Edelmann, black-and-white illustrations by Marijke Apeldoorn, Van Dale Lexicografie Publishers
4 Winkler Prins medische Encyclopedie, ontwerp omslag, Uitgeverij Elsevier / Medical Encyclopaedia, cover design, Elsevier Publishers

1

2

BUREAU VAN GERVEN GRAFISCH ONTWERPERS

Adres / Address Kasteel d'Erp, Baron van Erplaan 1, 5991 BM Baarlo
Postadres / Postal address Postbus 8342, 5990 AA Baarlo
Tel 077-477 17 71 **Fax** 077-477 21 22
Email info@vangerven.nl **Website** www.vangerven.nl

Directie / Management Huub & Jacqueline van Gerven
Contactpersoon / Contact Huub van Gerven, Marloes Beurskens
Vaste medewerkers / Staff 7 **Opgericht / Founded** 1979

Bedrijfsprofiel Bureau van Gerven bestaat uit 7 medewerkers die ieder in hun eigen specialisme ontwerpen en vormgeven voor een gevarieerd samengesteld opdrachtenpakket in voornamelijk business-to-businesscommunicatie. In een historische omgeving zoeken zij eigentijdse en creatieve oplossingen.

Agency profile All seven members of the Bureau van Gerven team contribute an individual speciality to the design of a highly diverse portfolio of projects in mainly business-to-business communication. Working in historical surroundings, they provide contemporary, creative solutions to communication and graphic design problems.

Opdrachtgevers / Clients ANDI Drukwerkindustrie; Arkwright Europe BV; Museum van Bommel van Dam; Kunsthandel Pieter Breughel; Crensen Electro Industrie; Dreieck GmbH Design in Glas; Gemeente / city of Venlo; Heijmans NV; Hölscher RTV; IAC International Art Center; Océ Technologies; Orbis medisch en zorgconcern; Provincie Limburg.

1 Mars jaarkalender - 2001, ANDI Drukwerkindustrie / Mars calendar - 2001, ANDI Printing Industries
2 IAC Offset kalender - 2001, IAC International Art Center / IAC Offset calendar - 2001, IAC International Art Center
3 Limburgse Musea, cassette met ansichtkaarten - 2000, Provincie Limburg / Museums of Limburg, cassette with postcards - 2000, Province of Limburg
4 Boek, 'Jan Heijmans' - 2001, Heijmans NV / Book, 'Jan Heijmans' - 2001, Heijmans NV
5 'Shapla', cassette met boek en gelukshanger - 2000, IAC Uitgeverij de Raay / 'Shapla', cassette with book and lucky chain - 2000, IAC Publishing de Raay

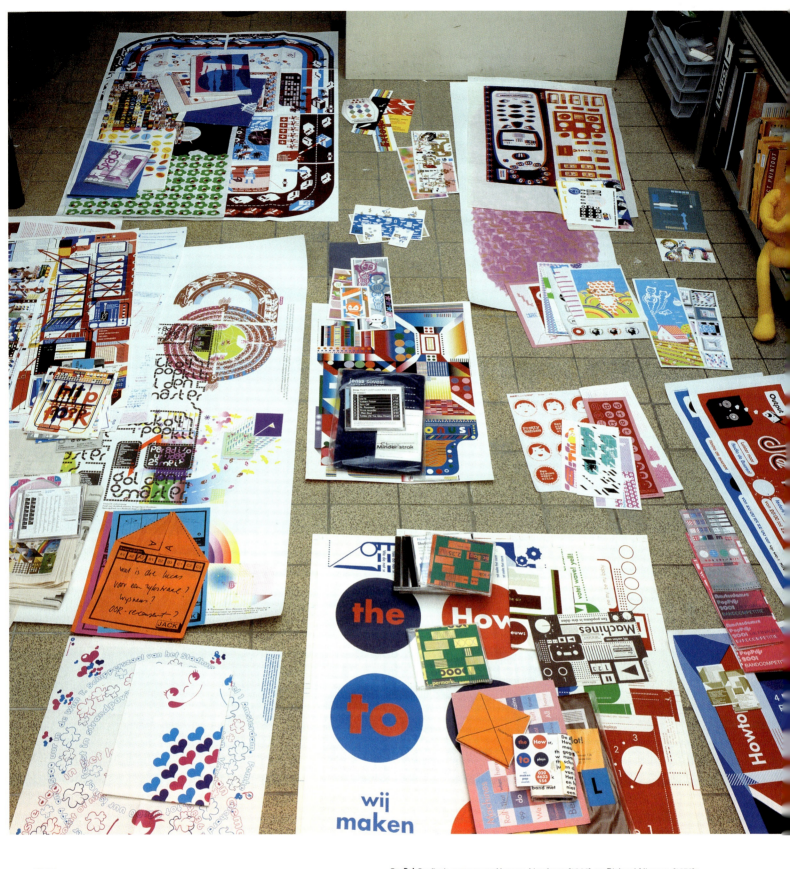

GM

Adres / Address Weesperzijde 98-BG, 1091 EL Amsterdam
Postadres / Postal address Weesperzijde 98 BG, 1091 EL Amsterdam
Tel 020-663 33 23 **Fax** 020-663 32 50
Email info@goldenmasters.nl **Website** www.goldenmasters.nl

Profiel Grafisch ontwerpers Harmen Liemburg (1966) en Richard Niessen (1972): 'Sinds onze ontmoeting op de Rietveld eindexamen-expositie in 1998 zijn we langzaam maar zeker een team geworden. Na enkele jaren werkruimte gedeeld te hebben met andere ontwerpers, zijn we in voorjaar 2001 samen gaan werken als 'GM'. We delen een verregaande belangstelling voor drukwerk, muziek en de combinatie van beiden. Samen proberen we manieren te ontdekken waarop de inhoud van een ontwerp-opdracht zijn eigen vorm kan genereren (we noemen dat 'machines'). We proberen gelaagd, doch helder werk te maken dat z'n geheimen niet direct prijsgeeft en z'n fascinerende kwaliteiten ook ná lezing van de 'boodschap' behoudt. Naast het werken voor verschillende opdrachtgevers doen we veel zelf geïnitieerde projecten als 'JACK', die steeds aanleiding zijn voor het maken van drukwerkexperimenten. Hoewel we voornamelijk werken met de computer, maken we graag vuile handen in onze zeefdrukwerkplaats.'

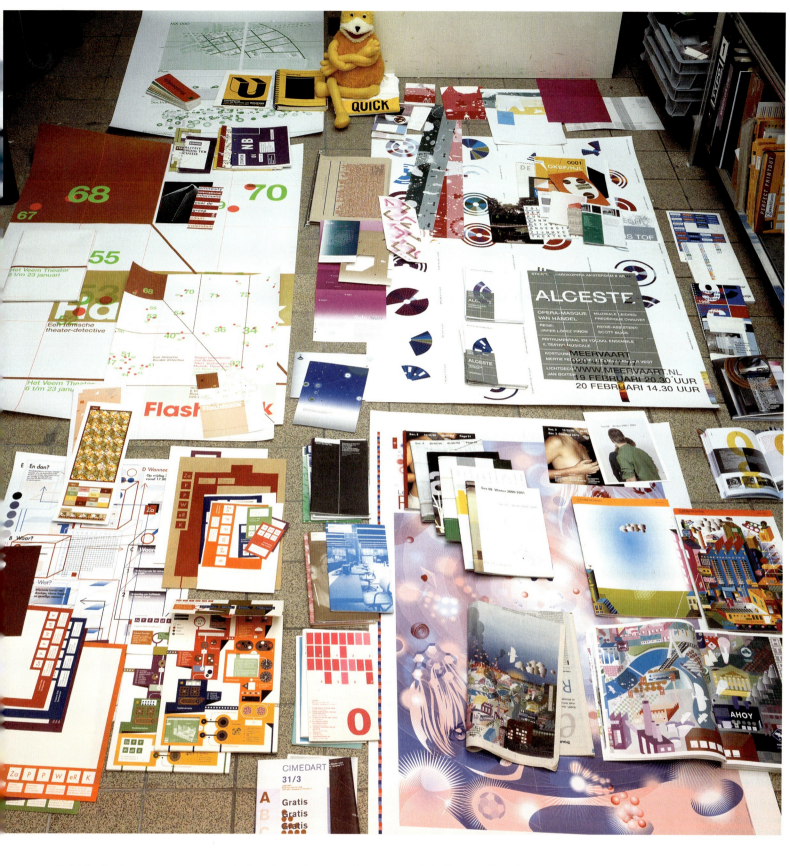

Profile Graphic designers Harmen Liemburg (1966) and Richard Niessen (1972): 'Since we first met at the Rietveld graduation exhibition in 1998, we have gradually developed into a team. After sharing a workspace with other designers for several years, we started working together as 'GM' in spring 2001. We share a deep interest in printed matter, music and the combination of these two elements. Together we try to find ways to enable the content of a design-assignment to generate its own form (we call it 'machines'). We try to produce multi-layered yet clear work that keeps its captivating qualities even after the 'message' is read. Besides working various clients, we do numerous uncommissioned projects like our multi-disciplinary series 'JACK', that generates a constant tsunami of printing experiments. Although the computer is our main tool, we love getting our hands dirty in the silkscreen workshop.'

Opdrachtgevers / Clients Academie van Bouwkunst Amsterdam; BIS Publishers; BNO; Donemus; Jacob de Baan; KPN Telecom; Pretty Babies; PTT Post; Stichting Barokopera Amsterdam; ZaPPWeRK; Stedelijk Museum Het Domein; Frame Publishers

Belangrijkste zelf geïnitieerde projecten / Main self commissioned projects JACK (www.jackprojects.nl); Howtoplays (come.to/howtoplays); Sec. (redactie en vormgeving / editing and design. Sec.1-6 met / with Yolanda Huntelaar en / and Thomas Buxó, Sec.7 & 8: met / with Yolanda Huntelaar en / and Roos Klap).

Fotografie / Photography Johannes Schwartz

Juresta®

1

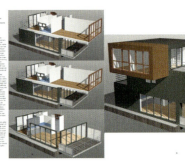

2

3 4 5

GREET

Adres / Address Binnen Dommersstraat 3, 1013 HK Amsterdam
Tel 020-428 20 85 **Fax** 020-428 52 30 **Mobile** 06-55 89 45 88
Email greet@xs4all.nl **Website** www.greet.nl

Contactpersoon / Contact Greet Egbers
Vaste medewerkers / Staff 1 **Opgericht / Founded** 1999

Opdrachtgevers / Clients Beaumont communicatie; EPN educative uitgeverij; Fonds voor Amateurkunst; Gemeente Almere; Juresta juridische advisering; KPN telecom; Olympisch Stadion; PTT Post; VPRO Televisie; e.a.

1 Logo, corporate identity + magazine, Juresta, juridische advisering / legal advice
2 Boek / Book + cd, 'Gewild Wonen', Gemeente Almere
3 Corporate identity, Paol Fotografie
4 Corporate identity, Groep Communicatie
5-10 Illustraties 'feestbeesten' / Party animal illustrations
6 Poster 'Colorbites Now!' Lezingen over en voor beeldmakers / Poster for 'Colorbites Now!' lectures on and for image makers
7 Poster, 'Jacky O' t.g.v. / for JACK04 in Paradiso
8 Poster, Grachtenfestival Amsterdam
9 Poster t.g.v. / for opening, Olympisch Stadion
11 Schoolboekenlijn voor educatieve uitgeverij EPN / School textbooks for EPN educational publishers
12 Postzegels / Stamps, 'DOE MAAR', PTT Post
13 Cover VPRO-gids / VPRO tv guide cover
14 Logo 'Intro' voor KPN i.s.m. 180 / 'Intro' logo for KPN with 180
15 Corporate identity, Fonds voor Amateurkunst
16 Sextet, eigen uitgave i.s.m. Ine Reijnen. Nu te bestellen!! / Sextet, independent publication with Ine Reijnen. Order now!! www.sextet.nl

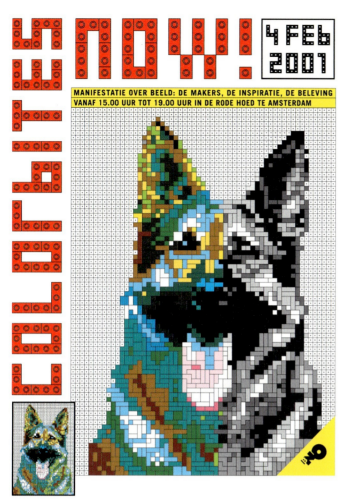

6

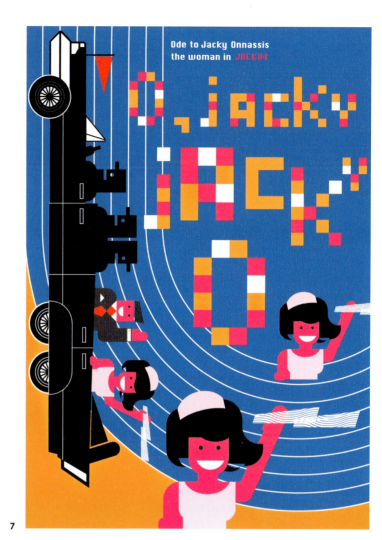

7

8

9

11

12

13

14

15

16

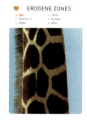
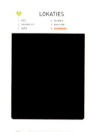

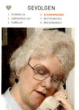
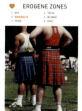

GRONINGER ONTWERPERS
Bureau voor visuele communicatie

Adres / Address Lage der A 33, 9718 BL Groningen
Tel 050-311 26 44 **Fax** 050-318 22 94
Email contact@groningerontwerpers.nl **Website** www.GroningerOntwerpers.nl

Directie / Management Gerard Jan van Leeuwen, Bert Viel
Contactpersoon / Contact Diana Bont
Vaste medewerkers / Staff 5 **Opgericht / Founded** 1995

OPDRACHTGEVERS / CLIENTS
PROVINCIE GRONINGEN ~ GEMEENTE GRONINGEN; DIENST RO/EZ, DIENST OCSW ~ GEMEENTE ZUIDHORN ~ GEMEENTE KAMPEN ~ NIJESTEE GRONINGEN ~ DOMEIN WOONDIENSTEN GRONINGEN ~ LIEVENDEKEY ~ WOONNETWERK-NOORD ~ PENTASCOPE AMERSFOORT ~ BEAUTY SAUNA PEIZE ~ BAKKERGROEP GRONINGEN ~ OPTIEK MAGNIFIEK GRONINGEN ~ TOP TRADE MATCHING GRONINGEN ~ WILHELMINA ZIEKENHUIS ASSEN ~ LDC LEEUWARDEN ~ GALERIE HOOGENBOSCH GORREDIJK ~ MEUBELFABRIEK VAN BENNEKOM STADSKANAAL ~

DEGROOT ONTWERPERS
Design Studio

Adres / Address Lucasbolwerk 18, 3512 EH Utrecht
Tel 030-231 41 55 **Fax** 030-231 47 55 **Mobile** 06-53 30 69 23
Email dgo@wxs.nl **Website** www.dgo.nl

Directie / Management Bart de Groot
Contactpersoon / Contact Bart de Groot, Ronald van Spanjen
Vaste medewerkers / Staff 6 **Opgericht / Founded** 1978

Profile We have more than 20 years' experience in producing quality designs for clients operating in a variety of fields. Over the years our services have expanded, but one thing remains unchanged. Today, as ever, enthusiasm drives our creativity.
Besides responding to clients' demands, we like to initiate projects as well. This flexible attitude also helps us to be innovative in our approach to challenging assignments.
To us, it's not simply about meeting tight deadlines; it's about finding fresh, resourceful ways of communicating our clients' wishes.

1 How do you make a book about the environment reflect its contents? Make it grow? 'Nederland Natúúrlijk!' does if you sprinkle its unique cover with water!
2 We may be a small company, but that has never put us off a challenge. Up against both time (9 days) and stiff competition (5 big name rivals) we won the contest to design the EURO 2000 logo unanimously.

3 We love to experiment with new materials. In this instance we found an ingenious way of using Hi-Lite, a thin, metal-coated plastic, for both the cover and spine of Letts' diaries.

4 Ingres asked us for a visual aid to illustrate how a relational database and its applications fit together. Our design? A transparent 3D jigsaw that can be used for overhead presentations as well. The result? Ingres sales personnel complimented by their clients for the clarity of their explanations.

5 To achieve cost-effectiveness without compromising quality, the EU puts all contracts out to tender. So far we have won three bids to design, print and distribute documents for large multilingual projects covering Transport, Forests and Biodiversity.

6 The leading Dutch PR company, Winkelman en van Hessen, is one of our most important business associates. We have contributed to a number of its projects including those for Artoteek Den Haag, SHAPE (6a), the Dutch Ministry of Home Affairs' Electronic ID system called loketaanhuis.nl (6b), and, of course, EURO 2000.

7 Launching a new merger is as challenging as establishing a start-up company. To give the kick-off celebrations that marked the fusion of Unilever and Bestfoods the right feel, Signum Niehe Events asked us for a suitably festive culinary image.

8 KLM, Greenpeace, NCM, De Goudse and the Dutch Ministry of Justice (8a) are just a few of its clients that Van Lindonk Special Projects has asked us to produce designs for. This inspiring business associate also uses our services for its own PINC conferences (8b), which are steadily growing in renown.

6a

6b

7

8a

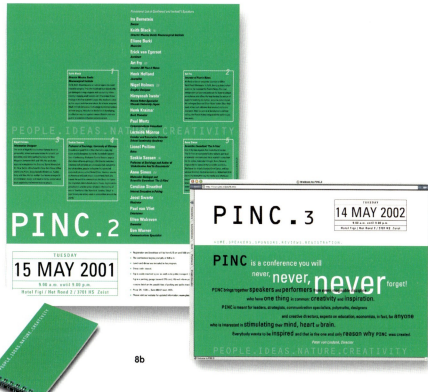

8b

hansom

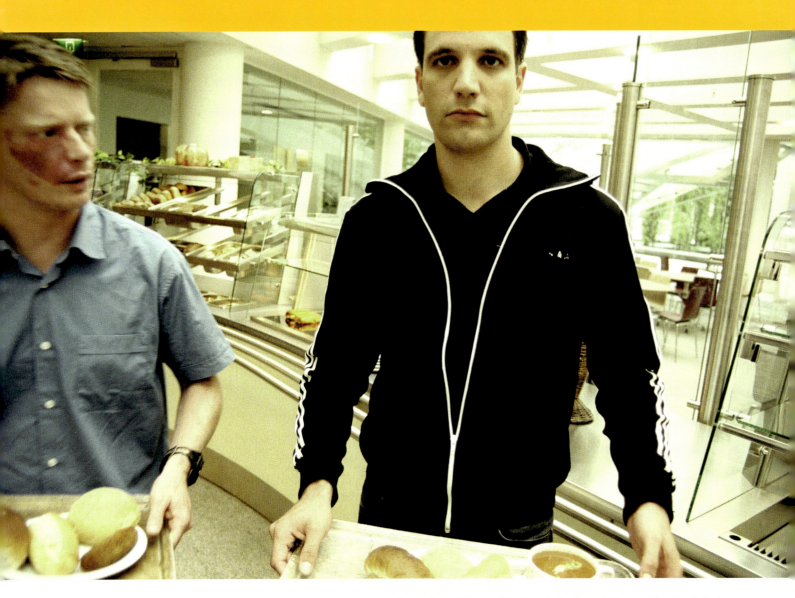

HANSOM

Adres / Address Hoogte Kadijk 143-F7, 1018 BH Amsterdam
Tel 020-421 34 04 **Fax** 020-620 88 89
Email info@hansom.nl **Website** www.hansom.nl

Contactpersoon / Contact Erik olde Hanhof, Arjan Hilgersom
Vaste medewerkers / Staff 3 **Opgericht / Founded** 1994

Zien is geloven Het is een cliché en zoals alle clichés: het is waar. Niet alleen in de zin van 'ik geloof het als ik het zie' maar ook - en dat is nog belangrijker - als 'wat ik geloof, beïnvloedt wat ik zie en hoe ik het zie'.
Bij Hansom kijken we juist daar waar velen niet naar kijken. Neem bijvoorbeeld [2 + 12]: een serie foto's die een scheepsromp, ongebruikte kranen, pakhuizen en een lege parkeerplaats laat zien. Deze foto's gebruikten we in een rapport over de Rotterdamse havens. De dynamiek van deze omgeving wordt overgelaten aan de fantasie van de kijker. In elke nieuwe opdracht zien we kans om op een andere manier naar dingen te kijken. We kijken mee met onze klant. Dat is ons startpunt. Daarna dagen we onszelf uit om dingen op een andere manier te zien. Want zelfs een bal verandert, afhankelijk van hoe je er naar kijkt.

1
Een logo is als een silhouet. Het vertegenwoordigt het profiel van een organisatie in de breedste zin van het woord.

A logo is like a silhouette painting. It represents a company's profile in the starkest terms.

2 + 12
Zie de introductie hieronder. *See introduction below.*

3 + 15
Een boekje voor tieners en leraren over mobiele telefonie, een coproductie van Libertel en Zorn Uitgeverij. Hansom verzorgde het ontwerp, de artdirectie, foto's en illustraties: de weelde van artistieke vrijheid.

A booklet for teenagers & teachers featuring mobile telephony, co-produced by Libertel and Zorn uitgeverij. Hansom design, art direction, illustration: the bounty of artistic freedom.

4
Er is geen betere manier om de fantasie te prikkelen dan te spelen. Hansom maakte zijn eigen kwartetspel, als speelse zelfpromotie. De spelende mens regeert!

There's no better way to arouse the imagination than to play. Hansom produced its own version of the card game, Kwartet, as playful self-promotion. He who plays, rules!

5 + 13
De case in het kort: informatie tot leven brengen door middel van design. Design Matters (gemaakt voor de BNO) laat de resultaten zien van een KPMG-rapport over de economische voordelen van grafisch ontwerp.

Case in point: bringing information to life by design. Produced for the BNO, Design Matters features the results of a KPMG report on the economic advantages of graphic design.

7
Lesmateriaal voor het basisonderwijs, gemaakt voor Unicef: wat een foto-archief!

Primary school teaching materials produced for Unicef: what a photo archive!

6 + 9
Sterke redactionele inhoud en humor waren de inspiratiebronnen voor deze levendige zomeragenda 'Hello Holiday!', gemaakt voor Uitgeverij Malmberg.

Strong editorial content and good humor inspired this lively summertime agenda, Hello holiday!, produced for Uitgeverij Malmberg.

8
Personeelsblad voor AKN, ontworpen als een hebbeding.

Personnel magazine for AKN, designed as a 'must have'.

Seeing is believing It's a cliche and like all cliches, it's true. Not only in the sense 'I'll believe it when I see it' but - and this is important - as in 'What I believe affects what I see and how I see it'.

At Hansom, we habitually look where others are disinclined to. Take for example [2 + 12]: a series of photographs depicting a naked hull, idle cranes, a dockyard and a vacant parking lot is used to illustrate a report featuring Rotterdam Harbor. The dynamism of the place is left to the viewer's imagination.

With every new assignment, we welcome the opportunity to look at things in a new way. We follow our client's gaze. That's our starting point. Then we challenge ourselves to see things differently. Even the appearance of a ball will change, depending on how you look at it.

10
Jaarverslag 2000 Stichting Pensioenfonds Hoogovens. Waarde is een relatief begrip. Hier verbeeld door een oprechte 'snowglobe'-verzamelaar.

Stichting Pensioenfonds Hoogovens Annual Report 2000. Value is a relative concept. Shown here: a bona fide snowglobe collector.

11
Geïnspireerd door de taal van transport. Deltametropool-brochure gemaakt voor Permei.

Stirred by the vernacular of transport. Deltametropool brochure produced for Permei.

12

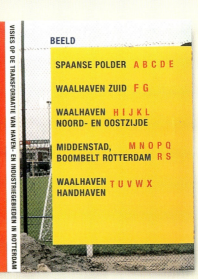

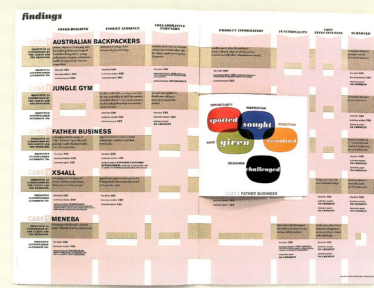

150 jaar Publieke Werken, gemaakt voor de Gemeente Amsterdam. Saillant detail: het stramien is opgebouwd uit precies 150 eenheden.

150 Years of Public Work, for the City of Amsterdam. Covert fact: the layout consists of precisely 150 parts.

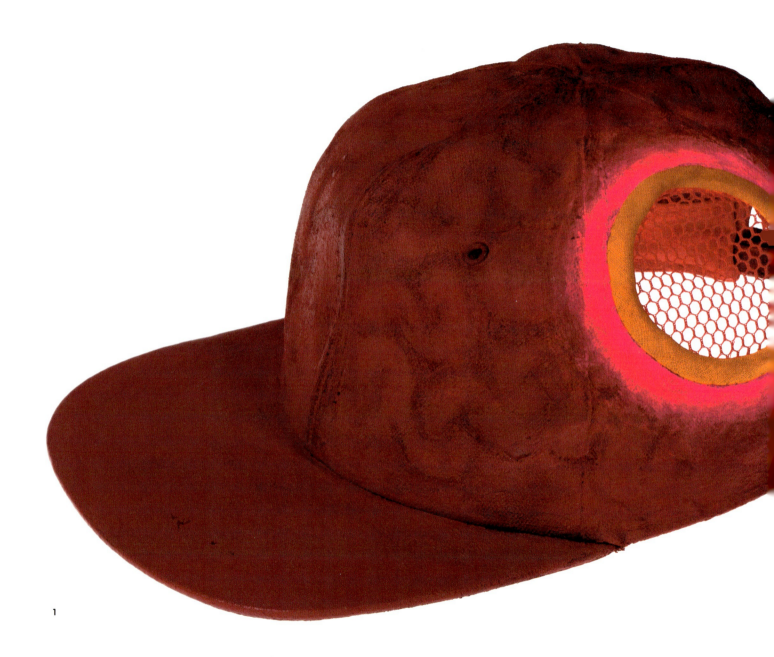

1

MIRJAM VAN DEN HASPEL

Adres / Address Rietkraag 11, 3121 TC Schiedam
Tel 010-471 88 68 **Fax** 010-471 14 71
Email blindspot@hetnet.nl

Opgericht / Founded 1994

Profiel Sterk in concepten.

Profile Catching Concepts.

1 Onder het label 'Blind Spot, Concept / Control' wordt momenteel een reeks irreële objecten uitgebracht. Deze reeks zal figureren in het toekomstige 'Blind Spot', een uitgave over het proces van concepten genereren / The label 'Blind Spot, Concept / Control' is now generating a series of non-realistic art objects as inspiration for realistic, strong communication concepts. A creative process highlighted in 'Blind Spot', a publication in development.

HEFT.
ontwerp en advies

Adres / Address Tussen de Bogen 26, 1013 JB Amsterdam
Postadres / Postal address Postbus 14565, 1001 LB Amsterdam
Tel 020-422 83 30 **Fax** 020-422 83 44
Email heft@ontwerpt.nl **Website** www.heft.nl

Directie / Management André van Dijk, Johan Wiericx
Vaste medewerkers / Staff 3 **Opgericht / Founded** 1996

HEFT is een ontwerpbureau voor grafische en interactieve vormgeving: visuele dienstverleners met een eigen gezicht. HEFT ontwerpt huisstijlen, internetsites, brochures, affiches, jaarverslagen, boeken, magazines, verpakkingen en interieurs.

HEFT is a design agency specialised in graphic and interactive design: visual services suppliers with a unique vision. HEFT designs corporate identity, Internet sites, brochures, posters, annual reports, books, magazines, packaging and interiors.

HEFT werkt voor / works for Proost en Brandt; Koninklijke Nederlandse Hockey Bond; Theater Instituut Nederland; Leomil Europe; Scripta Media; Een Geheel; Manta Ray; Koninklijke Nederlandse Baseball en Softball Bond; Pin Point Media; Trefpunt; Ministerie van Justitie; Flevodruk; Brouwer Media; ISIT; Publiek Domein.

1

 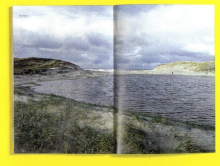 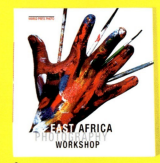

2 3

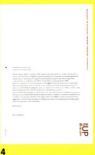 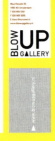

4

5 6 7

HEIJDENS KARWEI

Adres / Address Leidsestraat 74-B, 1017 PD Amsterdam
Tel 020-616 25 10 **Fax** 020-616 25 20 **Mobile** 06-22 50 50 60
Email info@heijdenskarwei.com **Website** www.heijdenskarwei.com

Directie / Management Teun van der Heijden
Contactpersoon / Contact Teun van der Heijden, Angelique van Beuzekom
Vaste medewerkers / Staff 8 **Opgericht / Founded** 1993
Samenwerking met / Collaboration with Neonis

Lidmaatschap / Membership BNO, ADCN

Opdrachtgevers / Clients Amnesty International; Centrum voor hedendaagse kunst De Appel; Blow-Up Gallery; Citaat; Voedingsinstituut Dúnamis; Elemans Postma van den Hork architecten; Elsevier Uitgeverij; Fokker Space; P. Kraan corporate engineers; Latin Dance Beats Festival; Nuclear Fields; Oye Listen; Sdu Uitgeverij; Straathof Makelaardij; Svedex; World Press Photo.

Prijzen / Awards Sappi 'Ideas that matter' award 2000, Red dot award 2001

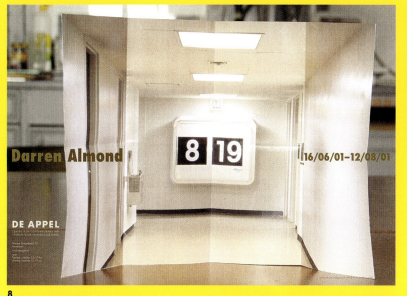

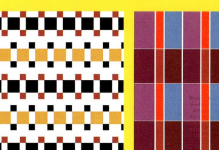
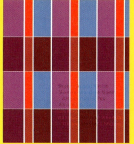
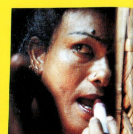
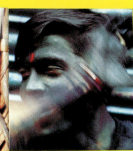

1. 'U man write' campagne voor Amnesty International, 2000 / 'U man write', Amnesty International campaign, 2000
2. Boek 'Parels van vernieuwend waterbeheer' voor Citaat, 2000 / Book, 'Parels van vernieuwend waterbeheer' for Citaat, 2000
3. Boek 'East Africa Photography Workshop' voor World Press Photo, 1999 / Book, 'East Africa Photography Workshop' for World Press Photo, 1999
4. Huisstijl en website voor Blow-Up Gallery, 2001 / Housestyle and website for Blow-Up Gallery, 2001
5. Huisstijl Straathof Makelaardij, 2000 / Straathof Makelaardij housestyle, 2000
6. Huisstijl Elemans Postma van den Hork architecten, 2000 / Elemans Postma van den Hork architects, housestyle, 2000
7. Website, P. Kraan corporate engineers, 2001
8, 9 Uitnodigingen voor Centrum voor hedendaagse kunst De Appel, 2001 / Invitations for De Appel contemporary art centre, 2001
10. Kwartaalblad 'Amnesty.nl' voor Amnesty International, 2001 / 'Amnesty.nl' quarterly for Amnesty International, 2001
11. Catalogus voor World Press Photo Joop Swart Masterclass, 2000 / World Press Photo catalogue, Joop Swart Masterclass, 2000
12. Spreads, Oye Listen, 2001
13. Affiche en programmaboekje voor Latin Dance Beats festival, 2001 / Poster and programme for Latin Dance Beats festival, 2001
14. Nieuwsbrief voor World Press Photo, 2000 / World Press Photo newsletter, 2000
15. Box met fotoboeken 'Pleasure of Life' voor World Press Photo, 2001 / 'Pleasure of Life', box of photo books for World Press Photo, 2001

1

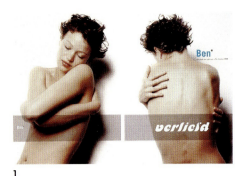

2

ERIC HESEN
Eric Hesen Grafisch Ontwerp

Adres / Address Weteringschans 207-A, 1017 XG Amsterdam
Tel 020-423 26 01 **Fax** 020-423 26 02 **Mobile** 06-24 60 87 74
Email ehesen@euronet.nl

Directie / Management Eric Hesen
Contactpersoon / Contact Eric Hesen
Vaste medewerkers / Staff 1 **Opgericht / Founded** 1996

Opdrachtgevers / Clients Ben; De Werkvloer; Nike Europe; Project X; Volkswagen; Getronics; Lowe Lintas; HIP; Witman Kleipool; Scaramea; Team Alert; Spork; ZOO productie.

1 Ben blad, i.s.m. Jan Paul Tjen A Kwoei / Ben magazine, co-designed with Jan Paul Tjen A Kwoei
2 Logo's / Logos
3 HIP, identiteitscampagne voor kapsalon / HIP, visual identity for hairdressing salon
4 Nike Europe, postercampagne voor Nike-sponsored teams / Nike Europe, poster campaign for Nike sponsored teams
5 Nike Europe, postercampagne voor snowboard event 'Banked Series' / Nike Europe, Poster campaign for 'Banked Series' snowboard event
6 Nike Europe, inkoopbrochure / Nike Europe, Sell-in tool
7 Advance Interactive, huisstijl / Advance Interactive, Stationary
8 Nike Europe, Nike Park speelkaarten / Nike Europe, Nike Park game cards

3

4

5

6

 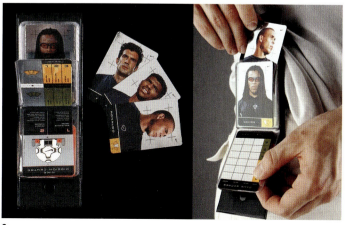

7

8

DE HEUS & WORRELL
Communicatie ontwerp

Adres / Address Kloosterstraat 16, 1411 RT Naarden-Vesting
Postadres / Postal address Postbus 5028, 1410 AA Naarden
Tel 035-694 87 59 **Fax** 035-694 16 90
Email hwdesign@writeme.com **Website** www.hwdesign.nl

Opgericht / Founded 1979
Samenwerking met / Collaboration with de schrijverij

Wij willen graag werken voor organisaties en ondernemingen die de tijd verstaan. Die willen communiceren zonder vooroordelen. Die hun hoofd boven het maaiveld durven steken. Organisaties die het spel even belangrijk vinden als de te winnen knikkers. Voor hen zijn we sparring partners; een klankbord voor communicatie volgens de menselijke maat.

We work for organisations and businesses that understand the age in which we live. That want to communicate without prejudging. That have the courage to stand out from the crowd. Organisations for whom the game is as important as winning. We enjoy being their sparring partner. A sounding board for communication with human proportions.

1 In front of the studio Ineke Worrell & André de Heus

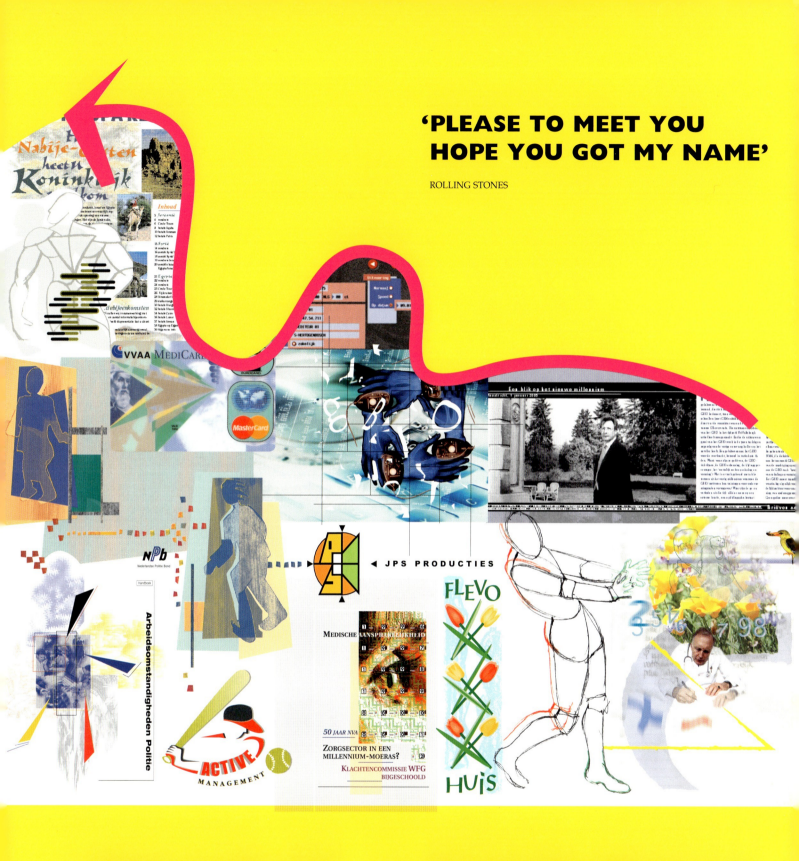

'PLEASE TO MEET YOU HOPE YOU GOT MY NAME'

ROLLING STONES

MARCEL VAN DER HEYDEN
Buro voor vormgeving

Adres / Address Tempsplein 31, 6411 ET Heerlen
Postadres / Postal address Postbus 289, 6400 AG Heerlen
Tel 045-574 12 03 **Fax** 045-571 30 07
Email vorm@vanderheyden.nl **Website** www.vanderheyden.nl

Directie / Management Marcel van der Heyden, Yolanda Clever
Contactpersoon / Contact Denise Steffers
Vaste medewerkers / Staff 5 **Opgericht / Founded** 1986

Bedrijfsprofiel Buro voor Vormgeving Marcel van der Heyden bv is een bureau met 15 jaar ervaring in het ontwikkelen, vormgeven en produceren van creatieve oplossingen voor diverse presentatie- en communicatiemiddelen zoals affiches, brochures, huisstijlen, internetsites en boeken. In nauw overleg met de opdrachtgevers ontstaan heldere en verzorgde producten met veel aandacht voor het persoonlijke karakter van iedere afzonderlijke opdracht.

Agency profile Buro voor Vormgeving Marcel van der Heyden bv is an agency with fifteen years experience in developing, designing and producing creative solutions for various presentation and communications media, such as posters, brochures, housestyles, Internet sites and books. Clear and polished products are produced in close consultation with the client, paying particular attention to the personal character of each individual assignment.

Opdrachtgevers / Clients Het Vervolg; Opera Zuid; Theater aan het Vrijthoff; Euregio Dans; Museum Het Domein Sittard; Wolters Noordhoff bv; Cultura Nova; DSM; Parkstad Limburg bibliotheken / libraries; het Vitruvianum; EuREGIONALE 2008; Limburg Wide Web Award; Expertisecentrum ICT; LIOF; Gemeente Heerlen; Open Universiteit Nederland; L1 Radio-TV.

Op deze pagina's is werk te zien van / These pages feature work for Het Vervolg; Opera Zuid; Theater aan het Vrijthof; Euregio Dans; Museum Het Domein Sittard; Wolters Noordhoff bv en Cultura Nova met beeldmateriaal van / with artwork by Carry Gizberts, Jose Luis Izquierdo, Heli Rekula, Riff Raff, Simone Golob, Oliver Schutt en Arnaud Nilwik.

Belastingdienst • De Bezige Bij • Financieel Expertise Centrum • GAK Nederland BV • Gottmer Uitgevers Groep BV • Provincie Utrecht • PTT Post

○ Magazine **Vice Versa**
SNV Nederlandse ontwikkelingsorganisatie

○ Krant / *newspaper* **The Intruder** **Incentive Program 2001**
PTT Post International

○ Boekomslag / *bookcover* **Het mysterie van het lichaam**
Uitgeverij de Bezige Bij

○ Boekomslag / *bookcover* **Siegfried**
Uitgeverij de Bezige Bij

○ Boekomslag / *bookcover* **De Schrijver, een roman**
Uitgeverij de Bezige Bij

○ Doos / *box* **China** **Incentive Program 2000**
PTT Post International

○ Annual report **Jaarverslag 1999**
RDW Centrum voor voertuigtechniek en informatie

HOLLANDS LOF ONTWERPERS

Adres / **Address** Rozenstraat 1, 2011 LS Haarlem
Tel 023-534 59 59 **Fax** 023-534 52 21 **Mobile** 06-51 18 42 30
Email ontwerpers@hollands-lof.nl **Website** www.hollands-lof.nl

Directie / Management Michel van Ruyven, Roel Timp
Vaste medewerkers / Staff 5 **Opgericht / Founded** 1995

Profiel De ontwerpers van Hollands Lof zijn professionals in grafische en ruimtelijke vormgeving. Wij verzorgen het gehele vormgevingstraject, vanaf het eerste ontwerpadvies tot en met de controle van de uitvoering. We hebben ruime ervaring met het slagvaardig en onomwonden afwikkelen van kortlopende opdrachten. Ook zeer omvangrijke projecten - waarbij een meer analystische benadering vereist is - zijn bij ons in goede handen. In nauwe samenwerking met de opdrachtgever adviseren wij bijvoorbeeld bij de ontwikkeling van vormgevingsbeleid of een nieuwe huisstijl.

Profile When it comes to graphic and spatial design, the staff at Hollands Lof are professionals, providing a complete design package: from the initial design advice to the final check on implementation. We have considerable experience in decisive and straightforward development of short-term assignments. Large projects - entailing a more analytic approach - are also in good hands at Hollands Lof. We offer advice in close cooperation with clients on decisions such as the development of a design policy or a new housestyle.

• RDW Centrum voor voertuigtechniek en informatie • Rijkswaterstaat • SNV Nederlandse ontwikkelingsorganisatie • TNT Nederland BV •

HOLLANDSE MEESTERS
grafisch ontwerpers

Adres / Address Keizerstraat 33, 3512 EA Utrecht
Tel 030-232 17 00 **Fax** 030-232 17 01
Email studio@hollandsemeesters.nl **Website** www.hollandsemeesters.nl

Directie / Management Mireille Duiven, Ingeborg Kos
Contactpersoon / Contact Mireille Duiven, Ingeborg Kos
Vaste medewerkers / Staff 2 **Opgericht / Founded** 1995

Opdrachtgevers / Clients Duurzaam Huis Leidsche Rijn; Bureau voor Educatieve Ontwerpen; Centrum Amateurkunst Flevoland; Cinabelle; Defacto; Flevolands Bureau voor Toerisme; Gemeente Almere; Gemeente Utrecht; Interimair; Kenniscentrum Utrecht; Marketwing; Railverkeersleiding; Samas-Groep; Sherpa; Stadsdeel Amsterdam-Noord; Symphony Thomas; SPD Utrecht; Topselect; Trans-for-Motion; Transmissie; Van Harte & Lingsma; Vereniging Gehandicaptenzorg Nederland; Werkplan Adviesgroep; Wijk in Bedrijf Utrecht; Wijkconsulenten Ondernemerschap Amsterdam.

1. Jaarverslag voor Stivoro, 2000 / Stivoro annual report, 2000
2. Verhuisbericht voor Stivoro, 2000 / Change of address card for Stivoro, 2000
3. Logo voor Defacto, voorheen Stivoro, 2000 / Logo for Defacto, formerly Stivoro, 2000
4. Logo voor Roken en de werkplek, een project van Stivoro, 2000 / Logo for Smoking and the Workplace, a Stivoro project, 2000
5. Omslagmap voor Topselect, 2001 / Cover for Topselect, 2001
6. Freecard voor 'Doe het' campagne voor Topselect, 2001 / Free publicity card for Topselect's 'Do it' campaign, 2001

15

16

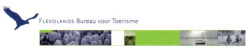
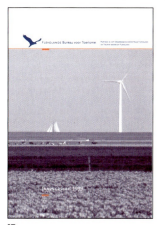
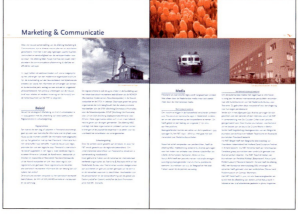
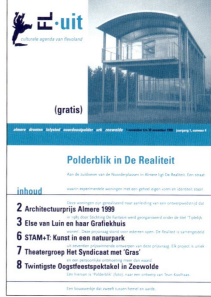

17

18

14

19

7 Sticker voor briefpapier Cinabelle, 2001 / Sticker for Cinabelle stationary, 2001
8 Logo voor Transmissie, 2001 / Logo for Transmissie, 2001
9 Cd-rom verpakking voor Door - Leren voor duurzaamheid, 2001 / CD-rom package for Door - Global education, 2001
10 Logo, rapportkaft en briefpapier voor Trans- for-Motion, 2001 / Logo, report cover and letterhead for Trans for Motion, 2001
11 Envelopsticker en visitekaartje voor Centrum Amateurkunst Flevoland, 2001 / Envelope sticker and business card for Centre for Amateur Arts Flevoland, 2001
12 Corporate brochure voor Werkplan Adviesgroep, 2001 / Corporate brochure for Werkplan Advisors, 2001
13 Affiche voor Wijkconsulenten Ondernemerschap Amsterdam, 2000 / Poster for Community Business Consultants Amsterdam, 2000
14 Jaarverslag voor Wijk in Bedrijf Utrecht, 2001 / Community in Business Utrecht annual report, 2001
15 Affiches voor campagne Compostbakken voor Stadsdeel Amsterdam-Noord, 2000 / Posters for Amsterdam North's Compost bin campaign, 2000

16 Zeswekelijks verschijnend magazine en voordruk voor wekelijkse nieuwsbrief voor Sherpa, 2001 / Sherpa's six-weekly magazine as well as pre-print for their weekly newsletter, 2001
17 Logo en jaarverslag voor Flevolands Bureau voor Toerisme, 2001 / Logo and Flevoland Tourist Board annual report, 2001
18 Maandelijkse uitkrant voor Flevolands Bureau voor Toerisme, 2001 / Monthly entertainment paper for Tourist Board of Flevoland, 2001
19 Jaarverslag voor Vereniging Gehandicaptenzorg Nederland, 2000 / Dutch Society for the Disabled annual report, 2000

HOTEL

Adres / Address Bemuurde Weerd WZ 3, 3513 BH Utrecht
Tel 030-236 90 88 **Fax** 030-236 98 79
Email info@wearehotel.com **Website** www.wearehotel.com

Directie / Management Fernandez Diaz, Polo Miller, Jay Sunsmith
Vaste medewerkers / Staff 3 **Opgericht / Founded** 2000

1 Posters for several projects
2 'Verlaine loves music' poster campaign
3 'DJ Mass', 'Xpansions' & 'Alex Cortiz' CD covers
4 'BattleDubs' 12" sleeve, 'Hot Shit' CD covers
5 'Racoon' CD Booklet
6 'Kunst Met Een Grote U' art catalogue, 'Operation Brainstorm' party flyers
7 Logos for several projects
8 'Sabotage' party flyers, MTV promo & website

 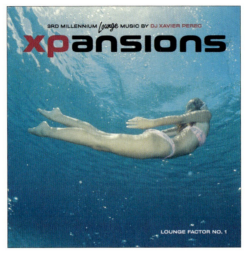 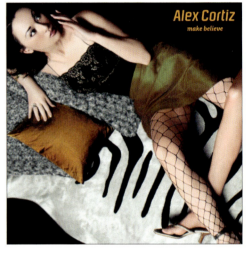

 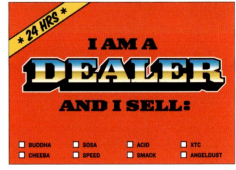

(I-GREC)
internet en grafisch ontwerp

Adres / Address Zwaardstraat 16, 2584 TX Den Haag
Tel 070-363 49 30 **Fax** 070-360 86 06
Email info@i-grec.com **Website** www.i-grec.com

Directie / Management Gé van Leyden, Henk van Leyden
Contactpersoon / Contact Gé van Leyden
Vaste medewerkers / Staff 5 **Opgericht / Founded** 1988

1 Ministerie VROM, Procesmanagement project, folder / Ministry of Housing, Spatial Planning and Environment, Management project, folder
2 Dimensie, nieuwjaarswenskaart en huisstijl / Dimensie, seasons greetings card and corporate identity
3 KNCV, tuberculosebestrijding, brochure / Royal Netherlands Tuberculosis Association, brochure
4 Willems Prototyping, verhuiskaart en complete huisstijl / Willems Prototyping, change of address card and corporate identity
5 Xantic (voorheen Station 12), illustraties, periodieken, folders en brochures / Xantic (former Station 12), illustrations, magazines, folders and brochures
6 Ministerie SZW, Directie Coördinatie Emancipatiebeleid, serie rapporten / Ministry of Social Affairs and Employment, Department for Coordination of Emancipation Policy, several reports
7 Gemeente Rotterdam, Dienst Stedenbouw en Volkshuisvesting, Bouwkwaliteitsprijs, affiche, website, cd-rom / City of Rotterdam, Bouwkwaliteits prize, poster, website, cd-rom
8 Stichting Verwarming en Sanitair (i.o.v. Schulp Consulting), Badkamer Design Award, aanmeldingsbrochure / Foundation for Heating and Sanitary Equipment (for Schulp Consulting), Bathroom Design Award, registration brochure
9 Woningcorporatie De Goede Woning Zoetermeer (i.o.v. Studio A), jaarverslag / Housing corporation DGWZ (for Studio A), annual report

6

7

8

9

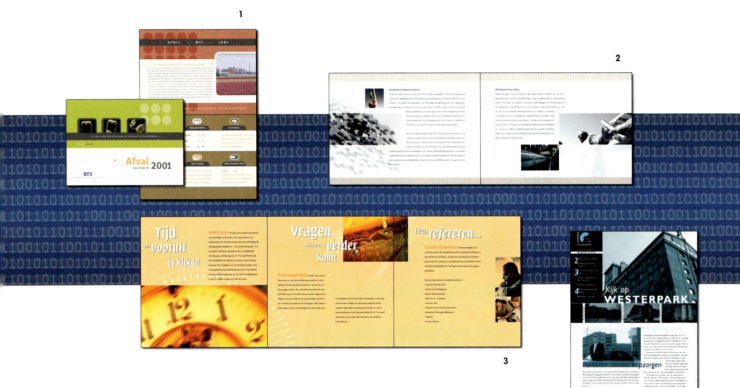

IN BEELD
Communicatie- en Reclameconsultants

Adres / Address Oudeschans 85, 1011 KW Amsterdam
Tel 020-6252629 **Fax** 020-6262970
Email info@inbeeld.nl **Website** www.inbeeld.nl

Contactpersoon / Contact Benjamin Romkes
Vaste medewerkers / Staff 7 **Opgericht / Founded** 1991

Bedrijfsprofiel Werk maken dat communiceert moet volgens ons hand in hand gaan met een servicegerichte instelling. Enthousiasme, betrokkenheid, een luisterend oor, net dat ene stapje harder lopen. De ervaring leert dat deze eigenschappen - gecombineerd met een creatieve geest en kennis van zaken - basisvoorwaarden zijn voor een geslaagde samenwerking. Meestal verzorgen wij het hele communicatietraject: van advies en conceptontwikkeling tot ontwerp, tekst en productie. Een onderdeel is natuurlijk ook mogelijk. Bel ons voor meer informatie of een vrijblijvende presentatie.

Company profile We believe that making products which communicate effectively goes hand-in-hand with a service-conscious organisation. Enthusiasm, commitment, a ready ear, trying just that little bit harder: experience has taught that these qualities, combined with a creative spirit and with business awareness, are preconditions for successful collaboration with our client. Generally we take on the whole communications project, from consultancy and concept development to design, text and production. Separate elements of this process can also be undertaken. Phone us for more information or a presentation free of obligations.

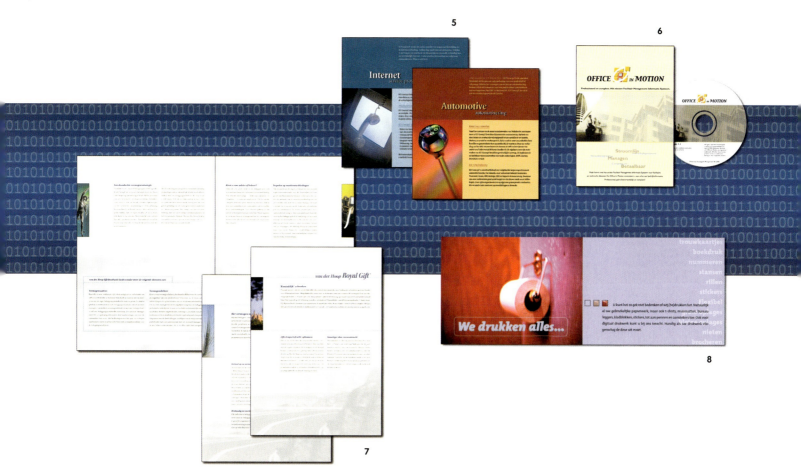

Hoofdactiviteiten / Main activities 40% editorial design; 20% corporate identity, housestyles; 10% packaging, brand development; 20% interactive design, multimedia, AV; 10% exhibitions, stands.

Opdrachtgevers / Clients Fortis Bank; AMEV Nederland; Finansbank Holland NV; Van der Hoop Effektenbank NV; Heemstra Beloningsmanagement; VSM Relocation Services; United Biscuits Netherlands; gemeente / municipality of Den Haag; gemeente / municipality of Amsterdam (Dienst Binnenstad / City Centre, stadsdeel / urban district Geuzenveld/Slotermeer, stadsdeel / urban district Westerpark, stadsdeel / urban district Slotervaart/Overtoomse Veld); gemeente / municipality of Vlaardingen; gemeente / municipality of Haarlem; gemeente / municipality of Heemskerk; gemeente / municipality of Zwijndrecht.

1 Afvalkalender Heerhugowaard / Environment Calendar for Heerhugowaard
2 Corporate brochure Heemstra BeloningsManagement / Corporate brochure for Heemstra BeloningsManagement
3 Corporate brochure ICT Concept / Corporate brochure ICT Concept
4 Nieuwsbrief Stadsdeel Westerpark Amsterdam / Newsletter Stadsdeel Westerpark Amsterdam
5 Productkaarten ICT Concept / Productsheets ICT Concept
6 Brochure, verpakking en CD-ROM softwarepakket Office in Motion / Brochure, packaging and CD-ROM software Office in Motion
7 Corporate brochure Van der Hoop Effektenbank NV / Corporate brochure Van der Hoop Effektenbank NV
8 Corporate brochure Drukkerij Koopmans / Corporate brochure Drukkerij Koopmans

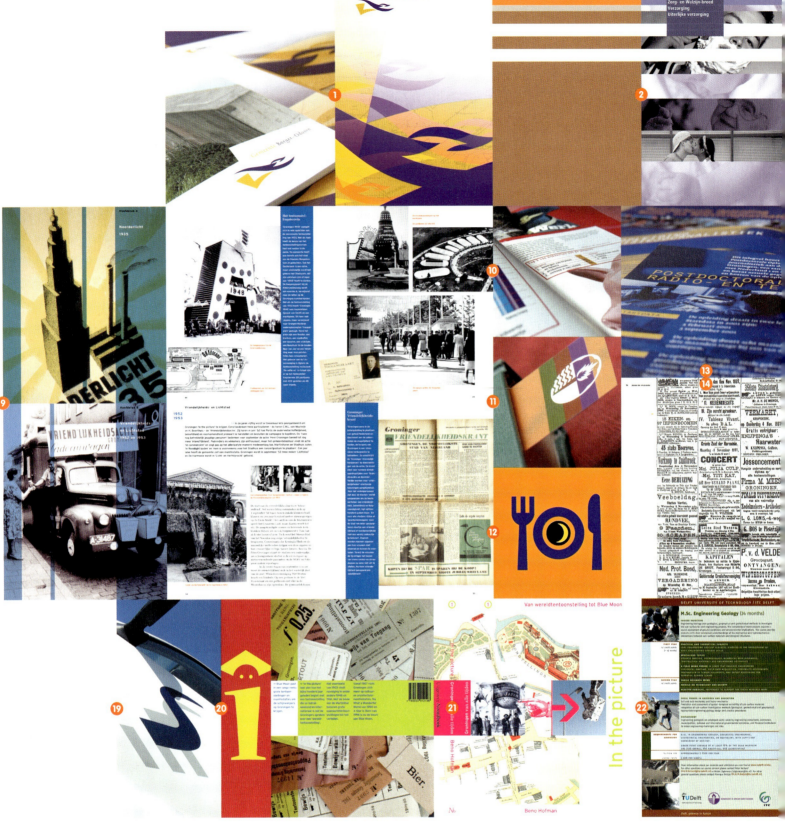

IN ONTWERP
Bureau voor vormgeving

Adres / Address Brink 36, 9401 HV Assen
Tel 0592-31 39 76 **Fax** 0592-31 89 53
Email io@inontwerp.nl **Website** www.inontwerp.nl

Directie / Management André Diepgrond, Elzo Hofman
Contactpersoon / Contact André Diepgrond, Elzo Hofman
Vaste medewerkers / Staff 5 **Opgericht / Founded** 1987

1 Huisstijl, Gemeente Borger-Odoorn / Borger-Odoorn municipality housstyle
2 Catalogi, EPN / EPN catalogues
3 Brochures, Rijksuniversiteit Groningen / University of Groningen brochures
4 Voorlichtingsmateriaal STAG, Rijksuniversiteit Groningen / STAG prospectus, University of Groningen
5 Huisstijl, Ed & friends / Ed & friends housestyle
6 Huisstijl, Waterloo Communicatie / Waterloo Communications housestyle
7 Tijdschrift, HEAD / HEAD magazine
8 Jaarverslag, Waterleidingmaatschappij Drenthe / Drenthe drinking water supply company annual report
9 Binnenwerk 'In the picture', Uitgeverij Noordboek / Spreads 'In the picture', Noordboek Publishers
10 Minitijdschrift 'Fast Forward', LDC / 'Fast Forward' mini-magazine, LDC
11 Huisstijl Technische Aardwetenschappen, TU Delft / Applied Earth Sciences housstyle, Delft University of Technology
12 Logo De Pleisterplaats, Wilhelmina Ziekenhuis Assen / De Pleisterplaats logo, Wilhelmina hospital Assen
13 Voorlichtingsmateriaal RTV-journalistiek, Rijksuniversiteit Groningen / RTV-journalism prospectus, University of Groningen
14 Boek 'Julia Culp', Uitgeverij Noordboek / Book 'Julia Culp', Noordboek Publishers

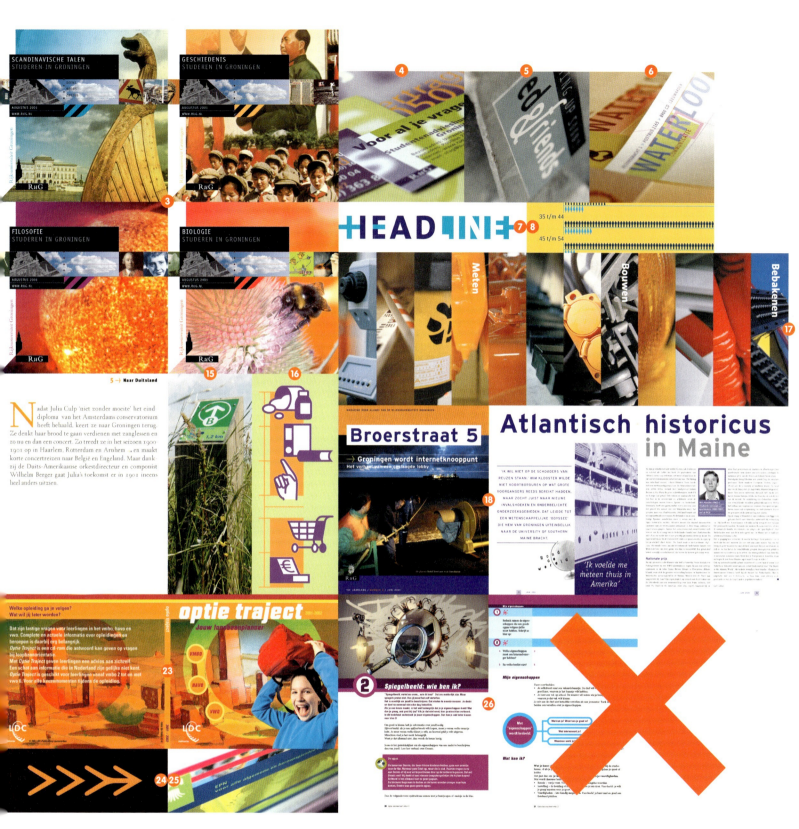

15 Informatieborden en bewegwijzering waterwingebieden, Waterleidingmaatschappij Drenthe / Information signs, Drenthe drinking water supply company
16 Internetsite, De Paardendrogist / De Paardendrogist website
17 Catalogus, Visser Assen / Visser Assen catalogue
18 Tijdschrift, Rijksuniversiteit Groningen / University of Groningen magazine
19 Huisstijl, Schreuder Groep / Schreuder Group housestyle
20 Brochure, VSNU / VSNU brochure
21 Omslag 'In the picture', Uitgeverij Noordboek / Cover 'In the picture', Noordboek Publishers
22 Voorlichtingsmateriaal Technische Aardwetenschappen, TU Delft / Applied Earth Sciences prospectus, Delft University of Technology
23 Cd-rom Optie Traject, LDC Publicaties / Optie Traject cd-rom, LDC Publishers
24 Huisstijl, Mulder van Weperen Communicatie / Mulder van Weperen Communications housestyle
25 Internetsites, EPN / EPN web-sites
26 Lesbrieven Optie, LDC Publicaties / Optie study material, LDC Publishers

INIZIO COMMUNICATIE DESIGN

ZONDER WRIJVING GEEN GLANS

INIZIO COMMUNICATIE DESIGN

Adres / Address Ditlaar 1, 1066 EE Amsterdam
Postadres / Postal address Postbus 90334, 1006 BH Amsterdam
Tel 020-669 44 44 **Fax** 020-669 31 44
Email inizio@inizio.nl **Website** www.inizio.nl

Directie / Management Wybe Klaverdijk
Contactpersoon / Contact Oscar Schimmel, Wybe Klaverdijk
Vaste medewerkers / Staff 15 **Opgericht / Founded** 1982
Samenwerking met / Collaboration with B|Com3 Group

Inízio ontwikkelt en implementeert merkidentiteiten en communicatietrajecten. De afgelopen 18 jaar zijn voor A-merken uiteenlopende projecten op het gebied van corporate identity en communicatie ontwikkeld. Deze brede ervaring heeft geleid tot een werkwijze en visie die een optimale wisselwerking tussen corporate identity en communicatie nastreeft.

Inízio vervult voor klanten de rol van ondernemer. Dit komt voort uit de wens om efficiënte en vaak exploitabele communicatietrajecten op te zetten. Inízio als ondernemend en creatief gestuurd bureau dat kansen signaleert en eventueel zorgdraagt voor toetsing en een snelle realisatie.

Door de complexiteit van de projecten en het aantal disciplines dat hierbij tegelijkertijd wordt ingezet, kent Inízio een organisatiestructuur die vergelijkbaar is met architectenbureaus en producenten. Dit resulteert in korte lijnen, een grote mate van betrokkenheid bij het project en de relatie en daarmee een hoge kwaliteit van het werk.

corporate	print	t.v. / radio	p.o.s.	new-media	d.m.	consultancy	
●	·	·	·	●	·	·	Akzo Nobel - Lesonal
●	●	·	·	●	·	·	ARM Autoleasing
●	●	·	·	●	·	·	Belastingdienst
●	●	·	●	·	·	●	Boots
·	·	·	·	●	·	·	Ernst & Young
●	·	·	·	●	·	●	Europe Online
·	·	·	·	●	·	·	Fiat
●	·	·	·	●	·	·	Getronics
●	●	·	·	●	●	●	Grolsch
●	·	·	·	·	·	·	Hebbel Theater
·	·	·	·	●	·	·	Honig
●	·	·	·	·	·	·	Horeca
·	·	·	·	●	·	●	Hulshoff
●	●	·	·	●	·	·	ING EIC
●	●	·	●	●	·	●	ING Groep
·	·	·	·	●	·	·	Interliner
·	·	·	●	●	●	·	Knorr / Tastebreaks
·	●	·	·	●	·	·	KPN / Het Net
·	·	·	·	●	●	·	Koninklijke Landmacht
·	·	·	·	●	·	·	L'Oreal
●	●	·	·	●	·	·	NAA
·	·	·	·	●	·	·	Noorderdierenpark
·	·	·	·	●	·	●	Philips Batteries
●	●	●	●	●	●	●	Procter & Gamble
●	●	·	·	●	·	●	Profinfo
●	·	·	·	●	●	·	Provincie Noord Brabant
●	·	·	·	·	·	·	SBI Training & Advies
●	●	●	●	●	●	●	Ster
·	·	·	·	●	·	●	Texaco
●	●	·	·	●	·	·	Tias Business School
●	·	·	·	●	·	●	Welding Discount

Inízio develops and implements brand identities and communications strategies, producing a range of corporate identity and communications projects for A brands over the past 18 years. This broad experience has resulted in a method of working and a vision that emphasises the interchange between corporate identity and communication.

For clients, Inízio functions as entrepreneur. This is in order to establish efficient communications solutions for intensive use. As an enterprising and creative company Inízio recognises opportunities, provides testing where necessary and fast realisation.

Because of the complexity of the projects and the diversity of disciplines involved, Inízio has adopted an organisational structure resembling those of architectural and production companies. This means short lines of communication, a high level of involvement in projects and with clients, resulting in high quality work.

Creating and managing brand value ™

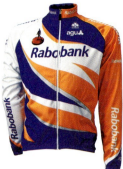

1

2

INTERBRAND
Creating and managing brand value tm

Adres / Address Herengracht 433, 1017 BR Amsterdam
Postadres / Postal address Postbus 270, 1000 AG Amsterdam
Tel 020-520 08 00 **Fax** 020-427 15 91
Email infonetherlands@interbrand.com **Website** www.interbrand.com

Directie / Management Rob Findlay, Simon Luke, Rodney Mylius
Contactpersoon / Contact Rob Findlay, Hans Wessels
Vaste medewerkers / Staff 35 **Opgericht / Founded** 1974
Samenwerking met / Collaboration with BNO, Baby

Main activities Corporate identity and design; brand strategy and positioning; name development and trademark law; interactive branding; brand valuation; internal brand management; research; packaging design; 3D/environmental design.

Agency profile Interbrand is the world's leading branding consultancy, dedicated to creating, building and managing its clients' most valuable assets - their brands. Founded in 1974, Interbrand has 24 offices worldwide and a staff of over 700, offering clients a full range of brand-related services.

For more than 25 years, Interbrand has stood for creative and strategic excellence, developing a range of pioneering brand techniques (brand valuation, name research and brand equity).

Clients Arcadis; Atos Origin; Basell; BMB; British Airways; Canon Europe; Chello; Concert; Dupont; FIFA; Floriade; General Motors; Hogeschool van Utrecht; ICA; Icelandair; Iggusund; ISS; Lucent Technologies; Nuon; Nissan Europe; One2One; Pharmacia & Upjohn; Pink Roccade; PricewaterhouseCoopers; Rabobank; Skanova; Staatsbosbeheer; Telia; TNT; TUI/Thomson.

1 GM/Opel, Opel Visual Identity. Reflecting automotive design, the box details brand information and core visual identity guidelines to Opel brand guardians
2 Rabobank, A winning team. Design and identity guidelines for the cycling team and all supporting materials - vehicles, merchandising and print
3 FIFA, Repositioning of FIFA. Development of a new visual and written tone-of-voice for FIFA to express a new direction for the brand, nurturing and caring for the game at all levels. These values were expressed recently in a set of brand manuals and in the new identity for the FIFA 2002 World Cup in Korea and Japan

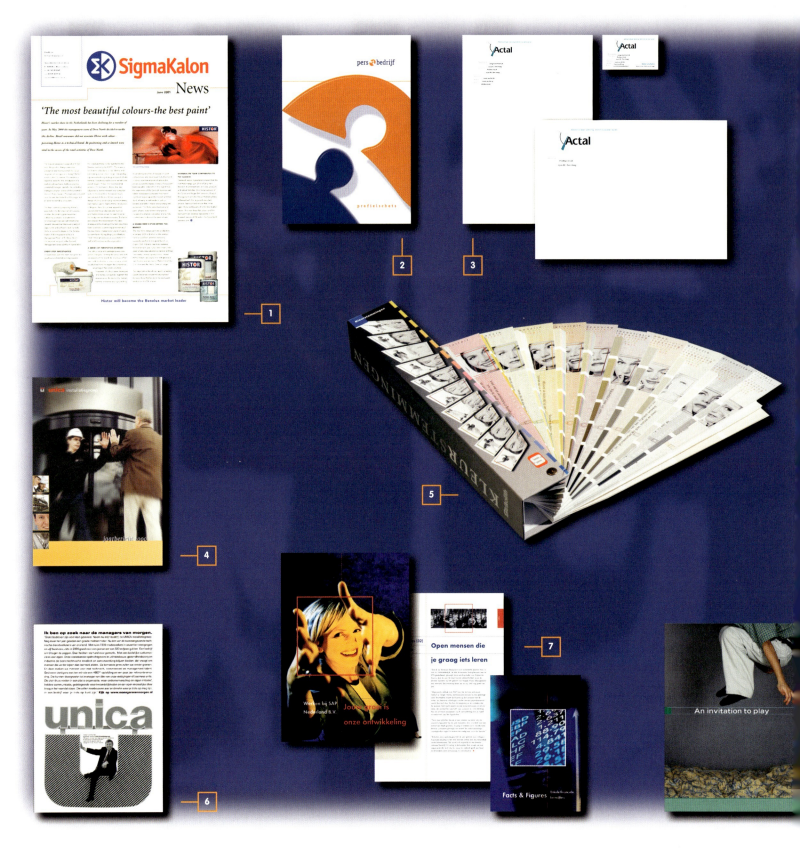

JERONIMUS|WOLF
Communicatie consultancy & design

Adres / Address Kersenboogerd 3-5, 4003 BW Tiel
Postadres / Postal address Postbus 263, 4000 AG Tiel
Tel 0344-67 73 00 **Fax** 0344-67 73 99
Email info@jeronimus-wolf.nl **Website** www.jeronimus-wolf.nl

Directie / Management A.H.J. Jeronimus (commercieel directeur), D.L. Wolf (creatief directeur)
Contactpersoon / Contact A.H.J. Jeronimus, D.L. Wolf
Vaste medewerkers / Staff 21 **Opgericht / Founded** 1997
Samenwerking met / Collaboration with Schoep & Van der Toorn

Bedrijfsprofiel Jeronimus|Wolf is een full service communicatieadvies- en ontwerpbureau. Het bureau is lid van de BNO, ROTA-erkend en maakt deel uit van Schoep & Van der Toorn Communicatie Consultants. Er wordt een compleet pakket adviserende en uitvoerende diensten geleverd, waarin creativiteit en resultaatgerichtheid elkaar versterken. Jeronimus|Wolf specialiseert zich met ruim twintig professionals op drie terreinen: grafisch ontwerp, marketingcommunicatie en public relations. Onze ambitie: een optimaal begrip tussen mensen en organisaties, en tussen mensen onderling.

Profile Jeronimus|Wolf is a full service agency for communication consultancy and design. The agency is a member of the BNO, ROTA certified and is a part of Schoep & Van der Toorn. The agency offers a complete range of consultancy and executive services in which creativity is reinforced by a result-oriented approach and vice-versa.
Over 20 professionals at Jeronimus|Wolf provide services in three disciplines: design, marketing communications and public relations. Our ambition: optimal understanding between people and organisations and among people themselves.

Jeronimus & Wolf

Opdrachtgevers / Clients AAS+ automatisering en accountancy; Actal; CPS COLOR; Enerpac; EXE Technologies; Freecom Technologies; Groep Peterse Tiel; Hendriks Groep; Het Ontwikkelingshuis; Jaarbeurs Utrecht; Logi-Search; NetManage Benelux; NKM Netwerken; PontEecen; Radiodetection; SAP Nederland; Schoeman Groep; SigmaKalon; Texas Instruments; Unica Installatiegroep; VDH architekten; Wacom Europe.

1 Internationale nieuwsbrief medewerkers SigmaKalon in 8 taalversies / International newsletter for SigmaKalon employees in 8 language versions
2 Huisstijl voor de Vereniging Pers & Bedrijf / Corporate identity for Press & Company association
3 Huisstijl Adviescollege Toetsing Administratieve Lasten / Corporate identity for ACTAL governmental council
4 Advertentiepagina werving managers Unica Installatietechniek / Full page management recruitment advert for Unica installer
5 Kleurenwaaier sierpleisterproducent Strikolith / Fan deck design for Strikolith, decorative plaster manufacturers
6 Ontwerp en productie jaarverslag Unica / Design and production of annual report for Unica
7 Informatiemap voor SAP sollicitanten / Information set for SAP applicants
8 Beursidentiteiten/promotie Jaarbeurs Utrecht / Identity/promotion for exhibitions Jaarbeurs Utrecht (exhibition centre)
9 Ontwerp en productie brochurereeks CPS COLOR in 8 taalversies / Design and production of CPS COLOR brochures in 8 language versions
10 Concept, productie en media wereldwijde advertentiecampagne CPS COLOR / Design, production and world-wide media advertising campaign for CPS COLOR

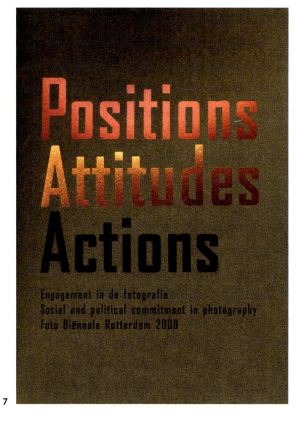

KARELSE & DEN BESTEN

Adres / Address Eendrachtsweg 41, 3012 LD Rotterdam
Tel 010-213 17 29 **Fax** 010-404 61 08
Email post@karelse-denbesten.nl **Website** www.karelse-denbesten.nl

Directie / Management J.E. den Besten, J.C. Karelse
Contactpersoon / Contact J.E. den Besten, J.C. Karelse
Vaste medewerkers / Staff 3 **Opgericht / Founded** 1984

Als bureau is Karelse & den Besten sinds 1984 actief op het brede terrein van ontwerp en grafische vormgeving, van advies tot en met de uitvoering. Het werk kenmerkt zich door een conceptmatige aanpak, resulterend in een heldere en directe visualisering van de communicatiedoelstellingen.

Karelse & den Besten has been active since 1984 in a broad field of graphic design. Their work ranges from consultancy to execution and is characterised by a conceptual approach. This results in a clear, direct visualisation of the communication objectives.

Opdrachtgevers / Clients Akai Professional; Arjo Wiggins Fine Papers; Centrum Beeldende Kunst Rotterdam; Dienst Stedebouw en Volkshuisvesting; Gemeente Rotterdam Culturele Zaken; Onafhankelijk Toneel; Kunsthal; Las Palmas; Nederlands Foto Instituut; NOvAA; Uitgeverij Scepter; Uitgeverij Scriptum; SICA; SWETS test publishers; Vereniging van Universiteiten (VSNU).

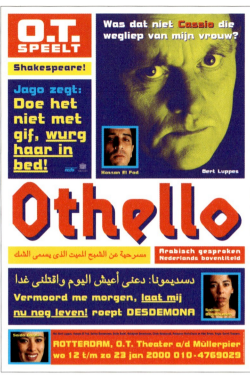
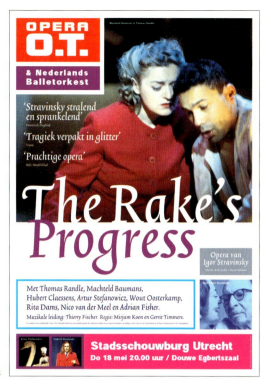

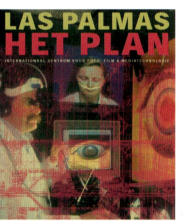
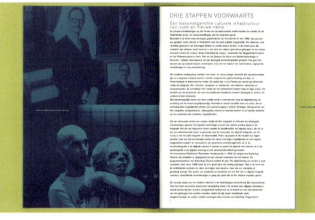

1 Brochure voor NOvAA (Nederlandse Orde van Accountants-Administratieconsulenten) om schoolverlaters voor de opleiding tot AA-Accountant te werven / Brochure for NOvAA to recruit graduates to train as AA Accountant
2 Tweemaandelijks tijdschrift van de Vereniging van Universiteiten, VSNU / Bi-monthly magazine of the Universities Union, VSNU
3 Affiche voor Rotterdam, 'Een ongemakkelijk sprookje', een film van Gina Kranendonk en Lydia Schouten / Poster for Rotterdam, 'An uneasy fairy-tale', a film by Gina Kranendonk and Lydia Schouten
4 Illustratie voor brochure over werkstress van SWETS test publishers / Illustration for brochure about stress at work by SWETS test publishers
5 Boek voor Karin Sloots, 'De kleur van licht' / Book for Karin Sloots, 'The colour of light'
6 Tijdschriften over misdaad en literatuur / Magazines on crime and literature
7 Boek voor het Nederlands Foto Instituut, bekroond als een van de Best Verzorgde Boeken 2000 / Book for the Dutch Photo Institute, (nominated for Best Dutch Book Design, 2000)
8 Affiches voor theater en opera van het Onafhankelijk Toneel, Rotterdam / Posters for theatre and opera for Onafhankelijk Toneel
9 Advertenties voor papiersoorten van Arjo Wiggins Fine Papers, UK / Advertisements for brands of Arjo Wiggins Fine Papers, UK
10 Bidboek voor Las Palmas, internationaal centrum voor foto, film & mediatechnologie in Rotterdam / Bidbook for Las Palmas, international centre for photo, film & media technology, Rotterdam
11 Kwartaalmagazine van de Stichting Internationale Culturele Activiteiten, Amsterdam / Quarterly magazine of Service Centre for International Cultural Activities, Amsterdam

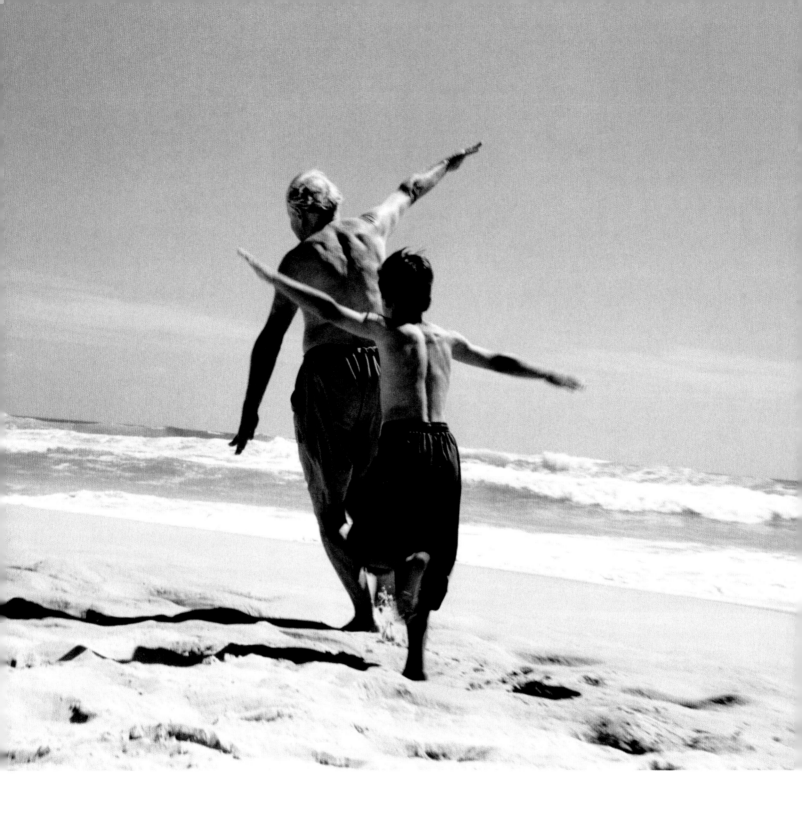

KEJA DONIA
corporate/retail/brand identities

Adres / Address Fokkerweg 300, 1438 AN Schiphol-Oost
Postadres / Postal address Postbus 75076, 1117 ZP Schiphol-Oost
Tel 020-671 51 41 **Fax** 020-676 13 43
Email fly@kejadonia.nl **Website** www.kejadonia.nl

Directie / Management Rob Troost, Erwin Schuster
Contactpersoon / Contact Lex Donia, Rob Troost
Vaste medewerkers / Staff 60 **Opgericht / Founded** 1983
Samenwerking met / Collaboration with Marketing Village

Profiel Keja Donia ontwikkelt en onderhoudt merkidentiteiten. Op basis van een heldere strategie ('FIND') en vanuit een onderscheidend communicatieconcept ('FOCUS') ontstaan geïntegreerde merkidentiteiten die tot leven komen in al hun uitingen: van briefpapier tot reclamecampagne; van verpakking tot winkelformule en van jaarverslag tot internetsite ('FLY').

Profile Keja Donia develops and maintains corporate identities. Based on a clear strategy ('FIND') and a characteristic communication concept ('FOCUS') integrated brand identities are created and brought to life in all communications: from letterhead to advertising; from packaging to retail formula and from annual report to website ('FLY').

KEJA DONIA
CORPORATE / RETAIL / BRAND IDENTITIES

Merken / Brands Agio; Ahlstrom International; Amsterdam Airport Schiphol; C1000; Caballero; Epson Europe; Fruits De Pays; Hema; Kas Associatie; Maggi; Mexx; MIXT; Mullbees; Nescafé; Nestlé; NIB Capital; Postkantoren; Quest; Rivella; Royal Club; Schering Ag; Schuitema; Start; Travel Planet; UGBI Bank; Van Doorne; Visa; Suwi (Ministerie Van Sociale Zaken en Werkgelegenheid / Ministry of Social Affairs and Employment); Woonzorg Nederland.

ANNETTE VAN KESTER
grafisch ontwerp

Adres / Address Julianalaan 161, 2628 BG Delft
Tel 015-257 65 74 **Fax** 015-257 67 03 **Mobile** 06-53 38 26 88
Email avak@xs4all.nl

Vaste medewerkers / Staff 1 **Opgericht / Founded** 1993

1. Tentenboekje, Origin iov Volta / A book on tents for Origin, commissioned by Volta
2. Uitnodiging seminar Xpedition Enterprise, Origin iov Volta / Invitation for Origin conference Xpedition Enterprise, commissioned by Volta
3. Uitnodiging voor Origin personeelsdag Share it, iov Volta / Invitation for Origin employees Share It day, commissioned by Volta
4. CKV-wegwijzer, Rijksmuseum iov Volta / CKV guide, secondary education text-book for Rijksmuseum, commissioned by Volta
5. Brochure Parkeerbeleid, Gemeente Rijswijk / Parking management brochure, Rijswijk municipality

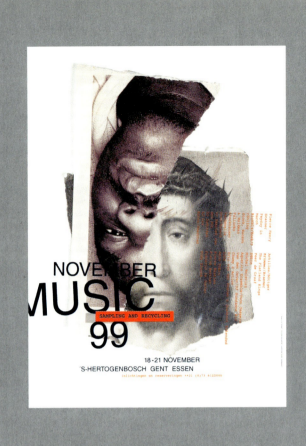

1
2, 8
3
4

KINKORN

Adres / Address Acaciastraat 23, 5038 HE Tilburg
Postadres / Postal address Postbus 3016, 5003 DA Tilburg
Tel 013-536 06 65 **Fax** 013-580 10 72
Email maartenmeevis@kinkorn.com **Website** www.kinkorn.com

1 Novembermusic 1999 (in cooperation with Marc Mulders)
2, 8 Province of Zuid Holland, 2001
3 Hurks Holding, 2001
4 Katholieke Universiteit Brabant, 2001 (interactive game)
5 Rijksmuseum van Oudheden, 2000
6 Museum voor Religieuze Kunst, 2001
7 Nederlands Openluchtmuseum, 2000
9 Marc Mulders, 2000

Other clients Altuïtion; BRO; Bex* van der Schans PR; Centrum Educatieve Dienstverlening; ICB Management Consultants; Gemeente Tilburg; VM Management Consultants.

5

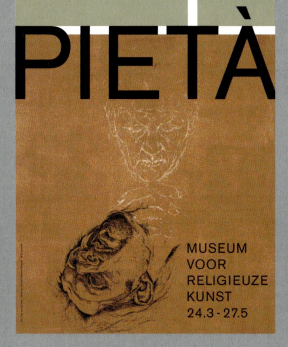

6

7

8

9

STUDIO KLUIF
studio voor grafische & illustratieve vormgeving

Adres / Address Veemarktkade 8-C7b, 5222 AE 's-Hertogenbosch
Tel 073-623 07 07 **Fax** 073-623 07 08 **Mobile** 06-20 47 32 47
Email studiokluif@wxs.nl

Directie / Management Paul Roeters, Jeroen Hoedjes
Contactpersoon / Contact Paul Roeters, Jeroen Hoedjes, Anne van Arkel
Vaste medewerkers / Staff 3 **Opgericht / Founded** 1999

Studio Kluif heeft zich in zijn ruim driejarige bestaan weten op te bouwen tot een veelzijdige studio voor grafische- en illustratieve vormgeving. Kluif werkt voor zowel commerciële als culturele organisaties.

Eigengereid met een illustratieve inslag.

Studio Kluif has established itself in a little over three years as a versatile graphic and illustrative design studio. Kluif works with both commercial and cultural organisations.

Confident, with a predilection for the illustrative.

Opdrachtgevers / Clients AGH & Friends; Family Support; Grift Gelders Centrum voor Verslavingszorg; Hema; KPN; Meulenhoff Educatief; Oilily; Promotional Assists; Regio Achterhoek; Uitgeverij Malmberg; Teckel Culturele Zaken; Theater Bis; Tirkhe Dungha.

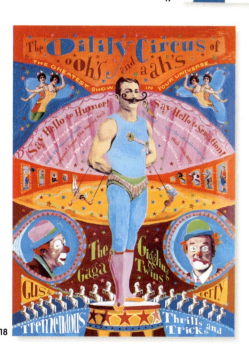
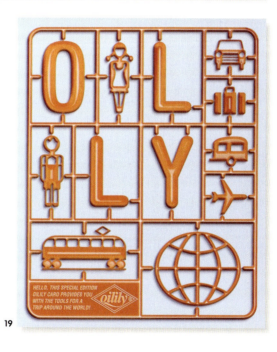

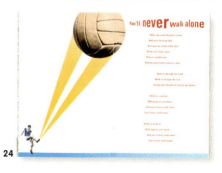

1	Oilily, Children's Wear and Jeans Magazine
2	Montaphote Lithografie, kalenderblad / Montaphote Lithografie, calendar page
3	Studio Kluif, kerstkaart / Studio Kluif, Christmas card
4	Studie ontwerp affiche filmfestival / Sketch for film festival poster
5	Oilily, kookboek voor kinderen 'Yummy' / Oilily, 'Yummy', children's cookery book
6	Studie spread boek Media-instituut 'Cycloop' / Sketch for spread in 'Cycloop', Media institute book
7	Meulenhoff Educatief, lesmethode rekenen voor kleuters / Meulenhoff Educatief, infant school arithmatic course
8	Akademie voor Kunst en Vormgeving 's-Hertogenbosch, affiche voor drive-in expositie / Drive in exhibition poster, Akademie voor Kunst en Vormgeving 's-Hertogenbosch
9	Oilily, Children's Wear and Jeans Magazine
10	Uitgeverij Malmberg, cover scheurkalender 'Hello You!' / Uitgeverij Malmberg, calendar cover, 'Hello You!'
11	Tirkhe Dungha, kledinglabel / Tirkhe Dungha, clothes label
12	Oilily, glow-in-the-dark ansichtkaart / Oilily, glow-in-the-dark postcard
13	Hema, blisterverpakking glow-in-the-dark speelgoed / Hema, glow-in-the-dark toy blister packaging
14	Uitgeverij Malmberg, Taptoe Winterboek 1999 / Uitgeverij Malmberg, Taptoe Winterbook 1999
15	Uitgeverij Malmberg, Taptoe Winterboek 2000 / Uitgeverij Malmberg, Taptoe Winterbook 2000
16	Oilily, horlogedisplay 'Watch ama call it' / Oilily, watch display, 'Watch ama call it'
17	Uitgeverij Malmberg, openingsspread Taptoe Winterboek / Uitgeverij Malmberg opening spread Taptoe Winterbook
18	Oilily, affiche fanclubkrant / Oilily, fanclub magazine poster
19	Oilily, special edition fanclubkaart / Oilily, special edition fanclub card
20-24	Nashuatec, i.o.v. AGH & Friends, boekje Europees Kampioenschap Voetbal / Nashuatec, European Soccer Championship booklet for AGH & Friends

MARISE KNEGTMANS

Adres / Address Brouwersgracht 42, 1013 GW Amsterdam
Tel 020-420 62 55 **Fax** 020-420 89 76
Email marise@xs4all.nl

Vaste medewerkers / Staff 2 **Opgericht / Founded** 1994

Opdrachtgevers / Clients Centraal Boekhuis Culemborg; Hogeschool van Amsterdam; Ministerie van Justitie / Ministry of Justice; ING Nederland; Koninklijke Bibliotheek, Den Haag; MboHbo Route, NoordHolland en Flevoland; Museum Kranenburgh, Bergen; Nederlandse Museumvereniging; Politie Gooi en Vechtstreek; Sdu Uitgevers; Stedelijk Museum De Lakenhal, Leiden; Stichting Beeldrecht; Uitgeverij Boom, Amsterdam; Uitgeverij Samsom; Universiteit van Leiden; Wurzer Gallery, Houston; en anderen / and others.

Fotografie / Photography Rob Fels, Amsterdam

· P E R I O D I E K E N · B O E K E N ·
· W E B S I T E S · B R O C H U R E S ·
· A F F I C H E S · H U I S T I J L E N · F O L D E R S

W W W . K N E G T M A N S . N L

KOEWEIDEN POSTMA

Adres / Address W.G. Plein 516, 1054 SJ Amsterdam
Postadres / Postal address Postbus 59158, 1040 KD Amsterdam
Tel 020-612 19 75 **Fax** 020-616 97 98
Email info@koeweidenpostma.com **Website** www.koeweidenpostma.com

Directie / Management Jacques Koeweiden, Paul Postma, Dick de Groot (managing director), Hugo van den Bos (strategy director)
Contactpersoon / Contact Dick de Groot, Hugo van den Bos
Vaste medewerkers / Staff 10 **Opgericht / Founded** 1987
Samenwerking met / Collaboration with diverse disciplines

Opdrachtgevers / Clients Ahold (Albert); EVO; GVB Amsterdam; hazazaH, film & photography; Hortus Botanicus; Ministerie van OC&W (nieuwe visuele identiteit, 2002) / Ministry of Education, Culture and Science (new visual identity, 2002); Photographers Association of the Netherlands (PANL); Toneelgroep Amsterdam / Theatre Group Amsterdam; Twinstone; United Services Group; Verenigde Amstelhuizen; Versatel; VPRO; YANi.

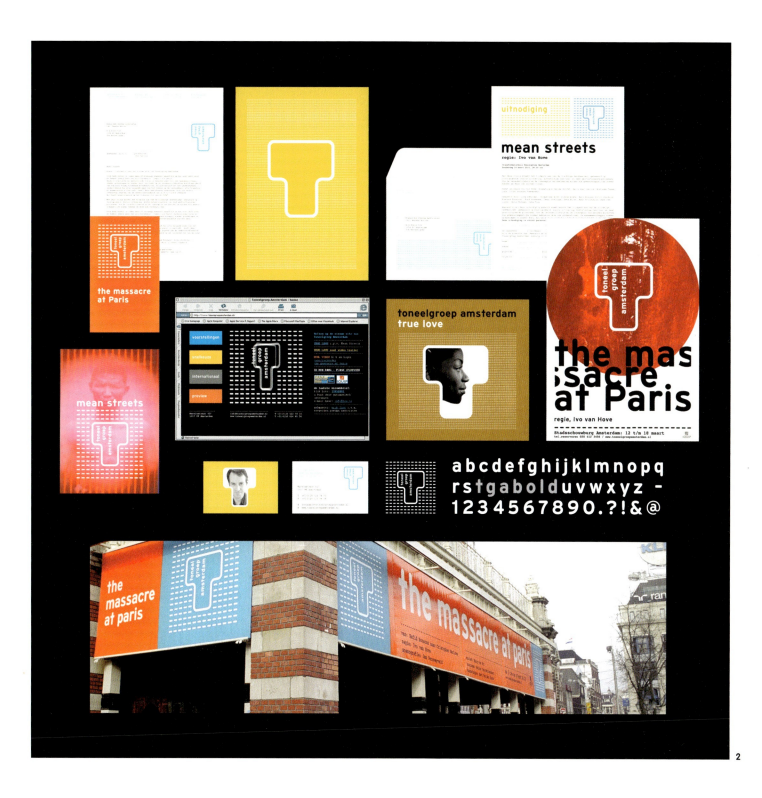

1 Picturesya, monografie / monograph, YANi
Overzicht van zijn fotowerken / Survey of his photos (2001)

2 Toneelgroep Amsterdam / Theatre Group Amsterdam
Visuele identiteit / Visual identity (2001)

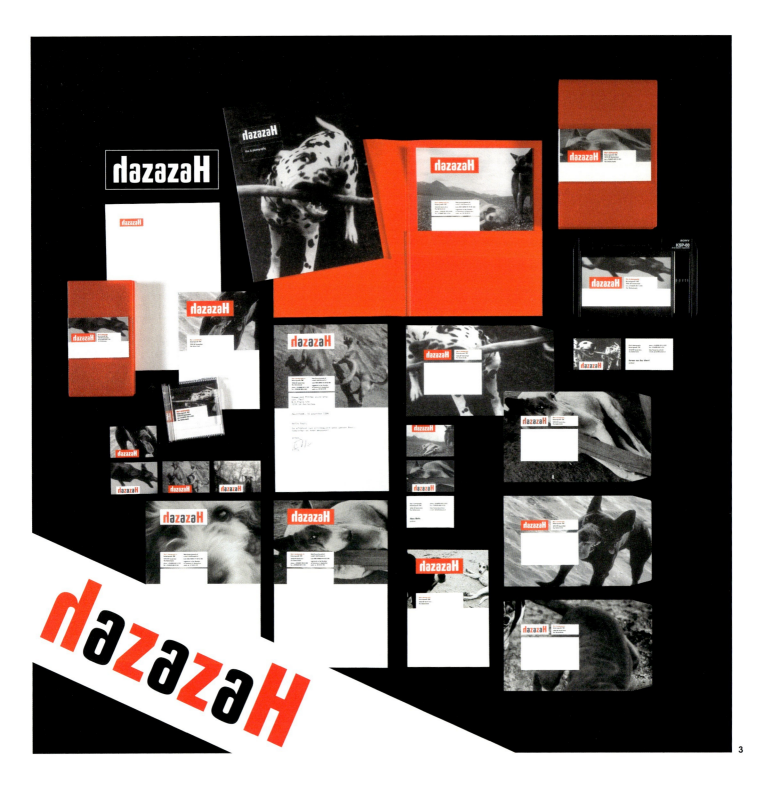

3 hazazaH, film & photography
Huisstijl / Housestyle (Nederlandse Huisstijlprijs / Dutch Housestyle Prize, 1999/2000)

4 Ahold
Albert, dagelijkse bezorgservice van Ahold / Ahold's daily delivery service
Logo en identiteitsontwikkeling / Logo and identity design (2001)

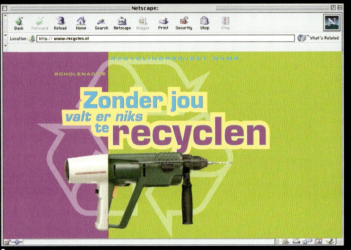

KONINGSBERGER & VAN DUIJNHOVEN
grafisch ontwerpers

Adres / Address Biltstraat 156, 3572 BN Utrecht
Postadres / Postal address Postbus 13232, 3507 LE Utrecht
Tel 030-271 76 46 **Fax** 030-271 94 99
Email hello@koduijn.nl **Website** www.koduijn.nl

Directie / Management Anne Koningsberger, Karin van Duijnhoven
Contactpersoon / Contact Anne Koningsberger, Karin van Duijnhoven
Vaste medewerkers / Staff 4 **Opgericht / Founded** 1992

Opdrachtgevers / Clients Koninklijke Nederlandse Jaarbeurs; Podium (educatieve communicatie / educational communications); Fine (filmfinancing / film finance); Golfclub Amelisweerd; ISME (international music education); Stichting de Ombudsman; NVvO (vereniging voor opleidingsfunctionarissen); Hogeschool voor de Kunsten Utrecht; Filmtheater Jeroen; Theater Bis; Uitgeverij Solo; VSB Fonds; diverse filmproducenten.

1 Eindexamencatalogi Hogeschool vd Kunsten Utrecht / Hogeschool vd Kunsten Utrecht final exam catalogues
2 Site Recycle-project voor scholieren / Site Recycle project for pupils
3 Scenario voor (interactieve) tv-serie / Screenplay for (interactive) television series
4 Diverse educatieve lesmethodes / Various educational teaching methods
5 Diverse affiches / Various posters
6 Diverse prospectussen film cv's / Various film cv brochures
7 Diverse logo's / Various logos

1

2

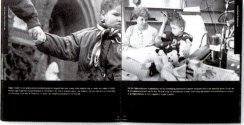

3

4

5

6

KRAKATAU
Design en vormgeving

Adres / Address Honingerdijk 70, 3062 NW Rotterdam
Postadres / Postal address Postbus 242, 3000 AE Rotterdam
Tel 010-890 98 20 **Fax** 010-890 98 06
Email krakatau@krakatau.nl **Website** www.krakatau.nl

Directie / Management Miro Zubac (managing director), Tim Leurs (creative director)
Contactpersoon / Contact Miro Zubac, Tim Leurs
Vaste medewerkers / Staff 5 **Opgericht / Founded** 1992
Samenwerking met / Collaboration with BvH Groep

Krakatau is een ontwerpbureau dat zich bezighoudt met toegepaste vormgeving. Het zo krachtig en duidelijk mogelijk overbrengen van de gewenste boodschap bij de doelgroep vormt het uitgangspunt van onze werkwijze. Creativiteit dient daarbij als middel en niet als doel op zich. Via oorspronkelijk en aansprekend werk op basis van een conceptueel sterk idee proberen we onze doelgroep te verrassen, te inspireren.

Krakatau is a graphic design agency specialising in applied design. Our work is based on the primary aim of communicating the desired message to the defined market as clearly and powerfully as possible. In this, creativity is a means to an end rather than an end itself. We try to surprise and inspire our market by producing original and attractive work based on a strong original concept.

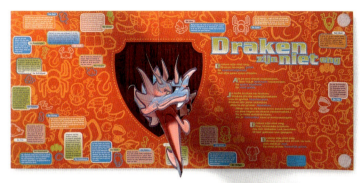

1 Logo en materiaal ten behoeve van scholierenactie van Stichting Volksgezondheid en Roken / Logo and other material for the Public Health and Smoking Foundation's schools programme
2 Promotionele uitgave SUFA/Algemene Loterij Nederland / SUFA/Dutch General Lottery promotional publication
3 Programmaboekje en toegangskaarten 9e Interflora World Cup 1997 / Programme and tickets for the 9th Interflora World Cup, 1997
4, 5 Naamgeving, logo-ontwikkeling en stripingontwerp voor actiemodellen Suzuki motoren / Naming, logo development and striping produced for special models, Suzuki Motorcycles
6 Sociaal Jaarverslag Honig / Honig annual report (social affairs)
7 Illustraties ten behoeve van het eindrapport 'Commissie Onderzoek Cafébrand Volendam' / Infographics produced for the final report of the 2001 New Years Eve Cafe Fire Inquiry
8 Doos met 8 boekjes voor het achtjarig bestaan van Hackfort & Cumberland Lithografen / Box containing 8 booklets marking Hackfort & Cumberland Lithography's 8th anniversary
9 Logo- en huisstijlontwikkeling voor Maslow & Associates; bedrijf gespecialiseerd in één-op-één communicatie / Logo and stationary development for Maslow & Associates; company specialised in one-to-one communication
10 Tweemaandelijkse personeelsmagazine van GTI / Staff magazine for GTI, published every two months
11 Financieel jaarverslag ECT / ECT annual report

KRIS KRAS DESIGN
Bureau voor communicatie en vormgeving

Adres / Address Lucas Bolwerk 17, 3512 EH Utrecht
Postadres / Postal address Postbus 662, 3500 AR Utrecht
Tel 030-239 17 00 **Fax** 030-231 59 27
Email design@kriskras.nl **Website** www.kriskras.nl

Kris Kras Marketing & Design GmbH
Adres 2 / Address 2 Airportcenter am Flughafen Münster/Osnabrück, Hüttruper Heide, D-48268 Greven, Duitsland
Tel +49 (0)2571-91 77 0 **Fax** +49 (0)2571-91 77 77
Email info@kriskras.de **Website** www.kriskras.de

Directie / Management J. Siebelink, K.U. Waltermann
Vaste medewerkers / Staff 20 **Opgericht / Founded** 1982

Kris Kras Design is 20 jaar actief in een vakgebied dat zich continu ontwikkelt. Onze focus ligt op communicatief design. In print of digitaal, uitgangspunt is het krachtig overbrengen van úw verhaal. Onze kerncompetenties zijn Advies, Positionering en Management. We zijn ervaren in het coördineren van omvangrijke, complexe producties. Kris Kras Design is sparring partner voor onder meer Agis Groep, CBZ, CenE Bankiers, ING Groep, Ministerie van Verkeer en Waterstaat, Novem, NS, Strukton Groep, TU Eindhoven, WNF, Flughafen Münster/Osnabrück, Picasso Museum Münster, Sparda Bank, Stad Osnabrück.

Kris Kras Design has enjoyed 20 years working in a field that is constantly developing. Our focus is on communicative design. In print or digital, we aim to give your story the greatest possible impact. We specialise in Advice, Positioning and Management. We have experience in coordinating large, complex productions. Kris Kras Design is sparring partner for Agis Group, CenE Bankers, ING Group, Ministry of Transport and Public Works, Novem, NS, Strukton Group, TU Eindhoven, CBZ, WNF, Münster/Osnabrück Airport, Picasso Museum Münster, Sparda Bank, City of Osnabrück.

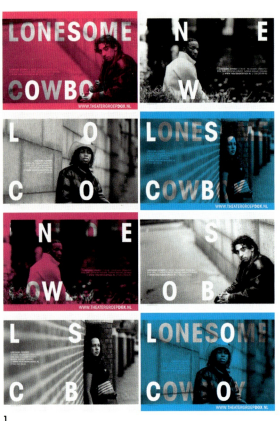

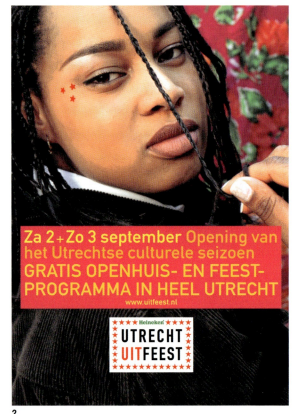

1

2

3 4

KUMMER & HERRMAN

Adres / Address Kromme Nieuwegracht 88, 3512 HM Utrecht
Tel 030-234 38 24 **Fax** 030-238 07 70
Email studio@kummer-herrman.nl **Website** www.kummer-herrman.nl

Directie / Management Arthur Herrman, Jeroen Kummer
Contactpersoon / Contact Arthur Herrman, Jeroen Kummer
Vaste medewerkers / Staff 3 **Opgericht / Founded** 1997

Opdrachtgevers / Clients BeganeGrond centrum voor actuele kunst; Droog Design; Koninklijke Luchtvaart Maatschappij; Educatieve Partners Nederland; Springdance; Stichting de Best Verzorgde Boeken; Uitgeverij Prometheus/Bert Bakker; Pearson Education; Readershouse; Hogeschool voor de Kunsten Utrecht; Lucas X (kunst en vormgeving in de / art and design in provincie Utrecht); Gemeente Utrecht; Provincie Utrecht; Theatergroep DOX; Stichting Utrecht Uitfeest; Muziekfestival Rumor; Sdu (Nederlandse Staatscourant); Universiteit van Amsterdam (restyling Folia).

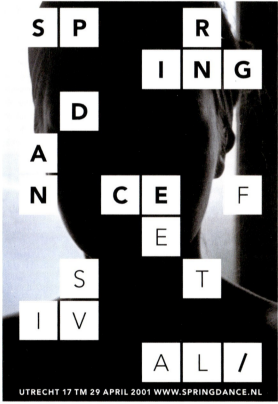

5

1 Affiches en website voor jongerentheatergroep Dox, 2000 / Posters and website for Dox youth theatre company, 2000
2 Eén uit een serie affiches voor het Utrecht Uitfeest, 2000 / One of a series of posters for the opening of Utrecht's cultural season, 2000
3 www.rumor.nl, website voor Rumor, festival voor avontuurlijke muziek, 2001 / www.rumor.nl, website for Rumor, experimental music festival, 2001
4 'LucasX', tijdschrift over beeldende kunst en vormgeving in de provincie Utrecht, 1996-2001 / 'LucasX', visual art and design magazine, Utrecht province, 1996-2001
5 Affiches en website voor Springdance, i.s.m. Herman van Bostelen, 2001 / Posters and website for Springdance, in collaboration with Herman van Bostelen, 2001
6 Boekomslagen voor Uitgeverij Prometheus/Bert Bakker, 1999-2002 / Book covers for Prometheus/Bert Bakker publishers, 1999-2002
7 Cultuurnota 2001-2004, Gemeente Utrecht, 2000 / Cultural plan, 2001-2004, Utrecht city council, 2000
8 Huisstijl, nieuwsbrieven en catalogus voor BeganeGrond, centrum voor actuele kunst, 2001 / Corporate identity, newsletters and catalogue for BeganeGrond, contemporary art centre, 2001
9 Achter- en voorzijde omslag 'Sightseeing', fotoboek, 2000 / Back and front cover of 'Sightseeing', photobook, 2000
10 Affiche voor Droog Design, 2001 / Poster for Droog Design, 2001
11 'De Best Verzorgde Boeken 1998', catalogus, 1999 / 'The Best Dutch Book Designs, 1998', catalogue, 1999
12 'Beeldende Kunstbeleid Provincie Utrecht 1995-2000', publicatie, 2000 / 'Utrecht Province Visual Arts Policy, 1995-2000', publication, 2000
13 Academiegalerie, Hogeschool voor de kunsten Utrecht, publicatie, 2000 / Academiegalerie, Utrecht School of the Arts, publication, 2000

6

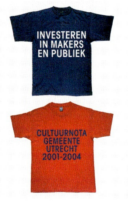

7

8

SIGHT SEEING

foto's / photos Misha de Ridder verhaal / story Edzard Mik

L5 crossing borders

L5 CONCEPT DESIGN MANAGEMENT

Adres / Address 2e IJzerstraat 2, 3024 CX Rotterdam
Tel 010-477 82 00 **Fax** 010-477 18 62
Email all@lijn5.nl **Website** www.L5.nl

Directie / Management Rob Smith en Mart Hulspas
Contactpersoon / Contact Rob Smith, Mart Hulspas, Christine van Mourik
Vaste medewerkers / Staff 12 **Opgericht / Founded** 1984

Profiel Crossing borders: niet als doel maar als resultaat. L5 ontwikkelt concepten voor communicatie en design. De mensen daarachter vormen gezamenlijk het bedrijfsprofiel. Zij zijn wat zij doen. Hun betrokkenheid bij klanten en projecten is bepalend voor de kwaliteit van het werk waarvan de uitkomsten uniek zijn en voor zichzelf spreken. Reden voor opdrachtgevers hun grenzen te verleggen.

Profile Crossing borders: not a goal but a consequence. L5 develops concepts for communication and design. L5's staff form the agency's collective profile. They are what they do. Their commitment to clients and projects ensures the unique and expressive quality of their work. Which is why L5's clients transcend their borders.

Opdrachtgevers / Clients Accountantskantoor / Accountants office, Struijk en van 't Veer; AIR; B-produkties; Bestuursdienst / Policy department, Rotterdam; Bureau Bouwkunde; Cavana; Centrum Beeldende Kunst / Fine Arts Centre, Rotterdam; Deelgemeente / District, Hoogvliet; Diederik Klomberg (beeldend kunstenaar / artist); Dienst Stedebouw en Volkshuisvesting / Town Planning and Housing department; Do Company; EJOK Design for Industry bv; Eurowoningen bv; Fairmount Marine bv; Fotografie Rob 't Hart; Gemeente / Municipality, Almere; Gemeente Den Haag / The Hague municipality; Gemeente / Municipality, Gouda; Gemeentewerken / Municipal works department, Rotterdam; ibanx, information banking and exchange; Informatiecentrum / Information centre, Hoogvliet; Kenniscentrum Sociaal Investeren / Social investment knowledge centre; Luxor Theater Rotterdam; Melanchthon College; Ministerie van Justitie/IND / Ministry of Justice; Ministerie van Sociale Zaken en Werkgelegenheid / Ministry of Social Services and Employment; Ministerie van Verkeer en Waterstaat / Ministry of Transport and Public Works; Ministerie van Volkshuisvesting, Ruimtelijke Ordening & Milieu / Ministry of Housing, Regional Development and the Environment; Nederlandse Omroep Stichting; De Nieuwe Lijn; Ontwikkelings Bedrijf Rotterdam; Paymate New Generation; Projectbureau Beneluxlijn; Projectbureau Rotterdam Centraal; Rotterdamse Electrische Tram; Rotterdams Philharmonisch Orkest; Start Uitzendbureau / job agency; Stichting Comité Loods 24; theaterproductie ART; theaterproductie CITY; Vestia Groep.

Initiatieven / Initiatives BNO/Romeo Delta

Foto / Photo Hans van den Boogaard

HET LAB | NAWWARA

Adres / Address Pauwstraat 7-II, 6811 GK Arnhem
Postadres / Postal address Postbus 1108, 6801 BC Arnhem
Tel 026-443 88 10 **Fax** 026-445 66 79 **Mobile** 06-22 60 17 12
Email anybody@hetlab.nl **Website** www.hetlab.nl

Adres 2 / Address 2 Danzigerkade 8, 1013 AP Amsterdam
Tel 020-584 08 42 **Fax** 020-584 08 43 **Mobile** 06-53 17 12 60
Email naw@nawwara.nl **Website** www.nawwara.nl

Directie / Management Josée Langen, Erik Vos | Marjan Derksen, Peter Bloemen
Vaste medewerkers / Staff 11 **Opgericht / Founded** 1996

Onze disciplines Identiteit & vorm; Inhoud & tekst; Communicatieadvies.

Our disciplines Identity & Design; Content & Copy; Communications Consultancy.

Opdrachtgevers / Clients ABP Financial Services; Bureau Heffingen (Ministerie van Landbouw / Ministry of Agriculture); Chipper Nederland; !Effective; Gemeente Wageningen; Het Groene Hart Ziekenhuis; Grondbank GMG; Ministerie van Landbouw / Ministry of Agriculture; Nedap; De Nederlandse Bachvereniging; P&O North Sea Ferries; Pensioenfonds ABP; Rijkswaterstaat Directie Oost-Nederland; USZO; Ziekenhuis Rijnstate.

1 'Het werk + De mensen': jaarverslag 2000, Bureau Heffingen (agentschap van het Ministerie van Landbouw) / 'The job + The people': annual report, 2000, Agricultural Taxation Office (Ministry of Agriculture agency)

2 'Veranderende structuren': jaarverslag 1998/1999, Ziekenhuis Rijnstate, Arnhem / 'Changing structures': annual report, 1998/1999, Hospital Rijnstate, Arnhem

STUDIO LAUCKE

Adres / Address Kuipersstraat 70, 1074 EN Amsterdam
Tel 020-673 04 51 **Fax** 020-673 30 26 **Mobile** 06-24 27 35 51
Email postmaster@studio-laucke.com **Website** www.studio-laucke.com

Vaste medewerkers / Staff 1 **Opgericht / Founded** 1999

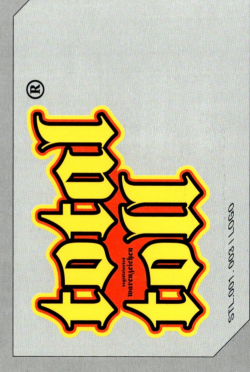

DE ZAAK LAUNSPACH

Adres / Address Rozenlaan 115, 3051 LP Rotterdam
Tel 010-211 13 00 **Fax** 010-211 13 11
Email info@dzl.nl **Website** www.dzl.luna.nl

Directie / Management Dick Launspach, Stephan van Rijt
Contactpersoon / Contact Dick Launspach, Stephan van Rijt
Vaste medewerkers / Staff 6 **Opgericht / Founded** 1996
Samenwerking met / Collaboration with Zwiers Partners

Profiel De Zaak Launspach is gespecialiseerd in corporate design. De identiteit, doelstelling en missie van een organisatie vertalen in één herkenbaar, onderscheidend merkbeeld, daar zit onze kracht. Het creëren van een heldere visuele identiteit die uitgewerkt kan worden naar alle communicatieve uitingen. Van corporate brochure tot relatiegeschenk, van bewegwijzering tot personeelsblad. Volgens duidelijke richtlijnen die we vastleggen in toegankelijke huisstijlmanuals. Consistent uitgevoerd volgens een planmatige aanpak, waarbij De Zaak Launspach de projectcoördinatie op zich neemt. Soms verzorgen we het integrale traject, van ontwerp tot productie. In een ander geval concentreren we ons op een deeltraject of een project: het verzorgen van een campagne, het ontwikkelen van een website, het maken van het jaarverslag.
Samen met de klant naar de beste oplossing zoeken. Door mee te blijven te denken, mee te evolueren, zonder een blad voor de mond te nemen, onorthodoxe oplossingen niet uit de weg te gaan. Dat is onze aanpak. Waar nodig werken we nauw samen met ons zuster-communicatiebureau Zwiers Partners.

Profile De Zaak Launspach specialises in corporate design. Imaginatively and effectively converting the identity, objective and mission of an organisation into one recognisable, distinguishing brand image. The creation of a clear visual identity that can also be extrapolated to all communication carriers. From corporate brochure to promotional gift, from signing to staff magazine. All facilitated by clear instructions set down in accessible housestyle manuals. Consistently implemented with a systematic approach, De Zaak Launspach (sometimes with associates Zwiers & Partners) happily carries project organisation on its own shoulders. Sometimes the whole integral process from concept to final product. In other cases parts only of a project: managing a campaign, developing a website, producing an annual report. De Zaak Launspach searches with the client for the best solutions. Thinking together, evolving in parallel, with straight talk, not frightened by unorthodox approaches. That's our approach. And it seems to work.

1-7 Huisstijl Garibaldi / Garibaldi housestyle
8, 9 PGGM Jaarverslag 2000 / PGGM Annual Report 2000
10, 11 Breevast B.V. Jaarverslag 2000 / Breevast B.V. Annual Report 2000

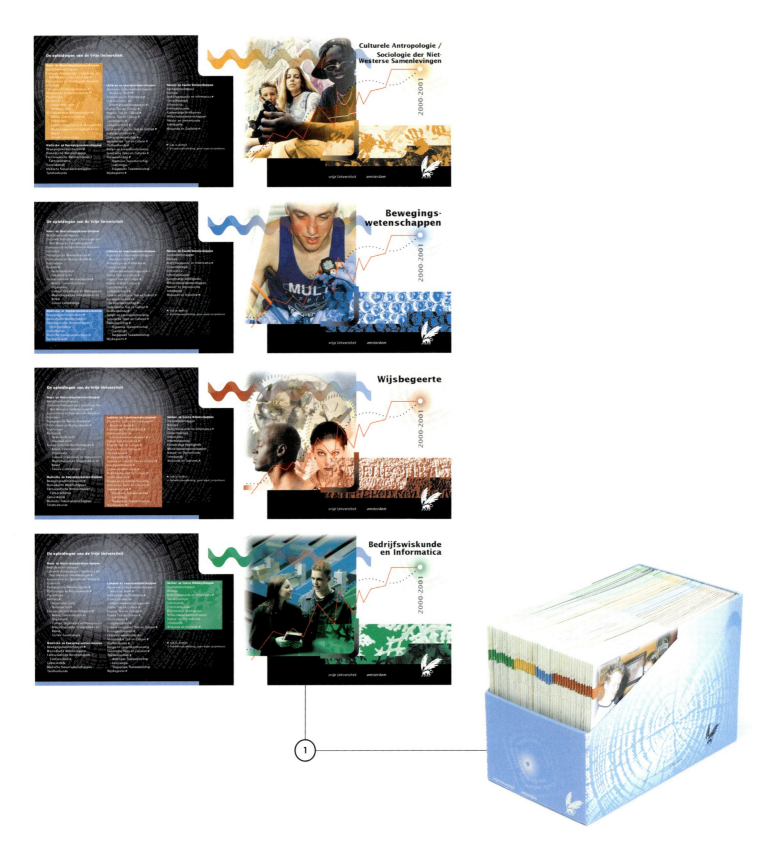

LAURÍA GRAFISCH ONTWERP
Conceptontwikkeling • Vormgeving • Uitvoering

Adres / Address Vechtensteinlaan 16-D, 3555 XS Utrecht
Tel 030-670 04 40 **Fax** 030-670 09 87
Email design@lauria.org **Website** www.lauria.org

Contactpersoon / Contact Martha Lauría
Opgericht / Founded 1988
Samenwerking met / Collaboration with Qua Talis, tekst- en journalistieke producties

Profiel Volgens Lauría Grafisch Ontwerp (LGO) is grafisch ontwerpen gelijk aan grafisch communiceren. Wij verpakken uw boodschap in een perfect op maat gesneden jasje en vanzelfsprekend kan de beoogde reactie dan vervolgens niet uitblijven.
Communiceert u met LGO, dan weet u zich verzekerd van een professionele partner die kwaliteit en persoonlijke inzet hoog in het vaandel heeft staan. Een medespeler met oog voor detail zonder het geheel uit het oog te verliezen; met een luisterend oor, en een vaste hand om alle creativiteit in juiste banen te leiden.
En mocht daar behoefte aan zijn: LGO ondersteunt desgewenst het gehele productieproces, waarbij dankbaar gebruik wordt gemaakt van een netwerk van tekstschrijvers, journalisten, fotografen, lithografen en drukkerijen.

Profile At Lauría Grafisch Ontwerp (LGO) we believe that graphic design is graphic communication. We present your message in a made-to-measure package which is guaranteed to produce the desired results.
Clients who communicate with LGO can count on a professional partner for whom quality and personal enthusiasm are core values. We keep an eye on the detail without losing sight of the wider picture - a listening ear and a safe pair of hands to guide the creativity along the desired path.
And for those who require it, LGO can take on the entire production process, employing a network of copywriters, journalists, photographers, lithographers and printers.

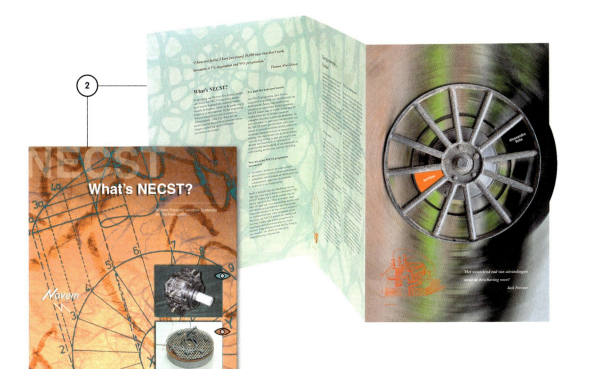

Opdrachtgevers / Clients Advanced Conference Management; BMG Entertainment México S.A.; FoodGuard reiniging en hygiëne; Ministerie van Verkeer en Waterstaat; NOVEM; Platform Zuidvleugel; Prisma Brabant welzijn en educatie; Provincie Zuid-Holland; PALET, steunpunt voor multiculturele ontwikkeling in Noord-Brabant; Risicofonds voor het onderwijs; Vrije Universiteit Amsterdam; Westra & Partners coaching en training; Zijlstra Schipper Architectenbureau; Zevenwouden Verzekeringen en anderen / and others.

1. Voorlichtingsmateriaal Vrije Universiteit Amsterdam. Projecten: boekjes en flyers over alle opleidingen, uitnodigingen en programma's voor voorlichtingsactiviteiten / Information material for the Vrije Universiteit Amsterdam. Projects: booklets and pamphlets about courses, invitations and programmes for informative activities
2. Wervingsbrochure NECST-programma (Nieuwe EnergieConversie-Systemen en -Technologieën) van NOVEM / Promotional brochure for NECST programme (New Energy Conversion Systems and Technologies) for the Netherlands Agency for Energy and Environment
3. Verkennende studie corridor Breda-Utrecht voor het Ministerie van Verkeer en Waterstaat / Research report about traffic and infrastructure on the A27 Breda-Utrecht motorway for the Ministry of Transport and Public Works
4. Logo's als onderdeel van complete huisstijlen / Housestyles

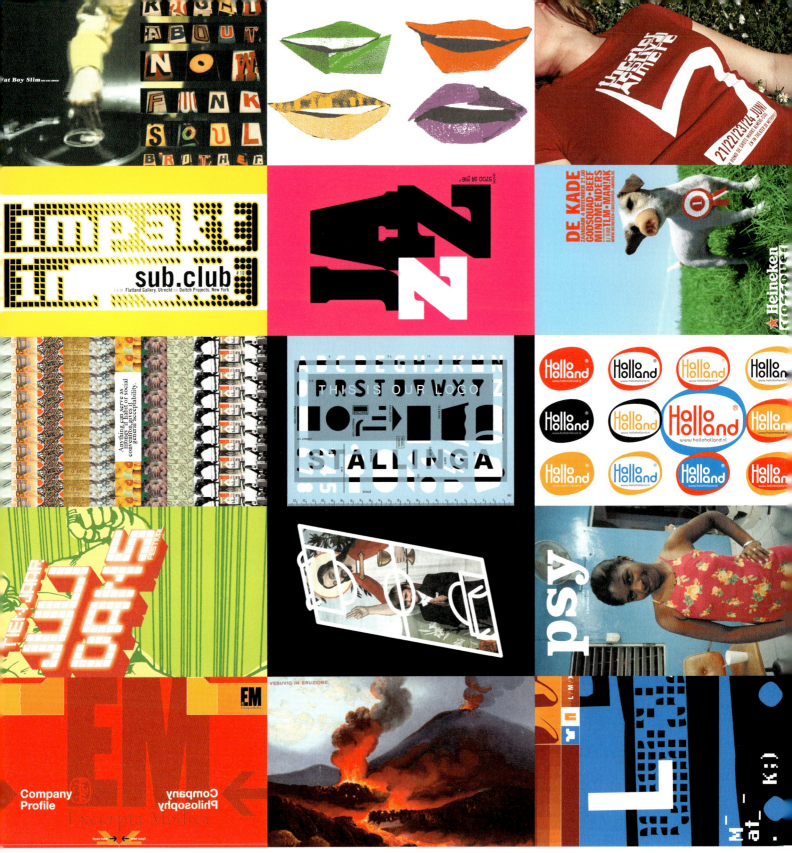

LAVA
grafisch ontwerpers

Adres / Address Van Diemenstraat 366, 1013 CR Amsterdam
Tel 020-622 26 40 **Fax** 020-639 07 98
Email design@lava.nl **Website** www.lava.nl

Directie / Management Hans Wolbers, Martine Verhaar
Contactpersoon / Contact Martine Verhaar
Vaste medewerkers / Staff 10 **Opgericht / Founded** 1990
Samenwerking met / Collaboration with Def. grafische producties, Hollandse Nieuwe

Company statement When you think you have everything under control, you don't drive fast enough. (Alain Prost)

Opdrachtgevers / Clients ANWB Media; Marje Alleman Creative Projects; Almeerse Theaterfestivals; Beyond the Line; vd BJ Communicatie; Bijenkorf; Comic House; The Company Novelties; DSM Resins; ECR Nederland; Excerpta Medica; Focus Show Equipment; Gathering Stones; Heineken; Hollandse Nieuwe; Impakt Festival; Omroepvereniging KRO; Van Lindonk Special Projects; Maupertuus-Vos Interieurs; Media Partners; Men at Work; Okra Architecten; Perspekt Studio's; Philips; Proof; PSY; PTT Post; Rialto; Shakie's; Signum informatieprojecten; SKOR; Softmachine; Stadsschouwburg Amsterdam; Stallinga bv; Stichting Bijeen; Stichting Lazy Marie; Teleac NOT; Telegraaf Tijdschriften Groep; Unamic; Veronica Uitgeverij.

LAWINE

Adres / Address Alkhof 57-A, 3582 AX Utrecht
Tel 030-258 12 33 **Fax** 030-258 13 40
Email studio@lawine.nl **Website** www.lawine.nl

Directie / Management Sylvia de Bruin, Eddy Stolk
Contactpersoon / Contact Sylvia de Bruin, Eddy Stolk
Vaste medewerkers / Staff 2 **Opgericht / Founded** 1996

Bedrijfsprofiel Onze vormgeving is geen doel op zich, maar staat in het teken van onderscheidende presentaties van product of dienst die passen bij de identiteit van onze opdrachtgevers. Ordening en uitstraling staan binnen het ontwerpproces van Lawine centraal. Onze producten zijn een combinatie van helderheid, schoonheid en betrokkenheid.

Agency profile For Lawine, design is not an aim in itself. It is subservient to the various product and service presentations tailored to client's identity. Order and ambience are key concepts in Lawine's design method. Our products are a combination of clarity, beauty and involvement.

1, 2 Brochure '12 juweeltjes', Novem, 2000 / '12 juweeltjes' brochure, Novem, 2000
3, 4 Jaarverslag 1999, SBNS / 1999 annual report, SBNS
5, 6 Brochure 'V&W - huisvesting, van vast naar goed', Ministerie van Verkeer en Waterstaat, 1999 / 'V&W - huisvesting, van vast naar goed' brochure, Ministry of Transport, Public Works and Water Management, 1999
7, 8 Jaarverslag 1999 gemeente Utrecht, Dienst Stadsontwikkeling / 1999 annual report, municipalty of Utrecht, Department of City Planning

LOOIJE VORMGEVERS

Adres / Address Torenlaan 4-D, 2215 RW Voorhout
Postadres / Postal address Postbus 101, 2170 AC Sassenheim
Tel 0252-21 33 57 **Fax** 0252-22 16 25
Email info@looije.nl **Website** www.looije.nl

Directie / Management Adwin looije, José Molenaar
Contactpersoon / Contact José Molenaar
Vaste medewerkers / Staff 5 **Opgericht / Founded** 1992

'Energie en samenleving in 2050' boek en uitnodigingskaart Congres, opdrachtgever: Ministerie van Economische Zaken.

'Vies en schoon' lespakket voor de basisschool, opdrachtgever: Zorn Uitgeverij. Illustraties: Saskia Halfmouw.

Corporate Identity, opdrachtgever: AdviesCentrum Aanbestedingen Burgerlijke- en Utiliteitsbouw.

'Energy and society in 2050', book and invitation for Ministry of Economic Affairs.

'Dirty and clean', pre-school teaching material for Zorn Uitgeverij. Illustrations: Saskia Halfmouw.

Corporate Identity for AdviesCentrum Aanbestedingen Burgerlijke- en Utiliteitsbouw.

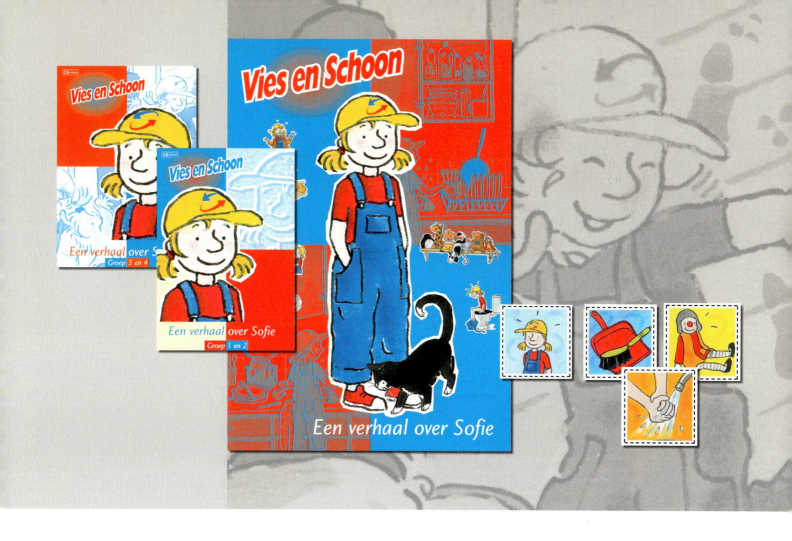

MADE OF MAN
identities under construction

Adres / Address Sint-Jobsweg 30-V, 3024 EJ Rotterdam
Tel 010-244 06 11 **Fax** 010-244 06 24
Email info@madeofman.nl **Website** www.madeofman.nl

Directie / Management R. Leenders, P. Figdor
Contactpersoon / Contact R. Leenders
Vaste medewerkers / Staff 6

Profiel Made of Man, identities under construction heeft de overtuiging dat verschillende ontwerpers elkaar versterken. Dit zetten we gezamenlijk in om samenhangende identiteiten te ontwikkelen die voor de gebruiker werken, inspireren en motiveren. Van huisstijl tot werkomgeving, van herontwikkeling van gebouw en omgeving tot internettoepassing.

Profile Made of Man, identities under construction believes that different design disciplines reinforce and stimulate each other. These collective disciplines are used to develop coherent identities which work, inspire and motivate for the user's benefit. From corporate design to working space development, from urban identity to Internet application.

log in
WWW.MADEOFMAN.NL

 DESIGN&ADVERTISING

MAESTRO DESIGN & ADVERTISING

Adres / Address Keizersgracht 188, 1016 DW Amsterdam
Tel 020-535 31 63 **Fax** 020-535 31 69
Email info@maestrodna.com **Website** www.maestrodna.com

Directie / Management Aslan Kilinger, Sharon Zegers, Jurgen Nedebock
Contactpersoon / Contact Sharon Zegers
Vaste medewerkers / Staff 4 **Opgericht / Founded** 2000
Samenwerking met / Collaboration with Price Associates London

Lidmaatschap / Membership BNO, ADCN

Mission Statement Maestro is here to bridge the gap between design and advertising. Both fields are more powerful when combined. Our mission is to bring out the essence and cut out the bullshit.

Clients 180; Ad Store (Factlane, PcM); Amnesty International; Akzo Nobel Decorative Coatings; CSS; E-Internet; Getronics; Greenpeace; Intralink; Lost Boys; McCannErikson; MTV Benelux; Orf (Austrian tv station); Plant Internet Solutions; Saen Options; Schorer Stichting; Sfiss Financial Technology; Universal Music; Van der Lande Industries.

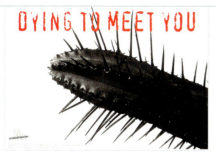

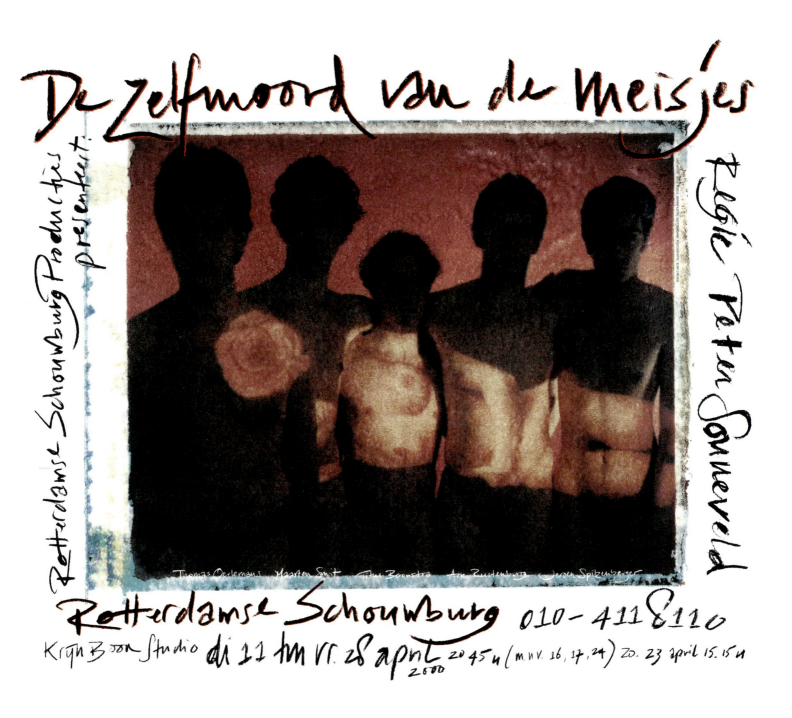

MANIFESTA
Bureau voor grafische vormgeving

Adres / Address Jufferkade 46, 3011 VW Rotterdam
Tel 010-413 19 12 **Fax** 010-413 20 91
Email manifest@wxs.nl

Directie / Management Ad van der Kouwe, Inge Kwee
Contactpersoon / Contact Ad van der Kouwe, Inge Kwee, Karin Verheijen
Vaste medewerkers / Staff 5 **Opgericht / Founded** 1990

Opdrachtgevers / Clients Bedrijfschap Horeca en Catering (Zoetermeer); Bemog Projectontwikkeling (Houten); Museum Boijmans Van Beuningen (Rotterdam); Dekenaat Amsterdam; Gemeente Dordrecht; Stichting Drechtzorg (Dordrecht); Dudok Centrum (Hilversum); Stichting Dunya (Rotterdam); Enci (Den Bosch); Gemeente 's-Gravenzande; Hillen & Roosen (Amsterdam); HOVO Erasmus Universiteit (Rotterdam); IFHP - International Federation for Housing & Planning (Den Haag); Isala Theater (Capelle a/d IJssel); Schouwburg Kunstmin (Dordrecht); Kusafiri Reizen (Gorinchem); Lucent Danstheater (Den Haag); Min2 Bouwkunst (Bergen); Molenaar & Van Winden architecten (Delft); NAi Uitgevers (Rotterdam); Nederlands Architectuurinstituut (Rotterdam); De Nieuwe Unie (Rotterdam); Nirov (Den Haag); Genootschap Onze Taal (Den Haag); Optas (Rotterdam); Rotterdam Marketing (Rotterdam); Rotterdamse Schouwburg (Rotterdam); Gemeente Schiedam; Stimuleringsfonds voor Architectuur (Rotterdam); Albert Schweitzer Ziekenhuis (Dordrecht/Zwijndrecht/Sliedrecht); Volksbuurtmuseum (Den Haag); Ministerie van Verkeer en Waterstaat (Den Haag); Theater 't Voorhuys (Emmeloord); Ministerie van VWS (Den Haag); Gemeente Zeist; Theater Zuidplein (Rotterdam).

2

3

4

1 Affiche voor theatervoorstelling i.o.v. de Rotterdamse Schouwburg /
 Theatre poster for Rotterdamse Schouwburg. Foto / Photo: Tom Croes
2 Seizoenbrochures 2001/2002 voor diverse theaters / 2001/2002 season brochures
 for various theatres
3 Element huisstijl architectenbureau Min2 / Part of Min2 architectural firm
 corporate identity
4 Presentatiebox Molenaar & Van Winden architecten, ter gelegenheid van hun 15-jarig
 bestaan / 15th anniversary presentation box for Molenaar & Van Winden, architects

5

6

7

5, 6, 8 Tentoonstellingsaffiches i.o.v. Museum Boijmans Van Beuningen / Exhibition posters for Museum Boijmans Van Beuningen
7 Logo's diverse activiteiten Stichting Dunya / Logos for various Stichting Dunya activities
9 Logo voor herstructureringsproject Schiedamse binnenstad i.o.v. Gemeente Schiedam / Schiedam inner city reconstruction project logo for Schiedam municipality
10 Logo voor keten van zorginstellingen in de Drechtsteden-regio / Logo for chain of health institutions in the Drechtsteden region

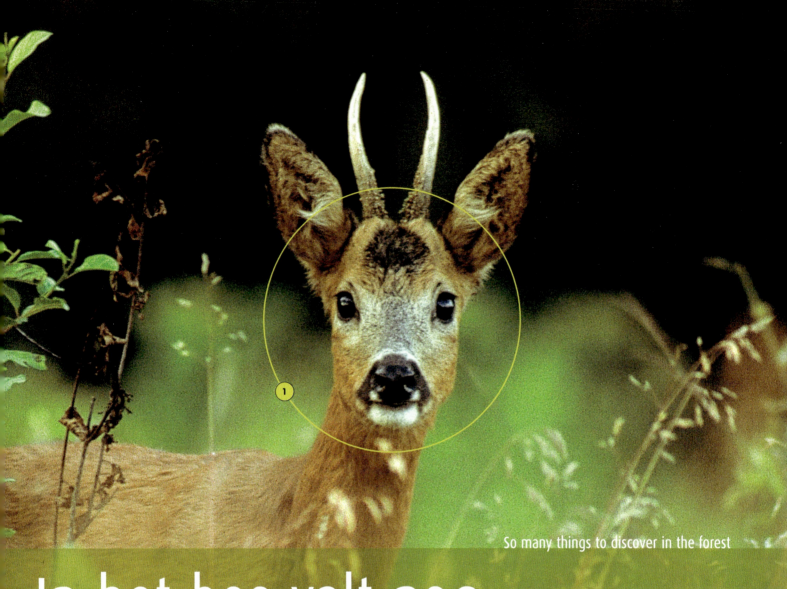

So many things to discover in the forest

In het bos valt nog zoveel moois te ontdekken

MB COMMUNICATIVE DESIGN

Adres / Address Prinses Beatrixlaan 7, 8051 PG Hattem
Tel 038-444 65 95 **Fax** 038-444 50 45
Email info@mbcomm.nl **Website** www.mbcomm.nl

Directie / Management Mattin Bismeijer
Vaste medewerkers / Staff 6 **Opgericht / Founded** 1977

Profiel Niet alleen een ree of een buizerd, maar ook zeer effectieve communicatieproducten kunt u aantreffen in het bos. Want temidden van de prachtige natuur bevindt zich ons bureau voor communicatieve ontwerpen. MB verzorgt het concept, de vormgeving en uitvoering van grafische en digitale communicatie zoals huisstijlen, periodieken, brochures, jaarverslagen, digitale presentaties en internetproducties. Uitkijkend op de natuur hebben wij altijd uw doel voor ogen.

Profile There's more to the woods than just deer and buzzards, there's effective communication products too. Our communicative design office is located in the middle of these beautiful natural surroundings. MB provides the concept, design and execution of graphic and digital communication, including housestyles, periodicals, brochures, annual reports, digital presentations and Internet productions. In the quiet of the forest we focus on your needs.

Opdrachtgevers / Clients Baan en Baan Development; Dienst Landelijk Gebied; DSM Coating Resins; DSM Composite Resins; HulstFlier Installateurs; Landskroon Outdoor Textiles; STATER International Mortgage Services; Van Meijel Automatisering; Wärtsilä Nederland en anderen / and others.

1 Ree / Deer
2 Vliegenzwam / Fly agaric
3 Relatiemagazine STATER / STATER business magazine
4 Logo voor HulstFlier Installateurs / Logo for HulstFlier Installateurs
5 Bedrijfsbrochure Baan Development / Baan Development corporate brochure
6 Bosuil / Tawny owl
7 Logo E-star DSM Composite Resins
8 Vademecum in vijf taaluitvoeringen ter ondersteuning van het management van DSM Composite Resins tijdens het veranderingsproces van de bedrijfsstructuur / Manual in five language editions supporting DSM Composite Resins management during reconstruction of business structure

9 Corporate brochure STATER International Mortgage Services, onderdeel van de herziene huisstijl, door MB ontworpen / STATER International Mortgage Services corporate brochure, part of the revised housestyle designed by MB
10 New Elements is een van de vele uitgaves voor zowel de in- als externe communicatie van DSM Composite Resins, door MB ontworpen en geproduceerd / New Elements is one of the many publications for DSM Composite Resins' internal and external communication, designed and produced by MB

MEDIAMATIC IP
Ontwerp en -adviesbureau voor oude en nieuwe media

Adres / Address Prins Hendrikkade 192, 1011 TD Amsterdam
Postadres / Postal address Postbus 17490, 1001 JL Amsterdam
Tel 020-626 62 62 **Fax** 020-626 37 93
Email desk@mediamatic.nl **Website** www.mediamatic.nl

Directie / Management Willem Velthoven, Gerlach Velthoven, Thomas Velthoven, Federica Foroni Lo Faro
Vaste medewerkers / Staff 50 **Opgericht / Founded** 1985
Samenwerking met / Collaboration with Mediamatic Netles, Stichting Mediamatic

www.mediamatic.nl Mediamatic IP is een middelgroot, onafhankelijk ontwerpbureau. We ontwikkelen zowel websites en cd-roms als huisstijlen, drukwerk en interactieve presentaties. Daarnaast bieden we praktisch en strategisch advies over ontwerp in de breedste zin van het woord: van concept tot vormgeving, van tekst tot redactioneel systeem, van interactieontwerp tot het gebruik van (nieuwe) media in organisaties. De nadruk ligt bij onze projecten niet primair op het zichtbare maar vooral op interactie, bruikbaarheid en informatieontwerp.

Cultuur en Kennisontwikkeling Naast het realiseren van projecten op hoog niveau willen we een bijdrage leveren aan de algemene ontwikkeling en vernieuwing in ons vakgebied, de theorie en de cultuur van de nieuwe media.
Mediamatic IP werkt intensief samen met Mediamatic Netles en Stichting Mediamatic. Netles geeft trainingen over internet voor ontwerpers, redacteurs en projectleiders. Naast het vaste cursusprogramma verzorgt Netles trainingen op maat.
Stichting Mediamatic organiseert culturele activiteiten en workshops. De stichting is ook uitgever van 'Mediamatic Magazine', dat tegenwoordig in digitale vorm verschijnt.

MEDIAMATIC IP
Ontwerp en -adviesbureau voor oude en nieuwe media

Adres / Address Prins Hendrikkade 192, 1011 TD Amsterdam
Postadres / Postal address Postbus 17490, 1001 JL Amsterdam
Tel 020-626 62 62 **Fax** 020-626 37 93
Email desk@mediamatic.nl **Website** www.mediamatic.nl

Directie / Management Willem Velthoven, Gerlach Velthoven, Thomas Velthoven, Federica Foroni Lo Faro
Vaste medewerkers / Staff 50 **Opgericht / Founded** 1985
Samenwerking met / Collaboration with Mediamatic Netles, Stichting Mediamatic

www.mediamatic.nl Mediamatic IP is een middelgroot, onafhankelijk ontwerpbureau. We ontwikkelen zowel websites en cd-roms als huisstijlen, drukwerk en interactieve presentaties. Daarnaast bieden we praktisch en strategisch advies over ontwerp in de breedste zin van het woord: van concept tot vormgeving, van tekst tot redactioneel systeem, van interactieontwerp tot het gebruik van (nieuwe) media in organisaties. De nadruk ligt bij onze projecten niet primair op het zichtbare maar vooral op interactie, bruikbaarheid en informatieontwerp.

Cultuur en Kennisontwikkeling Naast het realiseren van projecten op hoog niveau willen we een bijdrage leveren aan de algemene ontwikkeling en vernieuwing in ons vakgebied, de theorie en de cultuur van de nieuwe media.
Mediamatic IP werkt intensief samen met Mediamatic Netles en Stichting Mediamatic. Netles geeft trainingen over internet voor ontwerpers, redacteurs en projectleiders. Naast het vaste cursusprogramma verzorgt Netles trainingen op maat.
Stichting Mediamatic organiseert culturele activiteiten en workshops. De stichting is ook uitgever van 'Mediamatic Magazine', dat tegenwoordig in digitale vorm verschijnt.

MEDIAMATIC IP
Ontwerp en -adviesbureau voor oude en nieuwe media

Adres / Address Prins Hendrikkade 192, 1011 TD Amsterdam
Postadres / Postal address Postbus 17490, 1001 JL Amsterdam
Tel 020-626 62 62 **Fax** 020-626 37 93
Email desk@mediamatic.nl **Website** www.mediamatic.nl

Directie / Management Willem Velthoven, Gerlach Velthoven, Thomas Velthoven, Federica Foroni Lo Faro
Vaste medewerkers / Staff 50 **Opgericht / Founded** 1985
Samenwerking met / Collaboration with Mediamatic Netles, Stichting Mediamatic

www.mediamatic.nl Mediamatic IP is een middelgroot, onafhankelijk ontwerpbureau. We ontwikkelen zowel websites en cd-roms als huisstijlen, drukwerk en interactieve presentaties. Daarnaast bieden we praktisch en strategisch advies over ontwerp in de breedste zin van het woord: van concept tot vormgeving, van tekst tot redactioneel systeem, van interactieontwerp tot het gebruik van (nieuwe) media in organisaties. De nadruk ligt bij onze projecten niet primair op het zichtbare maar vooral op interactie, bruikbaarheid en informatieontwerp.

Cultuur en Kennisontwikkeling Naast het realiseren van projecten op hoog niveau willen we een bijdrage leveren aan de algemene ontwikkeling en vernieuwing in ons vakgebied, de theorie en de cultuur van de nieuwe media.
Mediamatic IP werkt intensief samen met Mediamatic Netles en Stichting Mediamatic. Netles geeft trainingen over internet voor ontwerpers, redacteurs en projectleiders. Naast het vaste cursusprogramma verzorgt Netles trainingen op maat.
Stichting Mediamatic organiseert culturele activiteiten en workshops. De stichting is ook uitgever van 'Mediamatic Magazine', dat tegenwoordig in digitale vorm verschijnt.

MEDIAMATIC IP
Ontwerp en -adviesbureau voor oude en nieuwe media

Adres / Address Prins Hendrikkade 192, 1011 TD Amsterdam
Postadres / Postal address Postbus 17490, 1001 JL Amsterdam
Tel 020-626 62 62 **Fax** 020-626 37 93
Email desk@mediamatic.nl **Website** www.mediamatic.nl

Directie / Management Willem Velthoven, Gerlach Velthoven, Thomas Velthoven, Federica Foroni Lo Faro
Vaste medewerkers / Staff 50 **Opgericht / Founded** 1985
Samenwerking met / Collaboration with Mediamatic Netles, Stichting Mediamatic

www.mediamatic.nl Mediamatic IP is een middelgroot, onafhankelijk ontwerpbureau. We ontwikkelen zowel websites en cd-roms als huisstijlen, drukwerk en interactieve presentaties. Daarnaast bieden we praktisch en strategisch advies over ontwerp in de breedste zin van het woord: van concept tot vormgeving, van tekst tot redactioneel systeem, van interactieontwerp tot het gebruik van (nieuwe) media in organisaties. De nadruk ligt bij onze projecten niet primair op het zichtbare maar vooral op interactie, bruikbaarheid en informatieontwerp.

Cultuur en Kennisontwikkeling Naast het realiseren van projecten op hoog niveau willen we een bijdrage leveren aan de algemene ontwikkeling en vernieuwing in ons vakgebied, de theorie en de cultuur van de nieuwe media.
Mediamatic IP werkt intensief samen met Mediamatic Netles en Stichting Mediamatic. Netles geeft trainingen over internet voor ontwerpers, redacteurs en projectleiders. Naast het vaste cursusprogramma verzorgt Netles trainingen op maat.
Stichting Mediamatic organiseert culturele activiteiten en workshops. De stichting is ook uitgever van 'Mediamatic Magazine', dat tegenwoordig in digitale vorm verschijnt.

Onze projecten en onze opdrachtgevers Ons werkterrein is breed. Voor een overzicht kunt u ons on-lineportfolio doorbladeren: www.mediamatic.nl/portfolio. U kunt ook altijd bellen (020-626 62 62) voor een presentatie of een papieren portfolio. We werken vooral voor dienstverleners, overheid, onderwijs en culturele instellingen. Een keuze uit onze opdrachtgevers: Rabobank Nederland, Randstad Nederland/Europa, GAK, Hogeschool van Amsterdam, Hogeschool van Utrecht, Ministerie van OC&W, Gemeente Utrecht, Uitkrant. De stichting organiseert onder andere MediamaticSalon (maandelijkse bijeenkomsten voor ontwerpers, kunstenaars, VJ's en andere digerati) en Workshops Gedrag Ontwerpen (over interactiviteit).

www.mediamatic.nl Mediamatic IP is an independent design company. We develop websites and cd-roms, as well as corporate identities, printed matter and interactive presentations. We offer practical and strategic advice; from concept to final design, from text to editorial system, from interaction design to the use of (new) media in organisations. We stress interaction, usability and information architecture rather than exclusively the visual.

Culture and Knowledge development In addition to the realisation of high quality projects, our mission is to contribute to the development and innovation in our field, as well as to the theory and culture of new media in general. Mediamatic IP works closely with Mediamatic Netles and the Mediamatic Foundation. Mediamatic Netles provides seminars in web design and Internet culture and technology. The Mediamatic Foundation organises cultural events and workshops. The foundation also publishes Mediamatic Magazine, which currently appears in digital form.

Our projects and patrons For an overview of our work, please check www.mediamatic.nl/portfolio, or call us for a presentation or a printed copy of our portfolio. Our clients include: Rabobank Nederland, Randstad Nederland/Europe, GAK, HvA and HvU (University of Professional Education), Ministry of Education, Culture and Science, City of Utrecht, Uitkrant.
The Mediamatic Foundation organises among other cultural events: MediamaticSalon (monthly forums for designers, artists, VJs and others) and Workshops Behaviour Design (on interactivity).

Onze projecten en onze opdrachtgevers Ons werkterrein is breed. Voor een overzicht kunt u ons on-lineportfolio doorbladeren: www.mediamatic.nl/portfolio. U kunt ook altijd bellen (020-626 62 62) voor een presentatie of een papieren portfolio. We werken vooral voor dienstverleners, overheid, onderwijs en culturele instellingen. Een keuze uit onze opdrachtgevers: Rabobank Nederland, Randstad Nederland/Europa, GAK, Hogeschool van Amsterdam, Hogeschool van Utrecht, Ministerie van OC&W, Gemeente Utrecht, Uitkrant. De stichting organiseert onder andere MediamaticSalon (maandelijkse bijeenkomsten voor ontwerpers, kunstenaars, VJ's en andere digerati) en Workshops Gedrag Ontwerpen (over interactiviteit).

www.mediamatic.nl Mediamatic IP is an independent design company. We develop websites and cd-roms, as well as corporate identities, printed matter and interactive presentations. We offer practical and strategic advice; from concept to final design, from text to editorial system, from interaction design to the use of (new) media in organisations. We stress interaction, usability and information architecture rather than exclusively the visual.

Culture and Knowledge development In addition to the realisation of high quality projects, our mission is to contribute to the development and innovation in our field, as well as to the theory and culture of new media in general. Mediamatic IP works closely with Mediamatic Netles and the Mediamatic Foundation. Mediamatic Netles provides seminars in web design and Internet culture and technology. The Mediamatic Foundation organises cultural events and workshops. The foundation also publishes Mediamatic Magazine, which currently appears in digital form.

Our projects and patrons For an overview of our work, please check www.mediamatic.nl/portfolio, or call us for a presentation or a printed copy of our portfolio. Our clients include: Rabobank Nederland, Randstad Nederland/Europe, GAK, HvA and HvU (University of Professional Education), Ministry of Education, Culture and Science, City of Utrecht, Uitkrant.
The Mediamatic Foundation organises among other cultural events: MediamaticSalon (monthly forums for designers, artists, VJs and others) and Workshops Behaviour Design (on interactivity).

Onze projecten en onze opdrachtgevers Ons werkterrein is breed. Voor een overzicht kunt u ons on-lineportfolio doorbladeren: www.mediamatic.nl/portfolio. U kunt ook altijd bellen (020-626 62 62) voor een presentatie of een papieren portfolio. We werken vooral voor dienstverleners, overheid, onderwijs en culturele instellingen. Een keuze uit onze opdrachtgevers: Rabobank Nederland, Randstad Nederland/Europa, GAK, Hogeschool van Amsterdam, Hogeschool van Utrecht, Ministerie van OC&W, Gemeente Utrecht, Uitkrant. De stichting organiseert onder andere MediamaticSalon (maandelijkse bijeenkomsten voor ontwerpers, kunstenaars, VJ's en andere digerati) en Workshops Gedrag Ontwerpen (over interactiviteit).

www.mediamatic.nl Mediamatic IP is an independent design company. We develop websites and cd-roms, as well as corporate identities, printed matter and interactive presentations. We offer practical and strategic advice; from concept to final design, from text to editorial system, from interaction design to the use of (new) media in organisations. We stress interaction, usability and information architecture rather than exclusively the visual.

Culture and Knowledge development In addition to the realisation of high quality projects, our mission is to contribute to the development and innovation in our field, as well as to the theory and culture of new media in general. Mediamatic IP works closely with Mediamatic Netles and the Mediamatic Foundation. Mediamatic Netles provides seminars in web design and Internet culture and technology. The Mediamatic Foundation organises cultural events and workshops. The foundation also publishes Mediamatic Magazine, which currently appears in digital form.

Our projects and patrons For an overview of our work, please check www.mediamatic.nl/portfolio, or call us for a presentation or a printed copy of our portfolio. Our clients include: Rabobank Nederland, Randstad Nederland/Europe, GAK, HvA and HvU (University of Professional Education), Ministry of Education, Culture and Science, City of Utrecht, Uitkrant.
The Mediamatic Foundation organises among other cultural events: MediamaticSalon (monthly forums for designers, artists, VJs and others) and Workshops Behaviour Design (on interactivity).

Onze projecten en onze opdrachtgevers Ons werkterrein is breed. Voor een overzicht kunt u ons on-lineportfolio doorbladeren: www.mediamatic.nl/portfolio. U kunt ook altijd bellen (020-626 62 62) voor een presentatie of een papieren portfolio. We werken vooral voor dienstverleners, overheid, onderwijs en culturele instellingen. Een keuze uit onze opdrachtgevers: Rabobank Nederland, Randstad Nederland/Europa, GAK, Hogeschool van Amsterdam, Hogeschool van Utrecht, Ministerie van OC&W, Gemeente Utrecht, Uitkrant. De stichting organiseert onder andere MediamaticSalon (maandelijkse bijeenkomsten voor ontwerpers, kunstenaars, VJ's en andere digerati) en Workshops Gedrag Ontwerpen (over interactiviteit).

www.mediamatic.nl Mediamatic IP is an independent design company. We develop websites and cd-roms, as well as corporate identities, printed matter and interactive presentations. We offer practical and strategic advice; from concept to final design, from text to editorial system, from interaction design to the use of (new) media in organisations. We stress interaction, usability and information architecture rather than exclusively the visual.

Culture and Knowledge development In addition to the realisation of high quality projects, our mission is to contribute to the development and innovation in our field, as well as to the theory and culture of new media in general. Mediamatic IP works closely with Mediamatic Netles and the Mediamatic Foundation. Mediamatic Netles provides seminars in web design and Internet culture and technology. The Mediamatic Foundation organises cultural events and workshops. The foundation also publishes Mediamatic Magazine, which currently appears in digital form.

Our projects and patrons For an overview of our work, please check www.mediamatic.nl/portfolio, or call us for a presentation or a printed copy of our portfolio. Our clients include: Rabobank Nederland, Randstad Nederland/Europe, GAK, HvA and HvU (University of Professional Education), Ministry of Education, Culture and Science, City of Utrecht, Uitkrant.
The Mediamatic Foundation organises among other cultural events: MediamaticSalon (monthly forums for designers, artists, VJs and others) and Workshops Behaviour Design (on interactivity).

KVK

Duidelijk maken wat er aan de hand is. Meer niet.

Metaform verzorgt in opdracht van alle kamers van koophandel in Nederland jaarlijks de Enquête Regionaal bedrijfsontwikkeling. De optelsom van van alle regionale informatie is een belangrijke vergelijkingsmaatstaf voor de marktontwikkeling per sector. Beleidsmakers zijn in hoge mate afhankelijk van de verstrekte gegevens.

Het verzamelen van informatie moet bedrijven zo min mogelijk belasten.
Response ± 65%.

NS Reizigers

Een formulier als een goed gesprek.
Een goed formulier is samen met zijn toelichting interactief; de invuller moet iets doen, wat hem moet worden uitgelegd in woord en structuur. In een goed gesprek ondersteunen verbale en non-verbale informatie elkaar. Aan de hand van een eenvoudige dialoog kan de vertraagde reiziger zelf bepalen of hij geld terug kan krijgen.

METAFORM
ontwerpburo voor vorm en inhoud

Adres / Address Grasweg 57, 1031 HX Amsterdam
Tel 020-494 09 44 **Fax** 020-494 09 34
Email metaform@metaform.nl **Website** www.metaform.nl

Directie / Management Robert 't Hart, Leendert van der Ree
Contactpersoon / Contact Robert 't Hart
Vaste medewerkers / Staff 4 **Opgericht / Founded** 1988

Metaform Wij zijn ons ervan bewust dat we een bijzondere positie innemen in de Nederlandse ontwerpwereld. Dit hangt samen met ons specialisme 'proces-communicatie' en de onorthodoxe wijze waarop wij ons vak uitoefenen. Onze fascinatie gaat uit naar complexe vormgevingsvraagstukken zoals interactieve formulieren en dynamische documenten waarbij de inhoud en de interface ter zake worden vormgegeven.
Elke vorm van samenwerking start met een eerste contact. In een persoonlijk gesprek geven wij daarom graag een toelichting op onze werkwijze en aanpak voor uw vormgevingsvraagstuken.

CBS (Centraal bureau voor de statistiek) en NIWO

In het kader van de administratieve lasten verlichting is Metaform gevraagd om enquêteformulieren over wegtransport te herzien.
De invuller was veel tijd kwijt aan invullen, en ook de persoon die gegevens moet verwerken.

Makkelijk te begrijpen en in te vullen formulieren bezorgen twee kanten voordeel.

CBS

Het budgetonderzoek huishoudens is een van de belangrijkste onderzoeken van het CBS.
Enquêtedruk verlichting heeft daarbij hoge prioriteit.
De haperende informatievoorziening is voor CBS indicatie geweest om Metaform deze enquête te laten herzien.
Daarbij zijn de specialismen van Metaform ten volle benut: procedure-analyse; informatie-analyse en information design.

Pictogrammen informeren de invuller vooraf over de onderwerpen.

Metaform We realise that we occupy a unique position in the Dutch design world. This because of our specialisation in process communication and our unorthodox approach, focusing on results and creativity. We find complex design questions fascinating - interactive forms and dynamic documents in which the content and the message need to be effectively presented.
Whatever the form, collaboration always starts with the initial contact. So we like to begin with a personal dialogue in which we explain our methods and how we propose to approach your design.

Opdrachtgevers / Clients ABP; CBS; Delta Lloyd Verzekeringsgroep; ING Bank; KLM; NS Reizigers; Postbank; Vereniging van Kamers van Koophandel; USZO en anderen / and others.

MOOIJEKIND ONTWERPERS

Adres / Address Voorsterweg 85, 7371 EK Loenen (Veluwe)
Postadres / Postal address Postbus 25, 7370 AA Loenen (Veluwe)
Tel 055-576 07 65 **Fax** 055-505 23 47
Email ontwerpers@mooijekind.com **Website** www.mooijekind.com

Directie / Management A.T.J. Mooijekind
Vaste medewerkers / Staff 4 **Opgericht / Founded** 1997

Opdrachtgevers / Clients Actorion Communicatie Adviseurs; Andare; BMC Bestuur & Management Consultants; Denion Consulting Informatie en Organisatieadvies; Degen Holwerda; E-society Gelderland; Gemeente Amsterdam/Stadsdeel ZuiderAmstel; Gemeente Apeldoorn; Gemeente Arnhem; Gemeente Barneveld; Gemeente Buren; Gemeente Diepenveen; Gemeente Enschede; Gemeente Geleen/Schinnen/Sittard; Gemeente 's-Graveland/Loosdrecht/Nederhorst Den Berg; Gemeente Helmond; Gemeente Hoevelaken/Nijkerk; Gemeente Opsterland; Gemeente Spijkenisse; Gemeente Vlissingen; Knooppunt Arnhem/Nijmegen; Ministerie van Verkeer en Waterstaat; Ministerie van Volksgezondheid, Welzijn en Sport; Provincie Noord-Brabant; Stichting Breeder veld; Web Consult Ag.

1 Huisstijl / Corporate identity, Web Consult Ag
2 Nieuwsbrief / Newsletter, 'Het Walterboscomplex'
3 Huisstijl / Corporate identity, E-society Gelderland
4 Catalogus / Catalogue, Gevangenis Kleding Ulrike Möntmann
5 Huisstijl / Corporate identity, Denion
6 Stadsboek Gemeente Vlissingen / Vlissingen municipality city book
7 Huisstijl / Corporate identity, Andare
8 Structuurplan Gemeente Arnhem 2010 / Development programme, Arnhem municipality, 2010

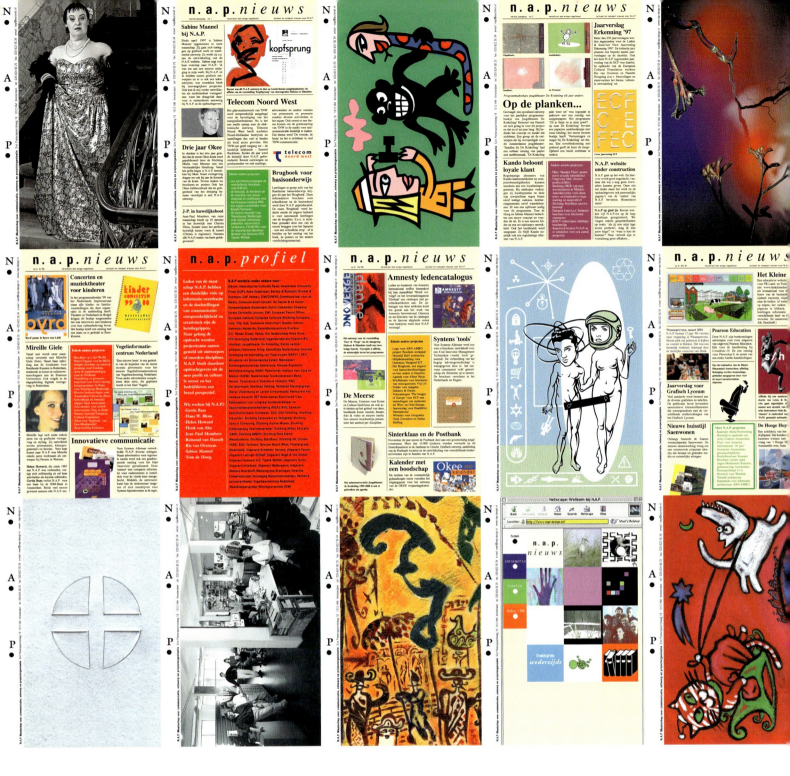

N.A.P.
Maatschap voor communicatie, ontwerp en projectorganisatie

Adres / Address Sint Pieterspoortsteeg 19, 1012 HM Amsterdam
Tel 020-624 50 25 **Fax** 020-622 55 34
Email mail@nap-design.nl **Website** www.nap-design.nl

Directie / Management Henk van Alst, Josta Bischoff Tulleken, Denise Ghering, Mireille Giele, Sabine Mannel, Jean-Paul Mombers, Ris van Overeem, Marjan Peters, Tirza Teule
Contactpersoon / Contact Ris van Overeem
Vaste medewerkers / Staff 10 **Opgericht / Founded** 1985

Sinds haar oprichting in 1985 staat de maatschap N.A.P. voor oorspronkelijkheid en creativiteit. De communicatiedoelstellingen worden daarbij scherp in het oog gehouden. Ervaren ontwerpers bieden opdrachtgevers zoals de overheid, de culturele sector en het bedrijfsleven een breed perspectief in informatieoverdracht. N.A.P. kan uiteenlopende totaalproducten ontwikkelen, door de diverse, op elkaar aansluitende disciplines binnen de maatschap zoals: grafische vormgeving; marketing communicatie; 3-dimensionale vormgeving; trendonderzoek en productstyling; nieuwe media.

Since its foundation in 1985 N.A.P. has stood for originality and creativity. At the same time, the focus remains on communications objectives. Experienced designers offer clients - government departments, the cultural sector as well as the private sector - a broad perspective on the communication of information. N.A.P. is able to develop all kinds of total products, thanks to the range of complementary disciplines within the firm, including graphic design, marketing communication, 3-dimensional design, trend research and product styling, as well as new media.

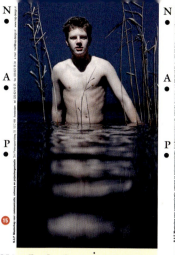

Sinds enkele jaren verschijnen met enige regelmaat onze N.A.P. kaartjes. Hiermee houden we onze relaties op de hoogte van het laatste nieuws. We berichten over gerealiseerde projecten, werk in uitvoering en bijvoorbeeld de komst van een nieuwe maat. Behalve deze nieuwsberichten, versturen we ook kaarten die werk laten zien van illustratoren en fotografen die voor N.A.P. hebben gewerkt. Wilt u de N.A.P. kaartjes op ware grootte bekijken? Bezoek dan onze website: www.nap-design.nl

N.A.P. werkt(e) voor / work(ed) for ABN-Amro; Ahold Networking; Albert Heijn; Amnesty International; Bastiaan Jongerius Architecten; Bureau Berbee culturele affaires; Bromet & Dochters; Danswerkplaats Amsterdam; De Meerse, Centrum voor kunst en cultuur; Dienst Binnenstad Amsterdam; Drukkerij Joh. Enschedé Amsterdam; Ecooperation; European Cultural Foundation; Goethe Institut; Grafisch Lyceum Amsterdam; Kunstweb; IMCO; Ingenieursbureau Ebatech; Ministerie van Binnenlandse zaken / Ministry of Foreign Affairs; MSA; Museum Het Rembrandthuis; Nederlandse Vereniging voor Kostuum en Klederdracht; Nijgh & Van Ditmar; Pearson Education; Postbank; Randstad Facilities; RIZA; Restaurant het Hemelse Gerecht; Saenwonen wooncorporatie; Sonbu; Universiteit van Amsterdam; Utrechts Conservatorium; Vrije Academie; VROM (DGM Directoraat Generaal Milieubeheer); Woningcorporatie Het Oosten en anderen / and others.

ONTWERPBUREAU NEO

Adres / Address Veilingstraat 17, 6827 AK Arnhem
Tel 026-442 48 31 **Fax** 026-351 47 41
Email post@ontw-neo.nl **Website** www.ontwerpbureauneo.nl

Directie / Management Ilse Houtgast
Contactpersoon / Contact Ilse Houtgast
Vaste medewerkers / Staff 4 **Opgericht / Founded** 1993

Opdrachtgevers / Clients Actorion Communicatie Adviseurs (1); Addendis; Agra-management; Architectuurcentrum Nijmegen (2); gemeente Arnhem (3); AVEX; Bohn Stafleu Van Loghum; BMC (1); BVVA; Van Buuren (4); Chimaera (5); Conservatorium Zwolle; Coutinho; Delta Press; Dieben & Meyer communicatie-adviseurs (6); Dirksen Opleidingen; Dijk12 (7); Elesco; Ellessy (8); Elsevier; EPN (9); Hogeschool voor de Kunsten Arnhem; Hogeschool Enschede; Identeam; Interpolis; Uitgeverij Kok (10); van 't Loo van Eck (11); Malmberg (12); Meccano; Novartis; NSVV; Nijgh Versluys; NVA; PAO; Papillon; Polygram (13); Pordon (14); Present Media (15); Roos en Roos (16); Samsom; Savant Learning Partners; SLO (17); Ten Have (18); ThiemeMeulenhoff (19); Warner Music Benelux (20); Woonsignaal (21); Zeppers film en tv (22); Gemeente Zutphen.

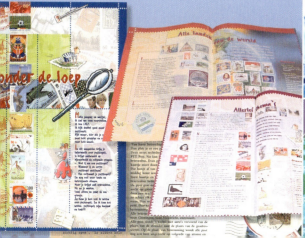

NEON
Bureau voor grafische vormgeving

Adres / Address Richard Wagnerstraat 32, 1077 VW Amsterdam
Tel 020-676 77 22 **Fax** 020-676 37 55
Email info@neondesign.nl **Website** www.neondesign.nl

Directie / Management Ellen van Diek, Wim Westerveld
Contactpersoon / Contact Ellen van Diek, Wim Westerveld
Vaste medewerkers / Staff 7 **Opgericht / Founded** 1989
Samenwerking met / Collaboration with Coin, corporate interactive; Fernkopie Berlin

Vernieuwing en verbreding! Dat was het credo bij de doorstart van Ontwerpforum naar Neon. Geen loze kretologie. Met ons team geven wij vorm aan ideeën en ontwikkelingen. Neon is het bureau geworden dat wij voor ogen hadden. De brochure onderschrijft dit; op verzoek wordt deze u toegestuurd.

Innovate and broaden the mind! That was the credo when Ontwerpforum relaunched as Neon. And it's more than just slogan. Our team articulates ideas and developments. Neon is the agency we wanted it to be. As our brochure explains – ask to receive your free copy.

Opdrachtgevers / Clients Amsterdams Historisch Museum; Emio Greco | pc; Erfgoedhuis Zuid-Holland; FontShop International; Global Media Visions; Heliomare; Historisch Centrum Overijssel; Kunsthalle Bonn; Landelijk instituut sociale verzekeringen (Lisv); Mathilde Santing; ThiemeMeulenhoff.

educatieve boeken / educational books

huisstijlen / corporate identities

brochures en folders / brochures and leaflets

internetsites

www.vox-online.nl www.kun.nl www.bisk.nl www.bni.nl

NIES & PARTNERS
Grafisch Ontwerp, Communicatie-advies

Adres / Address Sloetstraat 5, 6524 AR Nijmegen
Tel 024-360 51 18 **Fax** 024-360 51 28 **Mobile** 06-53 35 31 66
Email info@nies-partners.nl **Website** www.nies-partners.nl

Directie / Management F.H.J.M. Nies
Contactpersoon / Contact Frans Nies, Suzanne Menheere
Vaste medewerkers / Staff 4 **Opgericht / Founded** 1988

Opdrachtgevers / Clients Beroepsvereniging Nederlandse Interieurarchitecten BNI - Amsterdam; Bibliotheek Ede; Cultura - Ede; Gemeente Uden; Hogeschool van Arnhem en Nijmegen; Industriële Kring Nijmegen; Instituut voor advies en onderzoek PON - Tilburg; J2K - Laag Soeren; Katholieke Universiteit Nijmegen; Provinciaal Brabants Instituut voor School en Kunst Bisk - Helmond; Sectorfondsen Zorg en Welzijn - Utrecht; Staatsbosbeheer - Zeist; Steencentrale - Wijchen; Theater Markant - Uden; TNO - Delft/Apeldoorn; Uitgeverij Bekadidact - Baarn; Uitgeverij EPN - Houten; Uitgeverij Katholieke Universiteit Nijmegen; Uitgeverij KNNV - Utrecht; Uitgeverij Nijgh Versluys - Baarn; Uitgeverij VNU - Haarlem; Vox - Nijmegen; Universiteit Twente - Enschede; Vizier - Gennep; Ziekenhuis Bernhoven - Oss/Veghel en anderen / and others.

fotoboeken / photobooks

jaarboeken / yearbooks

jaarverslagen / annual reports

tijdschriften / magazines

kunstboeken / artbooks

brochures en folders / brochures and leaflets

boeken / books

huisstijlen / corporate identities

architectuurboeken / books on architecture

ziekenhuis Bernhoven

1

2 3

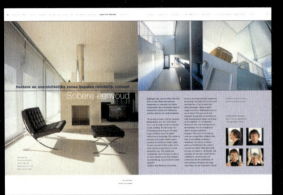

4

5

NIJHUIS + VAN DEN BROEK

Adres / Address Bruningweg 13, 6827 BM Arnhem
Tel 026-361 05 57 **Fax** 026-361 09 95
Email post@nvdb.nl **Website** www.nvdb.nl

Directie / Management Rob van den Broek, Tom Nijhuis
Contactpersoon / Contact Rob van den Broek, Tom Nijhuis
Vaste medewerkers / Staff 2 **Opgericht / Founded** 1998

Profiel Twee ontwerpers die elkaar perfect aanvullen. In een herkenbare, sobere maar doordachte stijl van ontwerpen. Met een gezonde dosis nieuwsgierigheid en een tikkeltje eigenwijsheid. Of dat nu gaat om de ontwikkeling van een nieuw logo, het vormgeven van een tijdschrift, of het maken van een website...

Profile Two designers who work as a perfect team. In a recognisable, sober but deliberate design style. With a healthy dose of curiosity and the right amount of persistence. Whether it's for the development of a new logo, the design of a magazine or a website ...

6

7

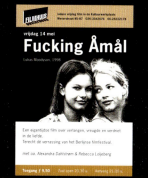

8
9

10
11
12

13

1 Elsevier Food Executive Council. Uitgebreide huisstijl en campagne / Extensive corporate identity and campagne
2 Bloemstraat. Folder voor bouwproject / Folder for building plan
3 Popgids 2000. Informatiegids voor de popmuziek Oost-Nederland / Information guide for pop music in Eastern Holland
4 Projekt+. Kwartaalblad over projectinrichting / Quarterly on interior design
5 Superfloor. Huisstijl voor rockband / Housestyle for rock band
6 CPRO-DLO (Plant Research International) Jaarverslag / Annual Report
7 Filmhuis Oosterbeek. Website en affiches / Website and posters
8 Popgids 2000 cd-rom. Met zoekmachines en soundsamples / With search engine and sound samples
9 Bittermoon. cd-verpakking / Bittermoon cd package
10 Coffeegrounds. Logo voor donuts- en bagelzaak / Logo for doughnut and bagel shop
11 Elsevier Bedrijfsinformatie. Leaflets voor Foodgroep / Leaflets for Foodgroup
12 Gemeente Bemmel-Huissen. Brochure stadswandeling / City walk brochure
13 De Kapellenberg - de gemeente als regisseur. cd-rom over projectontwikkeling / CD-rom on project development

n|p|k industrial design

Adres / Address Noordeinde 2-d, 2311 CD Leiden
Tel 071-514 13 41 **Fax** 071-513 04 10
Email npk@npk.nl **Website** www.npk.nl

Directie / Management Partners: Peter Krouwel, Wolfram Peters, Jos Oberdorf, Jan Witte
Vaste medewerkers / Staff 60 **Opgericht / Founded** 1979

Satellite studios n|p|k industrial design GmbH, Hamburg, npk@npkdesign.de; n|p|k industrial design inc, Boston, npk@npkdesign.com.

Profile n|p|k industrial design employs a range of disciplines in design strategy, product development and production. With three branches in Leiden, Hamburg and Boston, n|p|k can meet all the requirements of its clients. Facilities include design and engineering studios and model workshops with state-of-the-art equipment. The international magazine Blueprint described n|p|k as the 'best organised and equipped design studio ever visited.'

n|p|k's international activities cover industrial design (consumer, professional, home & office), public design (infrastructure, signage, street furniture and lighting) and graphic design (infographics, corporate identity, packaging & display).

Awards For a complete list of awards, please visit: www.npk.nl

Clients ABN AMRO (signage Head office Amsterdam); Streetlife (corporate identity, brochures, website); Ecofys (user interface design); Dremefa (user instructions); ANWB (national set of pictograms); Quail (corporate identity); VVKH Architecten (corporate identity); n|p|k industrial design (corporate identity, brochures, website); Tacx (corporate identity, product graphics); ANWB (sign posts, national signage system (type design by Gerard Unger)); Port of Rotterdam (user interface design, signage).

Other clients graphic design Akzo Nobel; ASM Europe; ASM Lithography; BESI Fico Technics; CooCoo Pandora; Enraf/Delft Instruments; the Dutch Ministry of Transport; Public Works and Water Management; Laarhoven Design; Prior; Randstad; Screentec; Solvay.

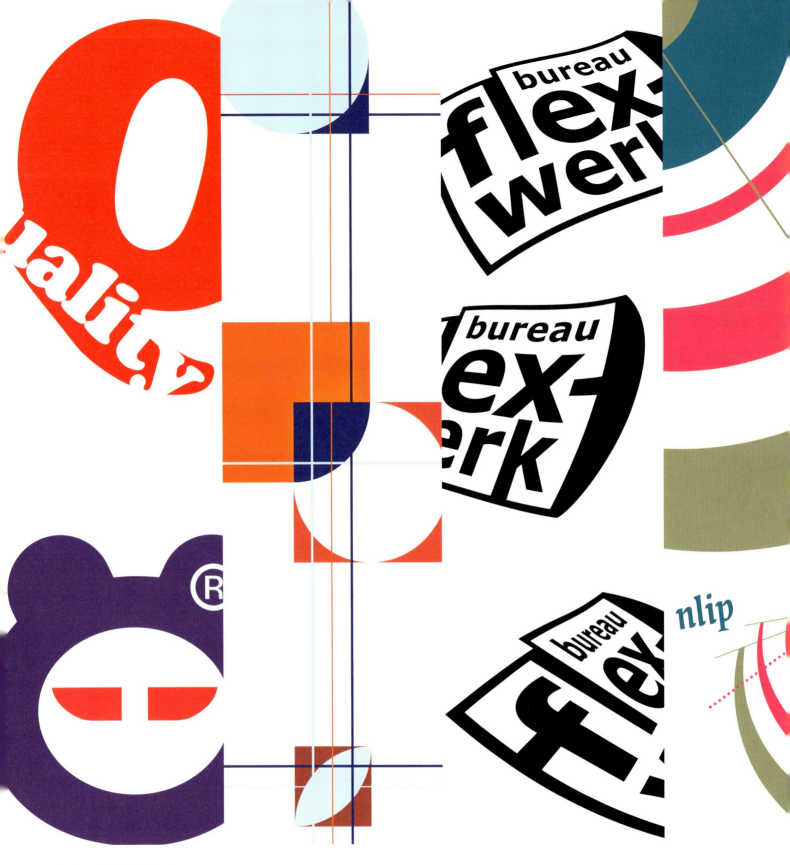

OKAPI ONTWERPERS

Adres / Address Voorhaven 23-B, 3025 HC Rotterdam
Tel 010-478 04 99 **Fax** 010-476 21 65 **Mobile** 06-50 65 87 14
Email ontwerp@okapi.nl **Website** www.okapi.nl

Directie / Management Frank Schurink
Contactpersoon / Contact Frank Schurink
Vaste medewerkers / Staff 5 **Opgericht / Founded** 1987
Samenwerking met / Collaboration with Overbosch Communicatie

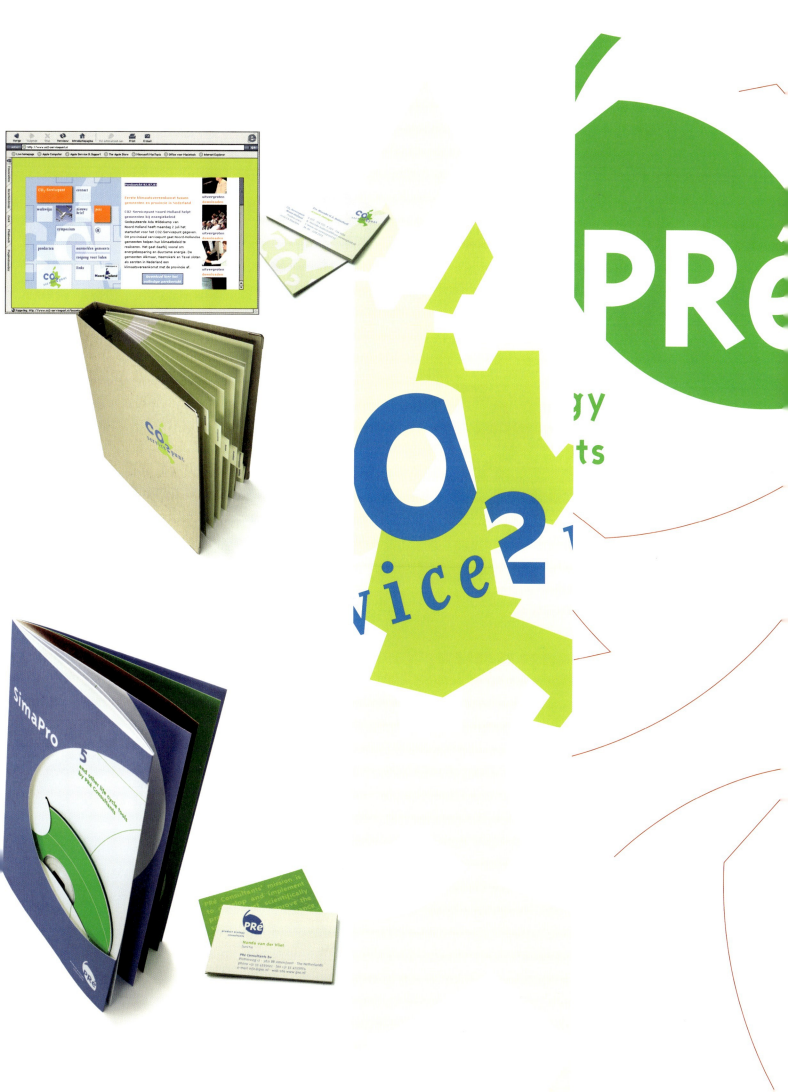

STUDIO OLYKAN

Adres / Address 1e Helmersstraat 179, 1054 DS Amsterdam
Tel 020-623 24 99 **Fax** 020-627 94 25
Email studio@olykan.nl **Website** www.olykan.nl

Vaste medewerkers / Staff 4 **Opgericht / Founded** 1983

Profiel Studio Olykan bv is een sinds 1983 in Amsterdam gevestigd full-service communicatieadvies- en ontwerpbureau. Wij ontwikkelen ideeën en visualiseren de communicatie van bedrijven en instellingen voor zowel gedrukte als interactieve media in binnen- en buitenland. Onze opdrachten zijn zeer divers en onze opdrachtgevers zijn te vinden in een breed scala van ondernemingen waaronder (financiële) dienstverleners, gemeente en overheid, musea, uitgevers, toeristische organisaties en culturele instellingen. Door de veelzijdigheid, opgedaan door onze ervaring, en de originaliteit waarmee wij concepten ontwikkelen en visualiseren, onderscheiden wij ons van anderen. De afgebeelde merken en logo's zijn een selectie uit corporate design-opdrachten sinds de oprichting.

Profile Studio Olykan bv is a full-service communications advice and design agency established in Amsterdam since 1983. We develop ideas and visualise both printed and interactive communications for companies and institutions in the Netherlands and abroad. Our work is wide ranging and our clients come from all sectors of the corporate world, including the (financial) service industry, local and central government departments, museums, publishers, tourist organisations and cultural institutions. The diversity of our experience and the originality with which we develop and visualise concepts is what distinguishes us from the rest.
The brands and logos shown here are a selection of the corporate designs we have developed since our foundation.

Belangstellenden vragen per fax of e-mail het boek
'LoGo © Studio Olykan' aan, een compleet overzicht van onze
corporate identity's.
When interested please order (fax or e-mail only) the book
'LoGo © Studio Olykan', a collection of our corporate identities.

ONTWERPWERK
office for design

Adres / Address Prinsestraat 37, 2513 CA Den Haag
Postadres / Postal address Postbus 45, 2501 CA Den Haag
Tel 070-313 20 20 **Fax** 070-313 20 92
Email info@ontwerpwerk.com **Website** www.ontwerpwerk.com

Directie / Management Ed Annink, Ronald Borremans, Guus Boudestein, Ronald Meekel
Contactpersoon / Contacts Ronald Borremans, Ronald Meekel
Vaste medewerkers / Staff 22 **Opgericht / Founded** 1986
Samenwerking met / Collaboration with Ontwerpwerk.nl -interaction design-

Profiel Ontwerpwerk is een multidisciplinair ontwerpbureau dat werkzaam is op het gebied van graphic, environmental en industrial design. Ontwerpwerk heeft een internationaal netwerk van opdrachtgevers en toeleveranciers opgebouwd. De ervaring strekt zich uit van projecten als de ontwikkeling van een veelomvattende huisstijl, tentoonstellingen of een industrieel winkelpresentatiesysteem tot opdrachten zoals folders, brochures, jaarverslagen, relatiegeschenken en consumentenartikelen. Ontwerpwerk is een zusterorganisatie van Ontwerpwerk.nl -interaction design-.

Profile Ontwerpwerk is a multi-disciplinary organisation active in the fields of graphic design, environmental design and industrial design. Ontwerpwerk has an international network of clients and suppliers. Projects include the development of corporate identities, exhibitions and industrial shop presentation systems, as well as brochures, annual reports, promotional gifts and consumer products. Ontwerpwerk is affiliated with Ontwerpwerk.nl -interaction design-.

Redactionele en typografische vormgeving / Communication design ADP; Aegon; AKZO Nobel; AZR-Academisch Ziekenhuis Rotterdam; Besturenraad Protestants Christelijk Onderwijs; Bison International; Boer & Croon Group; Burson Marsteller; Chapeau, communicatieadviseurs; Danzas; ECT; Flex Development en Concepts; Flexplan Grafisch uitzendbureau; Gemeente Den Haag OCW; Gemeentelijk Havenbedrijf Rotterdam; Heineken; IFFR-International Film Festival Rotterdam; INB-Groep Consultancy; Intermax; Intermezzo-stichting voor jongerenhuisvesting; Ministerie van Buitenlandse Zaken / Ministry of Interior; Ministerie van Sociale Zaken / Ministry of Social Affairs; Ministerie van Verkeer en Waterstaat / Ministry of Transport and Public Works; Ministerie VROM / Ministry of Housing, Regional Development and the Environment; Nederlandse Museumvereniging; Nederlandse Ski Vereniging; Newconomy; NIZO Food Research; Nuffic; Referro Customer Care; Robein Leven; ROM Rijnmond; Senter; SLO; Solilife; Shell International; Staedion wonen; Van Huisstede Communicatie; Winkelman & Van Hessen en anderen / and others.

Huisstijl / Corporate identity Analytico; Boer & Croon Group; Comenius College; Borren Staalenhoef Architecten; BTC Delft; Drukgroep Maasland; eCommotion; EDventure; Erasmus MC; Flex Development en Concepts; Flexplan Grafisch uitzendbureau; HCO-Haags Centrum voor Onderwijsbegeleiding; JP Exploitatie; Labwing; Newconomy; NokNok; Nuffic; Onderwijsbond CNV; Rode Kruis Ziekenhuis Beverwijk; Tricom; Verdonck Klooster & Associates; WISH en anderen / and others.

Formulierenontwerp / Form design Analytico; EHCO KLM kleding; Flexplan Grafisch uitzendbureau; Intermezzo-stichting voor jongerenhuisvesting; Onderwijsbond CNV en anderen / and others.

1 Corporate identity, WISH, 2000
2 Corporate identity, Newconomy, 2000
3 Corporate identity, Borren Staalenhoef Architects, 2001
4 Affiches / posters, corporate identity, De Etalage, 2001

1

2

3

4

OPERA ONTWERPERS

Adres / Address Leistraat 1, 4818 NA Breda
Tel 076-514 75 96 **Fax** 076-514 82 78
Email breda@opera-ontwerpers.nl **Website** www.opera-ontwerpers.nl

Directie / Management Ton Homburg, Marty Schoutsen
Opgericht / Founded 1981

Vaste medewerkers / Staff Marcel d'Anjou; Wineke van Dijk; Stephan Frank; Mark van der Ham; Marjet van Hartskamp; Ellis van Mullekom; Anke Schalk; Kees Wagenaars.

Lidmaatschap / Membership BNO

Zie ook Ruimtelijk ontwerp p. 44, Nieuwe media p. 90

OPERA ontwerpers heeft twee vestigingen (Amsterdam en Breda) en is werkzaam op het gebied van drie ontwerpdisciplines: grafisch, ruimtelijk en interactieve media. Kenmerkend is haar multidisciplinaire werkwijze.
De werkzaamheden kunnen zowel adviserend van aard zijn als zich uitstrekken tot het maken en begeleiden van complexe interieur-, tentoonstelling-, of huisstijlprojecten.
OPERA grafisch ontwerpers houdt zich bezig met: huisstijlen, affiches, bewegwijzeringen, beletteringen, vormgeving van boeken, jaarverslagen, tijdschriften en catalogi.

OPERA designers has two offices (Amsterdam and Breda) and is active in three design disciplines: three dimensional, graphic and multimedia design. Characteristic is their multi-disciplinary approach. OPERA's projects range from supplying advice to the production and supervision of complex interior, exhibition and corporate identity programmes.
OPERA graphic designers operates in the field of corporate identities, posters, book design, annual reports, magazines and catalogues.

5

6

7

8

9

10

1 Lensvelt Office Guide 2001. Productcatalogus voor een fabrikant van systeem- en directiemeubilair / Lensvelt Office Guide 2001. Product catalogue for a manufacturer of office furniture

2 Jaarverslag 1999, Rijksmuseum voor Volkenkunde te Leiden / 1999 annual report, National Museum of Ethnology, Leiden

3, 4 Hidden furniture range. De ontwerpers die voor meubelfabrikant Hidden werken, zijn nauw betrokken bij de presentatie en toekomstige ontwikkeling van het label. / Hidden furniture range. Designers at Hidden furniture worked closely with OPERA to develop new presentations and future prospects for this high-end design label.

5-7 Items. Tijdschrift over design en visuele communicatie / Items. Design and visual communications magazine

8 Boek bij de wintertentoonstelling 'Maurits, Prins van Oranje' in het Rijksmuseum te Amsterdam (1 december 2000 t/m 18 maart 2001) / Book accompanying the Maurice of Nassau exhibition at Amsterdam's Rijksmuseum (1 December 2000 to 18 March 2001)

9 Museumgids voor het Rijksmuseum voor Volkenkunde, Leiden. OPERA ontwerpers maakte ook de huisstijl, de website en richtte de permanente tentoonstelling in. / Guide for the National Museum of Ethnology, Leiden. OPERA designers also realised the museum's website, corporate identity and the architectural design of the permanent exhibition.

10 Dansende Muzen, een ode aan Hans van Manen. Verschenen bij de toekenning van de Erasmusprijs 2001 aan choreograaf Hans van Manen / Dancing Muses, a tribute to Hans van Manen. Published to celebrate choreographer Hans van Manen's receipt of the Erasmus Prize 2001

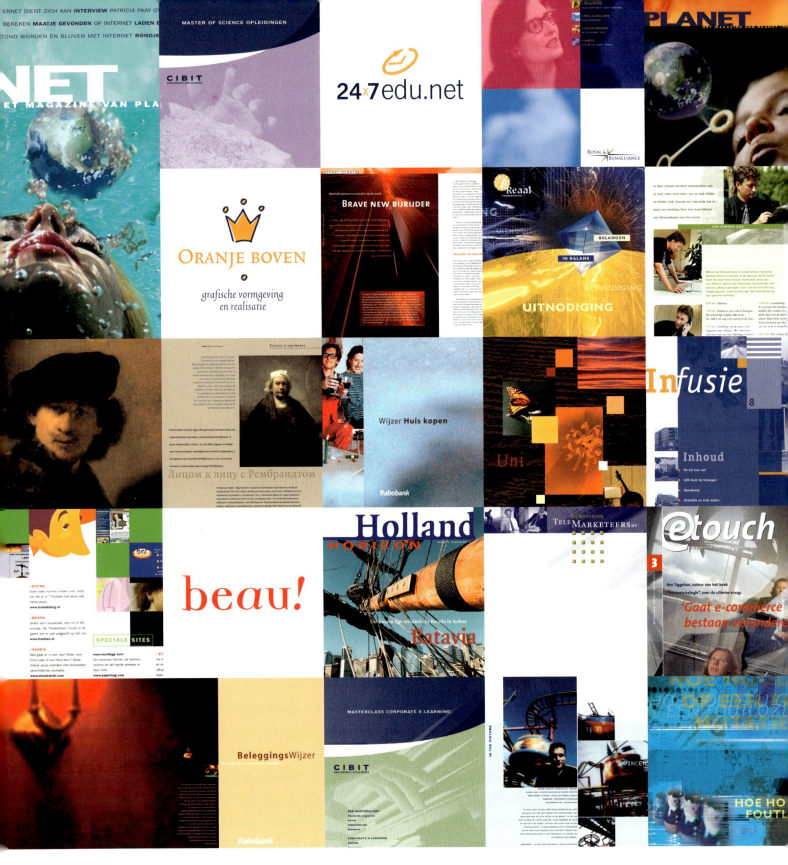

ORANJE BOVEN
grafische vormgeving en realisatie

Adres / Address Oranje Nassaulaan 7, 5211 AS 's-Hertogenbosch
Postadres / Postal address Postbus 249, 5201 AE 's-Hertogenbosch
Tel 073-690 16 86 **Fax** 073-690 16 87
Email info@oranjeboven.nl

Directie / Management Margreet Borgman, Theo Meijer
Contactpersoon / Contact Margreet Borgman, Karen Höhner
Vaste medewerkers / Staff 4 **Opgericht / Founded** 1997

Profiel Oranje boven is als no-nonsense ontwerpbureau steeds op zoek naar de optimale balans tussen creativiteit en functionaliteit. Wij ontwerpen onder andere huisstijlen, magazines, jaarverslagen, nieuwsbrieven, personeelsbladen, brochures en gelegenheidsdrukwerk. Ondanks de grote hoeveelheid opdrachten streeft Oranje boven ernaar om een klein en helder bureau te blijven met als doel een directe samenwerking met de opdrachtgevers. Een breed scala aan duurzame opdrachtgevers is hiervan het resultaat.

Profile No-nonsense design company Oranje boven is constantly searching for the best possible balance between creativity and functionality. Our designs include housestyles, magazines, annual reports, newsletters, in-house magazines, brochures and occasional print work. Despite the numerous commissions, Oranje boven's aim is to remain small and straightforward, collaborating directly with clients. A wide range of regular customers is the result.

Opdrachtgevers o.a. / Selected clients Acad Consult; Bosch Medicentrum; Cibit; Euro Holland Publishers; gemeente Almelo; Hooge Huys; Job van Leersum; Magazine Partners; Media Partners; NeoResins; Rabobank Nederland; Royal & SunAlliance; SNS Reaal Groep.

STUDIO VAN JOOST OVERBEEK
grafische vormgeving en andere onzin

Adres / Address Nicolaas Beetsstraat 325, 1054 NZ Amsterdam
Tel 020-412 51 08 Fax 020-616 05 12 Mobile 06-25 01 05 40
Email ikzelf@joostoverbeek.nl Website www.joostoverbeek.nl

Contactpersoon / Contact Joost Overbeek, Alice Wolff
Vaste medewerkers / Staff 3 Opgericht / Founded 1992

Opdrachtgevers / Clients Bellevue en Nieuwe de la Mar theater; Bellservices Nederland; Boomerang Free Cards; DasArts; Hummelinck Stuurman; JTR; Johan; Kinder- en jongerenrechtswinkels; Kunstbende; Memo; Nieuwe Revu; Rapp Collins; Sam Sam; SBA; Stadsdeel Amsterdam-Noord; Stichting Julidans; Theaterschool Amsterdam; VNU tijdschriften; Wereldkinderfestival en anderen / and others.

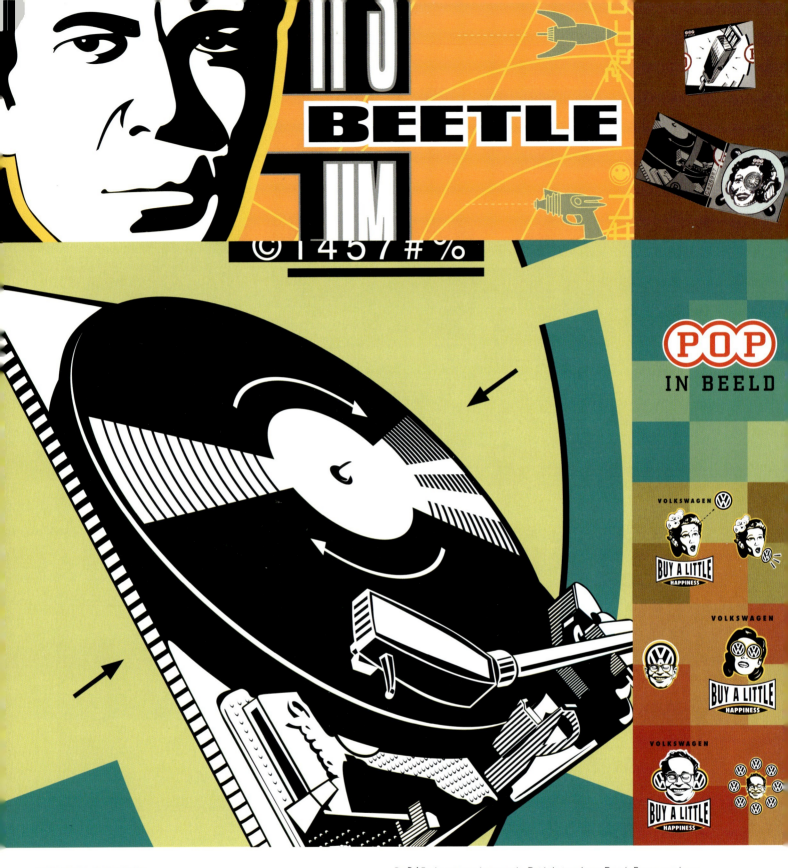

DENNIS PARREN
freelance ontwerper

Adres / Address Burg. van Tienhovengracht 1, 1064 BA Amsterdam
Tel 020-778 14 13 **Mobile** 06-14 35 56 96
Email info@dennisparren.nl **Website** www.dennisparren.nl

Opgericht / Founded 2000
Samenwerking met / Collaboration with BNO

Profiel Funky, retro en jaren zestig. Dat is het werk van Dennis Parren. een jonge vormgever die in de loop der jaren een geheel eigen en duidelijk herkenbare stijl heeft ontwikkeld. In Engeland, aan de Montfort University in Lincoln, legde hij de basis voor zijn in het oog springende Britse ontwerpstijl, waarin hij grafische vormgeving en illustratie combineert. Na het werken bij verschillende studio's begon hij achttien maanden geleden aan zijn carrière als freelancer. Als grafisch vormgever en illustrator heeft hij zich eveneens verdiept in de nieuwe media zoals websites, bedrijfsfilms, commercials en multimediaprojecten.

Profile Funky, retro and 60s. That's Dennis Parren's work. A young designer who has developed a specific and recognisable style over the years. Educated at Montfort University in Lincoln, England, Dennis creates work that catches the eye and reveals a British touch, combining graphic design and illustration. After several design jobs at art studios he started his freelance career eighteen months ago. Originally a graphic designer and illustrator, Dennis has expanded into other media, like websites, company movies, commercials and multimedia projects.

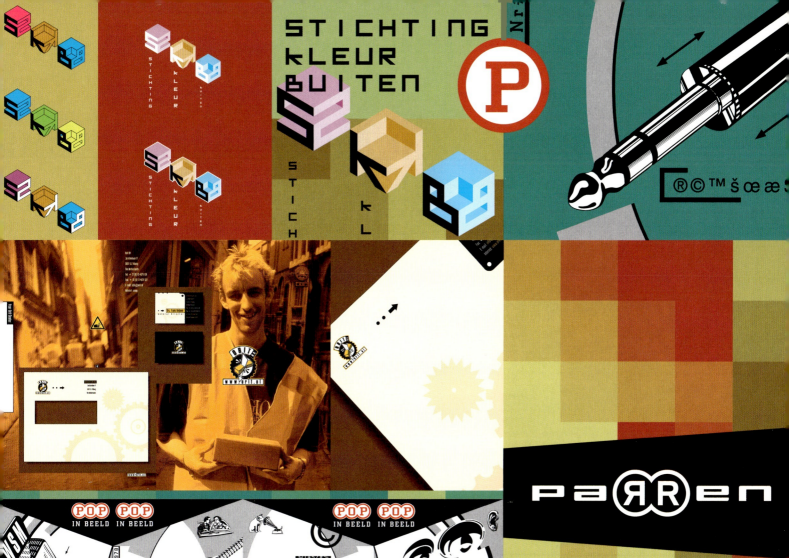

We are being drawn into a strange new wo

POLKA DESIGN
Graphic design & New media

Adres / Address Steegstraat 12, 6041 EA Roermond
Tel 0475-35 06 59 **Fax** 0475-33 65 26
Email info@polka.nl **Website** www.polka.nl

Contactpersoon / Contact Joep Pohlen
Opgericht / Founded 1992

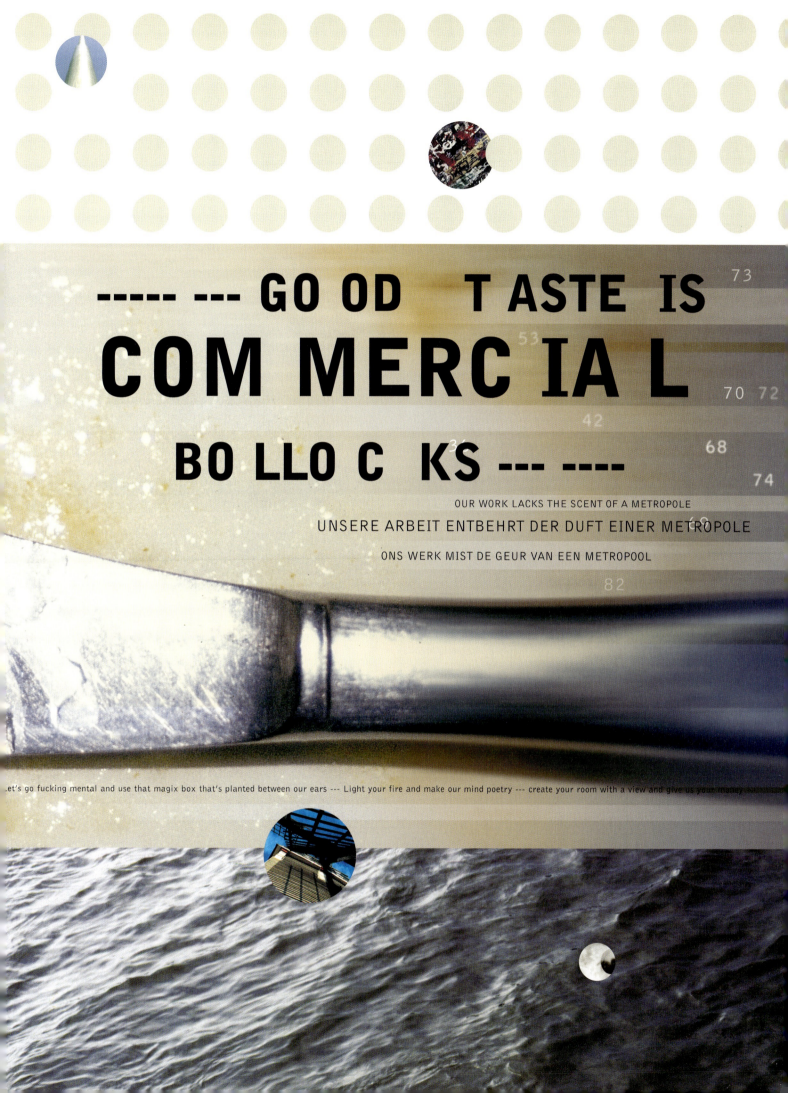

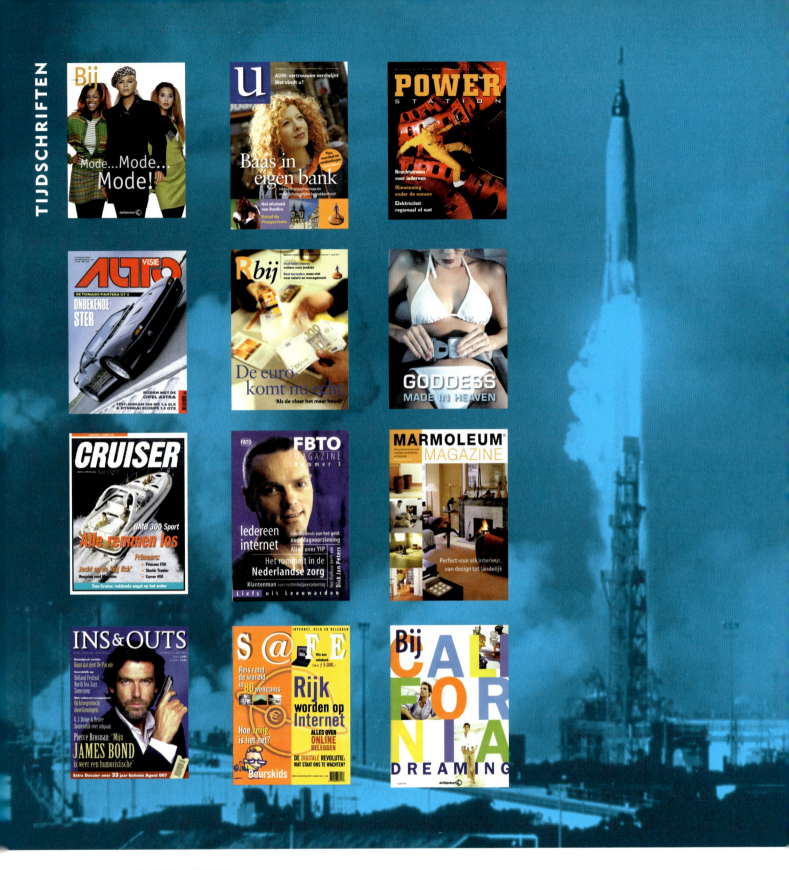

STUDIO PAUL C. POLLMANN

Adres / Address Gebouw Y-Point, Van Diemenstraat 340, 1013 CR Amsterdam
Tel 020-627 97 17 **Fax** 020-627 16 95
Email paul@studiopollmann.nl

Directie / Management Paul C. Pollmann
Contactpersoon / Contact Saskia Jansen
Vaste medewerkers / Staff 3 **Opgericht / Founded** 1995

Opdrachtgevers / Clients Bask Records; BJS/Business Media; Brouwer Media; Uitgeverij Bruna; De Bijenkorf; Elsevier; Final Publishing; Forbo-Krommenie; Uitgeverij Iris; Media Partners; Multi Magazines; Readers House; Rodopi; Uitgeverij Schors, Uitgeverij Het Spectrum; VNU.

STUDIO POLLMANN

ART DIRECTION GRAPHIC DESIGN

BOEKEN

PPGH/JWT GROEP

Adres / Address Rietlandpark 301, 1019 DW Amsterdam
Postadres / Postal address Postbus 904, 1000 AX Amsterdam
Tel 020-301 96 96 **Fax** 020-301 96 00
Email algemeen@ppghjwt.nl

Contactpersoon / Contact Gusta Winnubst, Herman Kerkhoven

Darapro; Easy Video Contact, KPN Telecom; KPN Qwest; Stichting Ondernemers-
klankbord; Mxstream, KPN Telecom; Ros, PTT Post; Anno, IBC; iBaan; Huren, Aedes;
Het Nationale Ballet; TNT; Randstad Holding; Darapro; FirstGroup, NS; Honig.

powered by PPGH/JWT Groep

PRIMO ONTWERPERS

Adres / Address Dirklangenstraat 61, 2611 HV Delft
Postadres / Postal address Postbus 2866, 2601 CW Delft
Tel 015-215 93 85 **Fax** 015-215 98 29
Email info@primo-ontwerpers.nl **Website** www.primo-ontwerpers.nl

Vaste medewerkers / Staff 6 **Opgericht / Founded** 1990

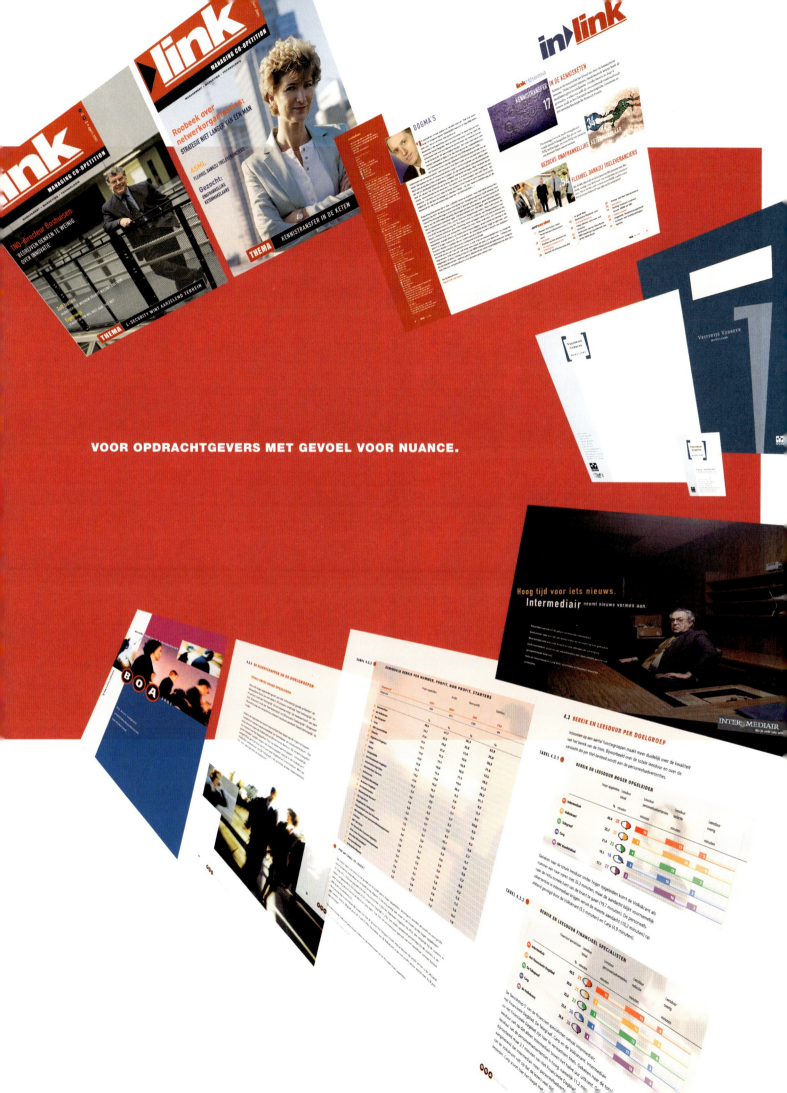

VOOR OPDRACHTGEVERS MET GEVOEL VOOR NUANCE.

PROFORMA
strategie, ontwerp en management

Adres / Address St.Jobsweg 30, 3024 EJ Rotterdam
Tel 010-244 14 42 **Fax** 010-244 14 44 **Mobile** 06-22 79 17 24
Email info@pro.nl **Website** www.pro.nl

Directie / Management J.C.Ridder, E.G.van Klinken, H.Groenendijk
Contactpersoon / Contact J.C.Ridder, E.G.van Klinken
Vaste medewerkers / Staff 21 **Opgericht / Founded** 1987

Profiel De juiste presentatie, doelgroepen met respect behandelen. Daar gaat het in communicatie om. Corporate identity, merkontwikkeling, huisstijlimplementatie en -beheer zijn essentieel voor elke organisatie. Het Proforma-team is samengesteld uit diverse specialisten, die veelal gezamenlijk aan projecten werken: van concept tot en met beheersdocument. Onze ruime ervaring op het gebied van huisstijlautomatisering maakt ons tot een professionele partner voor alle aspecten van corporate identity-ontwikkeling. Proforma kent de disciplines corporate identity-ontwikkeling, interactieve media, information design, grafisch ontwerp en industrieel ontwerp. Creativiteit en een pragmatische aanpak staan hoog in ons vaandel.

Propaganda is het relatiemagazine van Proforma. Mail of bel voor een exemplaar: info@pro.nl / (010) 244 14 42
Voor meer informatie over Proforma, bezoek onze website: www.pro.nl

Profile Getting the right presentation, treating target groups with respect. That's what communication is about. Corporate identity, brand development, housestyle implementation and management are essential ingredients for every organisation. Proforma's wide-ranging team of specialists often works together on projects: from concept to management document. With our broad experience in housestyle automation we are the ideal professional partner for every aspect of corporate identity development. Proforma is involved in corporate identity development, interactive media, information design, graphic design and industrial design. Creativity and a pragmatic approach are our guiding principles.

Proforma werkt voor / works for Unicef Nederland, Den Haag; NIPO het markt-onderzoekinstituut, Amsterdam; Graydon Holding, Amsterdam; ANWB, Den Haag; World Trade Center, Rotterdam; Gemeente Spijkenisse; Ministerie van OC&W / Ministry of Education, Culture and Science; Ministerie van VROM / Ministry of Housing, Regional Development and the Environment; Wooncompagnie, Schagen en Purmerend en anderen / and others.

Corporate identity voor Koninklijke Drukkerij Broese & Peereboom

PROJECTV
strategisch design & identity management

Adres / Address Leharstraat 77, 5011 KA Tilburg
Postadres / Postal address Postbus 2109, 5001 CC Tilburg
Tel 013-455 09 63 **Fax** 013-455 39 50
Email info@projectv.nl **Website** www.projectv.nl

Directie / Management Ton Vingerhoets
Contactpersoon / Contact Ton Vingerhoets, Sandra van Lieshout
Vaste medewerkers / Staff 4 **Opgericht / Founded** 1979

Bedrijfsprofiel In deze tijd worden communicatievraagstukken steeds complexer. Daarom levert ProjectV maatwerk, van advies tot en met realisatie. ProjectV werkt nauw samen met een netwerk van partners voor een flexibele én creatieve aanpak van communicatieprojecten.

ProjectV maakt duidelijk wie u bent, waar uw organisatie voor staat en waar uw kracht ligt. ProjectV helpt u richting te geven aan de eigen identiteit van uw organisatie. Door uw identiteit wordt uw organisatie herkenbaar en weet u zich te onderscheiden. ProjectV bestrijkt het hele spectrum van visuele uitingen, legt verband tussen disciplines en ontwikkelt zo voortdurend nieuwe kennis en mogelijkheden.

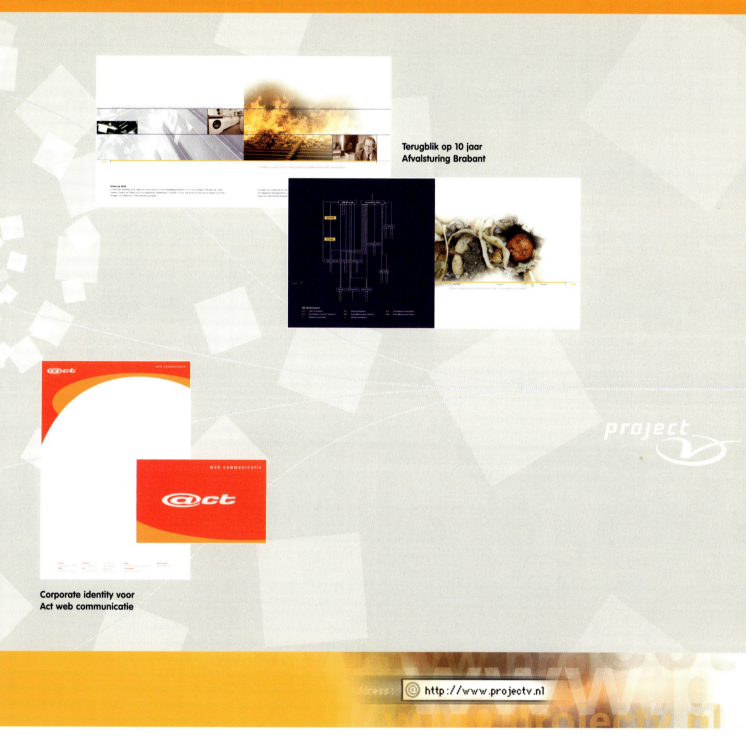

Terugblik op 10 jaar Afvalsturing Brabant

Corporate identity voor Act web communicatie

http://www.projectv.nl

Agency profile Communications problems are becoming increasingly complex. ProjectV creates custom-made solutions, from advice through to realisation. ProjectV's intensive cooperation with a network of partners guarantees a flexible and creative approach to projects.

ProjectV presents who you really are, what your organisation stands for and where your strengths lie. ProjectV helps you give your organisation's identity a sense of direction. It's your identity that ensures your organisation's distinctive and recognisable profile. ProjectV covers the whole spectrum of visual expression, connecting disciplines and continually developing new expertise and potential.

Hoofdactiviteiten / Main activities Editorial design; corporate identity; housestyles; interaction design; multimedia; AV; interior; architectural exhibition; stand.

Opdrachtgevers / Clients Politie Midden en West Brabant; PAT ICT Learning Solutions; Gemeente Oisterwijk; Gemeente Alphen Chaam; ECNC European Centre for Nature Conservation; Novadic; Brabants Landschap; Bond zonder Naam; Afvalsturing Brabant; GGZ Oost Brabant; Kamer van Koophandel Midden Brabant; Waterschap Land van Nassau; Coevering; Waterschap Mark & Weerijs; Van Loon elektro/Entron; Euroic; IM Identity Marks; Act web communicatie; Koninklijke drukkerij Broese & Peereboom; Landelijke Milieugroep.

Brand Environment Design

www.qua.nl → Where the money goes ... Allard / Arno / Christina / Coos / Daan / Denise / Edith / Emma / Ferry

QUA ASSOCIATES
Brand Environment Design

Adres / Address Grasweg 61, 1031 HX Amsterdam
Tel 020-494 65 65 **Fax** 020-494 65 00
Email info@qua.nl **Website** www.qua.nl

Directie / Management Arno Twigt, Hans Rietveld, Jim Smith, Allard van Basten Batenburg
Contactpersoon / Contact Hans Rietveld
Vaste medewerkers / Staff 24 **Opgericht / Founded** 1985
Samenwerking met / Collaboration with Saguez & Partners, Paris

Profiel Brand Environment Design is de integrale aanpak van alles wat te maken heeft met de kernwaarden van merk en organisatie. Alle uitingen - interieurarchitectuur, grafische vormgeving, multimedia - stralen één sfeer, één visie uit. Eén organisatie, één gevoel. Vanuit deze visie op design werkt QuA Associates met Brand Teams waarin diverse disciplines samenwerken aan een effectief en consistent merkbeeld.
Deze formule van QuA stopt niet bij de landsgrens. Samen met het Franse bureau Saguez & Partners en het bijbehorende internationale netwerk past QuA Brand Environment Design toe op Europese schaal.

h / Hans / Hester / Jim / Katja / Linda / Maarten / Merel / Monika / Nynke / Patrice / Patricia / René / Ruud / Sebastiaan / Valérie

Profile Brand Environment Design integrates the core values of a brand and the organisation. With our range of disciplines - interior design, graphic design, multimedia - we share a single vision. One organisation, one feeling. Working with Brand Teams, QuA Associates takes this vision and these disciplines to build effective and consistent brand images.
Together with the French agency Saguez & Partners and its international network, QuA raises Brand Environment Design to a European scale.

Opdrachtgevers / Clients AEX; Stad Amsterdam; Amsterdam Noord; AXA; BDO CampsObers; Ben & Jerry's; BSO Origin; Compaq Computer; Crosspoints; Dutch Pack; Ebcon; Frame Factory; Global One; 2 Grow; gemeente Haarlemmermeer, Floriade 2002; Identity Matters (IM); Inter Access; Interpay; Jobline; Kembo; KPN Research; Labouchere; Maison de Bonneterie; Mesos; Mexx International; Ministerie van Landbouw / Ministry of Agriculture; Nationale-Nederlanden; NvD; Office depot; Piusoord/de Leijakker; Present Time; Rijkswaterstaat; Saatchi & Saatchi; Scan Consultants; SF; Shell International; Snowtrex; Statement; Stichting Utrechts Landschap; SVB; The Smell of Coffee; TMF; Tommy Hilfiger; gemeente Utrecht; Van de Bunt; Van Lanschot Bankiers; VODW marketing village; VSB Fund; Wijckermeer Wonen; Woningbouwvereniging Velsen; WPG; ZOOM; Zwijsen.

1

2

3

4

QUAONTWERP
Grafische vormgeving

Adres / Address Damstraat 11, 3319 BB Dordrecht
Postadres / Postal address Damstraat 11, 3319 BB Dordrecht
Tel 078-616 72 05 **Fax** 078-622 92 85
Email info@quaontwerp.nl **Website** www.quaontwerp.nl

Contactpersoon / Contact Conny van Klink
Vaste medewerkers / Staff 1 **Opgericht / Founded** 1998

Profiel QuaOntwerp is een jong en veelzijdig grafisch ontwerpbureau dat werkt voor opdrachtgevers uit het bedrijfsleven, de overheid en het onderwijs.
QuaOntwerp geeft vorm aan: huisstijlen, jaarverslagen, catalogi, brochures, folders, flyers, affiches, uitnodigingen, verpakkingen, nieuwsbrieven en internetsites.

Profile QuaOntwerp is a young and flexible graphic design company with clients in the private and public sectors, as well as education.
QuaOntwerp designs housestyles, annual reports, catalogues, brochures, folders, flyers, posters, invitations, packaging, newsletters and Internet sites.

5

6

7

8

9

Opdrachtgevers / Clients CLD Energie Management; gemeente Dordrecht; Directie Zuidwest (Ministerie LNV / Ministry of Agriculture, Land and Fisheries); Dordts Archeologisch Centrum (DAC); GGD Zuid-Holland Zuid; Go-Kart-In Dordrecht; Ingenieursbureau Dordrecht; Ministerie van Sociale Zaken en Werkgelegenheid / Ministry of Social Affairs and Employment; Multi Media Services Delft; Openbaar Primair Onderwijs Dordrecht; Symbiose public relations en communicatie; TU Delft Faculteit Technische Natuurwetenschappen; Weizigt Natuur- en Milieucentrum.

1 Logo Directie Coördinatie Emancipatiebeleid, i.o.v. het Ministerie van SZW, 1999 / Logo for The Directorate for the Co-ordination of Emancipation Policy, Ministry of Social Affairs and Employment, 1999
2 Header nieuwsbrief 'Curbstone', i.o.v. Go-Kart-In Dordrecht, 2001 / 'Curbstone' newsletter header, for Go-Kart-In Dordrecht, 2001
3 Ontwerpvoorstel header Stadskrant voor de gemeente Dordrecht, 2000 / Stadskrant header proposal for the gemeente Dordrecht, 2000
4 www.quaontwerp.nl
5-7 Folderreeks voor Weizigt Natuur- en Milieucentrum, 2001 / Folder series for Weizigt Natuur- en Milieucentrum, 2001
8 Affiche / Poster, 'Waterzigt op Weizigt', 2001
9 3x DZW, i.o.v. Directie Zuidwest (Ministerie LNV), 2001 / 3x DZW, for southwest board (Ministry of Agriculture, Land and Fisheries), 2001

RASTER
grafisch ontwerpers

Adres / Address Broekmolenweg 16, 2289 BE Rijswijk
Tel 015-212 64 27 **Fax** 015-214 05 22
Email raster@wxs.nl **Website** www.raster.nl

Directie / Management Bert Boymans
Contactpersoon / Contact Bert Boymans
Vaste medewerkers / Staff 5 **Opgericht / Founded** 1988

Ons idee Onze opdrachtgevers, daar draait alles om. En dan gaat 't niet om hun naam, kleur of hoe groot ze zijn, maar om wat ze denken. Wij zijn voortdurend op zoek naar heldere oplossingen om hun gedachten te verbeelden, in de vorm van functionele grafische ontwerpen. Wij doen grafische projecten voor allerlei bedrijven, dienstverlenende instanties, overheidsinstellingen en uitgeverijen.

Our idea Our clients, that's what it's all about. Not their name, colour or how big they are, but what they think. We are constantly searching for clear solutions to visualise their thoughts. We do graphic projects for various companies, service providers, government institutions and publishers.

1 Ministerie van Verkeer en Waterstaat, Directoraat Rijkswaterstaat, RWS balans 2000 / Ministery of Transport and Public Works, state waterboard, Balans 2000
2 De Hoop Terneuzen, corporate folder
3 Keuringsdienst van Waren, jaarverslag / annual report, 1999
4 Tekst en redactiebureau De Steen, huisstijl / housestyle, 2000
5 NKF Kabel bv, Click-Fit®systems, productfolder en offertemap / NKF Kabel bv, Click-Fit®systems, product and estimate folders
6 Ministerie van Onderwijs, Cultuur en Wetenschappen, folder formele communicatie met de bewindspersonen / Ministry of Education, Culture and Science, folder on formal communication with government personnel

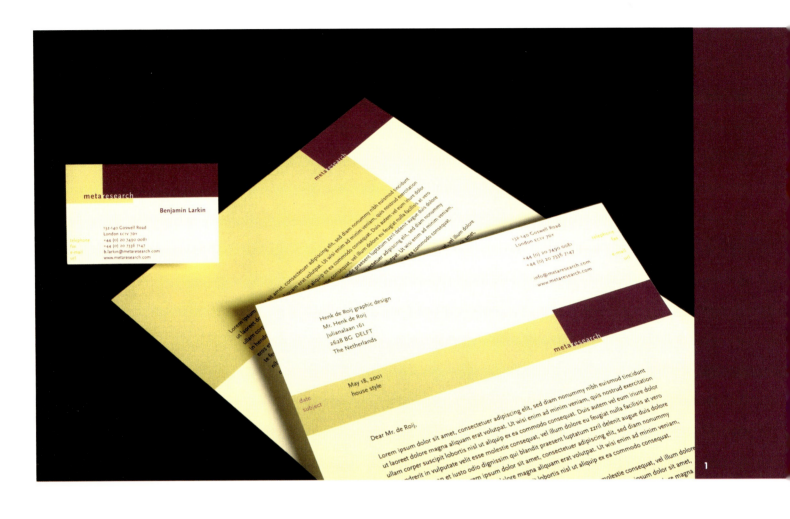

1

2, 3

HENK DE ROIJ
grafisch ontwerp

Adres / Address Julianalaan 161, 2628 BG Delft
Tel 015-257 65 17 **Fax** 015-257 67 03
Email info@deroij.nl **Website** www.deroij.nl

Vaste medewerkers / Staff 1 **Opgericht / Founded** 1997

1 Huisstijl voor softwarebedrijf Meta Research Ltd., Londen / Housestyle for Meta Research Ltd, software company, London
2 Logo Capaciteitsorgaan voor medische en tandheelkundige (vervolg)opleidingen / Logo for advisory body on medical and dental education capacity
3 Inzending voor logo-prijsvraag Wereldorganisatie voor Intellectueel Eigendom / Entry for World Intellectual Property Organisation logo design competition
4 Dichtbundel bij lamp Canto Chiaro, waarbij in de tl-buis een dichtregel over licht is aangebracht / Poetry album for Canto Chiaro lamp - with a verse about light on the fluorescent tube. Van Nieuwenborg Industrial Design Consultancy Group, Leiden
5 Website, Lieven Bekaert Design & Development, Amsterdam

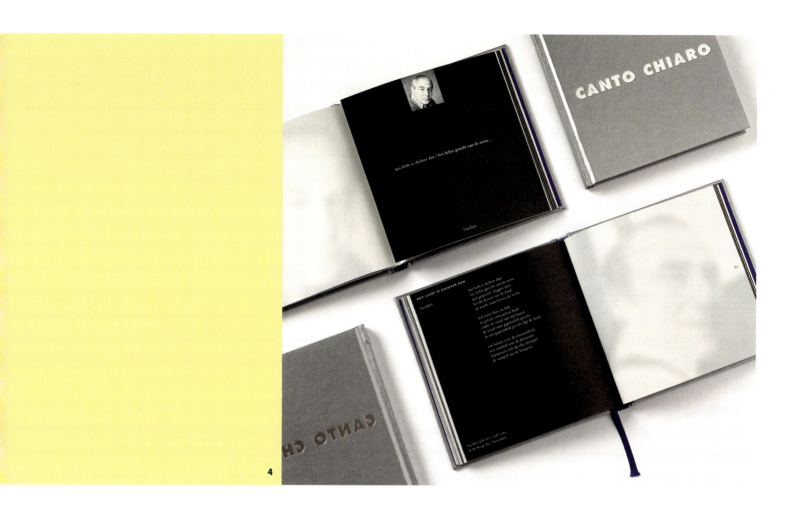

| webdesign/web design | periodieken/periodicals | redactionele vormgeving/editorial design |

 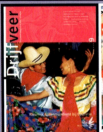

ROOM FOR ID'S
grafisch ontwerp

Adres / Address Gelderlandhaven 7-D, 3433 PG Nieuwegein
Postadres / Postal address Postbus 1223, 3430 BE Nieuwegein
Tel 030-259 96 93 **Fax** 030-259 96 94
Email info@room4ids.nl **Website** www.room4ids.nl

Directie / Management Ilonka Bottema
Contactpersoon / Contact Ilonka Bottema
Vaste medewerkers / Staff 3 **Opgericht / Founded** 1998

Contact! De vonk slaat over. Het vuur gaat branden. Optimale samenwerking, een bron van energie en inspiratie! Bruisende ideeën gaan over in een krachtig en zinnenprikkelend concept. Helder en to the point. Sluit naadloos aan op de bedrijfsfilosofie van de opdrachtgever. Resulterend in een sprankelend uitgevoerd eindproduct. Nieuwsgierig? Bezoek onze site www.room4ids.nl.

Contact! Short-circuiting and fire! Eager to know? Go to www.room4ids.nl.

huisstijlen/corporate identity | dm-acties/direct mail

grafisch ontwerp

1 Personeelsmagazine / Staff magazine, 'Drijfveer'. ROC Utrecht
2 Evenementenkrant / Listings magazine, 'De ontmoeting'. ROC Utrecht
3 Nieuwsbrief / Newsletter, 'Persoonlijk onderhoud'. Central Motors, Toyota
4 Website, 'www.centralmotors.nl'. Central Motors, Toyota
5 Introductiemailing / Introduction mailing, 'www.secondbestmom.nl'. SecondBestMom
6 Relaunch mailing, 'www.pwnet.nl'. VNU Business Publications, PW vakblad
7 Corporate brochure, 'Hoogste bereik onder p&o'ers'. VNU Business Publications, PW vakblad
8 Website, 'www.fintrans.nl'. Fintrans, e-Transaction Management
9 Huisstijl / Housestyle. Fintrans, e-Transaction Management
10 Progress magazine, 'Pro's en Pug's'. Promesa Publishing
11 Introductiemailing / Introduction mailing, 'www.vtwonen.nl'. Accres Uitgevers, vtwonen.nl

12 Huisstijl / Housestyle. Polis4U verzekeringen
13 Evenementenuitnodiging / Invitation, 'Sixteen Again'. VNU Tijdschriften: Tina, Fancy, Yes, One
14, 15 Redactionele planners / Editorial planners, 'Committed to young women'. VNU Tijdschriften: Tina, Fancy, Yes, One
16 Opleidingenbrochure / Educational brochure, 'Economie en accountancy'. Vrije Universiteit Amsterdam
17 Verzamelband voor factsheets / Factsheet folder, 'Sky high in performance'. Detrio, IT specialisten
18 Factsheet, 'Laat beelden spreken...'. Detrio, IT specialisten
19 Website, 'www.finles.nl'. Finles, Financial Management Association
20 Website, 'www.ingenieursservice.nl'. Finles, Financial Management Association

STUDIO ROOZEN
Bureau voor grafische en ruimtelijke vormgeving

Adres / Address Linnaeusparkweg 73, 1098 CS Amsterdam
Tel 020-692 48 36 **Fax** 020-463 26 51 **Mobile** 06-51 17 99 18
Email studio@roozen.nl **Website** www.roozen.nl

Directie / Management Pieter Roozen
Contactpersoon / Contact Monique Smulders
Vaste medewerkers / Staff 5 **Opgericht / Founded** 1981

Studio Roozen voorziet in een klein, efficiënt team onder leiding van Pieter Roozen. De studio stemt haar diensten met name af op de behoefte van musea (tentoonstellingen, catalogi, tijdschriften, jaarverslagen), maar is ook op vele andere terreinen van de visuele communicatie actief. Wij bieden onze opdrachtgevers ondersteuning in Design, Consultancy en Projectmanagement. Met het zoeken naar functionele oplossingen trachten wij maximale creativiteit te behalen binnen de beperkingen van een vooraf gesteld budget. Om dit te bereiken zijn wij uitgerust met de modernste middelen en volgen wij de laatste technologische ontwikkelingen op de voet. Ons team kan de opdrachtgever adviseren m.b.t. alle aspecten van de ontwikkeling van een presentatie-strategie en het design van alle in dat kader relevante onderdelen. Studio Roozen werkt samen met een uitgebreid netwerk van specialisten op diverse terreinen van de communicatie-industrie. Dit stelt ons in staat om, indien dat wenselijk is, het totale designpakket voor u te coördineren. De planning en de productiebegeleiding (financieel en kwalitatief) behoren tevens tot onze dienstverlening. Pieter Roozen studeerde Landschapsarchitectuur (LU-Wageningen), Psychologie en Filosofie (UvA) en Grafisch Ontwerpen (Rietveldacademie). Hij begon in 1981 als freelance ontwerper en werkte als zodanig voor de Nederlandse televisie, voor diverse geïllustreerde tijdschriften en voor het Holland Festival (1992-94). Hij is tevens ontwerper van diverse permanente en tijdelijke tentoonstellingen. Hij gaf les in Utrecht, Kampen en Arnhem en ontwikkelde het leerplan Grafisch Ontwerpen voor Academie Minerva in Groningen. Sinds 1994 is Pieter Roozen de huisontwerper van het Van Gogh Museum.

Studio Roozen specialises in graphic and three-dimensional design, catering principally to the design needs of (Dutch) museums and various other areas in the visual communications world. We offer clients services in design, consultancy and project management. Pieter Roozen studied landscape architecture at LU Wageningen, psychology and philosophy at the University of Amsterdam and graduated in graphic design at Rietveld Academy in 1981. He started as a freelance designer for Dutch television and various magazine publishers, as well as for the prestigious Holland Festival (1992-94). Apart from designing numerous permanent and temporary museum installations, he has taught at Utrecht, Kampen and Arnhem and developed the design curriculum for Academie Minerva in Groningen. Pieter Roozen has been the resident designer for the Van Gogh Museum in Amsterdam since 1994.

Opdrachtgevers / Clients Amsterdams Historisch Museum; Algemeen Psychiatrisch Ziekenhuis Drenthe; Bonnefantenmuseum Maastricht; Commissie Toezicht Sociale Verzekeringen; Drents Museum Assen; Frans Halsmuseum; Holland Festival; Humanistische Omroep Stichting; Jazzmarathon Groningen; Kunsthal Rotterdam; Museum Kröller Müller Otterloo; Legermuseum Delft; Uitgeverij Meulenhoff; Museum Mesdag Den Haag; Museum Prinsenhof Delft; Nederlands Instituut voor de Dans; De Oosterpoort Groningen; Rijksmuseum Amsterdam; Singer Museum Laren; Van Gogh Museum Amsterdam; Waanders Uitgevers Zwolle.

1

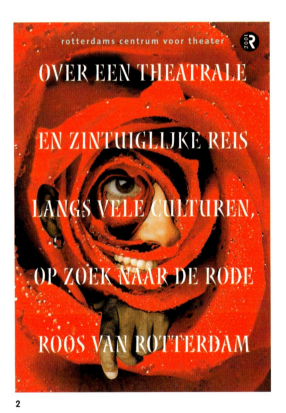

2

3

4

DE ROTTERDAMSCHE COMMUNICATIE COMPAGNIE
concept, tekst en vorm

Adres / Address Westblaak 43, 3012 KD Rotterdam
Postadres / Postal address Postbus 35035, 3005 DA Rotterdam
Tel +31 (0)10-478 06 78 **Fax** +31 (0)10-476 12 93
Email info@derotterdamsche.nl **Website** www.derotterdamsche.nl

Directie / Management Simon de Jong, Maaike Wijnands
Contactpersoon / Contact Simon de Jong, Maaike Wijnands
Vaste medewerkers / Staff 10 **Opgericht / Founded** 1994

Hoofdactiviteiten / Main activities 15 % strategie / strategy; 25 % publicaties / editorial design; 25 % nieuwe media / interaction design, multi media; 15 % huisstijlen / corporate identity; 20 % tekst / copy writing.

Opdrachtgevers / Clients Anne Frank Stichting; Ashland Chemicals; Gemeente Den Haag; Gemeente Rotterdam; Getronics; ICTU; Media Partners/Planet Internet; Min. van Binnenlandse Zaken en Koninkrijksrelaties / Ministry of the Interior; Min. van Landbouw, Natuurbeheer en Visserij / Ministry of Agriculture, Land and Fisheries; Min. van Onderwijs, Cultuur en Wetenschappen / Ministry of Education, Culture and Science; Min. van Verkeer en Waterstaat / Ministry of Transport and Public Works; Min. van Volkshuisvesting, Ruimtelijke Ordening en Milieubeheer / Ministry of Housing, Regional Development and the Environment; Prince Benelux; Programmabureau Advies Overheid.nl; Projectbureau Belvedere; Provincie Zuid-Holland; Rotterdams Centrum voor Theater; Stichting Wateropleidingen; Toerisme Recreatie Nederland; Trans Travel Airlines; VEWIN.

5

6

7

8

9

1 Rotterdams Centrum voor Theater: Affiche theatervoorstelling 'Bloedverwanten' / Poster for 'Bloedverwanten', Rotterdams Centrum voor Theater performance
2 Rotterdams Centrum voor Theater: Affiche theatervoorstelling 'De Rode Roos' / Poster for 'De Rode Roos', Rotterdams Centrum voor Theater performance
3 Ministerie van Verkeer en Waterstaat: Brochure Incident Management / Incident Management brochure for Ministry of Transport and Public Works
4 AND International Publishers nv: Jaarverslag 1999 / AND International Publishers nv 1999 annual report
5 Ministerie van Binnenlandse Zaken en Koninkrijksrelaties: e-mailroman 'Contact' / 'Contact', e-mail novel for Ministry of the Interior
6 Ministerie van Onderwijs, Cultuur en Wetenschappen: Beleidsnota 'Belvedere' / 'Belvedere', policy document for Ministry of Education, Culture and Science
7 Programmabureau Advies Overheid.nl: www.overheid.nl
8 Anne Frank Stichting: www.datluktmewel.nl
9 Projectbureau Belvedere: www.belvedere.nu

Cees van Rutten
Grafische Vormgeving BNO

1

2

3

9

10

11

CEES VAN RUTTEN GRAFISCHE VORMGEVING BNO

Adres / Address Juffrouw Idastraat 20, 2513 BG Den Haag
Tel 070-310 79 86 **Fax** 070-363 05 22
Email cees@vanrutten.nl **Website** www.ceesvanrutten.nl

Directie / Management Cees van Rutten
Vaste medewerkers / Staff 3 **Opgericht / Founded** 1977

Profiel Wij zijn een klein, enthousiast ontwerpteam gevestigd in het centrum van Den Haag. Wij houden ons bezig met het ontwerpen van o.a. huisstijlen, tijdschriften, brochures, jaarverslagen, affiches, boekomslagen, stands, verpakkingen en websites voor de meest uiteenlopende opdrachtgevers.

Profile We are a small, enthusiastic team of designers located in the centre of The Hague. We produce designs for housestyles, magazines, brochures, annual reports, posters, book covers, stands, packaging and websites for a wide range of clients.

Grafische Vormgeving

5

6

7

8

13

14

15

16

1 Logo USoft, USoft
2 Briefpapier / Letterhead TerpstraSchippers Marketing en Communicatie, TerpstraSchippers Marketing en Communicatie
3 Logo Familiepark Drievliet, Mansholt Marketing en Communicatie
4 Jaarverslag 2000 / Annual Report 2000, Coöperatie Rijnvallei
5 Logo Restoplan, TerpstraSchippers Marketing en Communicatie
6 De Reaalist, personeelsblad Reaal verzekering / Magazine Reaal verzekering, Reaal verzekering
7 Logo Hagemeyer, Hagemeyer i.s.m. Jean Cloos Art direction
8 Brochure Proefdiervrij, Mansholt Marketing en Communicatie
9 Logo The InterNetworking Event 2001, Amsterdam RAI
10 Logo Vereniging van Gemeentesecretarissen, Vereniging van Gemeentesecretarissen
11 Boekomslag / Book cover, Kugler Publications
12 Logo Quality in Insurance, Reaal verzekering
13 Jaarverslag 1997 / Annual Report 1977, Cebeco-Handelsraad
14 Logo Buitenplaats Ypenburg, Mansholt Marketing en Communicatie
15 Affiche / Poster, Reaal verzekering
16 Logo Platform Stedelijke Distributie, Ministerie van Verkeer en Waterstaat

Bestel nu! Order now!

100 opdrachtgevers 100 clients
100 verschillende visies 100 different visions
100 beeldmerken vormgegeven door
Samenwerkende Ontwerpers, zwart-wit gebundeld
100 logos designed by Samenwerkende Ontwerpers,
black and white bound in a book.

naam / name

adres / address

postcode / zip code

plaats / city

land / country

email

bestelt __ exemplaren van 'Merk in uitvoering', prijs € 12,00 orders __ copies of 'Identity in progress', price € 12.00.
Stuur of fax dit formulier naar Samenwerkende Ontwerpers of bestel via onze website www.sodesign.com/merkinuitvoering.
Send or fax this form to Samenwerkende Ontwerpers or order on our website www.sodesign.com/merkinuitvoering.

Microtel bv, Amsterdam - Fabrikant gehoorapparatuur Manufacturer of hearing-aids **Wolfs bv, Purmerend** - Fabrikant landbouwwerktuigen Manufacturer of agricultural equipment **Borussia Dortmund, Dortmund** - Voetbalclub Footballclub **FC Bayern München, München** - Voetbalclub Footballclub **DeltaLloyd, Amsterdam** - Nederlandse atletiek kampioenschappen 2000 Dutch athletics championship 2000 **Haskerland bv, Joure** - Boekbinders Bookbinders **Facility Solutions bv, Amsterdam** - Effectenhandel Stockbrokers **De Lotto, Rijswijk** - Voetbal toto Football toto **Muziekgroep Nederland, Amsterdam** - Muziekuitgeverij Music publisher **Radio Nederland Wereldomroep, Hilversum** - Omroeporganisatie Broadcastingcompany **Quality Partners bv, Amstelveen** - Duty free organisatie Duty free organisation **3 Consult bv, Rotterdam** - Job consultancy Job consultancy **Stichting Ako Literatuur Prijs, Amsterdam** - Literatuurprijs Literature award **Hou-Vast bv, Bussum** - Coaching en training Coaching and training **Centrum de Waag, Amsterdam** - Multimedia centrum Multimedia centre **KNVB, Zeist** - 1e divisie voetbal 1st division football **Benthem Crouwel Architecten, Amsterdam** - Architecten Architects **Stichting Opleidingen Reprografisch Bedrijf, Amsterdam** - Opleidingen reprografie Reprography courses **Uitwaterende Sluizen 'De Dijk te Kijk' Petten** - Tentoonstelling over de zeewering Exhibition about the Dutch battle against the sea **Donemus, Amsterdam** - Muziekuitgeverij Music publisher **NIBE-SVV bv, Amsterdam** - Nederlands Instituut voor het Bank-, Verzekerings- en Effectenbedrijf Netherlands Institute for Banking, Insurance and Investment **ThiemeMeulenhoff bv, Utrecht** - Educatieve uitgeverij Educational publishers **Ajax Amsterdam nv, Amsterdam** - Voetbalclub Footballclub **Ajax Amsterdam nv, Amsterdam** - Jubileumlogo Jubilee logo **Museum Natura Docet, Denekamp** - Natuurhistorisch museum Natural history museum **Orga bv, Utrecht** - Loopbaanadvisering Job consulting **Hollandome, Amsterdam** voorstel/proposal - **Multifunctioneel stadion** Multifunctional stadium **Wereldtentoonstelling 2000, Den Haag** voorstel/proposal - Nederlands paviljoen Hannover Dutch pavillion Hanover **Gemeente Alkmaar** City of Alkmaar dienst Parkeerbeheer, Amsterdam Department parking control, Amsterdam **Abemy Group bv, Sassenheim** - Importeur scooters, motoren, auto's Importer scooters, motors, cars **Intomart bv, Hilversum** - Marktonderzoek Marketresearch **Binnenste buitenplaats de Terp, Bosch en Duin** - Management resort Management resort **Neonis bv, Wormer** - Industrieel ontwerpbureau Industrial design agency **PubliPartners bv, Utrecht** - Tijdschrift uitgeverij Magazine publishers **The Amsterdam Diamond Group bv, Amsterdam** - Organisatie Amsterdamse juweliers Amsterdam jewelry organisation **Ufo bv, Hilversum** - Marktanalyse Market analysis **Spot, Amsterdam** - Stichting Promotie Optimalisatie Televisiereclame Promotion and Optimalisation of Television Advertising Foundation **Dagbladunie bv, Rotterdam** - Uitgever kranten Newspaper publisher **Fashion Team gmbh, Berlijn** - Modemerk Fashion label **Tokyo Pacific Holdings, Amsterdam** - **Mees Pierson Fonds** Mees Pierson Fund **Giganten Gestrand, Denekamp** - Tentoonstelling walvisskeletten Whale skeletons exhibition **Grafisch Papier bv, Andelst** - Papiergroothandel Paper merchants **Kasteel de Haar, Haarzuilens** - Kasteel Castle **Snelder Compagnons bv, Amsterdam/Bussum** - Architecten Architects **Trisdon, Amsterdam** - Software ontwikkeling Software development **Dinosauriërs in Denekamp** Diplodocus - Dinosauriërskeletten tentoonstelling Dinosaur skeletons exhibition **Dinosauriërs in Denekamp** Tyrannosaurus Rex - Dinosauriërskeletten tentoonstelling Dinosaur skeletons exhibition **NV PWN Waterleidingbedrijf Noord Holland, Bloemendaal** - Parnassian Parnassia **Greater China Fund, Amsterdam** - **Mees Pierson Fonds** Mees Pierson Fund **J.Reis, Parijs** - Modemerk Fashion label **VSB Bank bv, Utrecht** - Bank Bank **Publion bv, Amsterdam** - E-commerce E-commerce **Préferent Fonds, Amsterdam** - **Mees Pierson Fonds** Mees Pierson Fund **Home of History, Rotterdam** - **Feijenoord museum** Feijenoord museum **Volksbuurtmuseum, Den Haag** - Volksbuurtmuseum Working-classquarter museum **KVGO, Amstelveen** - Lezing robots in de grafische industrie Lecture about robots in the graphic industry **Museon, Den Haag** - Tentoonstelling ecologie Ecology exhibition **Vereniging van Toxicologen, Den Haag** - Tentoonstelling 'Toxicologie als tegengif' Exhibition 'Toxicology as an antidote' **Museon, Den Haag** - Tentoonstelling over kwaliteit van het leven Exhibition about the quality of life **NVL, Amersfoort** - Nederlandse vereniging lease maatschappijen Netherlands association of lease companies **Unie Papier bv, Andelst** - Papiergroothandel Paper merchants **Transavia, Amsterdam** - Tijdschrift Magazine **Athletics club Instituut voor Publiek en Politiek, Amsterdam** - Instituut voor publiek en politiek Institute for Public and Politics **Hogeschool voor de Kunsten Utrecht, Utrecht** - Kunstacademie Artschool **Expotheek, Leiden** - Uitleencentrum en organisatie tentoonstellingen Center for lending and organising exhibitions **Mors bv, Opmeer** - Plafondconstructiebedrijf Ceiling construction company **Corp. bv, Bloemendaal** - Communicatie consultants Communication consultants **Gluh bv, Amersfoort** - E-centric solutions E-centric solutions **KVGO, Amstelveen** - Pictogrammen catalogus 1e, 2e, 3e prijs en nominatie Pictographs catalogue 1st, 2nd, 3rd prize and nomination **KNVB, Zeist** - Koninklijke Nederlandse Voetbalbond Royal Netherlands Football Association **Canter bv, Amsterdam** - Traiteur Caterer **Constantijn Huygens Christelijke Hogeschool voor de Kunsten, Kampen** - Kunstacademie Artschool **Unger, Hamburg** - Modemerk Fashion label **Drukkerij Mart. Spruijt bv, Amsterdam** - Drukker Printers **Caméléon bv, Nijmegen** - Lederwaren Leathergoods **De Lotto, Rijswijk** voorstel/proposal - **Krasloterij** Scratch-card lottery **Grafische Cultuurstichting, Amstelveen** - Nederlandse huisstijlprijs Dutch corporate identity award **Helder + Extravert bv, Amsterdam** - Concept + realisatie tentoonstellingen Concept + realisation of exhibitions **Hewlett Packard, Amstelveen** - **HP.UX Center** HP.UX Center **Nederlands Omroepproductie Bedrijf, Hilversum** - Omroepproductie bedrijf Broadcastproduction company **FC Utrecht, Utrecht** voorstel/proposal - Voetbalclub Footballclub **Cório, Utrecht** voorstel/proposal - Winkelcentra ontwikkeling Shopcenter development **LentjesDrossaerts Bankiers nv, Den Bosch** voorstel/proposal - Bank Bank **ASN Bank bv, Den Haag** - Bank Bank **Situs bv, Utrecht** - Vastgoedontwikkeling Real estate development **Vereniging Repro Nederland, Amsterdam** - Vereniging reprografen Organisation of reprographers **Man, Amsterdam** - Tijdschrift Magazine **Another Woman*, Amsterdam** - Modemerk Fashion label **Alwin van Steijn, Amstelveen** - Column illustraties Column illustrations **De Nederlandse Opera, Amsterdam** - Falstaff, Giuseppe Verdi Falstaff, Giuseppe Verdi **Sight Vista Groep bv, Amsterdam/Veenendaal** - Adviesbureau milieu, landschap en ruimtelijke planning Advisers of ecology, environmental and physical planning **Nostradamus en Partners bv, Amsterdam** - Software ontwikkeling Software development **Neos, Amsterdam** - Muzieklabel Musiclabel **Ja!, Darmstadt** - Jeanslabel Jeanslabel **Gemeentelijk Vervoerbedrijf, Amsterdam** - Openbaar vervoer toer Public transport rally **KVGO, Amstelveen** - Lezing exportdag drukwerk Lecture about export of printed material **Best of Class Wines bv, Den Bosch** - Wijnimporteur Wine merchant **Da Vinci Groep bv, Amsterdam** - Software ontwikkeling Software development

SAMENWERKENDE ONTWERPERS

Adres / Address Herengracht 160, 1016 BN Amsterdam
Tel 020-624 05 47 **Fax** 020-623 53 09 **Mobile** 06-21 25 44 82
Email studio@sodesign.com **Website** www.sodesign.com

Contactpersoon / Contact Jan Sevenster, André Toet

MERK IN UITVOERING
Identity in progress

VAN SANTEN DESIGN

Adres / Address Stroombaan 4, 1181 VX Amstelveen
Tel 020-426 58 88 **Fax** 020-641 23 22
Email vsd@vsdesign.nl **Website** www.vsdesign.nl

Directie / Management Roon van Santen
Contactpersoon / Contact Roon van Santen
Vaste medewerkers / Staff 10 **Opgericht / Founded** 1992

Bedrijfsprofiel Van Santen Design is een grafisch ontwerpbureau gespecialiseerd in het vormgeven van (gesponsorde) tijdschriften. Sleutelwoorden zijn: betrouwbaar, ervaren, kwaliteit, flexibel, internationaal. Het bureau verzorgt naast art direction, vormgeving, layout en dtp voor de meeste projecten ook de volledige beeldredactie.

Company profile Van Santen Design is an international graphic design studio specialising in the creation of (sponsored) magazines. Key characteristics are reliability, experience, quality and flexibility. Besides art direction, design, layout and dtp, the studio handles all images for most projects.

1. Holland Herald. Opdrachtgever: KLM Royal Dutch Airlines. Uitgever: Media Partners. Frequentie: 12 x per jaar / Holland Herald. Client: KLM Royal Dutch Airlines. Publisher: Media Partners. Appears 12 x per year
2. Quarterly. Opdrachtgever: Kuwait Petroleum Benelux. Uitgever: Scripta Media. Frequentie: 4 x per jaar / Quarterly. Client: Kuwait Petroleum Benelux. Publisher: Scripta Media. Appears 4 x per year
3. Onverwacht Nederland. Opdrachtgever: Staatsbosbeheer. Uitgever: Media Partners. Frequentie: 4 x per jaar / Onverwacht Nederland. Client: Staatsbosbeheer. Publisher: Media Partners. Appears 4 x per year
4. Avision. Opdrachtgever: Avis Autoverhuur. Uitgever: Scripta Media. Frequentie: 3 x per jaar / Avision. Client: Avis Autoverhuur. Publisher: Scripta Media. Appears 3 x per year
5. Collect. Opdrachtgever: PTT Post. Uitgever: Media Partners. Frequentie: 4 x per jaar / Collect. Client: PTT Post. Publisher: Media Partners. Appears 4 x per year
6. Eigen Tijd. Opdrachtgever: PGGM. Uitgever: Rapp Collins. Frequentie: 3 x per jaar / Eigen Tijd. Client: PGGM. Publisher: Rapp Collins. Appears 3 x per year

lost in famo

ANNEKE SAVEUR
Graphic design, illustration and new media

Adres / Address Verbindingstraat 13-HS, 1073 TJ Amsterdam
Tel 020-675 07 76 **Fax** 020-670 80 62 **Mobile** 06-26 31 87 62
Email info@annekesaveur.com **Website** www.annekesaveur.com

Opdrachtgevers / Clients De Principaal BV; IJburger Maatschappij; Van Hattum & Blankevoort; S@M stedenbouw architectuur & management; De Architekten Cie.; PTT Museum; PTT Post; Gezamenlijke Omroepen Nederland 3; VPRO; Uitgeverij 1001; BIS Publishers; BNO; Lloyd Hotel; Stichting Kunst in Openbare Ruimte; Arti et Amicitiae; Stichting Paradox; Axis Bureau voor de Kunsten m/v; Crossing Border Festival; IDFA; SoulRock; Chemistry.

SCHERPONTWERP™

Adres / Address Bergstraat 42, 5611 JZ Eindhoven
Tel 040-296 14 65 **Fax** 040-296 14 66
Email info@scherpontwerp.nl **Website** www.scherpontwerp.nl

Contactpersoon / Contact Marc Koppen, David van Iersel
Vaste medewerkers / Staff 2 **Opgericht / Founded** 1998

Profiel Scherpontwerp werkt aan grafische-, ruimtelijke- en multimediaprojecten. Vanuit een conceptuele benadering maken wij o.a. huisstijlen, boeken, brochures, tijdschriften, jaarverslagen, verpakkingen, websites en interieurs.

Profile Scherpontwerp works on graphic, environmental and multi-media projects. We produce housestyles, books, brochures, magazines, annual reports, packaging, websites and interiors with a conceptual approach.

Opdrachtgevers / Clients NS, Utrecht; SPC Trainingen, Den Bosch; Free Record Shop, Ridderkerk; Kunsthandel Borzo, Den Bosch; Hesco Fashion, Amsterdam; S&O Stichting voor opvoedingsondersteuning, Gouda; Brenda Taylor Gallery, New York (USA); Galerie Willy Schoots, Eindhoven; Uitgeverij Nobiles, Amsterdam; Gallerie Tammen und Busch, Berlijn (DL); Gooiconsult, Huizen; Nationaal Galerieweekend, Den Haag; PDSS Accountants, Weert; Business Art Service, Raamsdonkveer en anderen / and others.

Spoortunnels en faunatunnels

There's a method behind this madness

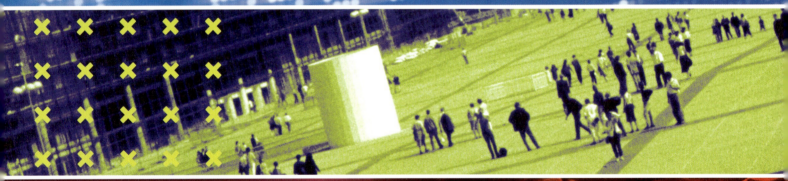

Heeft Kok iets in te brengen bij Schröder en Blair?

SCHOEP & VAN DER TOORN
communicatie consultants

Adres / Address Overschiestraat 55, 1062 HN Amsterdam
Postadres / Postal address Postbus 75537, 1070 AM Amsterdam
Tel 020-487 40 00 **Fax** 020-669 72 65
Email jim.wouda@svdt.nl **Website** www.svdt.nl

Directie / Management Alex Schoep, Anja Verheij, Jim Wouda, Monique Eikelenboom
Contactpersoon / Contact Jim Wouda
Vaste medewerkers / Staff 80 **Opgericht / Founded** 1985
Samenwerking met / Collaboration with Brodeur Worldwide, Brodeur Marketing, Jeronimus/Wolf

De vraag helder formuleren, dan volgt het antwoord vanzelf. Dat is voor ons de essentie van communicatieadvies. Nu ja, er komt wel wat meer bij kijken. Een scherp oog voor het zogenaamde Umfeld. De wereld waarin onze opdrachtgevers zich bewegen. Een wereld met tegengestelde trends. Alles kan en gaat sneller, maar we willen tegelijkertijd onthaasten. Individualisering lijkt haaks te staan op de behoefte aan community-vorming. Terwijl de globalisering doorzet, grijpen we terug op een lokale aanpak en de menselijke maat. Dat vraagt om transparantie. Heldere communicatie. Dus daar richten we ons op. Bij corporate communicatie, branding, marketing. In public relations, nieuwe media, onderzoek. En dus ook als het gaat om grafisch ontwerp.

Opdrachtgevers Wij werken voor opdrachtgevers in de sectoren ICT, overheid, zakelijke en financiële dienstverlening, projectontwikkeling/vastgoed en non profit.

Met de auto is het niet meer te doen

Share new ideas

Formulate the question clearly, and the answer will follow. In our opinion this is the essence of communication advice. Well, there may be a few other details involved, including a sharp eye for the environment: the world that our clients inhabit. This is a world of contradictory trends. Everything can be faster and is going faster, but at the same time we don't want to hurry. Individualisation would seem to contradict the need to form communities. While globalisation continues, we reach back for a local approach on a human scale. That requires transparency - clear communication. That's what we aim at in corporate communication, branding and marketing; in public relations, new media, research. And the same applies to graphic design.

Clients Our clients come from various sectors, including ICT, government, commercial and financial service providers, project development/real estate and non-profit organisations.

1 Projectorganisatie Betuweroute: herpositionering Betuweroute en restyling huisstijl / Betuweroute Project Organisation: re-positioning of the Betuweroute and redesigning of the housestyle
2 Noord/Zuidlijn: communicatieadvies van referendum tot aanleg van de nieuwe Amsterdamse metrolijn / Noord/Zuidlijn: communications advice concerning the referendum on the construction of the new Amsterdam metro line
3 Optiver: corporate communicatie en arbeidsmarktcommunicatie / Optiver: corporate communication and job market communication
4 X-Hive: strategische marketing en event promotion / X-Hive: strategic marketing and event promotion
5 Ministerie van Buitenlandse Zaken: communicatieadvies en huisstijl voor uitbreiding Europese Unie, organisatie Europadag 2001 / Ministry of Foreign Affairs: communications advice and housestyle for expanding the European Union, organisation of Europadag 2001

01 02

07 08 09 10

15 16 17

SCHOKKER
Grafische vormgeving/media design

Adres / Address Pastoorstraat 11, 6811 ED Arnhem
Tel 026-443 30 76 **Fax** 026-443 30 65
Email schokker@euronet.nl **Website** www.schokker.nl

Contactpersoon / Contact Janny Schokker
Opgericht / Founded 1997

Opdrachtgevers/Clients The Nomad Company; Polydaun; Rendement; Van Naem organisatieadviesbureau; Hanteshipping; Ter Zake; Stichting Paaseiland; Ipportunities; gemeente Arnhem; diverse (dans)theaters / various (dance) theatres.

1 Introductiebrochure 'de Muzen', centrum voor muziek(&)theater / 'De Muzen' music and theatre centre introduction brochure
2 Folder TV-Toys Museum, Dieren / TV-Toys meseum folder, Dieren
3-6 Omslag + spreads uit 'Ontspannen wonen', studie/publicatie van STAWON (BNA) / 'Ontspannen wonen' STAWON (BNA) study/production cover and spreads
7 Abri voor Rendement Uitzendbureau, onderdeel uit campagne / Rendement Uitzendbureau campaign poster
8 Affiche BedrijvenKontaktDagen / commerce fair poster
9 Algemeen affiche / General poster, Gelders Centrum voor Verslavingszorg
10 Affiche symposium GeoVUsie, VU, Amsterdam / Symposium poster, Geo VUsie, VU, Amsterdam

03 04 05 06

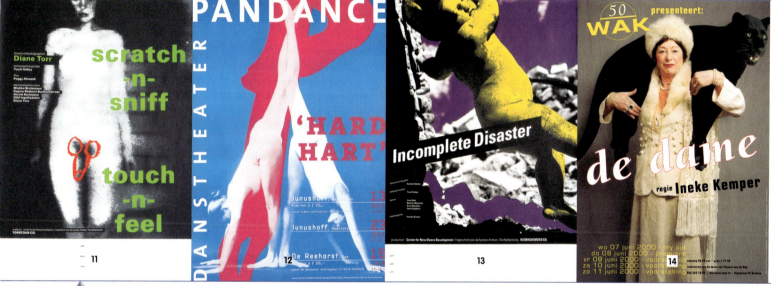

11 12 13 14

18 19 20

11 Affiche / Poster, EDDC Arnhem
12 Affiche / Poster, Danstheater Pandance
13 Affiche / Poster, EDDC
14 Affiche lustrumvoorstelling theatergroep WAK / WAK theatre group anniversary poster
15-18 Diverse brochures / Various brochures, The Nomad Company, 1999-2001
19 Verpakkingslijn Polydaun-CARE producten / Polydaun-CARE product packaging line
20 Logo's (+ huisstijl) Polydaun en Polydaun-kids / Polydaun and Polydaun-kids logos and housestyle

SEMTEX DESIGN INTERNATIONAL
heet voortaan Allegro Design

Adres / Address Prinsengracht 530, 1017 KJ Amsterdam
Tel 020-535 69 90 **Fax** 020-535 69 91
Email info@allegrodesign.nl

Directie / Management Olivier A. Wegloop, Rutger Floor jr.
Contactpersoon / Contact Olivier A. Wegloop, Rutger Floor jr.
Vaste medewerkers / Staff 5 **Opgericht / Founded** 2000
Samenwerking met / Collaboration with Allegro Publishers, Boomerang Media

Opdrachtgevers / Clients Beyond the Line; Beats Included; Boomerang Media; Centercom; Evident Internet BV; FHV/BBDO; Het Hoofdbureau (Nuon); Imperial Tobacco (Drum, Van Nelle); Koninklijke Theodorus Niemeyer (Samson); KPN Telecom; Museon; NS; O'Neill; Outdoor Places; Pepsi Cola; Plancius; Planet Media Group (Het Net); Preview; Project X; Promodukties; Rai Media; Universal Pictures Benelux; Vondel Vastgoed.

1. Olivier A. Wegloop
2. Rutger Floor jr.
3. Zender
4. Vincent Pengel
5. Nicolai Egter van Wissekerke

Foto: Jasper Zwartjes

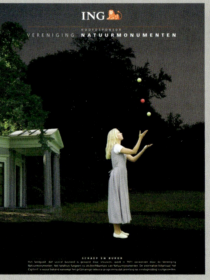

SHAPE
grafische en ruimtelijke vormgeving

Adres / Address Joan Muyskenweg 22, 1096 CJ Amsterdam
Tel 020-622 06 06 **Fax** 020-622 53 55 **Mobile** 06-17 90 25 80
Email shapebv@euronet.nl **Website** www.shapebv.nl

Directie / Management J.F. Versteeg, I.H. Roozendaal
Contactpersoon / Contact J.F. Versteeg
Vaste medewerkers / Staff 4 **Opgericht / Founded** 1981

Profiel Shape heeft, naast het gebruikelijke pakket activiteiten, als specialiteit zijn in eigen huis ontwikkelde en inmiddels gepatenteerde losbladige bindsysteem: 'Coverbind'. Het systeem biedt inmiddels al uitkomst aan een gevarieerde groep gebruikers: architecten, ministeries, de grafische branche, pr-buro's en anderen. Onze opdrachtgevers verwachten ideeën en uitwerking op zowel grafische als ruimtelijke gebieden. Het gaat in beide gevallen om overdracht van een mededeling. Over een identiteit, over een product of dienst. Wij verdiepen ons in achtergrond, in ontwikkeling en verandering om tot een verantwoorde, overtuigende aansluiting te komen. Het vormgevingsaspect is derhalve op maat gesneden, afgestemd op het karakter van de opdrachtgever, groot of klein.

Profile Besides offering the usual package of activities, Shape has its own specialty: the unique Coverbind© loose-leaf binding system (now patented), which is developed in-house. It has already proved ideal for a wide variety of users: architects, ministries, the graphic sector, pr agencies and others. Our clients look to us for ideas and projects in graphic and 3D design. Our aim is to convey a message: about an identity, a product or a service. We examine the background, the development and change, to achieve a sound and convincing communication, while the formal design is always tailored to the character of the client.

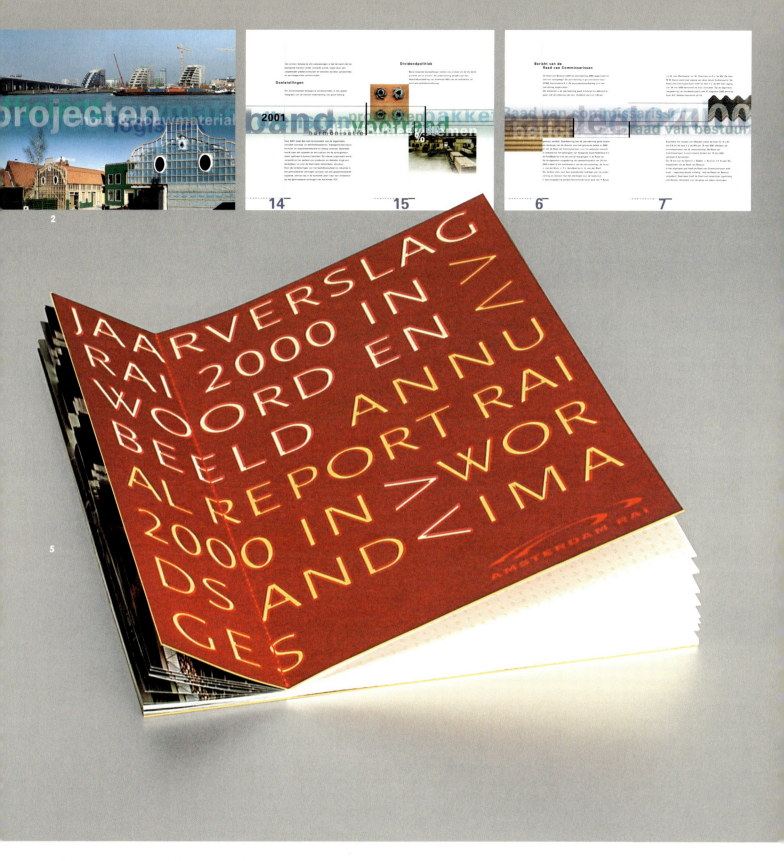

Opdrachtgevers / Clients ACCF; Algemene Woningbouwvereniging; Museum Amstelkring; Amsterdam RAI; Eneco Energie Delfland; First Financial Communications; Equipage; Imprima debussy; ING; Ministerie van Verkeer en Waterstaat; SBN; Sociale Dienst Amsterdam; Sociale Verzekeringsbank; Winkelman & van Hessen.

Prijzen / Awards German Prize for Communication Design, special award for high quality design; European Regional Design Annual Certificates of Design Excellence; Neenah Paper Gold and Silver Medal for Text and Cover.

1 Jaarverslag MSI Cellular 2000 / MSI Cellular 2000 annual report
2 Jaarverslag Pont Eecen 2000 / Pont Eecen 2000 annual report
3 'ING, sponsor van het Koninklijk Concertgebouworkest', advertentiecyclus / 'ING, sponsor of the Koninklijk Concertgebouworkest', advertising series
4 'ING, sponsor van Natuurmonumenten', advertentiecyclus / 'ING, sponsor of Natuurmonumenten', advertising series
5 Jaarverslag Amsterdam RAI 2000 / RAI Amsterdam 2000 annual report

COB NIEUWS

SIRENE

Adres / Address Zeemansstraat 8, 3016 CP Rotterdam
Tel 010-436 92 82 **Fax** 010-436 91 26
Email info@sirene-ontwerpers.nl **Website** www.sirene-ontwerpers.nl

Vaste medewerkers / Staff 3

Opdrachtgevers / Clients COB (Centrum Ondergronds Bouwen); Caroline Sloot communicatie en advies; Koppel Uitgeverij; Marx Film Prod.; NEDECO; Org-ID management consultantce; DTC/Rijksvoorlichtingsdienst; Netherlands Water Partnership; Pfizer animal health; Wolters-Noordhoff; Zuid-hollandse Milieufederatie; Uitgeverij Zwijsen; Rijkswaterstaat Directie Zuid-Holland, Conferentiecentrum Holthurnsche Hof.

1 COB nieuws / news, 2000-2001
2 COB jaarverslag / annual report, 2001
3 COB programmadag / programme day, 2000
4 NEDECO jaarverslag / annual report, 2001
5 Boek / Book 'Boks!', Koppel Uitgeverij, 1999
6 COB middag / afternoon, 2000
7 Boek / Book 'Geloven in Rotterdam', Koppel Uitgeverij, 2001
8 Symposium 'Delft Cluster bazaar', 2001
9 Symposium 'Water in uitvoering', Caroline Sloot Communicatie en advies, 2000
10 Boek / Book 'Op cel', Koppel Uitgeverij, 1999
11 Affiche / Poster 'Toos & Roos op het filmfestival', Marx Film Prod., 2001
12 Uitnodiging en brochure / Invitation and brochure 'Noordelijke Randweg Haagse Regio', DTC/Rijksvoorlichtingsdienst, 2001
13 Graphics leader 'Citron Pressé', Marx Film Prod., 2000
14 Jaarverslag / annual report, Zuid-Hollandse Milieufederatie, 2001

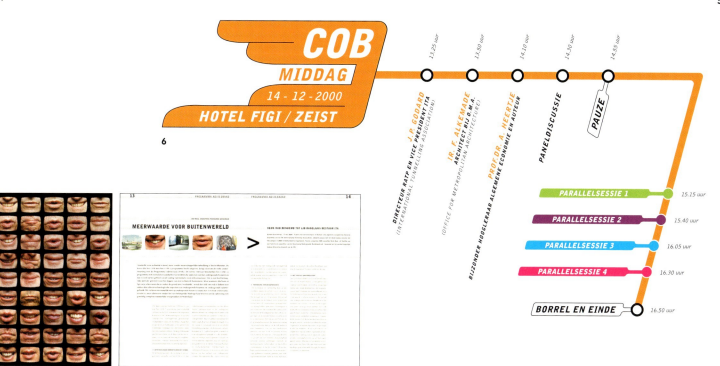

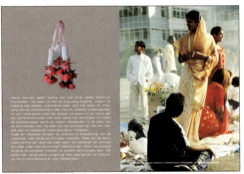

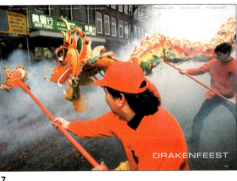

9

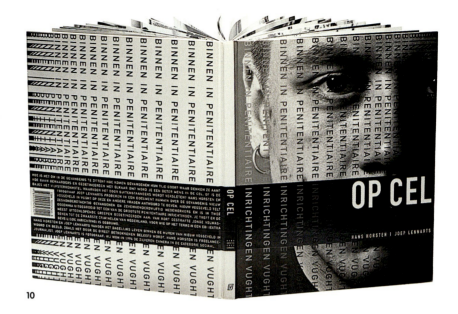

10

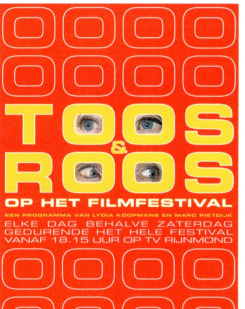

11

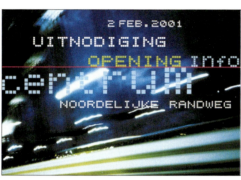

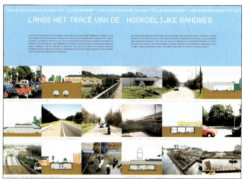

12

13

14

ONTWERPBUREAU SMIDSWATER
Bureau voor visuele communicatie

Adres / Address Javastraat 2-F, 2585 AM Den Haag
Tel 070-361 74 17 **Fax** 070-365 48 53
Email ontwerpbureau@smidswater.com **Website** www.smidswater.com

Directie / Management Jos Boer, Geert de Jong, Paulus Nabbe, Herman van Olphen, Sjoerd de Vries
Contactpersoon / Contact Jos Boer, Geert de Jong, Paulus Nabbe, Herman van Olphen, Sjoerd de Vries
Vaste medewerkers / Staff 19 **Opgericht / Founded** 1970

STUDIO PIM SMIT

Adres / Address Cornelis Schuytstraat 68, 1071 JL Amsterdam
Tel 020-400 44 69 **Fax** 020-679 90 21
Email smithendriks@wxs.nl

Directie / Management Pim Smit
Vaste medewerkers / Staff 3 **Opgericht / Founded** 1985

Profiel Concept, restyling, art-direction en vormgeving van tijdschriften, sponsored magazines, brochures, mailings, boeken en jaarverslagen voor diverse doelgroepen.

Profile Concept, restyling, art direction and visual design of journals, sponsored magazines, brochures, mailings, books and annual reports for various target groups.

Opdrachtgevers / Clients Albert Heijn; Brouwer Media; CPNB; Gemeente Almere; Gemeente Haarlem; Media Partners; Ministerie van Volkshuisvesting, Ruimtelijke ordening en Milieubeheer; Politie Flevoland; Scripta Media; Stichting Tuinplezier; Tiel Utrecht; PTT Post; Wereld Natuur Fonds.

UITGESPROKEN

Introductie uniek theaterproject: voor en door jou.

Onder de titel UITGESPROKEN gaan op 20 december 2001 korpsleden twee keer het toneel op van Agora in Lelystad voor een theatervoorstelling over diversiteit. Speciaal hiervoor wordt op 28 augustus a.s. van 13.00 uur tot 16.00 uur een informatiebijeenkomst georganiseerd over wat deelname inhoudt, hoe de voorstelling wordt opgebouwd, wat zelf kan worden ingebracht (muziek, dans, cabaret, toneel, e.d.) en over de repetities.

Aanmelding voor deze bijeenkomst kan tot en met 2 juli a.s. telefonisch (0320-277735) of via interne e-mail (contactpersoon Sietske Bakker).

1 2 3 4

 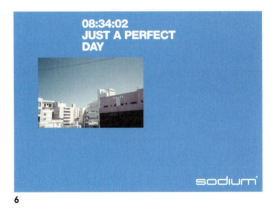

5 6

SOLAR INITIATIVE

Adres / Address 's Gravenhekje 1-A, 1011 TG Amsterdam
Tel 020-521 31 00 **Fax** 020-521 31 01
Email initiative@solar.nl **Website** www.solar.nl

Directie / Management Miguel Gori, Marieke Muskens, Jeannette Zuurbier
Contactpersoon / Contact Abel Roskam, Jeannette Zuurbier
Vaste medewerkers / Staff 12 **Opgericht / Founded** 1999

Solar Initiative bestaat uit een creative consultancy en een creative lab. De creative consultancy ontwikkelt in directe samenwerking met de opdrachtgever communicatie-concepten en strategieën voor zowel bedrijf als product. Het creative lab is een multidisciplinair ontwerpbureau met een zeer gevarieerd opdrachtenpakket (grafisch, ruimtelijk, multimedia, film en fotografie). De beeldende concepten worden door specifiek samengestelde teams geformuleerd, vormgegeven, uitgewerkt en geproduceerd.
Solar Initiative is de integratie van vormgeving en strategisch advies.

Solar Initiative incorporates a creative consultancy and a creative lab. The consultancy combines an active interest in client and product communication with conceptual, strategic and commercial insight. The creative lab is an all-round design studio (graphic, 3-dimensional, multimedia, film and photography) working on a wide range of different projects. These projects are formulated, designed, executed and produced by creative teams of people from a variety of backgrounds. Solar Initiative is the true integration of strategic advice and design.

7 8

9 10 11 12

Opdrachtgevers / Clients Bouwfonds; Bijenkorf; Chi Neng Institute; Computersupport; Eager Beaver (The Hilt bv); Euro 2000; Extratekst; Gerrichhauzen & Partners; Heavy Jeans; IMCA; Kiekeboe; Lapagayo; MAG Shoes (U.F.A.); Matsu; Motivision; No Excess; NTG (Nederlandse Tijdschriften Groep); Numico; Orla Kiely Ltd.; Rags Industry; REP; Sandwich (Modedesign); SBK Dordrecht; Sodium; Stichting Habitatplatform; Stichting Kunst en Openbare Ruimte (SKOR); Stichting Kunstwerk Loods 6; Tridion; Trompenaars Hampden-Turner; Uitgeverij Kek; Unilever; VNG-uitgeverij; VNU Business Publications; Vriesco International Fabrics.

1 Huisstijl Lia Tempert, mode-styliste, 2001 / Corporate identity, Lia Tempert, fashion stylist, 2001
2 Huisstijl Chi Neng Institute, 2000 / Corporate identity, Chi Neng Institute, 2000
3 Huisstijl Extratekst tekstproducties, 2001 / Corporate identity, Extratekst text productions, 2001
4 Huisstijl Stichting Kunstwerk Loods 6, 2001 / Corporate identity, Stichting Kunstwerk Loods 6, 2001
5 Merkidentiteitsontwikkeling No Excess, 2000 / Brand image development for No Excess, 2000
6 Merkidentiteitsontwikkeling Sodium, 2001 / Brand image development for Sodium, 2001
7 Huisstijl Matsu massage, 2001 / Corporate identity, Matsu massage, 2001
8 Uitnodiging expositie, 2000 / Invitation to an exhibition, 2000
9 Conceptontwikkeling en vormgeving 'Kèk' magazine, 2001 / Concept development and graphic design for 'Kèk' magazine, 2001
10 Conceptontwikkeling en vormgeving brochures IMCA, 2001 / Concept development and graphic design for IMCA, 2001
11 Conceptontwikkeling en vormgeving bedrijfsbrochure Trompenaars Hampden-Turner, 2001 / Concept development and graphic design for Trompenaars Hampden-Turner company brochure, 2001
12 Herpositionering en restyling tijdschrift 'Lounge', 2001 / Repositioning and restyling, 'Lounge' magazine, 2001

springVORM

Adres / Address Tesselschadestraat 20-C, 5216 JW 's-Hertogenbosch
Tel 073-612 41 62 **Fax** 073-614 18 07
Email info@horizon.nl **Website** www.springvorm.nl

Directie / Management Djenny Brugmans, Mark Zeilstra
Contactpersoon / Contact Mark Zeilstra
Vaste medewerkers / Staff 4 **Opgericht / Founded** 1996

Opdrachtgevers / Clients ENCI; Mebin; VOBN; Superp; EPN; Elsevier Bedrijfsinformatie; Reed Elsevier Nederland; Seven, Smile software; Malmberg; Van Haaren Communicatie; Q-tips; MD shipping; Beurs Events; Spectra Facility; Bohn Stafleu Van Loghum; Auto Spickerhoven; Ratz; Ten Hagen Stam; Sqeme; Novacap; DPMA Corporate Finance; Xennox (Lavazza, Favre Leuba); De Haan marketingcommunicatie; SCA; TNO Management Consultants; TMI Nederland; Rabobank Sint Oedenrode; Samsom; BNO Kring Zuid; Stichting Pharos; Gemeente Vught.

STADIUM DESIGN B.V.
POSTBUS 408
2180 AK HILLEGOM
OUDE WEERLAAN 27
2181 HX HILLEGOM
T 0252 - 52 21 44
F 0252 - 52 35 71

STADIUM DESIGN
Packaging design, brand identity, corporate identity

Adres / Address Oude Weerlaan 27, 2181 HX Hillegom
Postadres / Postal address Postbus 408, 2180 AK Hillegom
Tel 0252-52 21 44 **Fax** 0252-52 35 71
Email info@stadiumdesign.nl **Website** www.stadiumdesign.nl

Directie / Management Elsbeth van der Spek, Niel Pepers
Contactpersoon / Contact Elsbeth van der Spek, Niel Pepers
Vaste medewerkers / Staff 28 **Opgericht / Founded** 1968
Samenwerking met / Collaboration with BNO, NVC, NIMA

Profiel Stadium Design is een multidisciplinair ontwerpbureau waar een marktgerichte visie en een gedegen strategie de basis vormen voor functionele creativiteit. Creativiteit die erop gericht is producten, merken en bedrijven in een concurrerende markt te positioneren, een eigen herkenbaar gezicht te geven. Strategisch design staat hierbij centraal. Door respect te hebben voor zowel merk als belangen van opdrachtgevers, bouwt Stadium Design voortdurend aan duurzame relaties met haar klanten.

Profile Stadium Design is a multi-disciplinary design agency whose creative functionality is based on a market oriented vision and a solid strategy. Its creativity is directed at positioning products, brands and companies in a competitive market by giving them their own specific identity. Strategic design is the essence of all our work. By showing respect for their brand and their interests Stadium Design always builds on establishing long-term relations with its customers.

Opdrachtgever Lever Fabergé

Achtergrond Andrélon wil zich transformeren van een shampoomerk naar een haarverzorgingsmerk. De autoriteit van het merk als haarspecialist moet onderstreept worden middels eigentijdse concepten en innovatieve producten.

Opdracht Ontwikkel een premium stylingconcept dat aanspreekt bij een jongere doelgroep.

Resultaat De AQUA stylingrange staat voor puur en natuurlijk stylen, maar straalt toch op een geloofwaardige manier een krachtige werking uit door de belofte van zeemineralen.

Client Lever Fabergé

Background Andrélon aims to transform from a shampoo brand into a hair care brand. The brand's authority as a hair specialist is emphasised with contemporary concepts and innovative products.

Assignment The development of a premium styling concept that appeals to a younger target group.

Result The AQUA styling range is equivalent to pure and natural styling, while at the same time credibly radiating effectiveness with the promise of sea minerals.

STANG
Stang Gubbels

Adres / Address Heemraadssingel 86, 3021 DE Rotterdam
Tel 010-213 30 61 **Fax** 010-414 44 37
Email info@stang.nl **Website** www.stang.nl

Agent Holland Art Associates - Archer Art
Adres / Address W.G. Plein 316, 1054 SG Amsterdam
Tel 020-683 05 35 **Fax** 020-683 72 95
Email archer@artassociates.nl **Website** www.artassociates.nl

Agent Germany Margarethe Hubauer GmbH
Adres / Address Erikastrasse 99, D-20251 Hamburg
Tel 040-48 60 03 **Fax** 040-47 77 84
Email mhubauer@margarethe.de

Opdrachtgever / Clients KPN; ABN AMRO Bank; Haarlems Dagblad; Spott.nl; DutchTone; Ikea; KLM Holland Harald; BARE magazine; Start; Het Parool; Virgin; Consumer Desk; Do; ING Bank; Telegraaf; Allerhande; GVB Amsterdam; Pepe Jeans; Van Dale Woordenboeken; Postbank Duitsland; Akzo Nobel; Reaal Verzekeringen; NVM Hypotheekshop; Ben; Syntens; Pecoma informatica; Klene; Ministerie VWS / Ministry of Transport and Public Works; VSN Groep; Wannahaves.com; Ziekenhuis Gelderse Vallei; Zwitserleven; Next!; Bol.com; IBM Germany; Greenery; Fortis; Mc Donald's; Mentos; Generali; Nike; Randstad; Kunsthal Rotterdam; Technische Unie; Interpay Nederland; Intergamma; Humanitas; Intratuin; Waanders Uitgeverij; Air UK; Hivos; DHL; Gemeentemuseum Den Haag en andere / and others.

1, 2 IBM Duitsland/Germany, kalender/calendar 2002, 55x55 cm

1 2 3 4

STER DESIGN

Adres / Address Leenderweg 234, 5644 AC Eindhoven
Tel 040-293 09 34 **Fax** 040-293 09 35
Email ster.design@tref.nl **Website** www.sterdesign.nl

1. Nieuwsbrief Vereniging Natuurmonumenten, 2001 / Newsletter of the Society of Nature Reserves, 2001
2. Nieuwsbrief Brede School, Gemeente Eindhoven, 2001 / Newsletter, 'Brede School', Eindhoven municipality, 2001
3. Uitnodiging ICT-congres, Gemeente Eindhoven, 2001 / Invitation to ICT congres, Eindhoven municipality, 2001
4. Uitnodiging conferentie over 'probleemjongeren', 2001 / Invitation to 'problem children' conference, 2001
5. Nota cultuurhistorie, Gemeente Eindhoven, 2001 / Report on cultural history for Eindhoven municipality, 2001
6. Brochure Gemeente Boxtel in samenwerking met Integraal waterbeheer Rijn-Maas activiteiten Europese gemeenschap, 2000 / Brochure for Boxtel municipality with Interreg Rhine-Maas Activities, European Union, 2000

5

6

THE STONE TWINS

Adres / Address Herculesstraat 19-A2, 1076 RZ Amsterdam
Tel 020-670 44 90 **Fax** 020-670 97 48
Email info@stonetwins.com **Website** www.stonetwins.com

Directie / Management Declan Stone, Garech Stone
Contactpersoon / Contact Declan Stone, Garech Stone
Vaste medewerkers / Staff 2 **Opgericht / Founded** 1999

Profiel The Stone Twins leveren opvallend verpakte en slim-creatieve communicatie-oplossingen. 'Concept is King' bij The Stone Twins - uit het concept wordt al het andere afgeleid: fotografie, kleurgebruik, illustratie, teksten, typografie, enzovoort. De verscheidenheid van hun oplossingen is zo groot als het aantal en het eigen karakter van hun opdrachtgevers: van farmaceutische ondernemingen tot culturele organisaties. The Stone Twins werken intensief samen met een internationaal netwerk van copywriters, fotografen en illustratoren. U bent van harte welkom voor een persoonlijke kennismaking. Op het internet vindt u ons en ons werk op: www.stonetwins.com.

Profile The Stone Twins provide creative communication solutions, packaged in a visually striking and clever manner. 'Concept is King' with the Stone Twins - everything else follows from that (photography, colour, illustration, copy, typeface, etc). Their solutions are as diverse as their clients, who range from pharmaceutical companies to cultural institutions. The Stone Twins collaborate closely with an international creative network of copywriters, photographers and artists. For more information, visit us in person or view our Internet site: www.stonetwins.com.

Opdrachtgevers / Clients Analik; Anders'om Consultancy; De Beyaerd; BNO; Sociëteit Baby; Condor Post-Production; Control Finance; Design Bridge; Grafische Cultuurstichting; KesselsKramer; FC Bayern Munich; HOI (Het Oplage Instituut); Interbrand; Kunst en Cultuur Noord-Holland; Lesser Consultancy; Leeser Fashion; Mainframe Software; MassiveMusic; Metaplan; More Than Financials (Rob Smelt); Result DDB; Smithkline Beecham; Spectrum Media Consulting; State of Art; S-W-H; SuCasa; V2 Records Nederland; Virgin Records Benelux; WaveWorld/Poppeliers Muziekmetropool; WitmanKleipool.

1. Corporate identity; publicity material; Internet site: Analik Fashion
2. Publicity material: 'Van IJ tot Zee', Kunst en Cultuur Noord-Holland
3. Publicity material; location signage: 'Fort Lux', Kunst en Cultuur Noord-Holland
4. Cd Packaging design; publicity material: Doe Maar/V2 Records
5. Flyer; invitation: 'Accolade', Grafische Cultuurstichting
6. Corporate identity: MassiveMusic
7. Proposed corporate identity; rebranding: Levis 501 (commissioned by KesselsKramer)
8. Corporate brochure: FC Bayern Munich (in collaboration with Leeser Consultancy)
9. Concept; publiciteit material; Internet site: Condor/MM Cannes Party 2001
10. Illustration; publicity material: Condor/MM Cannes Party 2000, (in collaboration with 'The Party Sluts')
11. Corporate identity; brochure; publicity: Control Finance Group
12. Exhibition design; publicity material: 'Via Milano - New Dutch Design', BNO
13. Corporate identity programme; corporate brochure: SmithKline Beecham Farma
14. Cd packaging design: SuperSub/Virgin Records
15. Corporate identity; advertising campaign: WaveWorld/Poppeliers Muziekmetropool
16. Corporate identity: HOI (in collaboration with More than Financials)
17. Corporate identity; Internet site: Anders'om Management Consultancy (in collaboration with 'More than Financials')
18. Corporate identity programme: Nuon (commissioned by Result DDB)

1

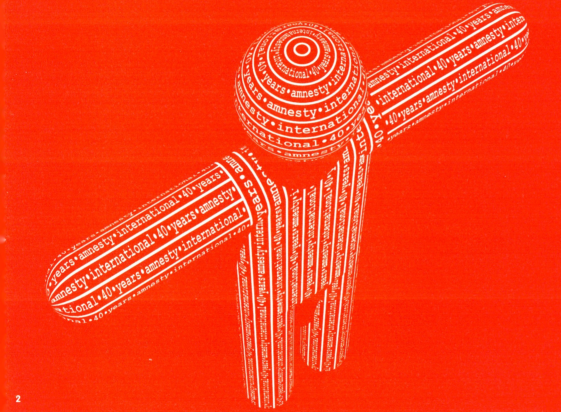

2

3

StormHand

Boy Bastiaens
Adres / Address Jekerstraat 52, 6211 NV Maastricht
Tel 043-361 52 52 **Fax** 043-361 52 52 **Mobile** 06-55 73 23 36
Email boy@stormhand.com **Website** www.stormhand.com

Albert Kiefer
Adres / Address 1e Lambertusstraat 13, 5921 JR Venlo
Tel 077-320 05 80 **Fax** 077-320 05 81 **Mobile** 06-51 24 87 08
Email albert@stormhand.com **Website** www.stormhand.com

Profiel StormHand is het samenwerkingsverband op projectbasis tussen de zelfstandig ontwerpers Boy Bastiaens en Albert Kiefer. Naast StormHand cases worden individuele opdrachten gerealiseerd onder de respectievelijke eigen namen.

Profile StormHand is the collaboration project between Boy Bastiaens and Albert Kiefer, two independently working Dutch designers. Beside StormHand cases they also realise projects under their own respective names.

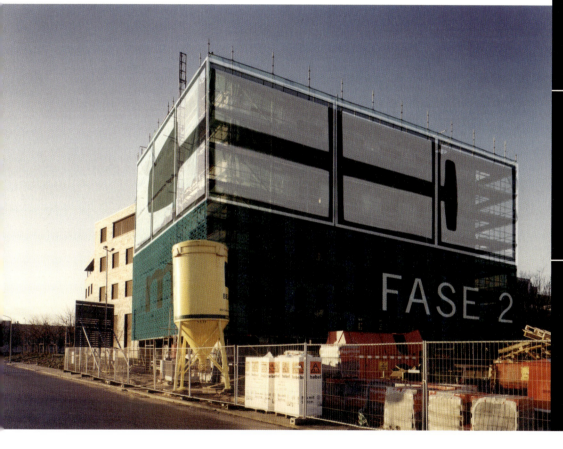
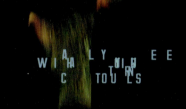

1 Advanced Products, print advertising, Pepe Jeans London, 2000 (source photography Bart Oomes)
2 Amnesty International, 40th Anniversary, t-shirt print, 2001
3 Amnesty International, 40th Anniversary, animation, 2001
4 P-L Line, housestyle, 1999 (Boy Bastiaens) Fourteen Ounce, housestyle, 1999 (Boy Bastiaens)
5 M/M Project proposal in close collaboration with Kim Zwarts, 2000
6 Kickboxer, animated clip, self-promotional, 2001

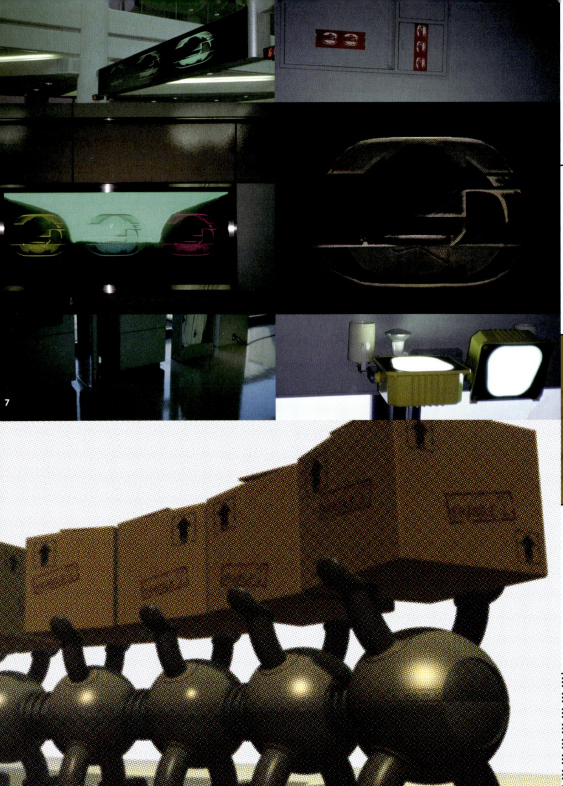
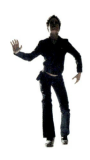

7 The Tommy Variations, digital sketchbook, 2000 (Boy Bastiaens)
8 Change of Address, postcard, 1999 (Albert Kiefer)
9 Advanced Products, moving tag 1, Pepe Jeans London, 2000 (source photography Bart Oomes)

10 Mode d'Emploi, housestyle, 1999 (Boy Bastiaens) Fin, housestyle, 2001 (Boy Bastiaens)
11 www.stormhand.com, website design / flash animations, 2000
12 Advanced Products, moving tag 2, Pepe Jeans London, 2000 (source photography Bart Oomes)

STPK/STUDIO PAUL KOELEMAN

Adres / Address Singel 120-sous, 1015 AE Amsterdam
Tel 020-638 73 15 **Fax** 020-620 50 26
Email info@stpk.nl **Website** www.stpk.nl

Directie / Management Paul Koeleman
Contactpersoon / Contact Paul Koeleman
Vaste medewerkers / Staff 3 **Opgericht / Founded** 1981

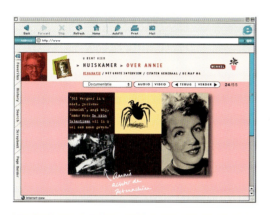

www.annie-mg.com

STRAVER GRAFISCH ONTWERP

Adres / Address Oudegracht 24, 3511 AP Utrecht
Tel 030-231 61 37 **Fax** 030-233 28 05
Email l.straver@lsgo.nl

Contactpersoon / Contact Lex Straver
Vaste medewerkers / Staff 3 **Opgericht / Founded** 1995

Profiel Straver grafisch ontwerp is een ontwerpbureau gevestigd in het centrum van Utrecht. Wij ontwerpen periodieken, tijdschriften, boekomslagen, folderlijnen, huisstijlen en ontwikkelen advertentiecampagnes.

Profile Straver grafisch ontwerp is a Dutch design agency, located in the heart of Utrecht's city centre. We design periodicals, magazines, book covers, leaflets, company logos and develop advertisement campaigns.

Opdrachtgevers / Clients Uitgeverijen / Publishing companies: Kluwer; Samsom; tenHagen&Stam, F&G Publishing en anderen / and others.
Grote instellingen en bedrijven / Organisations and companies: NS / Dutch railroad company; Gemeente / Municipality of Utrecht; Fortis en anderen / and others.

STUDIO 1
Grafische vormgeving bNO

Adres / Address Laplacestraat 46-HS, 1098 HX Amsterdam
Tel 020-468 16 97 **Fax** 020-468 16 99 **Mobile** 06-51 03 60 41
Email studio1@euronet.nl

Directie / Management Elly Honig
Contactpersoon / Contact Elly Honig
Vaste medewerkers / Staff 1 **Opgericht / Founded** 1998

Studio 1 is gespecialiseerd in het maken van formulieren, geautomatiseerde bedrijfscorrespondentie, handleidingen en jaarverslagen, kort gezegd 'Information design'.

Ik heb mijn sporen verdiend als formulierontwerper/adviseur bij Linea (tegenwoordig Eden) en Total Design.

Ieder soort formulier is tijdens mijn loopbaan aan de orde gekomen. Naast gewone formulieren (om met de hand in te vullen) ontwerp ik formulieren voor de pc, geprinte formulieren, optisch leesbare formulieren, kettingformulieren, stroomschema's enz. Ik begeleid het gehele proces voor het ontwikkelen van een formulierenhuisstijl: van inventariseren, analyseren en adviseren tot het uiteindelijke resultaat. Als laatste ontwikkel ik een bijbehorend gebruikershandboek.

Bij geautomatiseerde bedrijfscorrespondentie ga ik uit van één of twee standaardpapieren waarop alleen een logo is gedrukt. Afzendgegevens en andere correspondentiegegevens worden gelijktijdig geprint vanuit een template. Het standaardpapier komt tot stand na een analyse van alle correspondentiemiddelen (van brief tot memo en rapport), waarbij rekening wordt gehouden met alle technische aspecten van de verwerking. Vervolgens maak ik specificaties voor de templates. Deze specificaties dienen tevens als gebruikershandboek.

Werkzaamheden die in het verlengde liggen van formulieren en geautomatiseerde bedrijfscorrespondentie zijn jaarverslagen en handleidingen.

Het getal 1 staat voor eenheid eenduidigheid en het bestaan Het kan niet door zichzelf worden gedeeld of vermenigvuldigd en het bestaat uit één enkel punt zonder dimensie

Pythagoras

Studio 1 specialises in producing forms, automated corporate correspondence, manuals and annual reports, in short: information design.
I earned my spurs working as a form designer and adviser at Linea (now Eden) and Total Design. Over the years I have seen every form there is. Besides ordinary forms completed by hand, I design forms for pc, printed forms, optically legible forms, chain forms, flow charts and many others.
I supervise the whole process of form housestyle development, from inventory, analysis and advice to the final product. And finally, I also develop the accompanying manual.
For automated corporate correspondence I take one or two standard designs with just a logo as the basis. Sender data and other correspondence information is inserted with a letter template. This standard design is based on an analysis of all the correspondence carriers (from letter to memo and report), taking account of all the practical technical aspects. Then I develop the template specifications, which are subsequently combined to form the user handbook.
Work associated with the development of forms and automated corporate correspondence is the design of annual reports and manuals.

Opdrachtgevers / Clients Ministerie van Verkeer & Waterstaat / Ministry of Transport and Public Works; Ministerie van Economische Zaken / Ministry of Economic Affairs; Belastingdienst / Tax Department; Rabobank; ABN-AMRO; Nederlandse Spoorwegen; Het Concertgebouw; Energie Noord West; Ministerie voor Buitenlandse Zaken / Ministry of the Interior; ING; Robeco Advies; Sanquin; Stadsdeel Oud Zuid; Dienst Waterbeheer en Riolering; Ministerie van Landbouw / Ministry of Agriculture (Bureau Heffingen); Rijksluchtvaartdienst; EVO; Scarlet Telecom; United Service Group; Entopic; Stichting Pensioenfonds Hoogovens; Budding&Fels architekten en interieurarchitekten bNA/bNI; Drs Karen M. Dun Praktijk voor ergotherapie en psychotherapie voor kinderen / ergotherapy and children's psychotherapy practice; Drs Egberdien Netjes Praktijk voor psychotherapie / psychotherapy practice; IOG marketing research en Dutchtone NV.

-SYB-
Ontwerp, advies en grensverkenningen

Adres / Address Grave van Solmsstraat 2, 3515 EN Utrecht
Tel 030-273 32 70 **Fax** 030-276 03 97 **Mobile** 06-28 76 00 38
Email syb@sybontwerp.nl

Directie / Management Sybren Kuiper
Contactpersoon / Contact Sybren Kuiper
Vaste medewerkers / Staff 2 **Opgericht / Founded** 1994

Het is geen vraag van antwoorden.

It's not a question of answers.

Gewerkt voor / Worked for Bambie; Bis; Centraal Museum Utrecht; Een Heel Klein Dorpje; Festival a/d Werf Utrecht; Gemeente Utrecht; Gemeentemuseum Helmond; Gunster trainingen; Hogeschool voor de Kunsten Utrecht; Holland Dance Festival; Huis a/d Werf Utrecht; Korrelatie; KesselsKramer (Audi); Levi's; Ministeries van Buitenlandse Zaken, Justitie en Rijkswaterstaat / Ministries of Foreign Affairs, Justice and Water Authority; Monk Architecten; NAi; Nederlands Danstheater; ONVZ Zorgverzekeraar; Sub-K; Wieden & Kennedy (Nike); ZB communicatie (Cap Gemini Ernst & Young).

2

3

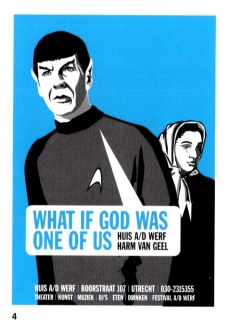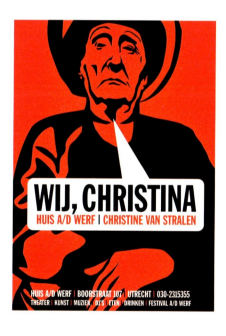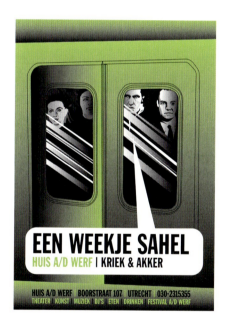

4

1, 12 Illustraties voor Korrelatie. Thema: Gezondheidszorg in 2010. Fotografie: Barrie Hullegie / Illustrations for Korrelatie

2 Affiches voor theaterstuk 'Bamie 7' (Drie zwart/wit foto's die pas na een week van tekst werden voorzien). Fotografie: Barrie Hullegie / Posters for the play 'Bamie 7'

3 Promotieboekje voor jongerentheatervoorstelling 'Ik bemin u boven alles', waarin de hoofdrolspelers zes vragen over liefde en sex beantwoorden / Promotional booklet for the play 'Ik bemin u boven alles'

4 Drie affiches (uit een serie van vijf) voor theatervoorstellingen van Huis a/d Werf Utrecht / Three posters for Huis a/d Werf Utrecht

5 Drie affiches uit een serie van zes voor Festival a/d Werf Utrecht 2001. De affiches bestonden alleen uit portretten van de theatermakers. Fotografie: Barrie Hullegie / Three posters for Festival a/d Werf Utrecht 2001

6 Twee spreads uit het boekje ter kennisgeving van de naamsverandering van ZB communicatie in Ede / Promotional booklet for ZB communications in Ede

7 Affiche voor de tentoonstelling Towards Totalscape van het NAi / Exhibition poster for Towards Totalscape

8 Ansichtkaart in het kader van de permanente Dick Bruna tentoonstelling in het Centraal Museum Utrecht. Als je de stippen met elkaar verbindt ontstaat de tekst 'Things are not what they seem'. / Postcard for a Dick Bruna exhibition

9 Flyer voor het muziekfestival 'Terug naar de natuur met je laptop' in Huis a/d Werf Utrecht / Flyer for music festival in Huis a/d Werf Utrecht

10 Twee spreads uit de eigen productie 'Fotoalbum' / Two spreads from 'Photoalbum'. Published independently

11 Drie affiches (uit een serie van zes) voor Holland Dance Festival in Den Haag (niet uitgevoerd) / Three posters for Holland Dance Festival, The Hague

13 Verhuissticker voor Gunster Training, Regie & Presentatie / Flyer for Gunster Training, Regie & Presentatie

14 Vijf affiches (uit een serie van tien) voor 'Oleg! Oleg! Oleg!' van Bambie en René van 't Hof op de Parade 2001 / Five posters for the play 'Oleg! Oleg! Oleg!'

15 Promotiemapje met inhoud voor de Nederlandse bijdrage op de Architectuur Biënale 2000 in Venetië in opdracht van het NAi. Thema: Private City/Public Home / Promotion for the Dutch entry at the Architecture Biennale 2000 in Venice

5

 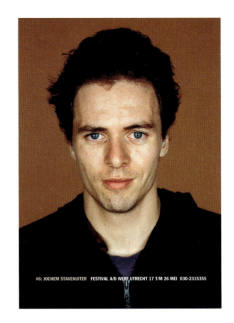

6

Zondig Bestaan

Zware Botten

7

8

9

10

11

12

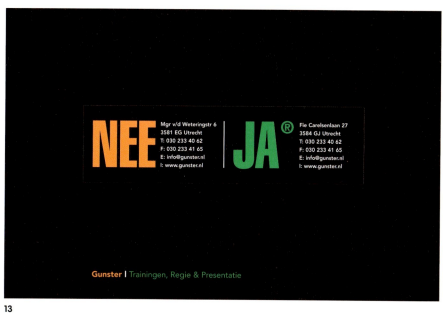

13

14

15

1 2 3

9 11 12

17 18

22 23 24 25

21

TALUUT

Adres / Address Maliesingel 9, 3581 BB Utrecht
Tel 030-232 24 25 **Fax** 030-236 72 66
Email ontwerp@taluut.nl **Website** www.taluut.nl

Directie / Management Hans Althuis
Contactpersoon / Contact Hans Althuis
Vaste medewerkers / Staff 7 **Opgericht / Founded** 1987

1 Met vriendelijke groet-kaart Taluut, 2000 / Greetings card
2 Serie ansichtkaarten voor NOC*NSF, Arnhem, 2001 / Postcards NOC*NSF
3 Tarotkaarten als nieuwjaarswens Taluut, 2000 / Tarot cards as a New Years greeting
4 Site-ontwikkeling rietkwintet Calefax, Amsterdam, 1999 / Site development Calefax wind quintet
5 Site-ontwikkeling Virology Networks, Utrecht, 2001 / Site development Virology Networks
6 Cd-omslag David Toop Barooni, Utrecht, 2000 / David Toop cd cover Barooni
7 Huisstijl Advas Adviesgroep, Eindhoven, 2001 / Stationery Advas Adviesgroep
8 Huisstijl drankenhandel Mulco, Harmelen, 2001 / Stationery Mulco beverage store
9 Rapport afdeling Bestuursinformatie Gem. Utrecht, 2000 / Report Utrecht municipal policy information department
10 Huisstijl Thomashuis, Symphony-Thomas, Gouda, 2001 / Stationery Thomashouse
11 Huisstijl Opus 5 Centrum voor de Kunsten, Geldermalsen, 2000 / Stationery Opus 5 Centre of Arts

4 5 6 7 8

13 14 15 16

19 20

26 27 28 29 30

12 Rapport afdeling Bestuursinformatie, Gem. Utrecht, 2000 / Report Utrecht municipal policy information department
13 Lustrumboek Sinaï-Centrum, A'foort, 2000 / Anniversary book Sinaï-Centre
14 Lustrummap Zorgconsult Nederland, Bilthoven, 2000 / Anniversary folder Zorgconsult Nederland
15 Eigen uitgaven / Independent publications
16 Omslagen voor het landelijk instituut voor de koorzang (SNK), Utrecht, 2000 / Covers for the National Choral Institute
17 Kinderpostzegelactie 2000, Stichting Kinderpostzegels Nederland, Leiden, 2000 / Children's stamps, 2000, Dutch Children's Stamps Foundation
18 Rapport Dienst Stadsbeheer/Afd. Beleid Buitenruimte Gem. Utrecht, 2000 / Report Utrecht municipal department
19 Publicatie GGZ Nederland, Utrecht, 2000 / Publication GGZ Nederland
20 Serie flyers Rotterdam 2001 Culturele Hoofdstad van Europa / Series of flyers Rotterdam 2001 Europe's Cultural Capital

21 Site, Taluut, 2001
22 Huisstijl Stichting Wesp, Voorhout, 1999 / Stationery Wesp foundation
23 Visitekaartje Taluut, 2000 / Visiting card
24 Tijdschrift Zing van het landelijk instituut voor de koorzang (SNK), Utrecht, 2000 / Magazine for the National Choral Institute
25 Swimkick-krant KNZB, Nieuwegein, 2000 / Swimkick-paper Royal Dutch Swimming League
26 Belastingwijzer Gemeente Utrecht, 2001 / Public Information Local taxes City of Utrecht
27 Jij-krant Stichting Wesp, Voorhout, 2000 / Paper Wesp foundation
28 Publicatie Sinaï-Centrum, 2000 / Publication Sinaï-Centre
29 Publicatie GGZ Nederland, Utrecht, 2000 / Publication GGZ Nederland
30 Folder dienst Stadsbeheer Gemeente Utrecht, 2000 / Brochure municipal department City of Utrecht

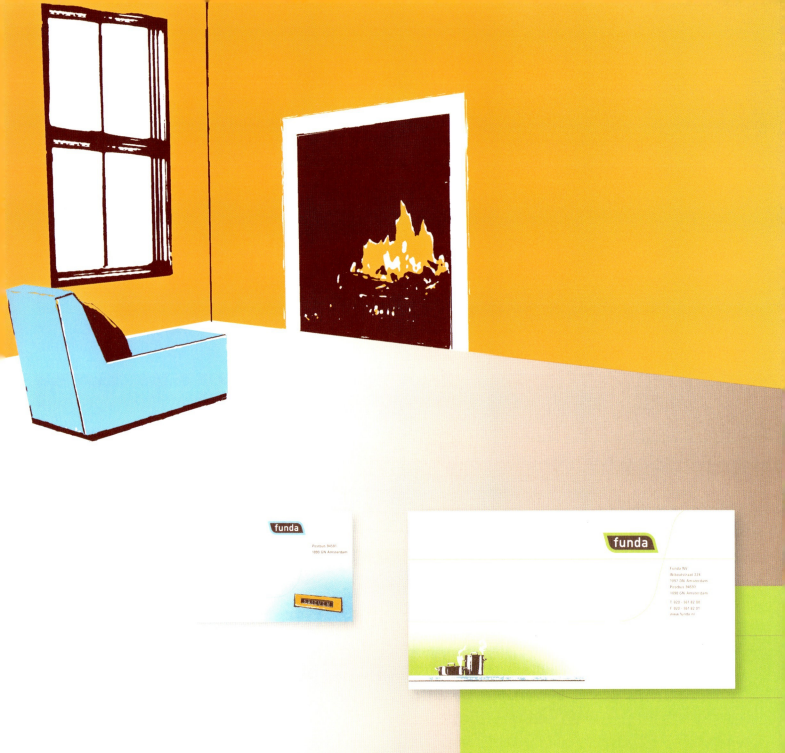

TBWA\DESIGNERS COMPANY

Adres / Address Stadhouderskade 79, 1072 AE Amsterdam
Tel 020-571 56 70 **Fax** 020-571 56 71
Email designers-company@tbwa.nl **Website** www.designers-company.nl

Agent BNO
Directie / Management Henk-Jan van Hees (managing director), Rob Verhaart (creative director), Ron van der Vlugt (creative director), ir. Edwin Visser (strategy director)
Contactpersoon / Contact ir. Edwin Visser
Vaste medewerkers / Staff 23 **Opgericht / Founded** 1993
Samenwerking met / Collaboration with TBWA\Company Group

Bedrijfsprofiel TBWA\Designers Company helpt haar klanten een groter aandeel van de toekomst te verkrijgen. Daartoe ontwikkelt en implementeert het bureau 'challenging solutions' op het gebied van merk- en bedrijfsidentiteiten. De visualisatie van deze identiteiten is strategisch ingebed en wordt tastbaar gemaakt door een perfecte uitvoering van de verschillende dragers. Recente cases laten zien dat complexe opdrachten snel vertaald kunnen worden naar doelgerichte oplossingen die de verwachtingen overtreffen. Waar nodig en gewenst, worden andere communicatiespecialisten van TBWA\Company Group ingeschakeld.

Agency profile TBWA\Designers Company helps clients build a bigger share of the future by creating and implementing "challenging solutions" for corporate and brand identities. Visualisations of these identities are embedded in strong strategic guidelines and materialised with the perfect execution of the various carriers. Recent complex assignments have resulted in targeted solutions that have exceeded all expectations. When required and desired, TBWA\Designers Company also has direct access to other communications specialists within the TBWA\Company Group.

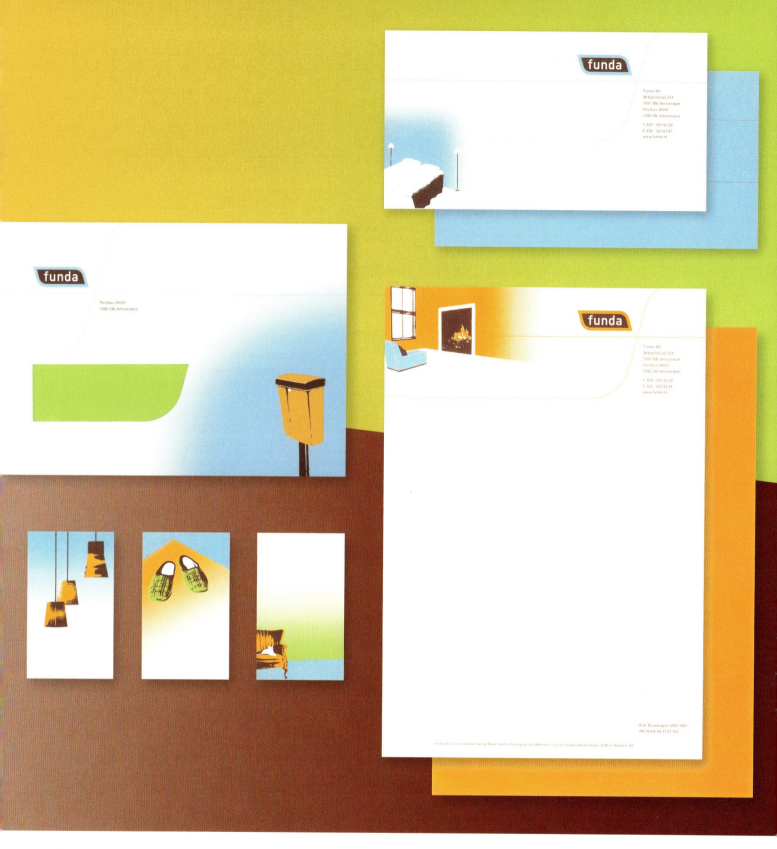

Opdrachtgevers / Clients 2000 Nationaal / National: Funda; Telfort; Stichting Exploitatie Nederlandse Staatsloterij; RAM Mobile Data; Wellowell; ING Bank; Newtel Essence; Waterbedrijf Gelderland; Quote Media; Penta Scope; Beiersdorf.
Internationaal / International: Canon Europa; Leerdammer; Avery Dennison; Mexx Sport.

1 Funda is de informatiebron op het gebied van wonen en biedt het totale woningaanbod van koophuizen van NVM-makelaars aan, via www.funda.nl. Funda is een initiatief van de NVM en Wegener NV. TBWA\Designers Company ontwikkelde een merkpersoonlijkheid die stijlvol, innemend, kleurrijk en modern is. / Funda (a NVM and publishers Wegener NV initiative) is a key Dutch information source for home buyers offering a full survey of properties for sale managed by Dutch Association of Real Estate Agents (NVM) members via www.funda.nl. TBWA\Designers Company developed a brand personality described as stylish, captivating, colourful and modern.

2 Dayzers is een nieuwe loterij op initiatief van de Stichting Exploitatie Nederlandse Staatsloterij. TBWA\Designers Company heeft een vrolijke en onderscheidende corporate identity ontwikkeld aan de hand van kleuren die passie en hartstocht uitstralen. Op basis van de corporate identity is de stationery, het lot en de website (www.dayzers.nl) voor Dayzers ontwikkeld. Voor dit project is samengewerkt met TBWA\Direct Company en TBWA\e-Company. / Dayzers is a new national Dutch lottery. TBWA\Designers Company developed a striking corporate identity based on colours radiating passion and emotion. Stationery, lottery tickets and a Dayzers website (www.dayzers.nl) were also designed, completed with TBWA\Direct Company and TBWA\e-Company.

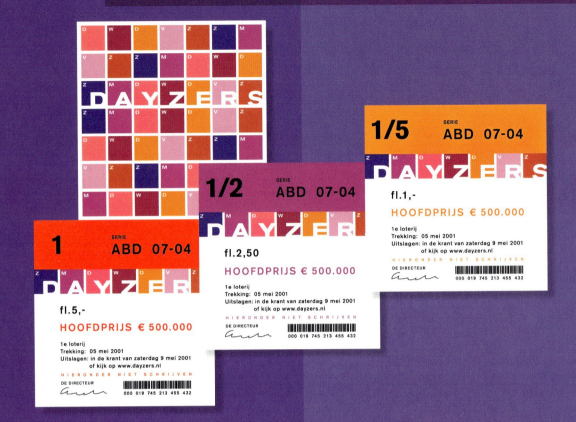

TBWA\Designers Company
T.a.v. mevrouw C. Delfsma
Stadhouderskade 79
1072 AE Amsterdam

Den Haag, 7 juni 2001
Betreft: huisstijlontwikkeling

Geachte mevrouw Delfsma,

Lorem ipsum dolor sit amet, consectetuer adipiscing elit, sed diam nonummy nibh euisoipsum dolor sit amdiur, cos Lorem ipsum dolor sit met, consectetuer adipiscing elit, sed diam nonummy nibh euismod tincidunt ut laoreet dolore magna aliquam erat volutpat. Ut wisi enim ad minim veniam, quis nostrud exerci tation ullamcorper suscipit lobortis nisil ut aliquip ex tiidunt eatdox commodo consequat.

Consequat, vel illum dolore eu feugiat nulla facilisis at vero eros et accumsan et iusto odio dignissim qui blandit praesent luptatum zzril delenit augue duis dolore te fegait nulla facilisi. Lorem ipsum dolor sit amet et, consecttuer adipiscing elit, sed diam nonummy nibh euismod tincidunt ut laoreet dolor magnaet digdenim aliquam erat volutpat.

Ut wisi enim ad minim veniam, quis nostrud exerci tation minim ullamcorper suscipit lobortis dignissim nisl aliquip ex ea commodo consequat suscipit lobortis nisl ut aliquip ex tiidunt aliqua eatdox.

Lorem ipsum dolor sit ameit, consectetuer adipiscing elit, sed diam nonummy nibh euismod tincidunt ut laoreet dolore magna aliquam erat volutpat. Ut wisi enim ad minim veniam, quis nostrud exerci tation ullamcorper suscipit lobortis nisl ut aliquip ex eaidox. Lorem ipsum dolor sit amet, consectetuer adipiscing elit, sed ate diam nonummy nibh euismod tincidunt ut laoreet dolore magina aliquam.

Met vriendelijke groet,

Johan Jansen

MET VRIENDELIJKE GROET

Visual identity designers and consultants

TEL DESIGN
Visual identity designers and consultants

Adres / Address Emmapark 12-14, 2595 ET Den Haag
Tel 070-385 63 05 **Fax** 070-383 63 11
Email mail@teldesign.nl **Website** www.teldesign.nl

Directie / Management Paul Vermijs, Jaco Emmen, Stijn van Diemen
Contactpersoon / Contact Sjanet Benschop
Vaste medewerkers / Staff 27 **Opgericht / Founded** 1962
Samenwerking met / Collaboration with Fabrique

Profiel Tel Design (1962), visual identity designers and consultants is een vooraanstaand bureau in Nederland op het gebied van visuele identiteitsontwikkeling. Tel Design levert een effectieve bijdrage aan het succes van organisaties en bedrijven door de inzet van creatieve visie, door op een inspirerende en betrokken wijze te adviseren en te ondersteunen bij het ontwikkelen, realiseren en beheersen van visuele identiteiten, waarbij de basis voor een onderscheidende visualisatie wordt gevonden in zin en doel van de betrokken organisatie.

Naast deze kerncompetentie, het ontwerpen van breed opgezette huisstijlen, kennen we vier specifieke expertisegebieden: redactionele vormgeving, ruimtelijke vormgeving, informatievormgeving, nieuwe-mediavormgeving.

Tel Design werkt voor nationale en internationale opdrachtgevers.

Profile Tel Design (1962), visual identity designers and consultants, is a leading Dutch agency in the field of visual identity development. Tel Design provides an effective contribution to the success of organisations through creative vision, effective organisation, inspiring advice and the development, design and management of visual identities. We look closely at the mission and the aims of each client, turning them into a distinctive, unique visualisation.

Apart from our core competence of designing broadly conceived house styles, we have four specific areas of expertise: editorial design, environmental design, information design and new media design.

Tel Design has national and international commissions.

Opdrachtgevers / Clients Achmea Holding; Art Directors Club Nederland; Aedes, vereniging van woningcorporaties; Betuweroute (Ministerie van Verkeer en Waterstaat en NS Railinfrabeheer); Cito Groep; CPS, onderwijsontwikkeling en advies; Drukzaken; Dura Vermeer Groep NV; Emergis, centrum voor geestelijke gezondheidszorg; EPON; EVD, Partner in export (agentschap Ministerie van Economische Zaken); Gasunie; Gemeente Venlo; Genuagroep; GTI; HGRV managers adviseurs; Kadaster; Koninklijke IBC; KPC Groep; KWH, ondernemen in kwaliteit; Ministerie van Binnenlandse Zaken en Koninkrijksrelaties; Netagco Holding; Neutelings Riedijk Architecten; Provincie Zuid-Holland; Rosen Engineering; Stichting Corporatie Vastgoedindex; Stichting Grote Kerk Den Haag; Transferium (Ministerie van Verkeer en Waterstaat); RIVM, Rijksinstituut voor Volksgezondheid en Milieu; Stichting deVoorde; WOSM; Xantic Smart Communication Solutions (Former Station12 and Spectec).

ennucommedesgarçonsennuanndemeulemeesterennucarpediemennuikennujijennudenieuwecollectieennuuitverkoopennuetmaintenantandnowundjetzt....

THONIK

Adres / Address Weesperzijde 79-D, 1091 EJ Amsterdam
Tel 020-468 35 25 **Fax** 020-468 35 24
Email studio@thonik.nl **Website** www.thonik.nl

Recent verschenen / recently published: 'Thonik, new dutch graphic design'
(BIS Publishers; ISBN 90-72007-87-5)

1 ennu: een communicatieconcept voor een prêt à porter winkel in de Cornelis Schuytstraat in Amsterdam / ennu (andnow): a communication concept for a prêt à porter shop on Cornelis Schuytstraat in Amsterdam

→ The challenge	→ Towards a new identity	→ Corporate story	→ Public perception

Ontwikkel een visuele identiteit voor **Defensie** en de afzonderlijke krijgsmachtdelen waarin het nieuwe gezicht van Defensie, haar plaats in onze maatschappij en moderne taakstelling tot uitdrukking komen. Gebruik het ontwikkeltraject als veranderproces zodat het de organisatie helpt toe te groeien naar haar nieuwe identiteit.

- van vrijwilligersleger naar beroepsleger
- van nationale defensie naar internationale vredestaken
- van eilandencultuur naar eilandenrijk
- van reactief naar pro-actief
- van gesloten naar open
- van oog voor jezelf naar respect voor elkaar

Drie legers (Marine, Landmacht en Luchtmacht), vredestaken, agressie, langs elkaar werken, noodzakelijk, werkgever, internationaal, professioneel...

Develop the visual identity of **Bouwfonds** to reflect their changing vision of themselves and show how they are inextricably bound with Dutch views on living, space and (social) housing.

- from homes to living environment
- from a vision for living to a vision for space
- from architecture to urban landscape: building, greening, and water
- from house-building to area development

Bouwfonds has evolved from a provider of architectonic solutions to a professional area developer. Bouwfonds creates an urban landscape from a combination of building, greening, and water. It is an international company with unmistakable Dutch basis. A reliable, decisive company.

Bring together 12 separate educational establishments, each with their own distinct personalities, under one new name: Regionaal Opleiding Centrum van Amsterdam. Rationalise the way they present themselves as an education provider.

- from separate educational resources to one effective unit
- from a passive provider to active inspirer

Within the separate educational establishments that make up the ROCvA there exists a strong supportive culture (amongst tutors and students alike). With such a culturally diverse range of students represented, the encouragement of individuality and personal achievement backed up by teamwork is essential. Working together, a consolidated ROCvA can provide a strengthened educational resource yet further develop this group culture.

The perception of the ROC as one organisation, although present, has not been actively pushed, the individual colleges have instead been promoted separately.

Door de fusies is onze cultuur en onze organisatie veranderd: geef de **Stichting Volkshuisvesting** een nieuwe naam en een nieuwe uitstraling die onze corporate identity passend weergeeft.

- van vier organisaties naar één
- van een gesubsidieerde positie naar financiële zelfstandigheid
- grote maatschappelijke bevlogenheid in combinatie met commerciële activiteiten

Maatschappelijke bevlogenheid vormt het hart van deze organisatie. Het is een pionier op zijn vakgebied, die daadwerkelijk bouwt aan een leefbare stad, waar een goede woonkwaliteit voor iedereen bereikbaar moet zijn.

In daden heel vernieuwend, in uitstraling middelmatig.

TOTAL IDENTITY

Adres / Address Paalbergweg 42, 1105 BV Amsterdam ZO
Postadres / Postal address Postbus 12480, 1100 AL Amsterdam ZO
Tel 020-750 95 00 **Fax** 020-750 95 01
Email info@totalidentity.nl **Website** www.totalidentity.nl

Total Communication Amsterdam bv
Adres 2 / Address 2 Paalbergweg 42, 1105 BV Amsterdam ZO
Tel 020-750 94 00 **Fax** 020-750 94 01
Email info.tc@totalidentity.nl

Total Design Special Projects bv
Adres 3 / Address 3 Paalbergweg 42, 1105 BV Amsterdam ZO
Tel 020-750 94 50 **Fax** 020-750 94 51
Email info.tdsp@totalidentity.nl

Total Design Köln GmbH
Adres 4 / Address 4 Im Mediapark 5-D, 50670 Köln, Duitsland
Tel +49 (0)221-454 35 50 **Fax** +49 (0)221-454 35 59
Email info@totaldesign.de **Website** www.totaldesign.de

Total Design Maastricht bv
Adres 5 / Address 5 Stationsplein 27, 6221 BT Maastricht
Tel 043-325 25 44 **Fax** 043-325 45 90
Email info@tdm.totaldesign.nl

→ Strategic choices	→ Corporate design	→ Communication	→ What we are proud of

- endorsed identity, aandacht voor eigenheid onderdelen
- proces gebruiken om draagvlak te creëren
- samenbindende kracht helder krijgen
- intern communicatieprogramma ondersteunt nieuwe waarden

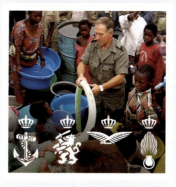

Een organisatie met zoveel traditie bij elkaar brengen is over eieren lopen. Alle schalen zijn heel gebleven. Mensen zijn bij elkaar gekomen, tegenstellingen overbrugd. Er is een main stream ontstaan die de nieuwe identiteit van harte ondersteunt. Defensie is aan het veranderen.

- emphasise the quality of the living environment
- make use of perspective
- new logotype should strengthen brand name
- restyle basic design

The use of perspective helps to make the image friendlier and warmer by referring much more emphatically to the quality of the living environment. The brand name adds further strength while being simultaneously dynamic and daring. Bouwfonds is characterised through it's corporate image as a reliable, decisive and concerned company.

- reflect and encourage the culture that exists within ROCvA
- allow the user to play a part in the ongoing development of the housestyle
- make the student the hero

Working closely with teachers and students alike to create an identity that truly reflects their situation and asperations. ROC van Amsterdam can now move forward, it stands in a far stronger position within an increasingly competitive marketplace.

Stop niet jullie wereld in één naam, maar neem een kernelement dat jullie hele wereld aan zich bindt.

"Goedemiddag In Groningen"

Stichting Volkshuisvesting
Groter bedrijf, kortere naam.

Dat ze in Groningen zo ontzettend enthousiast zijn: zij zijn In.

Total Design Den Haag bv
Adres 6 / Address 6 Zeestraat 94-A, 2518 AD Den Haag
Tel 070-311 05 30 Fax 070-311 05 31
Email info@tddh.totaldesign.nl

Directie / Management Hans P Brandt, Jelle van der Toorn Vrijthoff
Contactpersoon / Contact Hans P Brandt
Vaste medewerkers / Staff 105 Opgericht / Founded 1963

Profiel One goal. Multiple strategies.
Een organisatie schept in interactie met haar omgeving een eigen werkelijkheid. Daarin zijn heden en verleden, structuur en cultuur, mensen en markten onlosmakelijk met elkaar verbonden. Dat tezamen vormt de identiteit van een organisatie en is de basis voor marktpositie en profilering.
Samen met de klant onderzoeken en ordenen wij die werkelijkheid. En laten uit de combinatie van analyse en creatie een identiteit ontstaan met een krachtig en onderscheidend statement, met een verbindende en voortstuwende kracht, met een heldere en overtuigende semantiek in woord en beeld. Zo vergroten we het communicatieve vermogen van een organisatie: het ragfijne samenspel van persoonlijkheid, gedrag, symboliek en communicatie.
Vraagstukken rond identiteit, merk en imago zijn complex van aard en laten zich bij voorkeur oplossen vanuit een integrale benadering met inbreng vanuit verschillende disciplines. Daarin schuilt de kracht van Total Identity. Vanuit een integraal denkkader brengen we specialistische kennis en kunde in die leidt tot verrassende en overtuigende oplossingen.

→ The challenge	→ Towards a new identity	→ Corporate story	→ Public perception
Develop a branding strategy that makes the large range of **KLM CARGO** transport visible and nameable, for ourselves and for the market. In doing so, stimulate the customer-oriented mentality and enable a connection with other logistics providers in the vertical market. Give a creative interpretation to that strategy.	→ Increase of the various roles within the logistics chain and growth in diversity of markets that each have their own specialist freight handling. Electronics, animals, post, flowers, jewellery, etc. Conditions and prices piled up and became non-transparent.	KLM CARGO is situated 'beneath the blue blanket' of KLM. They have traditional and innovative activities. The core business is regular air cargo, but the range of integrated logistic solutions is growing and will in the future involve more than air cargo shipment.	KLM blue is a widely recognised hallmark of reliability and quality. The KLM CARGO products are known by specialists of all the specific branches.
Door verschillende overnames heeft de Koninklijke BAM-Groep (inmiddels BAM NBM-Groep) haar activiteiten sterk uitgebreid. De groei heeft geleid tot een onduidelijke profilering in de markt. Maak de Groep beter herkenbaar; herstructureer het corporate merkenbeleid en restyle het corporate design.	BAM staat voor: • beweging: BAM is meer dan een bouwer, BAM beheerst het proces • ontwikkeling: BAM staat niet stil • kracht: de Groep bundelt de krachten van de werkmaatschappijen • allemaal: waar je ook werkt, iedereen is BAM	De Koninklijke BAM-Groep is één van de grootste bouwondernemingen van Nederland, met meer dan 30 regionale vestigingen. Van het hoge noorden tot het diepe zuiden: BAM bouwt er. BAM bepaalt mede het aangezicht van Nederland. In de loop van 2000 fuseert de BAM-Groep met NMB Amstelland tot de BAM NMB-Groep.	De Koninklijke BAM Groep heeft een eigen logo, maar verder hebben alle werkmaatschappijen hun eigen stijl van communiceren, bijvoorbeeld een uiteenlopend kleurgebruik. Dit leidt niet tot herkenning van de werkmaatschappijen, maar tot verwarring.
Ondersteun de implementatie van een kwaliteitssysteem bij alle **sociale diensten** in Nederland als basis voor een rechtmatige en doeltreffende uitvoering van de sociale regelingen. Zorg voor een plan waarin alle relevante doelgroepen een plaats krijgen, beschrijf de communicatiestrategie en zorg voor een effectieve uitvoering. Enthousiasmeren, leren en zelf toepassen zijn de trefwoorden.	• van opgelegd naar vrijwillige deelname • van controle naar zelf verantwoorden • van moeilijk en ingewikkeld naar leuk en uitdagend • van rechtmatigheid naar doeltreffendheid • van afwachtend naar initiatiefrijk	Ook beleid kent een 'corporate story', een enthousiasmerend basisdocument waarin het hoe en waarom van het voorgestane beleid wordt uitgelegd. De story vervangt hiermee de in voorlichting veel gebruikte voorlichtingsbomen waarin de argumentatielijnen worden uitgezet.	Oude wijn in nieuwe zakken, ingewikkeld, tijdrovend, vooral voor Ministerie van SZW, kost geld, zaak voor intern controleur, zaak voor de accountant.
Convincingly communicate **Total Identity** as an agency for branding and identity development. Show how the different business units are related and work together. Key words are new zest, plain yet stylish and proud.	• from design agency to corporate identity agency • from design solutions to total solutions • from text and images to integral concepts • from company logos to branding and identity development • from branding to loading and maintaining brand	In the almost forty years that the agency has been in existence, the perception of identity development has hardly changed. However, only now are both the market and the agency ready for an integral approach to problems in this area. To this end, additional intervention was needed in the identity, such as the start of Total Communication.	Excellent design bureau, great deal of attention for the process, high level of design, large, suitable for complex implementation processes, design as part of identity process.

Profile One goal. Multiple strategies.
By interacting with its surroundings an organisation creates its own reality. The past, present, structure, culture, people and markets are inextricably connected to each other within this reality. Together, these elements comprise your organisation's identity and serve as the foundation for market position and profiling.
Together with the client, we examine and organise this reality. By combining analysis with creation, and identity emerges with a powerful, distinguishing statement, a binding, driving force, and a clear, convincing textual and conceptual image. We increase your organisation's communication skills, which are the summation of a subtle interplay between personality, behaviour, symbolism and communication.
Problematic issues surrounding identity, brand and image are characteristically complex and are the best revolved by using an integrated approach that includes input from a variety of disciplines. This is where Total Identity excels. Using an integral framework of thought, we collect specialised expertise and knowledge to arrive at surprising and impressive solutions.

Opdrachtgevers / Clients Dienstverlening / Service: Dynamis, Amersfoort; Inbo adviseurs/stedenbouwkundigen/architecten, Woudenberg; Odysee, Amersfoort/Maastricht; PriceWaterhouseCoopers, Amsterdam; Twynstra, Amersfoort.
Financieel / Financial: AMEV, Utrecht; Fortis Bank Investment Banking, Amsterdam; ING Groep, Amsterdam; Stichting Toezicht Effectenverkeer, Amsterdam; Westland/Utrecht Hypotheekbank, Amsterdam.
Gezondheidszorg / Health care: Academisch Ziekenhuis Maastricht; CLB, Amsterdam; Nierstichting, Bussum; Stichting Thuiszorg Icare, Zwolle; Stichting Sanquin Bloedvoorziening, Amsterdam.
Industrie, handel en bouwnijverheid / Industry, trade and construction sector: DSM, Heerlen; KLM, Amstelveen; Koninklijke BAM NBM Groep, Bunnik; Océ, Venlo; Zanders Feinpapiere, Bergisch Gladbach (D).
Overheid en non-profit / Government and non-profit: Deltalinqs, Rotterdam; Gemeente Almere; Ministerie van Defensie / Ministry of Defence, Den Haag; National Museum, Sana'a (YEM); Vereniging Kamers van Koophandel, Woerden.
En anderen / And others.

→ Strategic choices	→ Corporate design	→ Communication	→ What we are proud of
Switch to the carrier model: The brands and sub-brands will come out from under the blue KLM blanket; KLM CARGO will bear the new brands, according to the endorsed brand structure and will leave the monolithic structure.			With this system KLM CARGO leads the way in the Cargo market.
• merkenstructuur volgens het paraplumodel. De BAM-Groep is het merk en herkenningspunt, de vier sectoren of 'labels' zijn de ingang voor de klant: BAM Vastgoed, BAM Infra, BAM Bouw, BAM Techniek • keuze voor een sprekende basiskleur, waarmee de BAM-Groep zich onderscheidt in de markt: lichtgeel	Waar het oude logo vooral het product voorop stelde, refereert het nieuwe aan het proces (in een drie-eenheid) en de gebouwde omgeving. 		Het nieuwe logo is simpel, stevig, modern en klassiek tegelijk. In combinatie met het sprekende geel is de herkenbaarheid gewaarborgd. De oorspronkelijke regionale diversificatie maakt plaats voor een sterke eenheid op nationaal niveau. Een extra prikkel om interne cultuurverschillen tussen de werkmaatschappijen, en met de nieuwe partner NBM Amstelland te overbruggen.
• benadrukken eigen rol gemeenten • gemeenten segmenteren: verschillende trajecten ontwikkelen • veel aandacht voor face to face contacten en rol rijksconsulent • project een duidelijke eigen signatuur geven • investeren in kwaliteit middelen: inhoud en design • monitoring en bijsturing			Single Audit was vanuit het verleden een 'beladen' project en stond niet hoog op de agenda van gemeenten. Door te benadrukken dat een rechtmatige uitvoering een goede basis is om greep te krijgen op de totale kwaliteit van de uitvoering zijn uiteindelijk toch heel veel gemeenten enthousiast met Single Audit aan de slag gegaan.
• choice for endorsed brand structure • start Total Communication, strengthen Strategy • 'available' colour palette • design own font family	**TOTAL IDENTITY** TOTAL STRATEGY TOTAL DESIGN TOTAL IMPLEMENTATION TOTAL COMMUNICATION TOTAL DESIGN SPECIAL PROJECTS TOTAL DESIGN DEN HAAG TOTAL DESIGN MAASTRICHT TOTAL DESIGN KÖLN		The new proposal is catching on in the market. The agency continues to grow steadily. This proves that our ideas and working methods fit in with the wishes of our clients. In fact, Total Identity is the first real identity agency in the Netherlands. And who wouldn't be proud of that?

1

2

TRADEMARC
Marc Lochs

Adres / Address Middenweg 20-A, 2023 MD Haarlem
Tel 023-525 62 32 **Fax** 023-525 62 82
Email trademarc@wxs.nl

Vaste medewerkers / Staff 1 **Opgericht / Founded** 1998

1 Affiche Peeping Tom Filmmuseum / Peeping Tom poster, Filmmuseum
2 PEPC wereldwijde elektronische krantenkiosk / PEPC worldwide electronic newspaper kiosk
3 Affiche LIES Filmmuseum / LIES poster, Filmmuseum
4 Displayverpakking Ericsson/Swatch / Display packaging Ericsson/Swatch

3

4

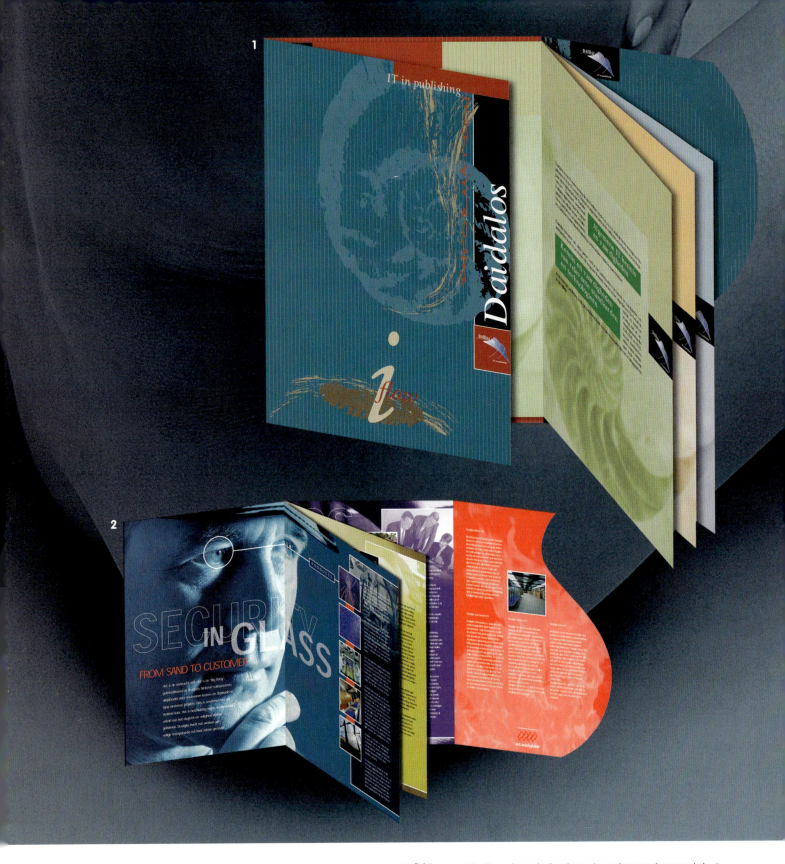

UITTENHOUT DESIGN STUDIO

Adres / Address Galerij 15, 4261 DG Wijk en Aalburg
Postadres / Postal address Postbus 23, 4260 AA Wijk en Aalburg
Tel 0416-69 25 07 **Fax** 0416-69 28 57
Email uittenhout@uittenhout.nl **Website** www.uittenhout.nl

Directie / Management Mik Wolkers, Nico van Cromvoirt, Frank Hermens, Kees Uittenhout
Contactpersoon / Contact Mik Wolkers, Nico van Cromvoirt, Frank Hermens, Kees Uittenhout
Vaste medewerkers / Staff 13 **Opgericht / Founded** 1977

Profiel Corporate identity-projecten in de ruimste zin van het woord vormen de basis van het creatieve werk van de studio. Huisstijlen, brochures, folders, illustraties, product-design, branddesign, verpakkingen, 3D visuals, animaties, websites, videoproducties, commercials en sales-promoties vormen een voor de klant profijtelijke werkcyclus van hoge kwaliteit in elk onderdeel, van design tot complete implementatie.
Typografische, illustratieve, elektronische, conceptuele en driedimensionale vaardigheden culmineren zo tot een allesomvattend studiowerk van zeer hoog kwaliteitsniveau.

Profile Corporate identity projects of every kind form the basis of the studio's creative work. Housestyles, brochures, folders, illustrations, product design, brand design, packaging, 3D visuals, animations, websites, video productions, commercials and sales promotions follow a profit-making state-of-the-art sequence from design to complete implementation.
Typographical, illustrative, electronic, conceptual and three-dimensional skills culminate in comprehensive cutting-edge studio work.

Ontdek hoe inspirerend aanrakingen met papier zijn

Als vormgever weet u hoe belangrijk de keuze van het papier is voor uw ontwerp. Want met het juiste papier legt u meer gevoel in uw ontwerp. Letterlijk en figuurlijk. Papyrus brengt u daarom graag in aanraking met inspirerende papierkwaliteiten.

Neem in de ontwerpfase al contact op met Papyrus Design Support, het centrale servicepunt: onze professionals beantwoorden al uw creatieve en technische papiervragen. U kunt ook gratis monsters aanvragen. Zo legt u nog meer gevoel in de presentatie van uw ontwerp naar uw klant.

De markt, de trends: Papyrus houdt de vinger aan de pols. Met als resultaat een compleet en actueel assortiment van uitgebreide huisstijllijnen, bijzondere tekst- en omslagsoorten tot maatwerk. Wij informeren u over de nieuwe producten en sturen u monsters van de gewenste kwaliteiten.

Wij hebben gevoel voor uw strakke deadlines. Met een geavanceerd logistiek systeem garandeert Papyrus betrouwbare leveringen: vandaag besteld, morgen bij uw drukker geleverd.

Kortom, bij Papyrus wordt een inspirerende service in papier tastbaar.

Papyrus bv P.O. Box 160, NL-4100 AD Culemborg
Papyrus Design Support
Tel + 31 (0) 345 477 177 of 0900-123papier
Fax + 31 (0) 345 477 136
E-mail designsupport@papyrus.com

PAPYRUS Y

www.papyrus.com

**DRUKDRUKDRUKDRUKDRUK
DRUKDRUKDRUKDRUKDRUK
DRUKDRUKDRUKDRUKDRUK
DRUKDRUKDRUKDRUKDRUK
DRUKDRUKDRUKDRUKDRUK**

DRUK?

**DRUKDRUKDRUKDRUKDRUK
DRUKDRUKDRUKDRUKDRUK
DRUKDRUKDRUKDRUKDRUK
DRUKDRUKDRUKDRUKDRUK
DRUKDRUKDRUKDRUKDRUK
DRUKDRUKDRUKDRUKDRUK
DRUKDRUKDRUKDRUKDRUK
DRUKDRUKDRUKDRUKDRUK
DAT DOEN WIJ GRAAG!**

HUIG

P R I N T I N G B V

Specialisten in (gedrukte) communicatie

**BEL VOOR INFO: 075-6127373
ZIE: WWW.HUIGPRINTING.NL**

De aandacht vasthouden.

Dat kun je eigenlijk maar op één manier doen. Op de goede manier.

Dat wil zeggen: door mensen te raken. Met een overtuigend verhaal.

Dat vinden wij van Jonroo Costra ook. Daarom zien we ons werk niet alleen als lithograferen en drukken, maar ook als het vertellen van uw verhaal.

Een verhaal dat wij de grootst mogelijke aandacht geven. Zodat het doet wat het moet doen: overtuigen.

Wilt u weten hoe wij uw verhaal kunnen vertellen? Bel Lex van den Elsen 020 398 91 90 of kijk op www.jonroocostra.nl

PROJECTMANAGEMENT
DTP OPMAAK
PRE-PRESS
DATABEHEER
DIGITAAL DRUKKEN
OFFSETDRUKKEN
AFWERKING
OPSLAG
DISTRIBUTIE
AFTER SALES

WIJ VERTELLEN UW VERHAAL

JONROO COSTRA BV
GRAFISCHE COMMUNICATIE

Jonroo Costra BV, Visseringweg 32, Postbus 31, 1110 AA Diemen.
Telefoon: 020 398 91 90, fax: 020 398 91 80. E-mail: info@jonroocostra.nl www.jonroocostra.nl

N DISTRIBUEREN VAN INFORMATIE

De BUSSY
eLLeRMaN
HaRMS BV

prepress / print / database publishing / 020 584 9200 / www.dbeh.nl

BEWERKEN VASTLEGGEN

VERMENIGVULDIGEN

Ando is een middelgrote drukkerij, waar met visie en inzet, samen met vorm- en opdrachtgever, een perfect product gerealiseerd wordt.

Ando vervaardigt een compleet pakket drukwerk (o.a. kunstcatalogi, jaarverslagen, affiches, handelsdrukwerk, periodieken, brochures en boeken). Maximaal formaat 5-kleurenpersen 74 x 104 cm.

Ando is een servicecentrum voor dtp opmaak, scannen, beeldverwerking, uitdraaien (evt. op inslag), kleurproeven. ICG en Scitex scanners, Purup drumbelichters 82 x 120 cm.

Algemene

Nederlandse

Drukkerij

Onderneming

Nieuw...
Ando maakt perfecte kwaliteit o.a. door gebruik van CIP3 voor kleurbeheersing op de drukpers.

Ando maakt uitstekend geprogrammeerde websites en CD-ROM's voor en in samenwerking met u.

Ando bv

Mercuriusweg 37
2516 AW Den Haag
Telefoon [070] 385 07 08
Telefax [070] 385 07 09
Website www.ando.net
E.mail ando@ando.net

Een drukkerij sterk in tekst- en beeldverwerking

Bel Paul Bartels: 072 576 0 576

HOLLANDIA
EQUIPAGE

Nijverheidsstraat 13 · Postbus 410 · 1700 AK Heerhugowaard · Fax 072 576 0 555 · E-mail info@hollandia.nl

elco
drukkerij | extension | digital print

Doe waar je goed in bent
Voor de rest: reken op Elco, de partner van elke vormgever

We kunnen ons voorstellen aan welke werkzaamheden je de voorkeur geeft: vormgeven, schetsen, creatief bezig zijn.

Elco regelt de rest, precies zoals jij en je klant het willen. Kwalitatief drukwerk, prepress, digital print maar ook de rompslomp, alles wat er vaak wel bij hoort maar waar je de tijd eigenlijk niet aan kunt of wilt besteden.

Bel of mail ons en merk wat we voor je kunnen betekenen. Jij en Elco: de perfecte combinatie.

Drukkerij Elco B.V. | Prinsengracht 384 | 1016 JB Amsterdam | **T** 020 530 44 44 | **F** 020 530 44 40 | **E** info@elcobv.nl | **W** www.elcobv.nl

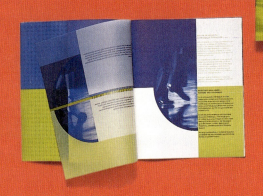
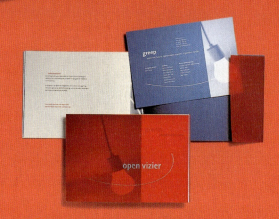

corporate- en reklamedrukwerk,
mappen, koffers, ringbanden

DrukGoed
What's in a name

Buyskade 41 1051 HT Amsterdam T [020] 684 10 29 F [020] 684 75 03 info@drukgoed.nl www.drukgoed.nl
Postbus 61183 1005 HD Amsterdam

Aan de ideeën of ontwerpen van een bureau/ontwerper voegen wij graag ons advies toe. Vooral als er met drukwerk iets 'speciaals' aan de hand is, zijn wij op ons best. Het gebruik van niet gangbare en onverwachte materialen onderstreept daarbij nog eens de sfeer en identiteit van onze producten.

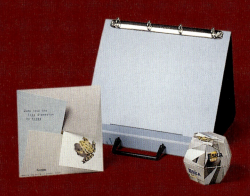
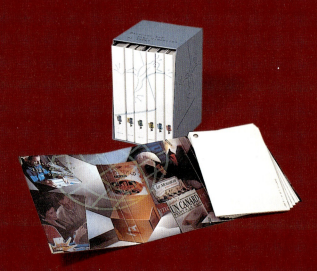

SPINHEX *e* INDUSTRIE

innovatief vanaf digitalisering tot en met distributie

SPINHEX *e* INDUSTRIE
STREKKERWEG 41
1033 DA AMSTERDAM
TELEFOON (020) 606 88 88
INFO@SPINHEX-INDUSTRIE.NL

Amsterdam BIS MAGAZINES BOOKS

GRAPHIC DESIGN
WEBSITE GRAPHICS INTERACTION DESIGN TYPOGRAPHY
MAGAZINES MAGAZINES MAGAZINES
BOOKS BOOKS BOOKS
VISUAL COMMUNICATION
INTERIOR INTERIOR
BIS Publishers, Amsterdam BIS Publishers, Amsterdam BIS Publishers, Amsterdam

ARCHITECTURE ARCHITECTURE
MAGAZINES MAGAZINES
BOOKS BOOKS
BIS Publishers, Amsterdam BIS Publishers, Amsterdam

ENTER

www.bispublishers.nl

BIS BIS BIS BIS

MAGAZINESMAGAZINE
BOOKSBOOKS
BIS Publishers, Amsterdam BIS Publishers, Amsterdam

YOUTH CULTUREDUTCH DESIG
MAGAZINESMAGAZINE
BOOKSBOOKS
BIS Publishers, Amsterdam BIS Publishers, Amsterdam

ADVERTEERDERS

ADVERTISERS

ZIZO: CREATIE EN LITHO

Adres / Address Vissershavenweg 62, 2583 DL Den Haag
Tel 070-351 44 82 **Fax** 070-355 95 73
Email info@zizo.nl **Website** www.zizo.nl

Directie / Management Maurice Groen, John Verheggen, Hein Vredenberg
Contactpersoon / Contact John Verheggen
Vaste medewerkers / Staff 10 **Opgericht / Founded** 1985

Zizo: creatie en litho is een multidisciplinair buro dat op eigenzinnige en creatieve wijze opdrachten van diverse opdrachtgevers vormgeeft. Door onze lithografieafdeling kunnen we kwaliteit, flexibiliteit en snelheid combineren. Scannen, belichten, kleurproeven, plotten, digitaal drukken en digitaal fotograferen behoren tot onze standaardmogelijkheden.

Zizo: creatie en litho is a multi-disciplinary agency that produces assignments in an individual and creative way for a variety of clients. Our lithographic department enables us to combine quality, flexibility and speed. Scanning, lighting, colour proofs, plotting, digital printing and digital photography are all part of our standard package.

#4

#5

#8

#9

#12

#13

 #1
 #2
 #3
 #6

 #7
 #10
 #11

ZITRO
visuele communicatie

Adres / Address Nieuwstraat 34-A, 5421 KP Gemert
Postadres / Postal address Postbus 95, 5420 AB Gemert
Tel 0492-37 12 20 **Fax** 0492-37 12 29
Email info@zitro.nl **Website** www.zitro.nl

Vaste medewerkers / Staff 2

1 Partyflyers / party flyers, 1999/2000
2 Logo BPM gay club, 2000
3 Bach cd-box /Bach CD box, 2000
4 Logo 2XP, 2001
5 Relax videoserie / Relax video series, 2001
6 Zebra, festivalposter / festival poster, 2000
7 TeuTonen, festivalflyer / festival flyer, 2001
8 Philips Magazines, i.s.m / with Philips Design, 1999/2000
9 M-Track, informatiefolder / information folder, 2000
10 Unidek, jaarverslag / annual report 2000, 2001
11 Ecobuild, informatiefolder / information folder, 2000
12 Proefschrift / Thesis, 2000
13 Unipol, jaarverslag / annual report 2000 , 2001

NOT JUST XXL BUT TAILORMADE DESIGN

1 Uitnodiging symposium / Symposium invitation
2 Deelnemersstatuut ROC Zadkine / Rules for ROC Zadkine participants
3 Periodiek van de branche Zorg van ROC Zadkine / Periodical for ROC Zadkine's Care section
4 Jaarverslag 1999 KVNR / KVNR 1999 annual report
5 Uitnodiging ICT-seminar / ICT seminar invitation
6 Informatiegids Locatie Benthemstraat ROC Zadkine / ROC Zadkine's Benthemstraat location information guide
7 Uitnodiging conferentie / Conference invitation
8 Verhuisbericht / Change of address notification
9 Brochure LTC consultancy / LTC consultancy brochure
10 Folder Intercultureel Onderwijs / Intercultural education folder
11 Jaarverslag 2000 KVNR / KVNR 2000 annual report
12 Uitnodiging ledenvergadering / Invitation to members' meeting
13 Sportboekje locatie Benthemstraat ROC Zadkine / ROC Zadkine Benthemstraat location sport booklet

HARRY ZIJDERVELD
Studio for Graphic Design/BNO

Adres / Address Jonker Fransstraat 41, 3031 AM Rotterdam
Tel 010-436 38 91 **Fax** 010-225 12 28
Email hzijderveld@dpp.net

Vaste medewerkers / Staff 1 **Opgericht / Founded** 1989
Samenwerking met / Collaboration with GRAMO drukwerk bv

Profiel Uitgangspunt: op maat gemaakt ontwerp / tailormade design.
Leitmotiv: gewoon mooie dingen maken / just creating beautiful things.
Gespecialiseerd: Jaarverslagen / annual reports, corporate brochures, periodieken, huisstijlen en gelegenheidsdrukwerk / periodicals, housestyles and occasional print work.

Opdrachtgevers / Clients KVNR (Koninklijke Vereniging van Nederlandse Reders); ROC Zadkine (Regionaal Opleidings Centrum); Call Care Nederland; METZ woninginrichting; ELCAS; RIO (Regionaal Indicatie Orgaan Zuid-Hollandse Eilanden); Greenwell Life Improvement; Architektenburo Bleeker bv; KRUISHEER ELFFERS architecten; TOEN verlichting; GRAMO drukwerk bv en anderen / and others.

rwacht en eigenzinnig > van ons voor u > nu de stopcontactzak > wordt vervolgd >

creëert de uitdaging zelf > met zichtbaar plezier > naast dagelijkse discipline > zo ontstaat wrikp

WRIK ONTWERPBUREAU

Adres / Address Boothstraat 2-A, 3512 BW Utrecht
Postadres / Postal address Postbus 1329, 3500 BH Utrecht
Tel 030-231 64 20 **Fax** 030-231 43 25
Email wrik@wxs.nl **Website** www.wrik.com

Directie / Management Anna Garssen, Han Hoekstra, Elly Hees, Wilma Nekeman
Contactpersoon / Contact Wilma Nekeman
Vaste medewerkers / Staff 8 **Opgericht / Founded** 1978

Opdrachtgevers / Clients Vastenaktie Cordaid, Den Haag; Utrecht Centre for Energy research (UCE); Universiteitsmuseum Utrecht; Universiteit Utrecht; Stichting SOA; Preventicon; OSR juridische opleidingen; Nationaal Instituut Zorg en Welzijn (NIZW); Ministerie van Justitie; Landelijke Organisatie Thuisverzorgers (LOT); International Energy Agency (IEA); HSL-Zuid/Oost; GGZ Westelijk Noord-Brabant; GGD Rotterdam; Fundamenteel Onderzoek der Materie (FOM); European Rail Research Institute (ERRI); Educatieve Partners Nederland (EPN); Centrum voor landbouw en milieu (CLM); Cascade, verpleeghuizen Utrecht; Bohn, Stafleu, van Loghum; De Berenkuil, productiehuis voor jeugdtheater; Beeldengalerie Cantera; Algemene Bond voor Ouderen (ANBO).

WORKS ONTWERPERS
Bureau voor grafische vormgeving en communicatie

Adres / Address Schietbaanlaan 36-B, 3021 LK Rotterdam
Tel 010-285 82 22 **Fax** 010-285 82 28
Email works@works.nl **Website** www.works.nl

Directie / Management Jan Bolle
Contactpersoon / Contact Kaire van der Toorn-Guthan, Nancy Halabi
Vaste medewerkers / Staff 5 **Opgericht / Founded** 1994

Opdrachtgevers / Clients Gemeente Rotterdam; Hogeschool Rotterdam; MCRZ (Medisch Centrum Rijnmond-Zuid); CTSV (College van Toezicht Sociale Verzekeringen); NAi (Nederlands Architectuurinstituut); Maritiem Museum Rotterdam; De Delfshaven Aan de Maas Evenementen Stichting; Dienst Stedebouw en Volkshuisvesting; Rotterdam Marketing; Dudok Holding; Ontwikkelingsbedrijf Rotterdam; Galerie Mandos; Bronovo Ziekenhuis; SSVR (Stichting Studentenvoorzieningen Rotterdam); Gemeente Schiedam; Gemeente Dordrecht; café-restaurant Bazar; Sophia Kinderziekenhuis; Juliana Kinder- en Rode Kruis Ziekenhuis; Lagerweij en Partners (Functie- en Branchegeschiktheidsanalyse); Edel Records; Rotterdam Festivals.

13

14

15

16

17

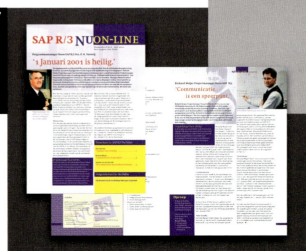

18

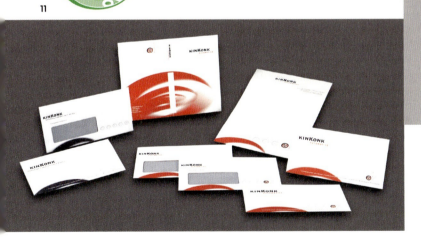

10 Concept serie boeken, omslag, binnenwerk en verzorging / Concept for book series, cover, interior and production
11 Huisstijl / Corporate identity
12 Concept serie boekomslagen / Book cover concept
13 Boekomslag / Book cover
14 Boekomslagen / Book covers
15 Bedrijfsinterieur; standinrichting / Company interior; stand design
16 Boekomslagen / Book covers
17 Nieuwsbrief / Newsletter
18 Cd-verpakkingen / Cd packagings

Bakema; A.W. Bruna Uitgevers; Cultuur & Media; Dino Music; Disky Communications Europe; DMBookmarketing; ECI voor boeken en platen; EMI Music Holland; EMI+Plus; Epitaph Europe; Uitgeverij De Fontein; Uitgeverij Gottmer; HB Uitgevers; Hogeschool van Utrecht; Uitgeverij Hollandia; IBS/Felicitas; Kinkonk Automotive; Kinkonk Producties; Koninklijk Nederlands Watersport Verbond; Katholieke Bijbel Stichting; Lifa Fijnmechanica; MdH Communications; Meulenhoff & Co.; Uitgeverij J.M. Meulenhoff; Uitgeverij Maarten Muntinga; Muziek Groep Nederland; NUON; Uitgeverij Papillon; Uitgeverij Podium; Radio Nederland Wereldomroep; Uitgeverij Van Reemst; Woon- en zorgcentrum Santvoorde; Seminarium voor Orthopedagogiek; Gemeente Sliedrecht; SOMA Hogeschool; Sony Music; Uitgeverij Het Spectrum; Uitgeverij Succes; Theo Thijssen Academie; ThiemeMeulenhoff; Uitgeverij Tirion; TMF; Uitgeverij Unieboek; Universal Music/UM3; Universal Music/Media & Advertising; Universal Music/Classics & Jazz; Virgin Benelux; Wijn & Stael advocaten; Zomba Records en anderen / and others.

1 Advertentieconcept / Advertisement concept
2 Brochures en folders, concept / Brochures and folders, concept
3 Concept voor methode lezen / Concept for reading method
4 Huisstijlen / Corporate identities
5 Huisstijl / Corporate identity
6 Concept serie boekomslagen / Book cover concept
7 Cd-verpakkingen / Cd packagings
8 Concept serie boekomslagen / Book cover concept
9 Concept serie cd-verpakkingen / Cd packaging concept

STUDIO ERIC WONDERGEM

Adres / Address Eemnesserweg 94, 3741 GC Baarn
Postadres / Postal address Postbus 202, 3740 AE Baarn
Tel 035-541 63 76 **Fax** 035-542 30 87
Email wndrgm@euronet.nl

Directie / Management J.H.N. van Os, J.W.G. de Weijer
Contactpersoon / Contact J.W.G. de Weijer
Vaste medewerkers / Staff 15 **Opgericht / Founded** 1969

Profiel Studio Eric Wondergem BNO is een eigentijds ontwerpbureau met vijftien vaste medewerkers en een eigen lithografie-afdeling.

Bedrijfsfilosofie Een ontwerp is pas dan geslaagd wanneer het voldoet aan esthetische alsook aan functionele en commerciële criteria die door ons, in nauw overleg met de opdrachtgever, worden vastgesteld.

Profile Studio Eric Wondergem BNO is a contemporary design agency with a permanent staff of fifteen and its own lithography department.

Company Philosophy We consider a design successfully completed if it meets all the criteria established with the client. This means the design is aesthetical, as well as functional and commercial.

Opdrachtgevers / Clients Ajax Brandbeveiliging bv; Ajax Fire Protection Systems bv; AC Service Schweiz; AT&C; AV Music Publishers; Gemeente Baarn; Uitgeverij Bekadidact; Below The Line; Blaricum Music Group, BMG Nederland; Uitgeverij De Boekerij; Bosch & Keuning nv; Brainwork Communicatie; Architectenbureau Van de Broek en

BVDA International bv

primula

AB INTERIMMANAGEMENT BV

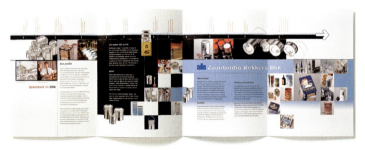

MAROESKA
BY MAROESKA METZ

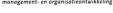
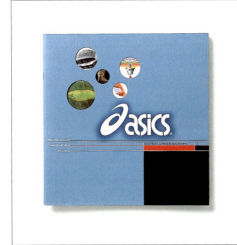
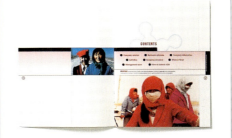
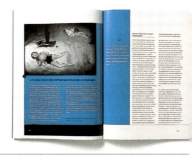

EDWIN WINKELAAR, CHANTAL VANSUYT
grafisch ontwerpers BNO

Adres / Address Veerdijk 42-N, 1531 MS Wormer
Postadres / Postal address Postbus 17, 1520 AA Wormerveer
Tel 075-622 55 02, 657 17 74 **Fax** 075-657 00 29
Email info@hollandia2.nl **Website** www.hollandia2.nl

Contactpersoon / Contact Edwin Winkelaar, Chantal Vansuyt
Vaste medewerkers / Staff 2 **Opgericht / Founded** 1996

Profiel Advies, uitvoering en begeleiding van grafische projecten, waaronder corporate identities, brochures, jaarverslagen, boekomslagen, affiches, advertenties, tentoonstellingsontwerpen en websites.

Profile Advice, implementation and coördination of graphic projects, including corporate identities, brochures, annual reports, covers, posters, advertorials, exhibition design and websites.

Opdrachtgevers / Clients Academisch Medisch Centrum (AMC); Verdiwel (Vereniging van directeuren van lokale welzijnsorganisaties); Milieudienst IJmond; Taakorganisatie Vreemdelingenzorg (TOV); Stichting HVO/Querido; Maroeska Metz; Upstairs Downstairs kastconcepten; Bugaboo Design; Universiteit van Amsterdam; Regionaal Bureau Onderwijs Haarlem; Weekbladpers - maandblad 'Opzij'; Pearson Education Uitgeverij; Greep - management- en organisatieontwikkeling; Geodan; Kina/Kippa Photo Agency; Fashion Fast Forward; Funktie/Mediair, bureau voor personeel- en organisatie-ontwikkeling; Ricas, instituut voor risico-advisering en veiligheidsopleidingen; Zaanlandia Bekkers Blik; BVDA International bv; Verenigde Amstelhuizen en vele anderen / and many others.

New York
1345 Avenue of the Americas,
19th floor
New York NY 10105
Telefoon (1-212) 442 90 00
Fax (1-212) 424 91 00

40°43'N.74°01'W.New York.Linklaters & Alliance

De compagnon

Als je de internationale basisstructuren maar begrijpt

Een wereldspeler van enig formaat kan niet zonder steunpunt in het kloppend financiële hart van New York. Daarom vertrok in de tweede helft van 1999 een compagnon-fiscalist naar *The Apple,* om aldaar de fiscale afdeling van De Brauw Blackstone Westbroek inhoud te geven.

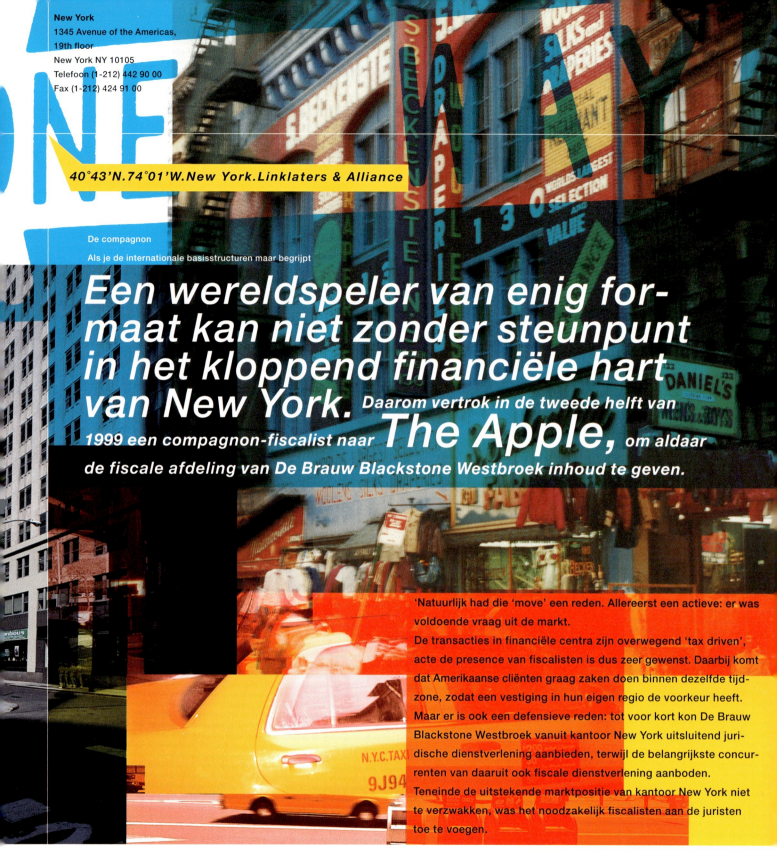

'Natuurlijk had die 'move' een reden. Allereerst een actieve: er was voldoende vraag uit de markt.
De transacties in financiële centra zijn overwegend 'tax driven', acte de presence van fiscalisten is dus zeer gewenst. Daarbij komt dat Amerikaanse cliënten graag zaken doen binnen dezelfde tijdzone, zodat een vestiging in hun eigen regio de voorkeur heeft. Maar er is ook een defensieve reden: tot voor kort kon De Brauw Blackstone Westbroek vanuit kantoor New York uitsluitend juridische dienstverlening aanbieden, terwijl de belangrijkste concurrenten van daaruit ook fiscale dienstverlening aanboden. Teneinde de uitstekende marktpositie van kantoor New York niet te verzwakken, was het noodzakelijk fiscalisten aan de juristen toe te voegen.

Jaarverslag / Annual Report, Diakonessenhuis Utrecht
Jaarverslag / Annual Report, De Brauw Blackstone Westbroek

Voedingsdienst

Van elke patiënt wordt een voedingslijst gemaakt. Hierop staat vermeld wat een patiënt wel en niet mag en wel en niet graag lust. De keuken beschikt over deze informatie en zorgt ervoor dat de patiënt niet iets krijgt wat hij of zij niet mag hebben.

STUDIO BAU WINKEL

Adres / Address Cornelis Jolstraat 111 A, 2584 EP Den Haag
Tel 070-306 19 48 **Fax** 070-358 90 87
Email info@studiobauwinkel.nl **Website** www.studiobauwinkel.nl

Directie / Management Bau Winkel, Anita ter Hark
Contactpersoon / Contact Anita ter Hark
Vaste medewerkers / Staff 6 **Opgericht / Founded** 1974

Opdrachtgevers / Clients Arta landelijk centrum voor verslaafdenzorg; Basisadministratie Persoonsgegevens en Reisdocumenten; Bouwradius groep; Bureau voor de Industriële Eigendom; Corinthe adviesgroep; De Brauw Blackstone Westbroek.Diakonessenhuis Utrecht; Fonds 1818; Inspectie van het Onderwijs; Isala klinieken Zwolle; Ministerie van Binnenlandse Zaken en Koninkrijksrelaties / Ministry of the Interior; Ministerie van Buitenlandse Zaken / Ministry of Foreign Affairs; Ministerie van Onderwijs, Cultuur en Wetenschappen / Ministry of Education, Culture and Science; Ministerie van Verkeer en Waterstaat / Ministry of Transport and Public Works; Ministerie van Volksgezondheid, Welzijn en Sport / Ministry of Health, Welfare and Sport; Ministerie van Volkshuisvesting, Ruimtelijke Ordening en Milieu / Ministry of Housing, Regional Development and the Environment; Nederlandse Hartstichting; NIROV; Orion Camphill Gemeenschap; Pfizer; UMC St Radboud; VastNedgroep; VNO-NCW; ZON MW.

Prijzen / Awards Papyrus jaarverslag erkenning (9x), ADCN en vele nationale en internationale prijzen / many Dutch and international awards.

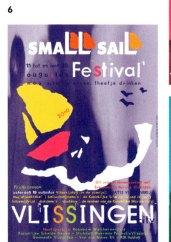

1 Neckermann. Huisorgaan, Connecktion, 2001 / Neckermann in-house magazine, Connecktion, 2001
2 Kamer van Koophandel Zeeland. Jaarverslag 2000 met als thema Verbindingen, 2001 / Zeeland chamber of commerce 2000 annual report on the theme of connections, 2001
3 ROC. Brochure Bureau Startende Ondernemers, 2000 / ROC brochure, Bureau Startende Ondernemers, 2000
4 De Wilde Zeeuw. Mailing Prikkellectuur, 2000/2001 / De Wilde Zeeuw publicity material mailing Prikkellectuur, 2000/2001
5 Koninklijke Schelde Groep. Doopboekje ter gelegenheid van de te waterlating LCF Tromp, 2001 / Koninklijke Schelde Groep booklet accompanying launch of LCF Tromp, 2001
6 Small Sail Festival. Van poster tot consumptiebon, 2000 / Small Sail Festival, from poster to consumption voucher, 2000
7 Galerie en kunsthandel Contrast&. Huisstijl, 2000 / Contrast& gallery and art dealers housestyle, 2000
8 Waterschap. Brochurelijn kreekherstel, 2000/2001 / Water authority brochure series on creek restoration, 2000/2001
9 Vrouwenraad Steenbergen. Logo/briefhoofd, 2000 / Steenbergen women's council logo and letterhead, 2000
10 VVV Zeeland. Logo, 2000 / VVV Zeeland logo, 2000
11 Winkeliersvereniging Steenen Beer logo, 2001 / Steenen Beer Association logo, 2001

DE WILDE ZEEUW

Adres / Address Lange Bellingstraat 6, 4561 ED Hulst
Tel 0114-36 22 14 **Fax** 0114-36 22 24
Email info@dewildezeeuw.nl **Website** www.dewildezeeuw.nl

Directie / Management Ronès Wielinga, Sophie Noens
Contactpersoon / Contact Ronès Wielinga
Vaste medewerkers / Staff 2 **Opgericht / Founded** 1999

Voor prikkelende communicatie... De Wilde Zeeuw wil uw metgezel zijn. Als creatieve stuurlui loodsen wij u via een strategische route. Soms een beetje met ons hoofd in de wolken, maar altijd met een gericht kompas en de voeten stevig op het dek. Zo stevenen wij af op het doel en bundelen inzicht en ideeën tot een zichtbaar resultaat.

For exciting communications ... De Wilde Zeeuw is keen to be your partner. Like creative pilots we'll steer you on a strategic route. Our heads may be in the clouds sometimes, but the compass is steady and our feet are firmly on deck. We'll sail you to your objective, combining insight and ideas to obtain visible results.

Opdrachtgevers / Clients Emergis; DELTA Nutsbedrijven; De Roompot; Gemeente Axel; Gemeente Terneuzen; Helden aan de Schelde wereldmuziekfestival; Koninklijke Schelde Groep; Kamer van Koophandel [Zld]; Neckermann; Rabobank; ROC; Small Sail Festival Vlissingen; VVV Zeeland; Waterschap Zeeuws-Vlaanderen; Wolters-Noordhoff; WVS West-Noord Brabant en vele anderen / and many others.

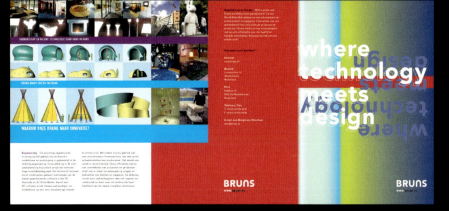
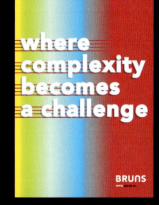
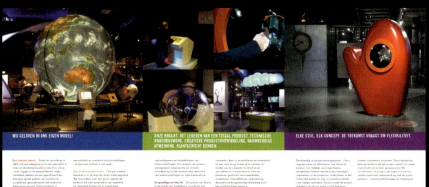

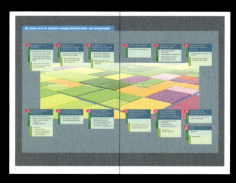

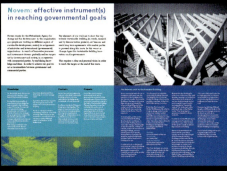

BOBBERT VAN WEZEL ONTWERPERS

Adres / Address Boscheind 55, 5575 AA Luyksgestel
Tel 0497-54 20 00 **Fax** 0497-54 20 00
Email info@bvwezel.nl **Website** www.bvwezel.nl

Directie / Management Bobbert van Wezel, Bep Broos
Contactpersoon / Contact Bobbert van Wezel, Bep Broos
Vaste medewerkers / Staff 2 **Opgericht / Founded** 1982

WeLL Creative Branding is a brand identity consultancy encompassing a wide range of strategic and design disciplines. Our international team consists of strategists, marketers, and graphic, interactive and interior designers who develop full concepts and distinctive brand identities in an integrated way.

Since our clients are active in markets where their competitors have access to the same information, products, methods, techniques and distribution channels, working creatively with the tools available is becoming increasingly important. This is the idea behind WeLL Creative Branding: creative use of the available means, opportunities and limitations to establish successful brands. Which is applied not just to communications design, but to all kinds of solutions to obtain the desired results for our clients. Our approach and expertise has proven successful for clients throughout Europe and the United States. Most of these projects involved luxury and durable consumer brands, retail and financial services.

Opdrachtgevers / Clients Alan Red & Co; Bakito; Beachlife; Bank Laboucherie; Bel & Tell; BMA Ergonomics; BSCS; CVL/structure; Foot Locker Europe; Hi-Tec Sports International; Legio; Robeco; State of Art; T for Telecom; Wrangler Europe.

1 Alan Red & Co: Brand identity development, logo and housestyle, introduction strategy, p.o.s. material, image campaign, shop-in-shop.
2 PMS 166
3 BMA ergonomics: Corporate identity development, marketing strategy, corporate identity design, product branding, product catalogue, cd-rom, website.
4 State of Art: Brand identity development, brand strategy, marketing strategy, labels and product branding, p.o.s. materials, shop concept, stand design, image campaign, product and image brochures.
5 PMS 615
6 K•Swiss: Brand identity development, p.o.s. materials, image campaign, product catalogue.
7 Legio: Brand identity development, brand strategy, marketing strategy, logo and housestyle, corporate literature, inhouse introduction campaign, customer introduction campaign, image campaign, web site, animation movie, stand design.
8 Beachlife: Brand identity development, logo and house style, image campaign, product catalogue, p.o.s. materials, website.

WWW.WELLCREATIVE.COM

1 2 3 4 5 6 7 8

WELL CREATIVE BRANDING

Adres / Address Rapenburg 1, 1011 TT Amsterdam
Tel 020-530 63 73 **Fax** 020-530 63 83
Email info@wellcreative.com **Website** www.wellcreative.com

Directie / Management Hans Lormans
Contactpersoon / Contact Hans Lormans
Vaste medewerkers / Staff 14 **Opgericht / Founded** 1996

WeLL Creative Branding is een brand identity consultancy met een specialisatie op het gebied van luxe- en duurzame consumentenproducten, retail en (financiële) dienstverlening. Ons internationale team bestaat uit ervaren strategen, grafisch ontwerpers, retail-ontwerpers en multi-mediaontwerpers, die voor onze opdrachtgevers complete, sucesvolle merkconcepten ontwikkelen en deze vertalen naar een veelvoud aan communicatiemiddelen. Aangezien de meeste van onze opdrachtgevers actief zijn in markten waar de concurrenten toegang hebben tot dezelfde informatie, grondstoffen, productiefaciliteiten en distributie, wordt het voor hen steeds belangrijker om creatief om te gaan met de beschikbare instrumenten. Dit is het idee achter WeLL Creative Branding; op een creatieve manier gebruik maken van alle mogelijkheden, beperkingen en middelen om succesvolle merken te ontwikkelen. Een dergelijke filosofie beperkt zich niet tot communicatie-design alleen, maar biedt de mogelijkheid om gebruik te maken van elke denkbare oplossing om het gewenste resultaat te bereiken. De merken die wij in nauwe samenwerking met de opdrachtgevers ontwikkelen, of herontwikkelen, zijn in de meeste gevallen geschikt voor de Europese markt en de Verenigde Staten. Een groot deel van onze opdrachtgevers is afkomstig van buiten Nederland.

Opdrachtgevers / Clients Armando Museum; Van Abbemuseum; College Toezicht Sociale Voorzieningen; Galerie Nouvelles Images; Gemeente Haarlemmerliede & Spaarnwoude; Houthoff Buruma Advocaten; Huis Marseille; Imprima de Bussy; Markmatters; Eggink Van Manen; Museum voor Communicatie; NAi Uitgevers / Publishers; Palthe Oberman Advocaten; PTT Post; Simonis & Buunk Kunsthandel; Stadsdeel Amsterdam-Noord.

1 Boek/Book, 'Liza May Post', Biënnale Venetië/Venice, 2001
2 Boek/Book, Galerie Nouvelles Images, 2000
3 Boek/Book, NAi Uitgevers/Armando Museum, 2001
4 Affiche/Poster, Huis Marseille, 2000
5 Affiche/Poster, Huis Marseille, 2001
6 Beeldmerken/Trademarks, 2000-2001
7 Catalogus/Catalogue, Galerie Nouvelles Images, 2000
8 Corporate brochure, Stadsdeel Amsterdam-Noord, 2000
9 Uitnodiging/Invitation card 'Farewell to Cor Boonstra' (Philips), 2001
10 Map/Folder, Gemeente Haarlemmerliede & Spaarnwoude, 2001
11 Catalogus/Catalogue, Galerie Nouvelles Images, 2000
12 Jaarverslag/Annual report, Fonds voor beeldende kunsten, vormgeving en bouwkunst, 2000
13 Brochure, Stichting JaarverslagenDagen, 1999
14 Brochure, Kunsten '92, 2001
15 Wenskaart/New Years Greeting card, College Toezicht Sociale Voorzieningen, 2001
16 Boek/Book, NAi Uitgevers/Publishers, 2001
17 Postzegel/Stamp, PTT Post, 2001
18 Museumgids/Museum guide, Museum voor Communicatie, 2000
19 Websites, 2000-2001

MART. WARMERDAM
Bureau voor grafische vormgeving

Adres / Address Houtrijkstraat 1, 1165 LL Halfweg
Tel 020-497 62 56 **Fax** 020-497 03 19
Email warmerda@euronet.nl **Website** www.warmerdamdesign.nl

Bedrijfsprofiel In de nabije toekomst dienen organisaties en bedrijven zich in hun communicatie meer dan voorheen op een persoonlijke wijze te onderscheiden. Bureau Mart. Warmerdam helpt opdrachtgevers om zichtbaar te worden én te blijven. Doeltreffende analyse, krachtige ideeën en een helder 'handschrift' zijn daarbij sleutelkwalificaties. Het bureau beschikt over een uitgebreid netwerk van specialisten in verschillende communicatiedisciplines en heeft de expertise om het totale ontwerptraject te coördineren.

Agency profile In the near future, companies will increasingly need to differentiate themselves by projecting their personalities in more sophisticated ways than in the past. Bureau Mart. Warmerdam helps to make its clients visible - and to keep them that way. Thorough analysis, powerful ideas and a distinct stylistic signature are key qualifications in this work. The agency draws on an extensive network of specialists in various communication disciplines and has the in-house expertise needed to coordinate the design process as a whole.

aannemingsbedrijf Jurriëns
corporate brochure

Ariënskonvikt
corporate identity

Terra Nova
magazine

Bank Ten Cate & Cie
corporate brochure

OfficeTeam
campaign

Fair Trade
newsletter

Nuts Verzekeringen
corporate identity

Ordina Atfront
advertising

We are looking forward...

Wie voortdurend achterom kijkt naar prestaties uit het verleden, loopt in de toekomst gegarandeerd tegen problemen aan. Daarom blikken wij niet vaak terug, hoe prettig de samenwerking met onze opdrachtgevers in het verleden ook was. De met zorg ontworpen en geproduceerde imagobrochures, campagnes, huisstijlen, mailingen en commercials zijn immers een middel en geen doel. We kijken liever vooruit, samen met diezelfde opdrachtgevers; want hun doelstellingen vormen immers de toekomst. / *We hold a simple view: if you keep looking back at past achievements, you're certain to run into problems in the future. So we have chosen not to dwell on what has been, regardless of the pleasure and pride we derived from creating all those brochures, promotions, mailings and commercials. After all, our work is always a means to an end, never an end in itself. We never lean back in appreciation of past accomplishments, but continue to look forward, closely working with our clients, and let their objectives guide us to a mutually successful future.*

Ondernemend Nederland
logo

YDL management consultants
brochure

Falcon Leven
corporate identity

Holiday Inn Utrecht City Centre
b-t-b mailing

Holiday Inn Utrecht City Centre
outdoor advertising

Terra Nova
corporate identity

Intres
advertising

Ordina Atfront
logo

Nuts Verzekeringen
brochures

University College Utrecht
book

scheepswerven Bodewes
corporate identity

Anoz Zorgverzekeringen
campaign

Compaq
brochures

crematorium Noorderveld
brochure

Effectenbank Amstgeld N.V.
corporate brochure

the SmartAgent®Company
corporate brochure

Bank Ten Cate & Cie
corporate identity

Accountemps
campaign

RHI Management Resources
campaign

Anoz Zorgverzekeringen
b-t-b mailing

Fair Trade
brochure

Anoz Zorgverzekeringen
consumer magazine

Nederlandse Vereniging van Vliegvissers
magazine

Golden Tulip Hotels
b-t-b mailing

WANDERS CREATIEVE COMMUNICATIE

Adres / Address Nieuwegracht 78, 3512 LV Utrecht
Postadres / Postal address Postbus 1029, 3500 BA Utrecht
Tel 030-231 17 99 **Fax** 030-234 05 04 **Mobile** 06-54 60 02 84
Email office@wanders-creatievecommunicatie.nl
Website www.wanders-creatievecommunicatie.nl

Directie / Management Hyppo Wanders
Contactpersoon / Contact Freek Aberson
Vaste medewerkers / Staff 4 **Opgericht / Founded** 1993

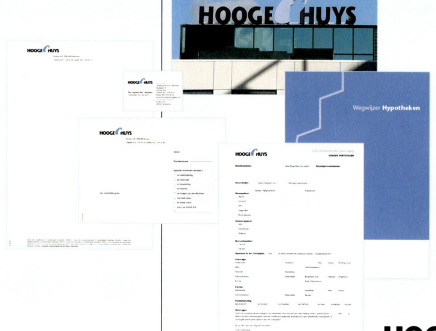

Agency profile What makes a company or a product different? The answer to that question forms the basis of your communication. You are responsible for the quality of your company and your product or services. A quality that has to be marketed. After all, there are plenty of others out there. Vormplan Design makes that quality visible and uses design as a means of expression. We strike a powerful balance between the recognisability of what you offer and the distinctiveness that shows its quality. Thus form provides added value to your company or product, empowering you in a competitive market. Creativity is the key element of our service. But we always align that creativity with the commercial reality. First and foremost is what you want to communicate. Our challenge is to shape this as recognisably and as distinctively as possible.

Opdrachtgevers / Clients Abi; AEGON; Bosch&Keuning; B&W; C&A Nederland; Golden Tulip Hotels; Heuvelman Sound & Vision; Hooge Huys; ING Bank; KPN Telecom; Marriott Hotels; Nike; Rubinstein Media; Transavia; Unieboek; Vroom & Dreesmann Warenhuizen; VNU Tijdschriften.

VORMPLAN DESIGN

Adres / Address Prinsengracht 247, 1016 GV Amsterdam
Tel 020-639 26 52 **Fax** 020-639 22 20
Email info@vormplan.nl **Website** www.vormplan.nl

Directie / Management Derk Hoeksema, Egbert Wildbret
Contactpersoon / Contact Derk Hoeksema, Egbert Wildbret
Vaste medewerkers / Staff 10 **Opgericht / Founded** 1987
Samenwerking met / Collaboration with Netdesign.nl

Bedrijfsprofiel Wat maakt een bedrijf of product onderscheidend? Het antwoord op deze vraag vormt de basis van uw communicatie. U bewaakt de kwaliteit van uw onderneming en uw producten of diensten. Maar die kwaliteit moet ook over het voetlicht komen. Er zijn immers vele aanbieders op de markt. Vormplan Design maakt die kwaliteit zichtbaar en gebruikt daarbij vormgeving als expressiemiddel. Hierbij zoeken we naar een sterk evenwicht tussen enerzijds de herkenbaarheid van wat u biedt en anderzijds het onderscheidende ervan, waarin de kwaliteit duidelijk tot uitdrukking komt. Zo wordt vorm de toegevoegde waarde van uw onderneming of product. Iets wat u sterkt in de concurrentiestrijd. Creativiteit is de kern van onze dienstverlening. Maar die creativiteit laten we altijd sporen met de commerciële realiteit. Wat voorop staat, is dat wat u wilt communiceren. Om daar een zowel herkenbare als onderscheidende vorm aan te geven, dat is onze uitdaging.

4

5

6

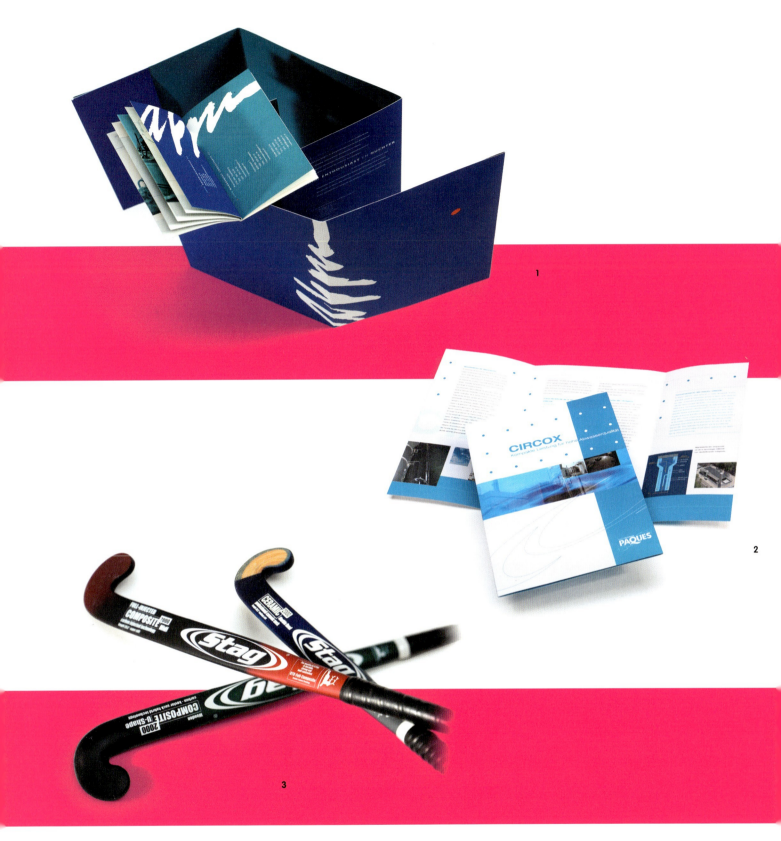

DE VORMHEREN
bureau voor grafische vormgeving

Adres / Address Herenweg 1, 2211 CA Noordwijkerhout
Tel 0252-34 10 69 **Fax** 0252-34 12 68
Email ontwerp@devormheren.nl

Directie / Management Piet-Jan van Bohemen
Contactpersoon / Contact Piet-Jan van Bohemen, Sandra Geerlings
Vaste medewerkers / Staff 2 **Opgericht / Founded** 1997

Opdrachtgevers / Clients APPM Management Consultants en Organisatieadvies; Bloemen Bureau Holland; De Oude Toren (Schiphol); Fish and Dish; Forman & Partners; Gemeente Haarlem; Gemeente Utrecht; Kluwer; Paques; Service Culinair; Stag; Supply Center; Tools Communicatie; Van Mens en Wisselink; Warchild (Belangenloos); Winkelman & van Hessen; Zus en Zo.

1 Corporatemap APPM Management Consultants en APPM Organisatieadvies / Corporate folder, APPM Management Consultants and APPM Organisatieadvies
2 Productfolder Paques, maakt deel uit van de gehele corporatelijn / Paques product folder, part of the complete corporate line
3 Hockeysticks, Stag / Hockey sticks, Stag
4 Map 'Zeven aantrekkelijke loonkostensubsidies', Gemeente Utrecht / 'Seven attractive salary subsidies' folder, Utrecht municipality
5 Corporatemap Beiersdorf, in samenwerking met Tools Communicatie, Den Haag / Beiersdorf corporate folder, with Tools Communicatie, The Hague
6 Promotiemateriaal Fiësta Alstroemeria, folder, ansichtkaarten, doosje en banier, Bloemen Bureau Holland / Fiësta Alstroemeria promotional material: folder, postcards, box and banner, Bloemen Bureau Holland

Opdrachtgevers / Clients Arcadis; Bert Berghuis Photographer; Bootwerk; Uitgeverij BIS; DAAD Architecten; Designum; Holec; Kembo; Nedap; Nils; NOS; Openbaar Ministerie Zutphen; Provincie Gelderland; TPG; Vitatron; Wageningen Universiteit en Research-centrum; Wolky.

1 Stand, 1999, Holec, Hengelo
2 Cultuurnota / Culture policy document, 'Verbindingen', 2001, Provincie Gelderland, Arnhem
3 Boek / Book, 'Undercover', 1999, Sun, Nijmegen
4 Affiche / Poster, 'Myto', 1998, Kembo, Veenendaal
5 Bureau-agenda / Diary, 1997, NOS, Hilversum
6 Affiche / Poster, 'Geef mij de wereld', 2000, Wageningen UR, Wageningen (i.s.m. / in cooperation with Only, Amsterdam)
7 Boek / Book, 'Nederlandse architecten', 2000, Uitgeverij BIS, Amsterdam
8 Certificaat / Certificate, 'TPG Masters', 2000, TPG, Hoofddorp
9 Website, Bert Berghuis Photographer, 2000, Bert Berghuis, Hoog-Keppel
10 Mailing, Bootwerk, 2000, Bootwerk, Woudsend

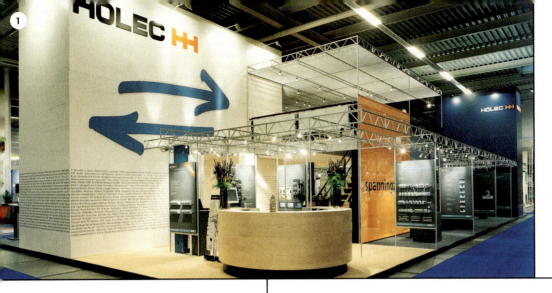

VORMGEVERSASSOCIATIE

Maatschap voor grafisch en industrieel ontwerpen / graphic and industrial design partnership

Adres / Address Jonker Emilweg 9-A, 6997 CB Hoog-Keppel
Postadres / Postal address Postbus 10, 6997 ZG Hoog-Keppel
Tel 0314-38 92 22 **Fax** 0314-38 22 86
Email info@vahk.nl

Directie / Management Wouter Botman, Loek Kemming, Noudi Spönhoff
Contactpersoon / Contact Wouter Botman
Vaste medewerkers / Staff 14 **Opgericht / Founded** 1974

Profiel Mooi gevestigd in de Gelderse Achterhoek, ontwerpt de Vormgeversassociatie al gedurende 27 jaar voor het bedrijfsleven, de overheid en de culturele sector. Continuïteit, duurzaamheid en een streven naar de hoogste kwaliteit vormen de basis van onze bedrijfscultuur. Als u wilt weten of de Vormgeversassociatie ook voor u kan werken, kunt u beginnen met het aanvragen van onze bureaubrochure.

Profile Located in the beautiful Achterhoek area of Gelderland, in the Netherlands, Vormgeversassociatie has been designing for business, government and the cultural sector for some 27 years now. Continuity, durability and the drive for exceptional quality are the basis of our company culture. To find out whether Vormgeversassociatie could work for you too, please ask for our brochure.

VORMGEVERS ARNHEM

Adres / Address Rijnkade 140, 6811 HD Arnhem
Tel 026-443 09 02 **Fax** 026-351 47 65
Email arnhemva@euronet.nl

Directie / Management Sita Menses, Gabriëlle Thijsen, Marianne Thijsen
Vaste medewerkers / Staff 3 **Opgericht / Founded** 1986

Profiel Vormgevers Arnhem is een grafisch ontwerpbureau dat ruim vijftien jaar bestaat. Werkterreinen: grafische vormgeving en illustraties. Specialiteiten: ontwikkelen van huisstijlen en muurschilderingen voor kinderziekenhuizen.

Profile Vormgevers Arnhem has been producing graphic designs for over fifteen years. Terrain: graphic design and illustrations. Specialisations: housestyles and mural paintings for children's hospitals.

1, 2 Logo en / and brochure, Johanna Kinderfonds
3 Brochure Spectrum; Instituut voor Maatschappelijk Welzijn
4 Muurschilderingen kinderafdelingen Ziekenhuizen / Murals for children's hospital wards
5 Projectuitgave / Project publication, Emancipatiebureau Gelderland
6 Brochure, Auxilium Adviesgroep
7 Leaflet, Het Burger en Nieuwe Weeshuis
8 Formulier / Form, Uitleenservice Thuiszorg
9 Presentatiemap / Presentation folder, Actief Makelaars
10 Diverse logo's / Various logos

Vorm Vijf Ontwerpteam has a permanent staff of ten who guarantee a diversity of design and execution of solutions in which the key criteria are surprise, individuality and durability.

Vorm Vijf works in a variety of fields, where necessary with outside assistance: graphic design, illustration, photography, multimedia, exhibition design, spatial design, project management.

Vorm Vijf combines these different disciplines to meet the high expectations that clients have of their design and the implementation.

Opdrachtgevers / Clients Anne Frank Stichting; Biblion Uitgeverij; Bouwontwerpgroep Kokon Rotterdam; de Bijenkorf; Cindu Nevcin; Crosspoints; Gemeente Den Haag; Haaglanden; Hoogheemraadschap Rijnland; Ichtus Hogeschool; ING Groep; ING Vastgoed; Van Voorden en de Groot Groep; KPN Telecom BV; KPN NV; Letterkundig Museum; Management Centrum; Ministerie van Binnenlandse Zaken en Koninkrijks- relaties / Ministry of Interior; Ministerie van Justitie / Ministry of Justice; Ministerie van Landbouw, Visserij en Natuurbeheer / Ministry of Agriculture, Land and Fisheries; Ministerie van Verkeer en Waterstaat / Ministry of Transport and Public Works; Ministerie van OCenW / Ministry of Education, Culture and Science; Nederland Distributieland / Holland International Distribution Council; Nieuwe Generatie Reisdocumenten; Openbaar Ministerie; Pensioen en Uitkeringsraad; PTT Post BV; Postkantoren BV; Rijkswaterstaat; Sanders Zeilstra & Partners; Sdu; Senter; SLG Groep; Transport en Logistiek Nederland; TNT Post Groep.

VORM VIJF ONTWERPTEAM

Adres / Address Kazernestraat 41, 2514 CS Den Haag
Tel 070-346 95 73 **Fax** 070-360 08 37
Email ontwerpteam@vormvijf.nl **Website** www.vormvijf.nl

Directie / Management Fred van Ham, Bart de Groot
Contactpersoon / Contact Fred van Ham
Vaste medewerkers / Staff 10 **Opgericht / Founded** 1974

Vorm Vijf Ontwerpteam bestaat uit tien vaste medewerkers die garant staan voor een grote variatie in ontwerp en uitvoering, waarbij gezocht wordt naar verrassende, eigenzinnige en duurzame oplossingen. De werkgebieden, al dan niet in samenwerking met derden, van Vorm Vijf Ontwerpteam: grafisch ontwerp, illustratie, fotografie, multimedia, tentoonstellingsontwerp, ruimtelijke vormgeving, projectbegeleiding.

Vorm Vijf brengt deze verschillende disciplines samen om te voldoen aan de hoge eisen die de opdrachtgevers stellen aan het ontwerp en de afwikkeling hiervan.

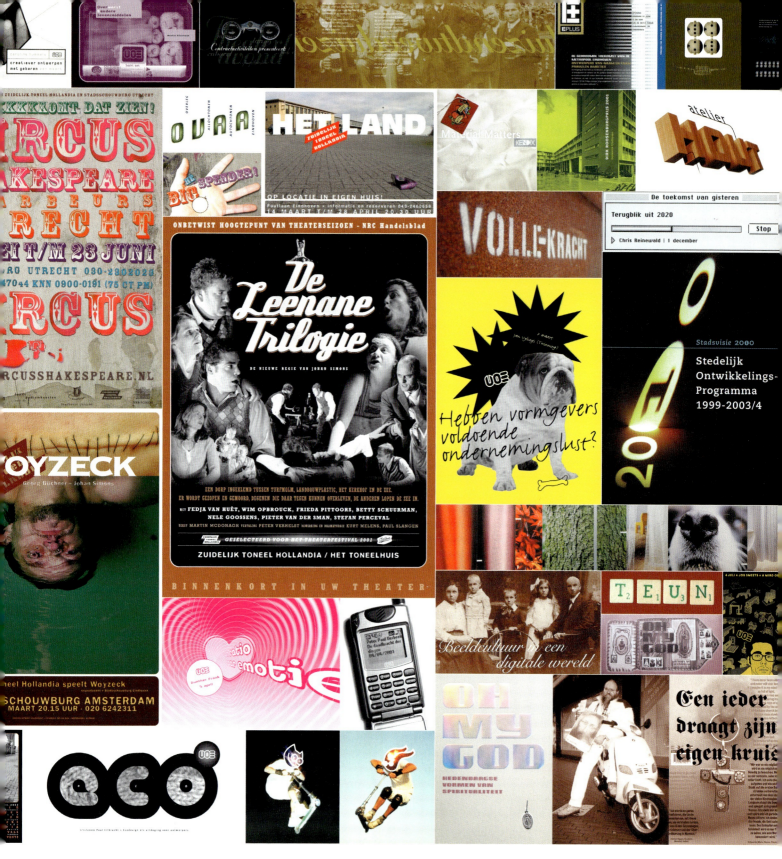

Profile As the name suggests, Volle-Kracht ('Full Power') is a company with an irrepressible enthusiasm for graphic design. Located in central Eindhoven, Volle Kracht produces recognisable, clear and effective designs for a range of attractive clients: commercial, cultural and public sector. A key element is contact with the client, which is always on an informal level. This keeps the lines of communication short and business arrangements clear, allowing us to get down to the work at hand. No time wasted in ivory towers with directors, account and traffic managers. Products vary from housestyle, brochure and poster designs to packaging and website development. In short, everything that's exciting and interesting.

Opdrachtgevers / Clients Micro Skatescooter; Vormgeversoverleg Eindhoven; Mu Art Foundation; Gemeente Eindhoven; Interpay; Greve Offset; Hogeschool van Amsterdam/Brabant Bedrijfsopleidingen; Architectuur Centrum Eindhoven; Kendix Textiles; Willems van den Brink Architecten; Orbis adviseurs in sociale zekerheid; Haddon Hall Antiek en Interier; Afvalsturing Brabant; Nutsbedrijven regio Eindhoven; Overleg Autochtonen Allochtonen Eindhoven; Atelierroute regio Eindhoven; De Gravin; Van Mierlo Ingenieursbureau; Ontwerpersgroep Yksi; Zuidelijk Toneel Hollandia; Norbert van Onna fotografie; Van Dijk Technologie Groep; Humanitas en anderen / and others.

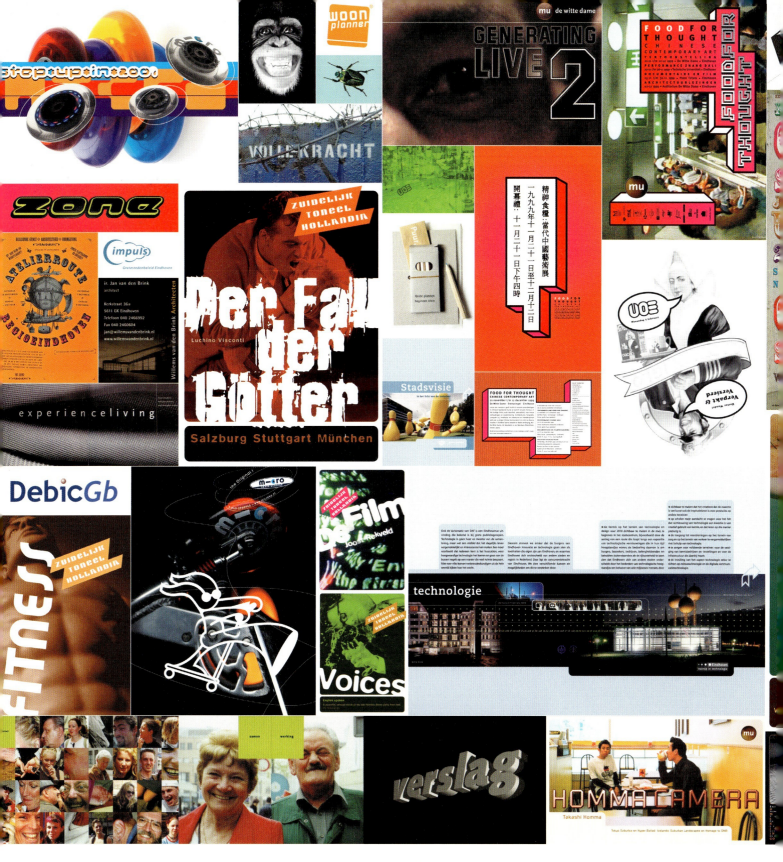

VOLLE-KRACHT
Grafisch ontwerp

Adres / Address Rechtestraat 60, 5611 GR Eindhoven
Tel 040-293 90 35 **Fax** 040-293 90 38 **Mobile** 06-54 65 77 11
Email info@volle-kracht.nl **Website** www.volle-kracht.nl
contactpersoon Marcel Sloots

Profiel Volle-Kracht kenmerkt zich, zoals de naam al doet vermoeden, door een niet te stuiten enthousiasme voor het grafische vak. Vanuit de binnenstad van Eindhoven wordt gewerkt aan herkenbare, heldere en doeltreffende uitingen voor verschillende leuke opdrachtgevers: commercieel, cultureel en overheid. Belangrijk is het contact met de klant, dat altijd op een informele manier plaatsvindt. Hierdoor blijft de communicatielijn kort, de zaken helder en kunnen we snel werken. Geen tijd verdoen in de ivoren toren met directeur, account- en trafficmanagers. De werkzaamheden variëren van het ontwerpen van huisstijlen, brochures en affiches tot het ontwikkelen van verpakkingen en websites. Kortom, alles wat boeiend en interessant is, wordt aangepakt.

4

7

8

5

9

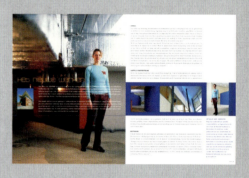

6

10

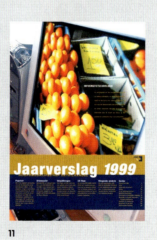
11

12

1 Ministerie van VROM: Box met publicatie en deelstudies RPD ontwerpatelier 2000 / Ministry of Housing, Spatial Planning and the Environment: Box containing publication and studies, RPD Design Studio 2000
2 Spreads publicatie RPD ontwerpatelier / RPD Design Studio publication spreads
3 Stofomslagen deelstudies / Dust jackets for studies
4 Cross Benelux: Promotiekaart Cross Ion / Cross Benelux: Cross Ion promotion card
5 Biblion: Cover Japan magazine
6 Nationale Strategie Duurzame Ontwikkeling: Communicatiestijl / National Strategy for Sustainable Development: Communications style
7 Koninklijke Marine: Magazine en missieboekje SUBS, jongerenclub / Royal Netherlands Navy: SUBS magazine and mission book, youth club
8 Koninklijke Marine: Abriposter Nationale Vlootdagen / Royal Netherlands Navy: National Fleet Day billboard poster
9 Rabobank Delflanden: Relatiemagazine Raboscope / Rabobank Delflanden: Raboscope free magazine
10 Sushi=U: Communicatiestijl / Sushi=U: Communications style
11 Hoofdbedrijfschap Detailhandel: Jaarverslag / National Board for the Retail Trade: Annual report
12 Openbare Bibliotheek: Advertentie in Torch-magazine / Public Library: Advert in Torch magazine

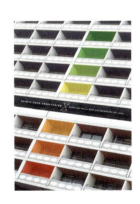

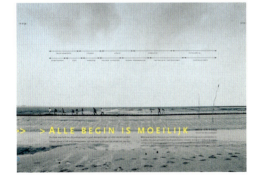

VIERVIER

Adres / Address Haagweg 130, 2282 AH Rijswijk
Tel 070-414 09 09 **Fax** 070-414 08 03
Email info@viervier.nl **Website** www.viervier.nl

Directie / Management Aad Brouwer, Guus den Tonkelaar
Contactpersoon / Contact Aad Brouwer
Vaste medewerkers / Staff 15 **Opgericht / Founded** 1988

Opdrachtgevers / Clients Bouwfonds Wonen; Cross Benelux; Eckhart; H&M; Hoofdbedrijfschap Detailhandel / National Board for the Retail Trade; Koninklijke Marine / Royal Netherlands Navy; Ministerie van VROM / Ministry of Housing, Spatial Planning and the Environment; Nationale Strategie Duurzame Ontwikkeling / National Strategy for Sustainable Development; Rabobank Delflanden; Succes Organizing Systems
en anderen / and others.

5 6 7

11 12

16 17

Opdrachtgevers / Clients Campina Melkunie BV; DSM; Domicura; DIS, Partners in Contract Filling; Gemeente Heerlen; Gemeente Kerkrade; Gulpener Bierbrouwerij; Industrion; Look O Look; Lutèce; Mondriaan Zorggroep; Parkstad Limburg; Parkstad Limburg Theaters; Provincie Limburg; Ricoh; Seagram; Stienstra; United Distillers; Van der Valk Hotels.

1 Logo for mental health organisation, 2001
2 Logo Theatre, 2000
3 Character and logo for wooden playpuzzles, 2000
4 Logo for Hotelgroup, 2001
5 Logo for it & webdevelopment organisation, 2001
6 Logo for a social, cultural, welfare institution, 2000
7 Logo for a chemical industry business park, 2001
8 Local government brochure, 2001
9 Jubilee edition road construction company, 2000
10 Lou Thissen art book, 2000

11 Theatre yearbook, 2001
12 ROVL annual report, 2000
13 GGD annual report, 2001
14 Connect company brochure, 2000
15 Hotel restaurant brochure, 2000
16 Periodicals, Parkstad Limburg, 2000
17 Stienstra Investments company profile brochure, 2001

1 2 3 4

8 9 10

13 14 15

VERMEULEN/CO
corporate - and packaging design

Adres / Address Marconistraat 13, 6372 PN Landgraaf
Postadres / Postal address Postbus 6039, 6401 SB Heerlen
Tel 045-531 90 90 **Fax** 045-533 03 03 **Mobile** 06-53 50 92 23
Email mail@vermeulen-co.com **Website** www.vermeulen-co.com

Adres 2 / Address 2 Wachtelweg 14, D-41239 Mönchengladbach, Duitsland
Email mail@vermeulen-co.com

Directie / Management Rob en Irma Vermeulen
Contactpersoon / Contact Rob Vermeulen
Vaste medewerkers / Staff 30 **Opgericht / Founded** 1976

Profiel Vermeulen/co is een veelzijdig bureau voor verpakkingsontwerpen, advertising, grafische vormgeving en fotografie.
Circa 30 personen verzorgen het concept, de uitwerking en de begeleiding tot aan de productie van tal van opdrachtgevers in binnen- en buitenland, voornamelijk in food en retail. Mede daarom zijn we lid van BNO en PDA.

Profile Vermeulen/co is a versatile agency providing packaging designs, graphic styling and photography.
A staff of 30 works on the concept, the elaboration and supervision through to production of assignments from numerous principals at home and abroad, mainly in the food and retail sectors - which is one of the reasons why we are members of BNO and PDA.

8

7

1 Bewegwijzering Villa Arena woonwinkelcentrum. Samenwerking met Gerlinde Schuller / Signs for Villa Arena Mega Mall. With Gerlinde Schuller
2 Internationaal Improvisatietheater Festival. Affiches en flyers 2000 en 2001 / International Improvisation Theatre Festival. Posters and flyers 2000 and 2001
3 Watch, landelijk onderwijsproject over water en milieu voor kinderen van 8 tot 14 jaar. Huisstijl, brochures en lespakketten / Watch, nationwide education project about water and environment aimed at children aged 8 to 14
4 De Lindonk, woonzorgcentrum. Huisstijl en drukwerk / De Lindonk, home for elderly people. Printed matter
5 Uitgeverij Op Lemen Voeten. Tijdschrift en gidsen over landschap, architectuur, geschiedenis en wandelen. Afgebeeld: twee gidsen over het Amsterdamse stadsdeel Westerpark / Op Lemen Voeten publishers. Magazine and guidebooks on landscape, architecture, culture, history and walking. Shown: two guides about Westerpark, an Amsterdam district

6 'Machine en Theater', proefschrift over winkelgebouwen, Uitgeverij 010 / 'Machine and Theatre', thesis on shopping malls, 010 Publishers
7 KPN-Telecom: standaardserie telefoonkaarten 1999, 2000 en 2001, 15 telefoonkaarten over Nederlandse geschiedenis / KPN-Telecom. Standard issue phonecards 1999, 2000 and 2001, 15 phonecards on Dutch history
8 Het werkelijk waarnemen van landschap vraagt totale onderdompeling. Alleen. Elke andere aanpak voldoet niet. Bivak aan zee, West-Groenland, 2001 / Genuine perception of landscape requires total immersion. Alone. Nothing else will do. Bivouac, West-Greenland coast, 2001

1

2

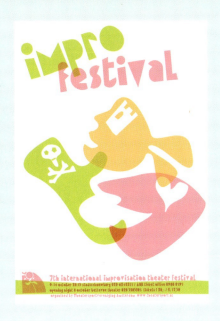
3

3

4

5

6

KLAAS VAN DER VEEN
ontwerp & typografie

Adres / Address Bloemgracht 105-HS, 1016 KJ Amsterdam
Tel 020-421 21 28 **Fax** 020-320 43 46 **Mobile** 06-25 47 49 41
Email kjvdveen@xs4all.nl

Opdrachtgevers / Clients KPN-Telecom; Benthem Crouwel Architecten; IVN Vereniging voor Natuur en Milieu-educatie; Watch; Uitgeverij Op Lemen Voeten; Troje Training en Theater; WPM Winkelmanagement/Villa Arena; Zorn Uitgeverij; 010 Uitgeverij; Theatersportvereniging Amsterdam; Elsevier Science; Woonzorgcentrum De Lindonk; Thonik (samenwerking / association).

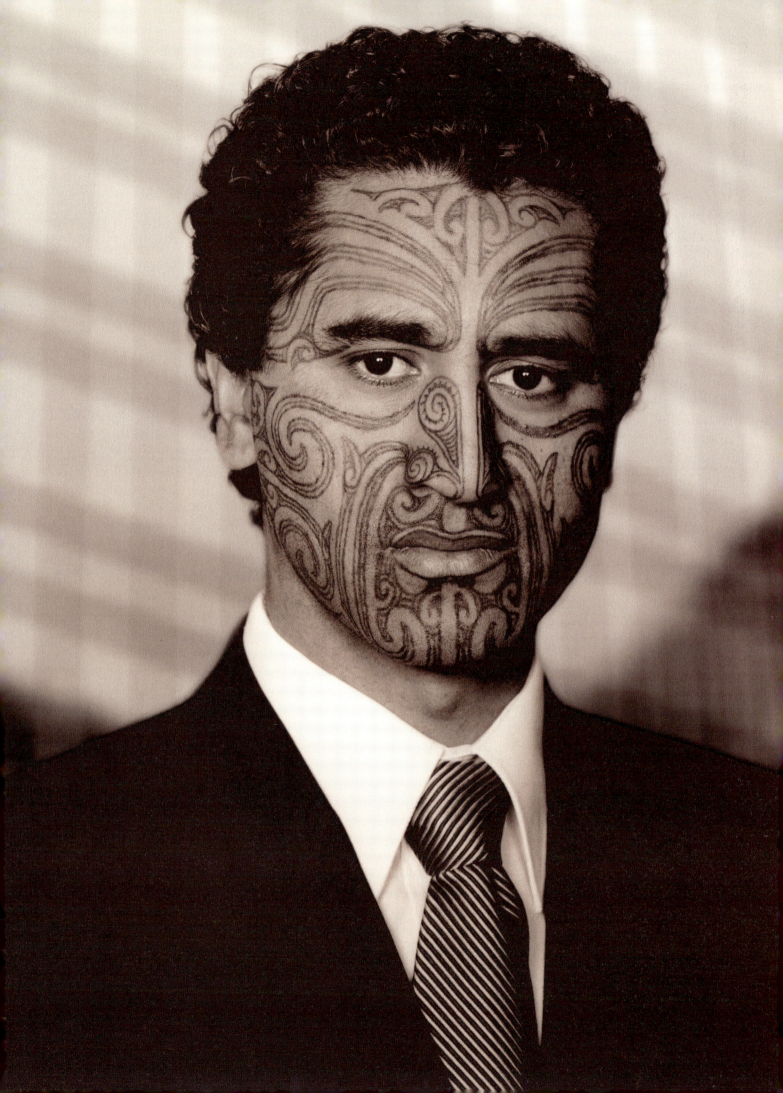

corporate tattoos

Als ze zijn aangebracht, krijg je ze niet meer weg.
Niet met een stuk zeep. Ook niet met een hogedrukreiniger.
Corporate identities zijn tatoeages. Net zo definitief.
En net zo gezichtsbepalend.
Wanneer je dat beseft denk je wel twee keer na voordat
je een viltstift pakt.

Wij beschouwen het ontwikkelen van een corporate
identity per definitie als een opdracht, waar je bijzonder
goed over moet nadenken. We gaan op zoek naar de
wezenlijke kenmerken, zeg maar het 'DNA' van een
bedrijf. We maken die zoektocht zichtbaar (dat praat
makkelijker). We houden niet van verzinsels. Onze manier
van werken kun je misschien het best als 'organisch'
omschrijven.

Daardoor krijg je corporate identities die ondernemingen
op het lijf geschreven zijn.

The power of branding

VBAT ENTERPRISE

Adres / Address Stationsplein NO 410, 1117 CL Schiphol-Oost
Postadres / Postal address Postbus 71116, 1008 BC Amsterdam
Tel 020-750 30 00 **Fax** 020-750 30 01
Email branding@vbat.nl **Website** www.vbat.com

Directie / Management Teun Anders, Eugene Bay, Bob van der Lee, Peter Akkermans
Contactpersoon / Contact Eugene Bay
Vaste medewerkers / Staff 70 **Opgericht / Founded** 1984
Samenwerking met / Collaboration with Enterprise IG

vanosvanegmond

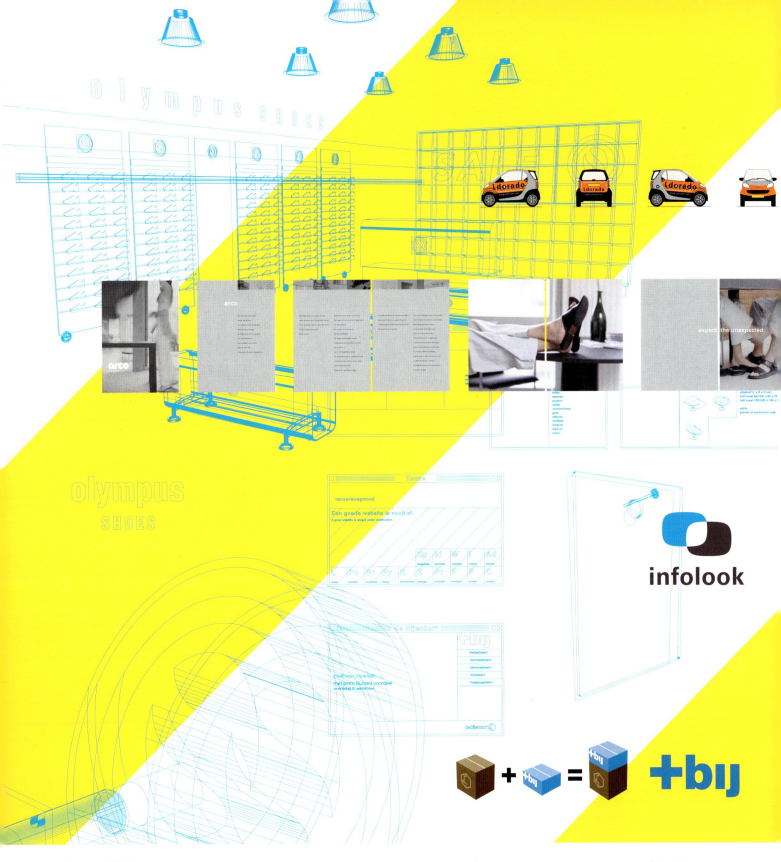

VANOSVANEGMOND
Grafisch, web en interieur ontwerp / Graphic, web and interior design

Adres / Address Prins Hendrikkade 147, 1011 AV Amsterdam
Tel 020-623 01 25 **Fax** 020-681 11 04
Email info@vanosvanegmond.nl **Website** www.vanosvanegmond.nl

Directie / Management Richard van Os, Theo van Egmond
Contactpersoon / Contact Richard van Os, Theo van Egmond
Samenwerking met / Collaboration with Project X, Ibas Media Consult, Netspanning

Opdrachtgevers / Clients 12invest; 123krediet; Amsterdam Airport Schiphol; Arco Meubelfabriek; E. Merck Nederland; Exhibits International; Firgos International; Galapagos Genomics; Ibas Media Consult; Infolook; inno-V adviseurs; Integra; Hoogenbosch Retail Group (Olympus Shoes); Ldorado; LS MedCap; MarketXS; Netspanning (o.a. Internetworking Event, Full Effect); Project X (o.a. Magazijn de Bijenkorf, Tias Business School); Studio Linse; United Cameras International.

VAN**BERLO**STUDIO'S

design management
graphic design & identities
product design & development

Om doelen te kunnen bereiken moeten ze zijn

ingebed in een duidelijk lange termijn plan.

Binnen Design Management worden

onderscheidende corporate en brand

strategieën geformuleerd, die vervolgens

worden vertaald in producten en beelden die

hier vorm aan geven.

Uw design- en communicatiestrategie wordt

vertaald in doeltreffende corporate en brand

identity items zoals huisstijlen, brochures, verpak-

kingen, advertenties en multimediatoepassingen.

Voor VANBERLOSTUDIO'S Product Design &

development zie boek Product Ontwerp

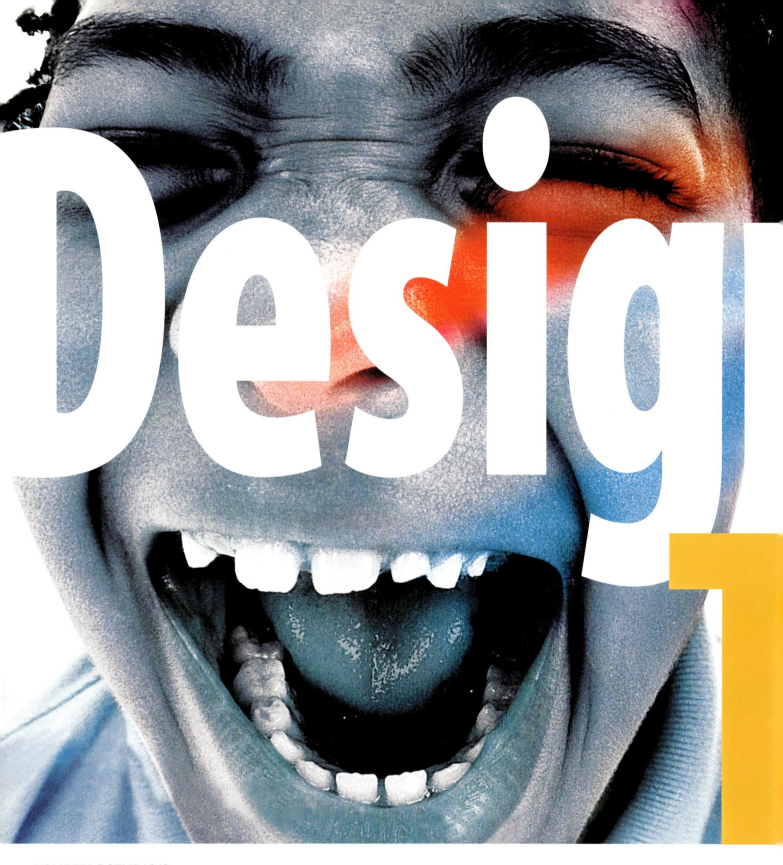

VANBERLOSTUDIO'S
graphic design & identities

Adres / Address Beemdstraat 29, 5653 MA Eindhoven
Postadres / Postal address Postbus 7029, 5605 JA Eindhoven
Tel 040-292 90 90 **Fax** 040-292 90 99
Website www.vanberlo.nl

info cd-rom? > www.studiov-v.nl

Opdrachtgevers / Clients Ministeries van: Buitenlandse Zaken, Economische Zaken, VROM-Rijksgebouwendienst, OCenW, Verkeer en Waterstaat-Rijkswaterstaat , Algemene Zaken-Rijksvoorlichtingsdienst / Ministries of Foreign Affairs, Economic Affairs, Housing, Regional Development and the Environment, Education, Culture and Science, Transport and Public Works, General Affairs; EIM onderzoek voor bedrijf en beleid / corporate and policy research; IOO Economisch onderzoeks voor publieke sector / public sector research; LCVV Landelijk Centrum Verpleging en Verzorging; Stadsgewest Haaglanden-RandstadRail; HOS Promotie Haags Vrijwilligerswerk; DHV; KEMA; TNO Delft; International School The Hague; Rijnlands Lyceum Wassenaar; Ashram College; Lozerhof Verpleegtehuis Den Haag; Schuttelaar en Partners; Samson; VMBO projectorganisatie/tweede fase Adviespunt; Elsevier bedrijfsinformatie; Maximum Recruitment Advertising; Nederlands Bureau voor Verbindingsbeveiliging.

brengt structuur in communicatie

STUDIO V&V
communicatie ontwerp projectrealisatie

Adres / Address Doornstraat 152-154, 2584 AN Den Haag
Tel 070-338 98 54 **Fax** 070-338 98 53 **Mobile** 06-51 89 17 66
Email v-v-prod@knoware.nl **Website** studiov-v.nl

Directie / Management Mariëlle van de Ven, Ko Verlare MFA
Contactpersoon / Contact Ko Verlare
Vaste medewerkers / Staff 3 **Opgericht / Founded** 1992
Samenwerking met / Collaboration with diverse studio's

Profiel Studio V&V is een multidisciplinair flexibel, dynamisch bureau dat projecten realiseert van conceptontwikkeling tot en met uitvoering in woord en beeld.

We ontwikkelen huisstijlen, jaarverslagen, brochures, presentatiemateriaal, bewegwijzering, websites, cd-roms, periodieken en redactionele formules.

Voor meer informatie kunt u via onze site een demo-cd aanvragen.

Profile Studio V&V is a multi-disciplinary, flexible, dynamic studio that realises projects from concept development to production in text and image.

We develop housestyles, annual reports, brochures, presentation material, signing, websites, cd-roms, periodicals and editing formulas.

For more information and a demo cd please contact us through our site.

V·DESIGN GRAFISCHE ONTWERPERS

Adres / Address Min. Nelissenstraat 4, 4818 HT Breda
Postadres / Postal address Postbus 4841, 4803 EV Breda
Tel 076-522 56 57 **Fax** 076-521 58 65
Email v.design@wxs.nl

uisstijldragers

Visualisering

Ontwerp

Aanvullend ontwerp, toepassingen huisstijl

Opmaak en beheer formulieren

Beeldschermtoepassing

Ontwerptool correspondentie-reeks

Controle / optimalisering

ICT-instructies

Vastlegging (handboek / instructies)

Opdrachtgevers / Clients Aestron Design; BHM Laverbe; FNV Bondgenoten; Fortis; Infostijl; ING; Iris huisstijlautomatisering; Koeweiden Postma associates; Kopter Kennisgroep BV; Nijkamp & Nijboer; Reaal Verzekeringen; UMC-Utrecht.

1 Formulierenhuisstijl FNV Bondgenoten (Ontwerp beeldmerk: Studio IDBV) / FNV Bondgenoten form housestyle (Logo design: Studio IDBV)
2 Correspondentie-reeks UMC-Utrecht (Ontwerp beeldmerk: Arjan Ligtelijn and friends) / UMC-Utrecht correspondence series (Logo design: Arjan Ligtelijn and friends)
3 Voordruk en inprint publicaties Kopter Kennisgroep BV / Preliminary print and inprint of Kopter Kennisgroep BV publications
4 Voorbeeld Toepassingen huisstijl en ICT-instructies ING (Basisontwerp: DDM ING) / Example of ING housestyle application and ICT instructions (Basic design: DDM ING)
5 Fortis housestyle card / Fortis housestyle card
6 Voorbeeld Vastlegging in standaard handboekbladen, controle en optimalisering correspondentie Versatel (Ontwerp huisstijl: Koeweide Postma associates) / Sample of set standard manual pages, control and optimisation of correspondence for Versatel (Housestyle design: Koeweide Postma associates)
7 Visualisering Advies plan van aanpak formulieren ING Bank / Visualisation of advisory plan for ING Bank form policy

Informatiestroom en h

Onderzoek

Inventarisatie

Structurering,
groepgespecificeerde problematiek-indeling

Correspondentie inventarisatie-tool

Heuristisch deskonderzoek

Input / output-analyse

Knelpuntsignalering

Informatiearchitectuur

Advies

Kwaliteitscontrole

Projectopzet

Projectbegeleiding

Beheersysteem

Advisering administratieve organisatie

Advisering automatisering

7

UTILISFORM

Adres / Address Iepenweg 13, 1091 JL Amsterdam
Postadres / Postal address Postbus 10568, 1001 EN Amsterdam
Tel 020-694 21 98 **Fax** 020-665 92 46
Email form@utilis.nl **Website** www.utilis.nl

Contactpersoon / Contact Erik van Delft
Opgericht / Founded 1991

Profiel Utilisform is een bureau voor inventarisatie, onderzoek, ontwikkeling en advies op het gebied van informatiestromen (bijvoorbeeld correspondentie-reeks, formulieren en computergegenereerde output).
Wij helpen ontwerpbureaus, ICT-bureaus, bedrijven en organisaties bij het verder ontwikkelen van een huisstijl of organisatorische veranderingen.
Daarbij worden alleen die middelen en tools ingezet die nodig zijn voor het eindresultaat.

Profile Utilisform is an agency that catalogues, researches, develops and advises on information flows (for example, correspondence series, forms and computer generated output).
We assist design agencies, ICT firms, companies and organisations develop a housestyle or organisational changes.
Only the materials and tools needed to achieve the final result are employed.

ZWOLSE POORT

 San Giovanni in Laterano

VandenEnde FOUNDATION

NERONE
Reason is a strict measure for those who obey, but no, not for those who command
La ragione è misura rigorosa per chi ubbidisce, e no, non per chi comanda.

SENECA
On the contrary, unreasoned rule destroys obedience.
Anzi, l'irragionevole comando distrugge l'obbedienza.

from:
L'INCORONAZIONE DI POPPEA
OPERA MUSICALE DA CLAUDIO MONTEVERDI
LIBRETTO: GIAN FRANCESCO BUSENELLO
1642

NERONE
Stop lecturing me! I want it my way.
Lascia i discorsi, io voglio a modo mio.

SENECA
Do not provoke the people and the senate.
Non irritar il popolo e'l senato.

NERONE
For the senate and the people I care not.
Del senato e del popolo non curo.

SENECA
Care at least for yourself and your reputation.
Cura almento te stesso e la tua fama.

NERONE
I shall pull out the tongue of anyone who censures me.
Trarrò la lingua a chi vorrà biasmarmi.

SENECA
The more you silence them the more they'll speak.
Più muti che ferai, più parleranno.

GERARD UNGER

Adres / Address Parklaan 29-A, 1405 GN Bussum
Tel 035-693 66 21 **Fax** 035-693 91 21 **Mobile** 06-51 59 20 01
Email ungerard@wxs.nl

1 Lettertype 'Capitolium' voor de stad Rome en het jaar 2000 (algemeen beschikbaar vanaf 1 mei 2001) / Capitolium type design for Rome in the year 2000 (generally available from 1 May 2001)
2 Delen van de identiteit voor Zwolse Poort, instelling voor geestelijke gezondheidszorg West-Overijssel: logo en illustratie uit het jaarverslag 2000 / Parts of the Zwolse Poort identity, a psychiatric hospital in the east of the Netherlands: logo and illustration from the 2000 annual report
3 Bewegwijzering voor de stad Rome voor het jubileum in 2000, met de bewegwijzerings-versie van de Capitolium (in samenwerking met n|p|k industrial design) / Signs for the city of Rome for the Jubilee in 2000, with the sign version of Capitolium (in collaboration with n|p|k industrial design)
4 Logo voor de VandenEnde Foundation (sponsoring van culturele activiteiten) / Logo for the VandenEnde Foundation (cultural events sponsors)

as ch

www.unadesigners.nl/askoschoenberg.html

Het Asko Ensemble wierp zich vanaf zijn oprichting in 1966 op als pleitbezorger van de nieuwste ontwikkelingen in het eigentijdse componeren. Begonnen in 1974 richtte het Schönberg Ensemble zich op de muziek van Schönberg, Berg en Webern en belandde van daaruit steeds vaker in de hedendaagse muziek.

UNA (AMSTERDAM) DESIGNERS

Adres / Address Mauriskade 55, 1092 AD Amsterdam
Tel 020-668 62 16 **Fax** 020-668 55 09
Email una@unadesigners.nl **Website** www.unadesigners.nl

Directie / Management Hans Bockting, Will de l'Ecluse
Contactpersoon / Contact Hans Bockting, Will de l'Ecluse
Vaste medewerkers / Staff 10 **Opgericht / Founded** 1987
Samenwerking met / Collaboration with UNA (London) designers

Opdrachtgevers / Clients Asko Ensemble / Schönberg Ensemble; CAOS; D'ARTS; De Arbeiderspers; Delta Lloyd Nuts Ohra; Design Zentrum Nordrhein Westfalen; F. van Lanschot Bankiers; Grafische Cultuurstichting; InnoCap; KLM; KPNQwest; KVB; Mauritshuis; Meervaart; Munkedals; pAn Amsterdam; PTT Post; Stedelijk Museum Amsterdam; Stichting Consument en Veiligheid; Stichting CUR; Stichting De Nieuwe Kerk; Stichting soa-bestrijding; TEFAF Maastricht; Van+Van; Vereniging Rembrandt; Wolters-Noordhoff.

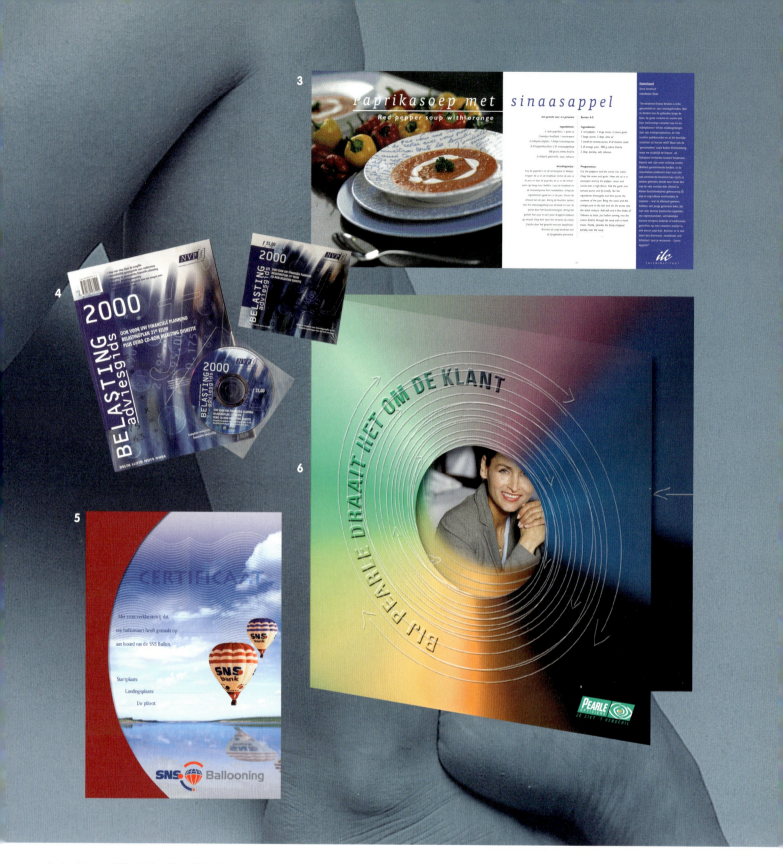

Opdrachtgevers / Clients Ajax; Albert Heijn; Chalet Fontaine; Daidalos; Demarcon; Efteling, Euretco; Extra Hands; ILC; Iolan; Isoschelp; Jamin; Jonker Petfood; Kin Machinebouw; LVO; Maison Luuk; Maxifoto; NVPf; Otto Simon; Pearle; Philips; Profile Tyrecenter; Profile de Fietsspecialist; Pheidis; Repair Vision; Sealskin; SNS-Bank; Staalglas; Top 1 Toys; Unigarant; Versteeg; Vos Cleaning; Vugts Consultancy; Window Care Systems; ZKA.

1 Daidalos
2 Staalglas
3 ILC
4 NVPf
5 SNS-Ballooning
6 Pearle